擁有勇氣、信念與夢想的人，才敢狩獵大海！

 獵海人

水磨薪傳論崑旦
——崑劇旦色辨析

周象耕　著

前言

　　中國戲曲為古代三大戲劇體系當中唯一尚存之「活化石」，而崑劇正是現存可考之典範。其表演集合了文學、音樂、舞蹈及美術之大成，故崑劇表演當是中國戲劇體系之重要參照。

　　研究崑劇表演就不能不提到腳色行當，崑劇從文人墨客的生活環境中發展出來，經歷了數百年的變化。傳奇劇作多以愛情故事為主題貫穿，生、旦戲即為此中之重點。本文以崑劇旦色為研究對象，集中探究崑劇中旦色的各種藝術表現方式，以書籍與音像作品互參，整理歸納出結果，作者並對現今崑旦家門劃分、劇碼復舊等提出自己的見解，厘清眾說紛紜的角色歸屬等問題，希望藉此提煉出崑旦表演之系統理論。

　　此文分上、下兩篇。前有緒論提點研究之主要內容與方法論證，後有結論概述總結，餘論則為作者多年來對戲曲研究及崑劇當代現象這一問題的諸多觀點。

　　上篇以宏觀角度省視四百多年來崑旦家門之變遷，從歷史遠流、作品文章、舞臺表演及傳承接續各方面縱向探討歷時性所產生的種種流變。第一章至第六章分別以老態龍鍾的一旦、貞節剛烈的二旦、年輕率性的三旦、含冤訴恨的四旦、閨秀婉約的五旦及活潑俏麗的六旦為題，分章詳述一旦至六旦之名稱由來、劇碼、唱唸做表、服飾妝容及演員傳承各方面。為體現崑劇「載歌載舞」之特性，更重點突出了唱腔與身段的論述。並與作者自身之經驗相互觀照，以比較對照與分析觀察出崑旦行當的發展變化，實為結合理論與實踐的雙重印證。

　　下篇則以地區為限，橫向觀察共時性中不同地域崑劇演藝團體之風格差異及交互間的影響。其分析擴及兩岸三地之大陸、香港與臺灣，藉此微觀出六十年間地域特色發展下之崑旦表演，總結出多方兼顧、跨行學習才是成為表演大家的不二法門。文章最後並提出建言，期許崑旦藝術理論早日完成系統化，以尋求崑旦舞臺表演再發展之無限可能。

關鍵字　崑劇；旦色（旦腳）；行當腳色；家門；表演傳承

目　次

緒論

　　崑劇為百戲之祖，自明代發展以來已有四百餘年，崑劇為包含音樂、戲劇、舞蹈之綜合性表演藝術，其有聲必歌、無動不舞的特徵更為中國戲曲之典範，2001年並獲得聯合國非物質遺產之殊榮。其舞臺演出腳色之生、旦、淨、末、丑各行當自明代以來不斷發展，至清代更相形完備，對當今各戲曲劇種影響頗大。

　　崑劇旦色發展承襲前代戲劇腳色，旦行家門之分類至今卻眾說紛紜、莫衷一是，故筆者從歷史源流剖析，從舞臺表演、從服飾裝扮各方面試舉出例證，對當今崑劇旦行家門劃分等概念性問題作分析探討。

　　既有的文獻記錄和學者、演員記述對旦行家門的劃分並無一致意見，筆者認為該以學理為依據爬梳出崑劇最適合與最恰當的旦行家門之名稱與內容，並還其原貌，作一完整的記錄以正視聽。

　　崑劇今為顯學，研究者甚多，除作家、作品、學術理論研究外，研究表演的日益增多，但崑劇表演需理論與實踐並重，僅引述演員大家之論點（觀點），未切身實行，並不能達到學理與實踐的統一，筆者自幼學習戲曲表演藝術，希望能將崑旦表演理論作一系統分析，並提出自己的看法。

　　本論文從行當家門擴及到劇本、音樂、表演、服裝各部分，再擴及崑劇歷史中有名的藝人與曲家，意圖對崑旦這一行之相關事物作全面、廣泛的分析。並將文本書籍與音像作品相提並論，以傳統折子戲為研究主體。

　　陸萼庭說：「傳統有時段性，我們現今所說的崑劇的特徵特色，其實是折子戲盛行以後逐漸形成的，因此確立折子戲的認同是基本的一點，最切實的作法，重視折子戲，精益求精，演好一折是一折，…關鍵是品質，否則，多有什麼用。」[1]

[1] 洪惟助主編：《昆曲辭典》，臺灣國立傳統藝術中心2002年版，序第7頁

　　王安祈在《折子戲的學術價值與劇場意義》中也提到「折子戲的演法對於崑劇精緻的表演藝術，不僅有集中體現之功，甚至還體現到了去蕪存菁，高度精煉的境界。」[2]

　　折子戲輯本《綴白裘》之民國修定版前言，胡適曾語：「傳奇的絕大部分都是可刪的，都是沒有演唱的價值的，所以在明朝的晚期就有傳奇摘選本起來，…每部傳奇只摘選最精彩的一兩齣，至多不過四五齣。這種摘選本的大功用就等於替那些傳奇作者刪改文章。凡替人刪改文章，總免不了帶幾分主觀的偏見。摘選戲曲，有人會偏重歌曲的音樂，有人也許偏重詞藻，有人也許偏重情節。但《綴白裘》的編者，似乎很有戲臺的經驗，他選的大概都是戲臺上多年淘汰的結果，所以他的選擇去取大體上都不錯。」[3]以上所言都可看出折子戲是崑劇的精粹，故當以折子戲為研究重點。而在作折子戲比較時，筆者儘量找各團最具代表性的演員所演出之版本，唱唸、表演方面以各崑劇團體為單位，各團主要旦腳當為其團之體系範例，後繼之同家門旦行多當因循於此，拜師為它系弟子則另當別論。如呂佳本為蘇崑體系，拜上崑梁谷音後傳承劇碼當以「梁派」為主，除此以外都是以團的風格為走向，如江蘇省崑劇院（簡稱省崑）、蘇州崑劇院（簡稱蘇崑）之正旦、五旦大多走張繼青的路子，上海崑劇團（簡稱上崑）主要傳承五旦華文漪、張靜嫻，六旦、正旦梁谷音，而浙江省崑劇院（簡稱浙崑）則學習王奉梅，這都與其劇團承傳路線有很大的關係。

　　作研究與比較，定要有所依據，筆者（劇）曲本選用《崑戲集存》[4]，即因其收錄建國以來崑劇有演出或教學記錄的傳統折子戲劇本（曲譜）共411折。以有傳承體系的傳統戲為主，新編、改編劇碼則不在此列。著裝選用曾長生口述之《崑劇穿戴》[5]。曾長生曾為「全福班」旦腳演員，後又曾任傳字輩教師，在「新樂府」與「仙霓社」時期任箱管。傳字輩為當時中國南崑唯一之班社，早有其歷史定位。《崑劇穿戴》全書記載早年蘇州全福班及崑劇傳習所所演之454折[6]劇碼之人物扮像。筆者觀其所書內容「較少」受京劇衣箱影響（傳字輩時期已或多或少受到京劇影響），故以其所列人物服

[2]　洪惟助主編：《崑曲辭典》，臺灣國立傳統藝術中心2002年版，第193頁
[3]　洪惟助主編：《崑曲辭典》，臺灣國立傳統藝術中心2002年版，第193頁
[4]　周秦主編：《崑戲集存》甲編，安徽黃山書社2011年版
[5]　曾長生口述：《崑劇穿戴》，蘇州市戲曲研究室1963年版
[6]　《中國崑劇大辭典》書454折，《崑曲辭典》書456折，因原書將《戲叔、別兄》歸一折，《挑簾、裁衣》歸一折，演算法不同之故。

飾為主要參考藍本。另全福班、崑劇傳習所時期為崑劇腳色行當劃分最為完整之時期，故本文之腳色家門分類亦以其為參考依據。筆者也將新編《崑劇穿戴》（《中國崑劇大辭典》[7]中有錄入），與舊編兩相對照。

　　除卻崑劇相關書籍、文章之外，更以現今所能找到之崑劇演出視頻、錄音、講演等影音資料與文字資料作綜合研究，取材遍及國內、臺灣、香港各地，其中包含臺灣台大、政大崑曲課程、國內北大、蘇大崑曲傳承計畫及香港城市大學、中文大學崑曲講座等，以研究各劇團，及個人演出傳承之流變。

　　文中並將臺灣文建會出版之錄影（《崑劇選輯》），雅韻出版之錄影（《秣陵蘭薰》）。與內地浙崑「傳世盛秀」一百折錄影，及上崑之「中國崑曲音像庫」等崑旦演出與本文有相關性研究之資料附于內文中，以利參考檢閱。

　　曲譜選擇以整出折子戲為主，本論文以「折目」研究為要，故同一「本戲」之不同「折目」當有不同曲譜出處，選用曲譜依據最早出現年代並擇要標明出處於當折曲牌述例後。

　　本論文中有關音樂比較部分依工尺古譜譯作簡譜，在工尺譜部分，其高音之傳統字譜以「仩、伬、仜」記出。低音之傳統字譜以「上、尺、工」等記出。「工尺」拍與拍之間僅以空白間隔。簡譜節拍方面，十六分音符以上之雙下滑線，文中難以呈現，故僅以單一下滑線替代一拍，如八分音符56或十六分音符5356，簡譜僅用於節拍之分析，特此說明。

　　從清代演員及劇碼中可發現許多劇碼僅載「旦」，以概括現今所說之旦行不同家門，可見那時分類比較寬泛，除老旦、正旦另分家門之外，其餘皆以「旦」名之，是故延續至今，五旦、六旦難以區隔。硬要將之歸於哪家門只能從劇碼側重點觀之。筆者只能取一較為靈活的標準來歸類（分類）。當今崑團腳色亦是如此，身兼數門常有之，但應以其主攻為依據。現今之新劇作更以講究人物性格變化、打破傳統行當程式為訴求，這樣方顯演員之多方才能，卻也為行當劃分增添困難。

　　寫歷史是封閉的，寫論文則是開放的，故本論文研究之所及自崑劇產生後至目前2014年，此非為崑劇之當代定格，而是筆者下個研究階段的接續

7　《中國昆劇大辭典》書454折，《昆曲辭典》書456折，因原書將《戲叔、別兄》歸一折，《挑簾、裁衣》歸一折，演算法不同之故。

工尺

　　音樂術語。歌唱及傳鈔傳統樂譜時所用唱名，用於區別音級。基本工尺有合、四、一、上、尺、工、凡、六、五、乙，相當於簡譜中的5、6、7、1、2、3、4、5、6、7。在工尺譜中，高八度各音用加「亻」旁的方法表示，如仩、伬，分別相當於簡譜的1、2；低八度各音則以末筆帶鈎的方法表示，如上、尺、工，分別相當於簡譜中的1、2、3。

工尺譜簡介（引自崑曲辭典）

點。未來是不可預期的，崑劇將來的發展定然會有變化，需待日後方能定論。筆者所書非僅以傳習者所述來論之，而是將傳者所授，結合自身舞臺表演經驗實例相互觀照。每個表演者皆有自己的心得體會，故本文之實踐經驗與學術理論定不同於他人之表述，希冀筆者的這篇研究對建立崑旦腳色的系統理論能有所助益。

（一）崑旦名詞釋義

　　中國戲劇起源早自巫覡祭祀，至「大面」、「踏搖娘」時戲劇雛形初現。而最早戲劇腳色名稱定形于唐代「參軍戲」之「參軍」與「蒼鶻」，但以「第一人稱」之代言體戲劇卻晚出，直至宋元雜劇時期才有以一人為主角（或末色或旦色）貫穿全劇的劇本（旦本、末本），元雜劇一本四折加一楔子，一人為主角獨唱到底，至明傳奇發展為多角多唱，因此劇幅增長驚人，傳奇多以崑腔演唱，通常四、五十折，因應人物發展，腳色趨向分工，旦行家門因此紛立。崑劇旦色意即為明代傳奇劇作中扮演女性腳色演員的統稱，簡稱為「崑旦」。

　　「腳色」，戲曲演員在劇中裝扮人物的具體品類，是根據劇中人物不同的性別、年齡、身分、氣質、性格而劃分的類型名稱，在表演程式上各具特色。

《中國崑劇大辭典》「行當」條：戲曲團體中演職員專業分工的總體類別。首要的是「表演行當」，崑劇的行話稱為「角色家門」，它既體現了人物形象的自然屬性和社會屬性，又帶有表演程式化的美學特徵。[8]

《中國戲曲曲藝辭典》「家門」條：戲曲中常把劇中人物的家世或類型稱為家門。崑劇中也稱腳色行當為家門。[9]

「旦」，戲劇腳色名，扮演婦女者。周密《武林舊事》有䮙妲、細妲等目，「妲」即「旦」的古寫，「細妲」為俊扮之旦色，「䮙妲」為丑扮之喜劇腳色。而宋雜劇、金院本之女性腳色稱「妝旦」或「引戲」。宋元南戲與北雜劇沿用「旦」之名稱，但具體運用上略有不同，南戲之「旦」泛指女主角，雜劇之「旦」則是女腳色之統稱。

明沈德符《萬曆野獲篇》卷二十五〈戲旦〉：

> 自北劇興，名男為正末，女曰旦兒。相傳入于南劇，雖稍有更易，而旦之名不改，竟不曉何義。今睹《遼史・樂志》，大樂有七聲，謂之七旦，凡一旦管一調……所謂旦，乃司樂之總名，以故金元相傳，遂命歌妓領之，因以作雜劇，流傳至今。旦皆以娼女充之，無則以優之少者假扮，漸遠而失其真耳。[10]

王國維《古劇腳色考》：

> …旦妲二名始見於《武林舊事》、《夢梁錄》，然搬弄婦女其事…[11]

明祝允明《猥談》：

> 生、淨、旦、末等名，有謂反其事而稱，又或托之唐莊宗，皆謬云也。此本金元閭閻談喁，所謂「鶻伶聲嗽」，今所謂市語也。生即男

[8]　吳新雷主編：《中國崑劇大辭典》，南京大學出版社2002年版，第565頁

[9]　上海戲曲藝術研究院等編：《中國戲曲曲藝詞典》，上海辭書出版社1981年版，第39頁

[10]　（明）沈德符：《萬曆野獲編》，《歷代筆記小說大觀》，上海古籍出版社2012年版，第547頁

[11]　王國維：《古劇腳色考》，《王國維戲曲論文集》，中國戲劇出版社1984年版，第185頁

子，旦曰妝旦色，淨曰淨兒，末曰末尼，孤乃官人，即其土語，何義
理之有？[12]

明代崑曲發展過程中因傳奇劇情發展需要，僅一位元女性腳色名稱不敷
使用的情形下，女性腳色由「旦」增加另一女腳色「貼」以備戲劇之用。
明王驥德《曲律・論部色》：

> 今之南戲，則有正生、貼生（或小生）、正旦、貼旦、老旦、小旦、
> 外、末、淨、丑（即中淨）、小丑（即小淨），共十二人，或十一
> 人，與古小異。[13]

王國維《古劇腳色考》云：

> 貼均系一義，謂於正色之外又加某色以充之也，至明代傳奇但省作貼
> 則義不可通，幸元曲選尚存外旦貼旦之名得以考外與貼之本義…。[14]

「貼」古作「占」，原意為在「旦」之外再貼上另一女性腳色。

（二）崑旦之劇作

崑劇劇作數目不甚繁多，有工尺可考之現存折目就有近千餘折，近代崑
劇有演出傳承可考的折目卻僅有411折，俱收錄於《崑戲集存》中。其中旦
色相關劇碼為247折（同折多旦色皆歸為一折）高達總劇碼的六成。其中老
旦51折、正旦68折，作旦13折，刺旦9折，五旦100折，六旦98折（難以分類
的或「兩門抱」的僅歸一處，淨、丑所扮女角不列入），自第一章起分章詳
述。劇碼考源則可參照王寧《崑劇折子戲敘考》[15]一書。

12 （明）祝允明：《猥談》收於《四庫全書》【子部.明代筆記】
13 （明）王驥德：《曲律》，《中國古典戲曲論著集成》（四），北京中國戲劇出版社1959
 年版，第142頁
14 王國維：《古劇腳色考》，《王國維戲曲論文集》，北京中國戲劇出版社1984年版，第192
 頁
15 王寧：《昆劇折子戲敘考》，合肥黃山書社2011年版

（三）崑旦之唱唸

　　崑劇的「唱」為流麗悠遠的崑曲，這是經過明代魏良輔的改進而後獨霸南方的聲腔音樂。「唸」是以蘇州中州韻為主，帶有吟唱的白口。唱、唸、做、打，唱居首，而唱腔又是分別不同劇種的最重要特徵。魏良輔《曲律》之曲唱三標準：字清、腔純、板正。《南詞敘錄》（徐渭）認為崑山腔流麗悠遠聽之最足蕩人。《方諸館曲律》（王驥德）強調南曲宜以南音唱之，不必強從北音。《度曲須知》（沈寵綏）則提出「反切」之說，使崑腔曲唱更字正腔圓。以上諸論皆以崑唱為本，《鸞嘯小品》（潘之恒）亦言「每奏曲，一坐悄然傾聽，輒戒簫管勿合，其清潤宛轉之致，始得悉陳，而性靈朗徹，不為遊聲牽引」[16]，表李紈之曲唱之高妙。崑曲即曲唱，分清曲與劇曲，本論文探討的則是劇曲部分。《閒情偶記》中，李漁更將嗓音作為旦色劃分之條件，他認為喉音嬌婉而氣足者，是正旦、貼旦之材，稍次的則可充任老旦。他還提出唸白的要領為「高低抑揚」及「緩急頓挫」。不同旦色之唸白嗓音因家門不同亦有不同唸法。

（四）崑旦之身段

　　戲曲基本身段體現為「手、眼、身、法、步」。手為手勢、眼為眼神、身為身形、法為方法、步為腳步。所謂「作表」即是劇中人物的「動作」跟「表情」，而戲曲動作又名「身段」。

　　《戲曲曲藝詞典》之「身段」詞條曰：【身段】戲曲名詞。戲曲演員在舞臺上表演的各種舞蹈化的形體動作統稱。包括舉手投足、上馬下馬、坐臥行止、捋髯甩袖、「望門」、「亮相」等。戲曲身段都是在日常生活的基礎上，經過藝術加工，逐漸提煉出來的程式動作。[17]

　　洪惟助主編的《崑曲辭典》「身段」詞條曰：崑曲術語。又名身勢，表演動作的別稱。「段」字，有組合段落之意。據清末民初蘇州崑曲藝人尤彩雲口述，旦腳表演有「上七段」、「中七段」、「下七段」的身段組合。[18]

　　《梨園原》中黃旛綽對身段從頭、頸、肩、腰、腿身體各部位，提出了在表演中該注意的事項。更提出「身段八要」為：辨八形。分四狀。眼先

[16] （明）潘之恒：《潘之恒曲話》，江效倚輯注，北京中國戲劇出版社1988年版，第28頁

[17] 上海戲曲藝術研究院等編：《中國戲曲曲藝詞典》，上海辭書出版社1981年版，第94頁

[18] 洪惟助主編：《昆曲辭典》，臺北國家出版社2002年版，第552頁

引。頭微晃。步宜穩。手為勢。鏡中影。無虛日。[19]藉以闡明學習身段的要
領。《審音鑑古錄》中亦有記載旦色之身段作表，但描述不夠細緻，僅能作
舞臺提點之用。

中國戲曲的許多動作都是從生活中提煉美化而來，因此身段是具「舞蹈
性」而非「純舞蹈」，從簡單的手勢到複雜的武打，一切都蘊含著豐富的舞
蹈動作。

崑旦身段以女性生活寫意、模仿為主體，發展出的程式應用直到現在仍
然適用。從崑劇演出藝術的高低來看，明代是崑曲的初創時期，到了清代折
子戲發展，崑劇的表演才算圓熟。

（五）崑旦之服飾

崑劇旦腳的服飾發展至今與傳統諸戲曲皆相似，特殊處不多，與京劇大
抵相同，此因京劇接續崑劇發展，且更完備，彼時崑劇反向京劇學習其裝扮
服飾等，故自身特色難覓，僅能從古文及舊畫（壁畫、古畫、版畫、古文插
圖）中考據之。另《萬壽圖》[20]、《南巡圖》[21]中亦可尋其舊蹤。最早之崑
劇穿戴相關書籍為清代宮廷手書之《穿戴題綱》[22]，而傳奇作家們劇首常書
有角色「穿關」，《審音鑑古錄》每篇前亦書有劇中角色穿戴。本論文以
曾長生口述之《崑劇穿戴》為底本，再加上《中國崑劇大辭典》後附錄之
新編《崑劇穿戴》與當今各團演出穿著互參。

（六）崑旦之演員

我國戲曲史上有演員記載的專著當屬元代之《青樓集》，記載了元雜劇
著名的演員珠簾秀、天然秀等青樓歌妓，為當時不受重視的倡優留下了片爪
鴻泥。而明代之崑曲則是文人雅士的活動，演員多由家班庶出，因此當時文
人對曲論、曲律多有闡述，但對藝人的記載卻如鳳毛麟角，僅留下為數不多
如《鶯嘯小品》中的資料。筆者從古籍中查找相關旦色記載，並擇出記錄。

[19] （清）黃旛綽：《梨園原》，《中國古典戲曲論著集成》（九），中國戲劇出版社1959年
　　版，第20頁
[20] （清）《康熙禦賞萬壽圖》，圖藏北京故宮博物院。
[21] （清）《南巡圖》，分散海外各處，詳見《中國書畫》2011年06期，《寫照盛世　描繪風
　　情──〈康熙南巡圖〉及瀋陽故宮珍藏的第十一卷稿本》一文。
[22] （清）《穿戴題綱》，手抄本，古籍膠捲微片PDF檔

（七）崑旦之家門

　　筆者將崑劇旦色分為，一旦（老旦）、二旦（正旦）、三旦（作旦）、四旦（刺殺旦）、五旦（閨門旦）、六旦（貼旦）及七旦（耳朵旦）。耳朵旦意即幫襯的旦色演員（女性腳色），像丫環、村婦、宮女、女兵等雜役，有的開口（有詞），有的甚或不開口，亦稱「旦雜」，有時在劇作中簡寫為「雜」。古文「雜」與耳朵的「朵」十分相似，久而久之「旦雜」名稱就成了「耳朵旦」。

　　另有一說法為這些女性群眾演員，總是站在舞臺左、右兩側，像耳朵一樣，故名耳朵旦，其中還有大耳朵（有臺詞）、小耳朵（無臺詞）之分。

　　以上為崑旦研究相關事物之總體評述，下章起分各家門從一旦到六旦詳述之，（七旦從略）。

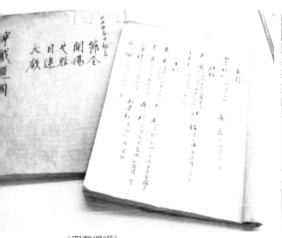

《穿戴提綱》

《萬壽圖》（局部）戲臺上正演出《遊殿》

旦色名稱年代表

西元年代	中國年代	作者	書名/曲譜	旦行稱謂	備註
1559年	嘉靖三十八年	徐渭	《南詞敘錄》	旦、貼	
1573（約）	隆慶年間	梁辰魚	《浣紗記》	旦、貼、小旦	
1624年	天啓四年	王驥德	《曲律·論部色》	正旦、貼旦、老旦、小旦	此書成稿於萬曆三十八年
1659年	明末清初	毛晉	《六十種曲》	老旦、旦、小旦、占（貼）	
1777年	乾隆四十二年	玩花主人	《綴白裘》	老旦、旦、小旦、貼	
1795年	乾隆六十年	李斗	《揚州畫舫錄》	老旦、正旦、小旦、貼旦（作旦、風月旦、武小旦）	
1829年	道光九年	黃幡綽	《梨園原》	旦、小旦、老旦、貼旦、作旦	
1834年	道光十四年	琴隱翁	《審音鑑古錄》	老旦、正旦、小旦、貼旦	
1877年	光緒三年		《申報》大雅班資料	老旦、正旦、作旦、四旦、五旦、六旦	
1893年	光緒十九年	王錫純	《遏雲閣曲譜》	老旦、正旦、旦、貼	此書輯於同治九年
1908年	光緒三十四年	殷溎深	《六也曲譜》	老、正、作、旦、占	
1925年	民國十四年	殷溎深	《崑曲大全》	老、正、作、旦、占	
1963年		曾長生	《崑劇穿戴》	老、正、作、四、五、六	
1988年		周傳瑛	《崑劇生涯六十年》	老、正、作、四、五、六、貼	

上篇　崑劇旦色家門分析

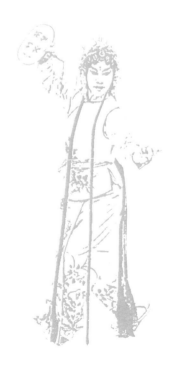

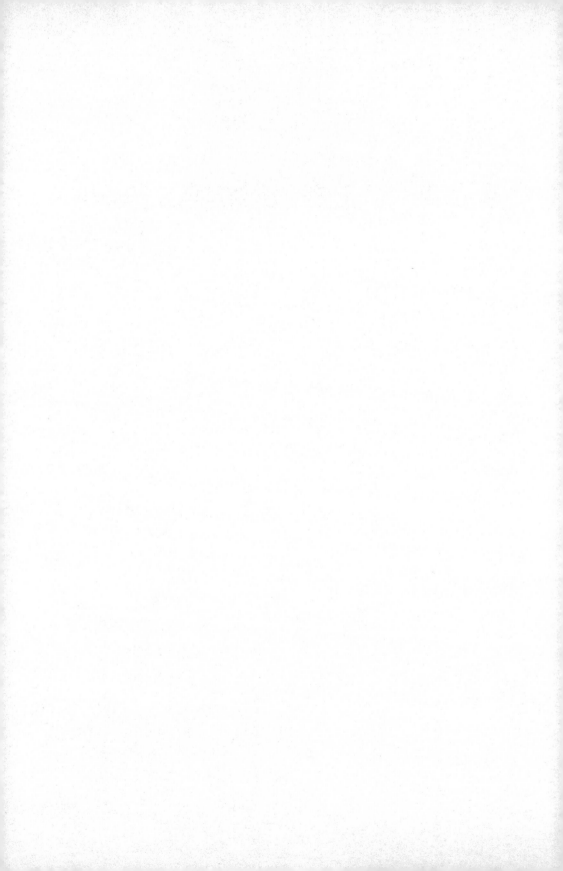

第一章　老態龍鍾的一旦（老旦）

第一節　老旦之稱謂

　　清代末已有一旦、二旦、三旦、四旦、五旦、六旦等稱謂。一旦又稱「老旦」，望文生義即為老年的旦腳，或曰老年的婦女，在明代傳奇早期劇作中卻多由「淨」扮演，如《六十種曲》之《琵琶記》中蔡婆即為淨扮。《琵琶記》主要女性人物腳色如下列：

　　旦扮趙五娘，貼扮牛氏，淨扮蔡婆（另，下等婦女亦由淨扮），丑扮丫環奴僕等。

　　《荊釵記》第六出上場人物即寫明「老旦上」（此為王十朋之母），女腳錢玉蓮僅標明「旦」（此時尚未有二旦、五旦之分），玉蓮母亦以「淨」扮。《香囊記》中生腳之母為「貼」扮，其妻卻為「旦」扮。《浣紗記》西施旦扮，勾踐妻則為貼扮，劇中第十九出另有小旦扮公孫聖之妻。由此可見當時僅有以角色重要性的主、從之分，而無有身分、年齡之別。劇作家在寫故事之時定當只注意人物性格由事件所引起的轉變，並不從腳色行當出發，因此角色稱謂從頭至尾僅一名稱，或曰「旦」，或曰「貼」。

　　臧懋循之《元曲選》中，人物已出現老旦一詞。《梨園原》中「王大樑詳論角色」云：「老旦，其所司母、姑、乳婆，亦應于黎明扮粧，老少雖不同，以其男女則一也，故曰老旦。」[1]

　　李舜華在其《南戲旦色發展及其意義》中寫到：「場上的腳色稱謂最終是在版本整理中典範化，…萬曆末，臧懋循編刻的《元曲選》大量出現『老旦』，不少即是將前人版本中的卜兒、夫人、外旦等稱謂改造而來。」[2]

[1]　（清）黃幡綽：《梨園原》，《中國古典戲曲論著集成》（九），北京中國戲劇出版社1959年版，第10頁
[2]　李舜華：《南戲旦色的髮展及其意義》，《浙江學刊》2006年第5期，第103頁

　　《中國崑劇大辭典》老旦條：「古稱『老貼旦』，老旦腳色最早見諸《南詞敘錄》，主要扮演老年婦女，是旦行中唯一與其他諸門都不相通的專工家門。嗓音要求寬亮蒼勁，以真聲為主。表演以穩重嚴肅而又慈祥和藹的神情為主。步法緩慢並略帶移步，頭部微晃，以顯出暮年龍鍾之態。」[3]

　　老旦又名一旦，此名稱或由於老旦年齡最大當擺第一位，又因老旦以本嗓唱唸，不似其他旦行均以假嗓發音可相互串之，老旦只能自己歸一類，是故。

　　由以上稱謂之變化可觀察出老旦名稱由一個不確定到逐漸定型的過程，從這一過程中亦可看出，老旦這一行當也由沒有固定家門發展到有固定角色應工，正說明這一行當逐漸受到重視。

第二節　老旦之劇碼

　　老旦劇碼在傳承中本已不多，《崑戲集存》錄有五十一折，其餘尚需靠當今演員復舊之。折目簡介後註腳書之影像資料即為後述各節唱腔、身段、表演比較之版本出處（以下各章皆同）。

一、劇碼

　　《崑戲集存》中有老旦稱謂腳色的重要折目：

　　《荊釵記》中老旦傳承有以下幾折：

　　《議親》，許文通受託來到王十朋家說親，王母因家貧不敢應允，許表示只要女婿賢良不嫌清貧，王母無耐只得應允並以頭上之荊釵作為聘禮。《送親》，張姑媽送玉蓮來到王家與十朋成親，見王家諸事不備便大加譏諷。《見娘》[4]，李成送十朋母親來到京城與十朋相會，十朋得知玉蓮投江殉節，十分悲痛。《男祭》[5]，王十朋追思玉蓮，特備祭禮哭祭玉蓮。《女舟》，十朋母親來到舟中與玉蓮相聚。《釵圓》，十朋玉蓮見面並獲聖上旌表滿門，喜劇大團圓。

[3]　吳新雷主編：《中國昆劇大辭典》，南京大學出版社2002年版，第568頁

[4]　《昆劇選輯一》上昆唐在驕有錄影。《昆劇選輯二》第八集蘇昆岳琪有錄影。《昆劇選輯二》第十八集湘昆左榮美有錄影。

[5]　《昆劇選輯二》第九集蘇昆岳琪有錄影。

　　《敬德不服老》，北曲雜劇（老旦扮敬德妻）。《北詐》，尉遲被貶官職，心中不悅故裝瘋不應高麗大將之戰，後被徐茂公用計賺之出山的故事。王傳蕖曾串演敬德妻。

　　《西廂記》之《惠明》、《拷紅》劇情見六旦章。王傳蕖曾串演《拷紅》之老夫人。

　　《玉簪記》之《問病》、《催試》見五旦章。

　　《牡丹亭》之《驚夢》、《離魂》見五旦章。

　　《義俠記》之《挑簾》、《裁衣》、《捉姦》、《服毒》、《顯魂》、《殺嫂》見六旦章。

　　《八義記・評話》，屠夫人在花園設宴，席間請張維說評話勸戒屠岸賈。

　　《水滸記・放江》，閻母將宋江騙至縣衙前欲告官，但被王媽將宋江放走。

　　《紅梨記・花婆》，趙汝舟遇見花婆，特將紅梨花拿給她看，花婆騙說此乃鬼魂之物，其子為此鬼魂所害，汝舟中計速離，進京赴考。此折王維艱學自王傳蕖。省崑裘彩萍為自己新捏。

　　《金鎖記・羊肚》，張驢兒想害蔡婆，不想張母反被毒害，竇娥替蔡婆受冤。《探監》，竇娥被問罪，蔡婆探監，婆媳相見抱頭痛哭。《法場》見正旦章。

　　《風雲會・送京》，見五旦章。今之演出演到京娘與趙匡胤分別為止，京娘父母不再上場。

　　《如是觀・刺字》，岳飛領受聖命抗金，回家探望母親，岳母在其背上刻下精忠報國四字以激勵其奮勇殺敵。此劇又名「倒精忠」，寫岳飛抗金的英雄故事。故事結局顛倒於史實，乃為作者心目中之理想展現，故名「倒精忠」。此折出於《如是觀》而非《精忠記》。

　　《漁家樂・逃宮》，大將軍梁冀謀反，劉蒜出逃宮外。老旦扮太監為配角。

　　《風箏誤・前親》[6]，新婚之夜戚友先見詹愛娟貌醜大鬧婚房，梅氏逼問女兒卻不得其解，只好答應日後許戚納妾，方平紛亂。《茶圓》，詹烈侯立功升大司馬之職，一家團聚。今未見。

[6]　《昆劇選輯一》第十五集浙崑邊金英有錄影。《秝陵蘭薰》第四輯王維艱有錄影。《秝陵蘭薰2》第一輯王維艱有錄影。

《白羅衫‧井遇》，蘇母與繼祖井邊相遇，蘇見繼祖相貌與其子蘇雲相似故而落淚，繼祖問之，蘇據實以告並請繼祖代為尋找其子其媳。省崑有張弘新編版《白羅衫》。

《釵釧記‧相約》[7]，史父欲將碧桃改嫁魏家，碧桃不願悔棄婚約，命丫環芸香約皇甫吟至花園，以便贈金，皇甫吟恰巧不在家中，芸香將事告知皇甫老夫人，老夫人聽後十分感激。《相罵》[8]又名《討釵》，芸香來質問皇甫吟為何遲遲不去史家下聘，皇甫老夫人言：因貧窮無錢下聘，芸香乃云前日小姐花園贈釵皇甫吟之事豈無銀兩，老夫人言明皇甫吟未曾到過花園更無有贈釵之事，兩人相爭不下，大吵一場。

《鸞釵記‧拔眉、探監》，王氏母女在監中，旺保帶延珍探監，與獄卒發生的趣事。此折主角為丑扮之旺保。此劇為崑劇藝人將鄭國軒《白蛇記》改為演出本。

《千鐘戮‧草詔》，老旦扮太監為次要角色。

《鐵冠圖‧別母》[9]周遇吉遵母訓，出兵應戰，周母及其妻其子為免周後顧之憂而紛紛自盡。《分宮》、《守門》、《殺監》老旦扮太監王承恩。京城被破，王承恩四處尋找萬歲，途遇偷盜玉璽的太監，王將其殺死，後知崇禎自縊煤山，承恩痛哭後亦自殺而亡。浙崑程偉兵以末腳扮太監王承恩，演《守門殺監》[10]兩折。上崑谷好好此二折曾改為小生應工。清曹寅之《虎口餘生》（又名《表忠記》）似為《鐵冠圖》之改寫本，今崑劇所演之《鐵冠圖》中諸折當為此本。

《吟風閣‧罷宴》[11]，北宋承相寇准準備大擺宴席作壽，曾服侍過其母之劉婆前來，回憶其母節儉的生活與苦況，使寇准領悟奢侈之非，從而打消了的念頭。

二、分類

筆者將上述老旦分作四類人物，同類型的人物其身分地位、作表、服飾、頗有近似之處：第一類為忠貞賢德之母，如《鐵冠圖》、《精忠記》；

7　《崑劇選輯二》第八集蘇崑龔繼香有錄影。
8　《崑劇選輯二》第八集蘇崑龔繼香有錄影。
9　《秣陵蘭薰》第九輯王維艱有錄影。
10　《傳世盛秀》浙崑一百折，程偉兵有錄影。
11　《崑劇選輯二》省崑王維艱有錄影。《崑劇精選》北崑王小瑞有錄影。

　　第二類為市井老婦，如《荊釵記》、《釵釧記》、《金鎖記》、《罷宴》、《花婆》等；

　　第三類為鴇母，如《水滸記》、《義俠記》、《西樓記》；

　　第四類為太監，如《鐵冠圖》、《千鐘祿》；眾所周知太監為去勢之男性，與女性已有不少共通點，由老旦來扮演真可謂恰到好處，只可惜現今崑劇中之太監多改由丑腳擔任。

　　在《崑戲集存》可演之崑劇411出中老旦僅有這幾出，亦有「有白無唱」僅為陪襯之角色，其中尚有許多已不見當今舞臺演出之折目，如《刺字》等。筆者訪問王維艱時，她回憶道：

　　《刺字》當年胡忌在的時候本打算復舊，可惜胡老師走了就擱下了。而且照崑劇古本來看不如京劇的《岳母刺字》，主要在於崑劇唱腔不夠集中，比較散，無法體現岳母的性格。在「刺字」時應該用大段唱腔以表達心情，崑劇相較之下弱了些，所以就沒積極的恢復了。而崑劇的《罷宴》跟京劇的不一樣，沒有一本正經的說教，就是表現個愛喝酒的老太太，人物基調挺有自己的特色，更能顯現市井小人物的性格，所以先將《罷宴》排了出來⋯[12]。（訪問時間：2013年9月20日上海戲校蓮花路校區）

　　王維艱第一次演出正宗崑劇老旦的劇碼是《風箏誤・前親》之老旦梅氏，這是文革前吳繼靜、範繼信所排的版本，王就參照他們的路子演，某些地方王自己也進行了改進。再如《鸞釵記・探監拔眉》是丑腳戲，張寄蝶曾排過，老旦戴鐐銬出來，也有唱段，但是王維艱說很久沒演就都忘了。

　　總觀于此，筆者認為老旦雖不缺，但劇碼不豐且目前人材的培養上與小生、小旦有很大的差距，這皆因腳色行當之限制，當今女子大嗓若夠條件就往老生行當去發展，當個「坤生」比當個老旦發展前途大得多也較為人所關注（坤生、乾旦皆同理）。

[12]　筆者訪問王維艱，2013年9月20日上海戲曲學院蓮花路校區。

第三節　老旦之唱唸

一、老旦的唱

　　老旦之唱唸用嗓方式不同，其餘旦腳多用假嗓（小嗓），老旦卻是用本嗓（大嗓），因此嗓音條件相對重要。老旦唱雖用大嗓，但與老生音色不同，需在蒼老中顯的柔弱些，老生則要有力些。唱腔發聲、吐字、用氣、行腔、速度都要注意，要以聲傳情，聲情並茂才能感動觀眾。

　　《崑戲集存》選用曲譜多為《遏雲閣曲譜》（以下簡稱《遏雲閣》或遏譜）、《六也曲譜》（簡稱《六也》）、《崑曲大全曲譜》（簡稱《大全》）、《崑曲粹存曲譜》（簡稱《粹存》）、《補園曲譜》（簡稱《補園》）等。其中老旦所唱之曲牌有：

　　《荊釵記》（老旦扮王母）。《議親》凡調【黃鶯兒】、尺字調【桂枝香】。《送親》【惜奴嬌】。《見娘》工調【刮古令】、【江兒水】（出自《六也》）。《男祭》【步步嬌】、【江兒水】、【僥僥令】、【園林好】（《六也》）。《女舟》【園林好】、【江兒水】、【玉交犯抱肚】、【川撥棹】。《釵圓》一句接唱之【調笑令】。

　　《見娘》省崑王維艱唱同於《六也曲譜》，但【刮古令】之「況親家」改高腔，板眼亦變，原「況」唱「仩」，「親」唱「伬 仩 五」，改為「況」唱「伬 仜 仩」，且「況」字拍子由半拍變為 $2\,\text{-}\,\text{-}\,.\dot{3}\,\dot{1}$ -六拍，此或為這句連唱中有小生與末之對話，要連著唱就會兩相干擾聽不清，故改高腔並拖長音，使小生與末之對話在長拍中完成。【江兒水】同《六也》，只是在「風燭不甯」時用「拿腔」扳慢尺寸，以強調風燭殘年之勢，並在最後「一所墳墓」的「墳」字後加一哭腔，「呎」，突顯哀淒之情。俞振飛、徐凌雲錄音的《見娘》，徐淩雲只有「親」的高音「伬」之四拍跳過不唱（同時樂隊也跳過），其餘所唱全同《六也》，一音一字不差。上崑唐在驕唱之【刮古令】工尺與《六也》差異不大但板眼皆加快，如四拍改為兩拍，兩拍變一拍，加快其曲唱節奏以濃縮劇幅。湘崑左富美所唱【刮古令】節奏較快且節拍亦濃縮。

省崑尹建民、岳琪有出《男祭》，老旦詞曲同《六也》，但未唱【僥僥令】、【園林好】。其二人尚錄有《梅嶺》，但老旦僅白口沒曲牌唱段。

《敬德不服老》（敬德妻）。《北詐》老旦只白無唱。

《繡襦記》（媽媽）。《入院》【鎖南枝】、【錦堂月】、【醉翁子】、【尾聲】。《扶頭》除上場引子外都是白口。《蓮花》亦有白口，但現今都不上老旦。

《西廂記》（崔老夫人）。《惠明》【紅衫兒】【東甌令】。《拷紅》【桂枝香】（《遏雲閣》）。

《拷紅》【桂枝香】重句「你花言巧語」的「巧」，為「工六五」，蘇崑陳玲玲唱「工尺」，「語」為「六五」（56），唱成「工六五」（356）。根由事的「事」，工尺「六」（5）唱「五」（6）。貼接唱【前腔】，「沉屙」的「屙」之「上尺」（12）唱成「尺工尺」（232）。「如何索甘休」的「如」字，「四」（6）唱「上」（1）。後接貼之【錦堂月】，「止不過再整鸞儔，重諧伉儷」改詞為「早作了鳳友鸞儔，一言既定」，（餘下詞、曲同於《遏雲閣》）。

《玉簪記》（潘姑母）。《問病》接唱幾句【山坡羊】。《姑阻》幾句【月兒高】。《催試》工調【攤拍】。《秋江》乾唱兩句【水紅花】。

上崑《問病》老旦【前腔】（【山坡羊】）改詞也改腔。《催試》用白口替代唱。蘇崑新版《玉簪記》之老旦《問病》唱全同於上崑（或為此戲乃華文漪、岳美緹所授，故採用上崑版本）。浙崑郭鑒英《問病》【前腔】第三句「莫不是渴中山病兒轉深」原譜為 03 56 55 5 /65 3 5 21/ 6 – 5 6 /1. 2 1-，或為避免與前兩句腔雷同改為低腔 06 12 11 1/ 231 6 5 1 / 5 3 5 6 /1. 2 1-，其餘唱皆同《遏雲閣曲譜》。北崑老旦《問病》與浙崑唱腔完全相同，第三句莫不是為低唱。《催試》也用白口替代曲牌【催拍】。

《牡丹亭》（杜母）。《驚夢》、《離魂》均以白口為主，《離魂》【囀林鶯】有句接唱五旦之「恨西風，一霎無端碎綠催紅」。

《義俠記》（王婆）。《挑簾》接唱【一江風】又接唱【紅衲襖】。《裁衣》接唱【懶畫眉】，又接唱【香柳娘】。《捉姦》【玉抱肚】。《服毒》接唱【玉抱肚】。《顯魂》白口幾句，《殺嫂》凡調【解三醒】、工調【尾犯序】接一句。

上崑梁谷音的《義俠記》中王婆由丑旦（成志雄）扮，《挑簾》接唱【前腔】到同於《補園曲譜》，但未唱後續接唱之【紅衲襖】，改用說白表

示。《裁衣》僅接【懶畫眉】一句，詞曲亦同《補園曲譜》，其餘唱段皆未唱。（丑婆扮演王婆僅為串戲），此《義俠記》為上崑整編之新戲《潘金蓮》與傳統《義俠記》結合而成。故詞、曲皆有更動，筆者認為不屬傳統折子戲範疇。

《八義記・評話》（屠老夫人）。有一段工調【好孩兒】。

《水滸記》（閻母）。《後誘》，【下山虎】、【蠻牌令】、【五般宜】、【江神子】接一句，【尾聲】一句。《殺惜》接宋江唱之【粉孩兒】、【紅芍藥】最後【尾聲】一句。《放江》皆白口，今無見。

《紅梨記》（花婆）。《花婆》[13]【點降唇】、【混江龍】、【油葫蘆】、【哪吒令】、【鵲踏枝】、【勝葫蘆】、【么篇】、【寄生草】、【尾聲】。

《金鎖記》（蔡婆）。《羊肚》工調【羅帳裡坐】。《探監》正調【銷金帳】、【灞陵橋】、凡調【憶多姣】、與正旦同唱【哭相思】。《斬娥》僅白口。

《風雲會・送京》（京娘母）。與外同唱【尾聲】叩謝「淨」，今所唱版本為新編故無此唱。

《如是觀》（岳母）。《刺字》【粉孩兒】、【福罵郎】、【紅芍藥】、【耍孩兒】、【會河陽】、【越恁好】等諸曲牌皆與老生、正旦輪唱。最後接唱【尾聲】。今未見。

《風箏誤》（梅氏）。《閨鬨》【錦衣香】。《前親》【耍孩兒】、【縷縷金】、【越恁好】、【紅繡鞋】。《茶圓》【錦後拍】老、正【前腔】（【畫眉序】）同場曲【滴溜子】、【尾聲】。

《白羅衫》（張氏）。《井遇》【步步嬌】、【江兒水】、【僥僥令】、【園林好】、【尾聲】。省崑之《白羅衫》為張宏新編，老旦裘彩萍所唱之《井遇》詞曲皆不同於《補園曲譜》老本。

《釵釧記》（皇甫老夫人）。《相約》凡調【一江風】，與貼對接【解三酲】（《六也》）。《相罵》（又名《討釵》）中與芸香對唱【入破】、【二破】、【出破】（《六也》）。蘇崑龔繼香、陶紅珍版為陳雪寶所授，老旦【一江風】唱小工調，貼旦【賺】唱正工調，【賺】之「抹轉街衢」，《六也》工尺為「工合工，尺工，」（低音$\underline{353}$ $\underline{23}$），陶翻高八度唱。兩人唱

13　程禹年有《花婆》【油葫蘆】的唱片錄音。王傳蕖有【油葫蘆】錄音由王維艱配像。

同於《六也曲譜》。芸香六字調【解三酲】同《六也》，但老旦接唱最後之「同奉甘肥」的九拍壓縮成五拍（6 1 1 6 - 1 6 – 5̲6̲變成6 1̲6̲ 1 6 5̲6̲）此為緊接芸香唱之曲牌【光光乍】為免拖逤所致。《討釵》兩人唱皆同於《六也》，芸香【破二】損名譽的「損」，工尺為「上」（1），陶唱「工」（3）。芸香最後之【出隊子】亦未唱。上崑有改編本，老旦偶有小部分詞曲同《六也》。.

　　《鸞釵記・拔眉》與正旦同唱工調【泣顏回】。《探監》無唱，省崑曾有此戲（如前述）。

　　《千鐘戮・草詔》老旦扮太監，有白無唱。

　　《鐵冠圖》（太監王承恩）。《借餉》【六么令】、【孝順歌】。《別母》（周母）【下山虎】、【五般宜】、接兩句【山麻階】（《粹存》）。《撞鐘》王承恩與小生分唱【啄木兒】。《分宮》（王承恩）白口。《守門》（王承恩）【一枝花】、【梁州第】。《殺監》（王承恩）【牧羊關】、【四塊玉】、【哭皇天】、【么篇】（【哭皇天】）、【烏夜啼】、【煞尾】（《粹存》）。

　　《崑曲粹存》之《別母》在【五班宜】之「為國捐軀」後有鑼鼓「奪頭」，省崑有，其他各團皆刪去以緊湊曲牌。北崑朱家溍版之周母（肖漪飾演）唱幾乎同《崑曲粹存》曲譜（簡稱《粹存》），僅【五般宜】「諄諄訓義方」之第一個「諄」，《粹存》標「上」（1），老旦唱「尺工」（23），浙崑郭鑒英、省崑王維艱唱亦同《粹存》。此折老旦大段唸白十分重要，要用頓挫表現情緒。《守門殺監》浙崑由老生程偉兵扮王承恩，所唱同於《粹存曲譜》。程偉兵將《守門殺監》合為一折。《守門》僅唱【一支花】的前半支，後接白口，【梁州第】未唱緊接《殺監》的杜勳上場，兩人對話後，王殺杜，唱【牧羊關】最後一句「聊將君恨舒」，上宮女、貞娥，告知王承恩宮中情形後，王接唱【四塊玉】。宮女下，王又遇盜取玉璽的太監黃德華，【哭皇天】未唱，改用白口講述，殺了黃德華後，宮女又上，報崇幀已自盡，王唱最主要的【么篇】（【哭皇天】），其中身段繁多，最後至崇幀自盡處，跳接唱【烏夜啼】之後半段「且猙猙齒牙咬碎…到做了千秋的怨鬼」，後未唱【煞尾】即自刎而死。此折曲譜取自《崑曲粹存》，曲牌【一支花】旁書正、六調，故當為六字調（F調），但全折程偉兵都唱尺字調（C調），降低不少。以老生闊口而言，通常尺字調（C調）的「仕」、「伬」是正常音高，我們以《彈詞》之【二轉】（尺字調）、【七轉】（上

字調）來看，則最高音多在「D」（音名），《守門殺監》高音區多在工尺之「六、五」間，如為曲譜記載之六字調則工尺音高「五」為「D」（音名），與一般老生所唱之音區相同，浙崑此舉或為將調門降低之後，能保留精力為後續之撲跌身段作準備。

　　《吟風閣》（劉婆）。《罷宴》【粉蝶兒】、【上小樓】、【滿庭芳】、【快活三】、【朝天子】、【四邊靜】、【五煞】、【煞尾】（《補園》）。省崑王維艱唱同《補園》，【上小樓】滿畫堂的「堂」，工尺為「尺上」（231），「尺」帶腔，但她唱「尺上工」（213），「聞酒香」工尺為「六尺上凡」（5214），她唱「六六凡」（554），如此「酒」字變為「揪」字。【滿庭芳】的「餘輝」之「輝」，「工」（3）唱「上」（1），「讀書朗朗」的「書」，「凡」（4）唱「六」（5），【快活三】之「剩今生」音「六工工」（533）改高唱「五六凡工」（6543），【朝天子】之「代先人」之「代」本為「五六五」（656），改高音「伬」（2̇），「阿呀背地糟糠」的「阿」也改唱高音「仜」（3̇），【四邊靜】之「羹香酒香」多唱一次，工尺為「上　尺上　工六　五」（1 21 35 6）用高音重句強調這樣美好的食物太夫人也嚐不到了。《補園》生唱【耍孩兒】後老旦有大段唸白再接唱【五煞】，省崑則省去唸白，生唱完緊接老旦唱，為緊接之故也改詞及工尺，原詞「仔細端詳」改「兩淚千行」，譜改為「四尺　上尺　六五凡　工」（6̣2 12 56̣4 3）緊接老旦唱【五煞】。「白髮糟糠」收句「六凡工」（543）改「五六五　六」（65̣6 5）。

　　對於上述王維艱的《見娘》唱腔有別於《六也曲譜》，她的解釋是因為當初在劇團時亦照古譜排老旦戲，《見娘》是鄭傳鑑跟王瑤琴（京劇）排的，原唱的【刮古令】本也照《六也》用低腔，但恰巧那時傅雪漪在排《大風歌》，也在南京，聽完排練後說老旦這句不對，老旦這沒幾句高腔就沒特色，還特別找了一本線裝工尺古譜來印證《見娘》這句是有唱高腔的譜本，所以王以後教學生就都唱高腔了。顧兆琳查了也確認有這版本，所以上海戲校老旦教學劇碼的《見娘》就用此高腔版。王還說「也有可能這段有幾種唱法，演員翻的上去就唱高腔，翻不上去就唱低腔。因為這是小工調的，調門比較高，所以唱低的比較多」。

　　張衛東在《崑曲老旦家門的表演點滴》中說到：

　　一般京劇老旦行都是用真嗓演唱，而崑曲則是多用真嗓演唱，在局部高音時還是要運用一些假聲來解決，而在低音唱腔時幅度較大，不是如京劇老旦

演唱時的那樣隨演員而定調，故在崑曲老旦演唱低音時一定要氣沉丹田，運用橄欖腔逐漸將音自小放大而出，這就是唱崑曲的規矩一字不可一泄而盡。[14]

　　崑劇老旦的唱腔大段連唱的不多，《罷宴》、《花婆》算比較多的，如《見娘》不是唱腔累而是表演累，因為情緒表達的轉折很多，王母心理悲傷又不能講，被發現真相又要掩蓋，所以演起來蠻累的。著名老旦王維艱在筆者訪談時說：「老旦重唱，輕、重相對重要，唱的時候哇哇全響也不行，全輕的觀眾就睡著了，到了關鍵時你需要爆發的時候，沒有力度爆發，就這樣平平穩穩的那就不給力了，人家看了也不舒服，這種東西就是要不斷的提高。」由此可見，老旦的唱首先要注意對人物情緒的把握。

　　咬字方面王維艱認為小生、小旦偏蘇音蘇韻問題不大，可以接受，但老旦因是闊口，大嗓唱唸還是要照崑劇歸韻，才顯氣派。因為闊口本就是嘴型開口較大，如用蘇州話咬字來發，就會顯的太軟，咬字太「蘇」就似蘇劇、評彈這些強調地方特色的發音，如平安的「安」，愛人的「愛」，不歸韻的話就分別不大，她說還是用《韻學驪珠》來規範較適合。不要偏「京」也不要太「蘇」，歸正一點。啟口發音偏蘇，歸韻則靠中州。

　　筆者在比對老旦唱腔時，在網際網路上只找到王維艱之《罷宴》視頻，筆者認為，別的老旦折子戲都另有對手主角，如《拷紅》有紅娘，《別母》有周遇吉，《相約》有芸香，《見娘》有王十朋。因此除非劇團老旦有其獨自之號召力，否則各崑團是不會推出以老旦單獨個人為主的折子戲來應對市場機制的。所以說老旦行是崑劇腳色永遠的綠葉，實不為過。

二·老旦的唸白

　　老旦發聲是闊口用真聲，寬亮蒼勁，高音就需真假嗓結合，而唸白的音量、速度、節奏、輕重快慢都要掌握。老旦的唸用大嗓，與唱腔要求一致，四聲尖團是基本的唸法，但人物身分不同就有不同的表現方式，像崔老夫人的唸白，岳母的唸白、花婆的唸白均不同，這是語氣、語速的不同，正如現代普通人因身分不同、環境不同，其表現就不一樣。嘴裏功夫的噴勁、口勁都是要講究的。如《井遇》的老太太，年邁又身分不高，唸白就要帶有悲苦的成分。崔老夫人就是有威儀的，唸白就有力的多。另，像與人交談跟自言

14　張衛東：《賞花有時　度曲有道—張衛東論崑曲》，北京商務印書館2013年版，第32頁

自語就不同。如《拷紅》自語後接叫喚紅娘，所用音量都是不同的。同樣一句白口之語氣、情節跟心情不相同，表現自然也有所不同。

《審音鑑古錄》之《琵琶記》特別提到了蔡母「忌用蘇白，勿忘狀元之母身分」。[15]此因清代一般演出都喜用俚俗人物口講蘇白等地方語言來強調其鄉土草根性，《審音鑑古錄》故而提示之。

《荊釵記・見娘》是老旦非常重要的折目之一，當王母要傳達玉蓮死訊時有段唸白，裏面有「喚板」（打勻勻勻的聲音，增添緊張的情緒），在這段老旦與官生的對白裏居然用了七次喚板，一次一次的將劇情推向高潮，讓人不能鬆懈。如，王母唸道：「事到其間也不得不說了，（先起喚板）啊呀兒嚇，汝妻守節不相從，她就將身跳入江心渡，你妻子為你守節而亡了！」（再起喚板接十月白口）「吖，山妻為我守節而亡了，啊呀」。徐凌雲覺得老旦吳義生的這段唸最好，特別提到「他唸這段韻白，高處情緒激動，低處聲調悽楚，使人聽了極為感動。」[16]

第四節　老旦之作表

老旦既扮演老年婦女，動作就不會太俐落，因其年紀比正旦大，故動作比正旦還少，偶以唱為主，多數是為串連劇情以白口為主，有身分地位的老太太多是端著、坐著，身段表現就更少了。老旦身段多以指式為主，較少身形的變化，這是由於身分和年紀的限制。表演時需特別注重利用形態和體態去把握好人物，通過人物內心去表現。

徐凌雲《崑劇表演一得》有《荊釵記・見娘》老旦的身段描述，此不綴述。

一、老旦的身段

老旦動作就遲緩些，不太靈活的樣子。為彰顯年老特色，是故老旦多持柺，不同身分有不同之拿法。2010年蘇州大學「白先勇崑曲傳承計畫」作旦講座中胡芝風說：「老旦拿棍，往外拿就富、貴，身分地位、威儀都有了。

[15] （清）琴隱翁編：《審音鑑古錄》，王秋桂《善本戲曲叢刊》第五輯，臺北學生書局1987年版，第23頁

[16] 徐凌雲：《崑劇表演一得》，蘇州古吳軒出版社2009年版，第111頁

往胸口這拿就衰了、窮了」。每個人物的身分性格，境域差別肯定不一樣，動作就不一樣。像《別母》拿拐要端著。《罷宴》喝醉就斜拿。氣派的老旦拿拐，右手山膀架勢，手心向內姆指翹起向上，另四指握杖，慢步前行。

老旦的臺步，雙臂微曲，雙手握松拳，右手置右胯邊，左手置左腿前。八字步，目視正前方，左腳起步腿稍彎曲，腳跟踮起隨即腳尖微向外撇，勾腳面向前邁出，滿腳著地，頭部順勢微微晃動，繼而邁右腳，要求頭正眼平，步履沉穩緩慢，以顯出暮年龍鍾的神態。

老旦的走路是滿腳，腳跟、腳尖同時平腳著地，有威儀身分的步子可大些，帶點老生的味道但不亮靴底，身分低下的步子小些，窮苦年邁的就要存腿（膝蓋略彎）拖步走了。老旦的移步、磋步、跪步跟其他旦腳都一樣的，只是步伐稍大些。

老旦的手勢是一字指，多以食指伸指，其餘指彎曲與姆指成圈狀，單手、雙手都是這種指法。老旦眼神要專注，目光不要散。

《花婆》的【混江龍】身段很多，王維艱新排版本更能體現載歌載舞的崑劇老旦特色。下略述之：

恁看那洛陽丰韻（從右台口走至左台口，雙手隨著步伐從左平劃至右）三春紅紫（左手指左再右手指右）鬥精神（雙手面前分左右，手心朝上），白的白（雙手指左上方）碧桃初綻（左手高扶桃枝，右手割桃花，再放入花籃中，續向右台口走，被樹枝掛到頭，抬頭看），紅的紅（雙手上翻袖，）鮮杏芳芬（將花引至面前作聞花狀），嬌滴滴（低頭看，後退步）海棠開（雙手手心朝上平劃至左、再劃至右）噴（雙手上翻袖，上分，左右），香馥馥（雙手下袖，身略退，）含笑（再起袖，步向前）氤氳（雙手一字指，從上場門斜向左台口，欲去聞花），夾白：阿嗽嗽是什麼扯住咱（右手上翻袖，左手指右身後，同時身轉向右看），呦原來是牡丹枝（右下袖再左下袖並轉身）掛住了（雙手起袖）咱的（雙手持襖下邊）團花襖（雙攤手，身步向右前沖），阿呀呀（滑步蹲身），又是什麼（右手上翻袖，往身左看），呀啐（右手下袖）又被那（起袖）薔薇刺（左手先掠左邊，再右手掠右邊）抓紮起（雙手抓裙，起身）石榴裙（正面，身退至台後，放裙，抬頭看），為甚麼（雙手下袖，左手外翻袖，再右手外翻袖）蝶翻了（雙手身兩側作蝶飛狀）兩翅粉（雙手身旁分左右），蜂（左手上甩袖）惹（右手上甩袖）的滿頭分（左手扶腰際，右手頭旁平甩袖畫圈，同時身體反時針小轉一圈），非關是金谷園中千朵豔（起袖後），端只為賣花人（雙手自指）頭上（右手

指頭）一枝春（右手拿起插頭上的一朵花，左手指這花），把蜂蝶（蝶）
（拿著花，從右至左兩步再回右，作吸引蜂蝶狀）來勾引（好像有蜂蝶在手
拿的花上采蜜，輕手想抓此蝶，蝶飛走了。手拍腿，笑…）。

　　王維艱的動作與唱詞搭配的十分巧妙，其招引蜂蝶的動作分外傳神，實
將一小人物的性格表露無遺。

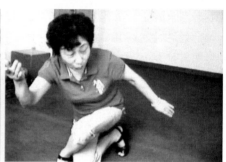

王維艱示範花婆之身段　　　　　　　　　　王維艱示範動作

　　《上海崑劇志》中有描寫《鐵冠圖·守門殺監》老旦扮王承恩「水髮頂
盔」的絕技，老太監王承恩守城被李自成攻破，逃奔中摔「屁股坐子」，頭
上太監帽向上拋起，同時甩出水髮使之直立，看似髮尖將盔頂起。緊接著又
相繼拋出佛珠、寶劍和一隻靴子。甩盔其要領為利用跌坐的衝力，同時控制
發揮頸脖的內勁，使水髮和盔帽一起甩出，藉此表現出老太監倉皇狼狽的情
景。浙崑程偉兵串之《殺監》亦有甩盔、搶背、吊毛等動作。

　　再如《審音鑒古錄》中之《荊釵記·議親》于王老夫人上場前特書
「老旦所演傳奇，獨仗荊釵為主，切忌直身大步，口齒含糊，俗云：夫人
雖老終是小姐出身，衣飾固舊舉止禮度猶存」[17]。這也把老旦作表的分寸作
了適當之提點。

二、老旦的表演

　　再說老旦的表情，老旦既是年紀大的女性，一般來說很少有誇張的情
緒，總是溫和的表現喜、怒、哀、樂，但在《荊釵記·見娘》裏，把個隨著

[17] （清）琴隱翁編：《審音鑒古錄》，王秋桂《善本戲曲從刊》第五輯，臺北學生書局1987年
版，第226頁

真相越發明顯，卻又試圖隱藏真相的老太太，如何發揮得淋漓盡致則是要靠演員的功力。筆者曾觀永嘉崑此折，三個演員加起來兩百多歲，但表演依然精湛。林媚媚演十朋，黃宗生的王母，呂德明的李成，上場時王母與李成俱是悲淒的，但見十朋時，仍欲隱瞞玉蓮死訊，故面對十朋若無其事輕描淡寫的講述家鄉之事，不想被十朋懷疑而追問妻之下落，王母數次欲言又止，直到袖中掉出孝頭繩，才不得不將真相和盤托出。這中間表情的變化甚為豐富，從「悲媳婦」、「喜見兒」、「隱真相」到「現實情」的扣人心弦過程，真可謂是老旦的經典劇碼。尤其是第二支【刮鼓令】，王母唱「心中自三省，轉教娘愁悶增，（十朋夾白：媳婦為何不來）啊呀你媳…」，此時王母目視李成，李成急忙一噘，王母慌忙接唱「…婦多災多病」，這時的表情轉換真能叫人拍案叫絕。

崑曲老旦要求身上動作要圓，表情要發於內而形於外，人物基調更要掌握，如《別母》老太太剛烈大氣，《拷紅》老夫人很冷峻勢利，《花婆》風趣滑稽，《罷宴》劉婆率真樸實，《相約》王老夫人貧窮落迫。人物不同，表情動作之表現也不相同。《西樓記》老鴇也是老旦應工，表演就很生活化。《義俠記》之王婆傳統皆由老旦扮演，但張衛東說這腳色並不是只按老旦的程式演出，而是要運用三、四種家門的風格在內才能駕馭，「王婆首先以老旦來確定其年齡，以花旦來確定其性格，以丑旦身段來表現其風騷，以陰險的面部表情來表現為了貪財，逼迫潘金蓮毒殺武大郎。」[18]表演方面要俗而不賤，而唸白方面則要有生活氣息才能將王婆的角色表現出來。

第五節　老旦之穿戴

一、老旦的服飾

以《崑戲集存》所錄傳承之老旦劇碼為例：

《荊釵記·議親、送親、見娘、男祭》（王母）。尖包頭挽頭，身穿白棉綢素褶子，腰束綠裙，白彩褲鑲鞋。《梅嶺、女舟、釵圓》老旦換老旦挽頭加鳳冠，秋香官衣角帶，腰束綠裙，白彩褲鑲鞋。《見娘》永嘉崑、湘

[18] 張衛東：《賞花有時　度曲有道─張衛東論崑曲》，北京商務印書館2013年版，第30頁

崑穿著皆同曾本。上崑、省崑穿著亦同，只是上場多加了腰包打腰，進屋後脫下。

《敬德不服老·北詐》（敬德妻）。黃老旦挽頭，古銅素褶子，腰束綠裙，白彩褲鑲鞋。

《連環記·賜環》（王夫人）。紫老旦挽頭，藍團花帔襯秋香褶子，腰束綠裙，白彩褲鑲鞋。

《繡襦記·入院、扶頭》（媽媽）。老旦挽頭藍打頭，斜領青素褶子，腰束白裙，藍宮絲彩褲鑲鞋。

《西廂記·惠明》（崔老夫人）。黃老旦挽頭，身穿藍團花帔，腰束綠裙，白彩褲鑲鞋。《拷紅》換紫紅團花帔。蘇崑老夫人用黑髮網，象徵年紀稍輕的老旦。

《浣紗記·越壽》（越王妻）。老旦鳳冠，女紅蟒角帶，腰束綠裙，彩褲鑲鞋。

《玉簪記·問病、姑阻、催試》（潘姑母）。老旦挽頭加戴小道姑巾，身穿秋香斜領素褶子，腰束綠裙，藍宮絲，白彩褲鑲鞋，頸掛佛珠拿雲帚。上崑、浙崑同此裝束。

《牡丹亭·驚夢、離魂》（杜母）。老旦挽頭，身穿寶藍團花帔、腰束綠裙，白彩褲鑲鞋。

《義俠記·挑簾、裁衣、捉姦、服毒、顯魂、殺嫂》（王婆）。老旦尖包頭、老旦挽頭，身穿紫素棉綢褶子，腰束綠裙綠綢帶，黑彩褲鑲鞋。

《八義記·評話》（趙老夫人）。老旦挽頭加打頭，身穿紫團頭帔，腰束綠裙，白彩褲鑲鞋。

《水滸記·前誘、後誘》（閻母）。老旦挽頭，身穿白綿綢褶子，腰束綠裙，藍綢帶，白彩褲鑲鞋。《殺惜放江》尖包頭加挽頭，身穿白斜領紫素褶子腰束綠裙，藍綢，白彩褲鑲鞋。

《紅梨記·花婆》（花婆）。尖包挽頭，身穿紫棉綢褶子，腰束綠裙，汗巾，白彩褲鑲鞋，提小籃內放花。王維艱則老旦挽頭加藍綢打頭，藍綢褶子綠裙，外罩黑色長坎肩，繫白腰巾。

《金鎖記·羊肚、探監、斬娥》（蔡婆）。尖包頭紫綢打頭，加老旦挽頭，身穿白棉綢褶子，腰束綠裙，白裙打腰，白彩褲鑲鞋。《斬娥》老旦加戴腰包（崑劇老旦是很少穿腰包的）。

　　《風雲會・送京》（京娘母）。老旦挽頭尖包頭，身穿寶藍素褶子，綠裙，黑彩褲鑲鞋。

　　《如是觀・刺字》（岳母）。尖包老旦挽頭，加黃包頭，身穿古銅斜領褶子，腰束綠裙，黃宮縧，白彩褲鑲鞋，手拿佛珠。

　　《漁家樂・納姻》（乳母）。老旦挽頭，白棉綢褶子腰束布帶綠裙，白彩褲鑲鞋。

　　《西樓記・樓會、錯夢》（鴇母）。尖包老旦挽頭，藍綢打頭，身穿青蓮棉綢褶子，腰束綠裙綠汗巾，彩褲鑲鞋，女折扇。

　　《風箏誤・前親》（梅夫人）。頭戴老旦鳳冠身穿女紅蟒角帶，腰束綠裙，白彩褲鑲鞋。二場換紫包頭，紫帔。《茶圓》紫包頭，紫老旦帔，腰束綠裙，白彩褲鑲鞋。

　　《白羅衫・井遇》（蘇老夫人）。尖包老旦挽頭，紫綢打頭，身穿白棉綢褶子，腰束綠裙，白裙打腰，白彩褲鑲鞋，拿水桶。

　　《釵釧記・相約、相罵》（皇甫老夫人）。尖包頭，老旦挽頭，身穿白棉綢素褶子，腰束綠裙，白彩褲鑲鞋。現今老旦都不用尖角包頭，都以綢打頭為主，目下各團裝束相同。

　　《鸞釵記・拔眉、探監》（劉廷貞祖母）。尖包老旦挽頭，加藍囚搭，身穿白棉綢褶子，綠裙束外面，鑲鞋，頸掛鏈條。

　　《千鐘戮・草詔》（太監）。頭戴大太監帽，身穿紅開氅，紅彩褲，高底靴，手拿雲帚。

　　《鐵冠圖・借餉》（太監王承恩）。頭戴大太監帽，身穿紅龍箭衣，黃馬褂，加帥肩，腰束黃肚帶，紅彩褲，高底靴，頸掛朝珠。《別母》（周母）。頭戴網巾、、白髮帚，黃綢包頭，身穿秋香女官衣，腰束綠裙，黃宮縧，藍彩褲，鑲鞋，手拿拐杖。蘇崑裝束同此，北崑穿老旦蟒、浙崑、省崑穿老旦帔。《分宮》、《守門》、《殺監》（王承恩）。裝束同《借餉》。

　　《吟風閣・罷宴》（劉婆）。頭戴花（黟色）網巾，花髮絡，紫綢包頭，身穿紫色素棉綢老旦褶子罩黑素馬甲，腰束綠裙，黃宮縧，白彩褲鑲鞋，手拿拐杖。省崑、蘇崑裝束皆同此。

　　由上之老旦穿戴中我們可觀察出，身分低下的穿布衣，如《釵釧記》之老夫人。有身分地位的穿帔，如《牡丹亭》之杜母。身分崇高需顯官儀時則穿官衣，如《別母》之周母。另，《西廂記》之崔老夫人貴為相國夫人，故早期演出皆穿官衣，近期則改穿帔。帔之衣紋花樣多以象徵吉祥的五福（五

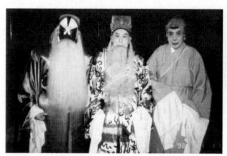
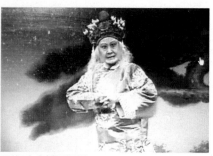

李閣東、倪傳鉞、王傳蕖《敬德不服老》　　　程偉兵《守門殺監》

隻蝙蝠）或團壽為主。老旦團花帔與正旦團花帔最大不同在於「領式」，老旦帔之領底端與男帔相同為齊頭式，正旦帔則為如意式。但無論其身分高低，穿哪類型的衣飾，只有「綠裙」是唯一不變的，老旦的綠裙傳統為馬面折裙但不繡花，以體現年齡大的女性不講求花俏，以平實為主。這也是老旦服裝的重要特徵。

二、老旦的妝容

　　老旦的化妝只上淡肉色的粉底，以自然樸素為主，稍勾眉、眼，唇略上色，戴老旦布貼（小勒子），鬢髮挽圈，戴髮髻（老旦冠），網巾多用黪色或白色（以年齡為准），多加綢條挽頭，此因老旦不貼水片，亦無髮飾，無法有效遮蓋髮網與自身髮際接合處，只能加綢條以過渡，綢條顏色多與服裝顏色搭配。王傳蕖講花婆雖然是老旦應工，但是傳統用黑網（黑髮網象徵沒那末老），其個性是詼諧的，不像一般老旦要麼悲苦、要麼大氣，所以現在的都改用「黪」（黑白間雜）的了。

　　王維艱在筆者訪談時說：「老旦扮相，不畫皺紋，老旦貼戴低就落迫。髮網用黪的多，也用全白，黑的少。窮的用髮鬆JIU（如貼旦鬆，但是白色的，如《荊釵記》王老夫人）。」但筆者認為現今之老旦演員年齡多半不大，不在畫妝上加工，看起來總不夠老成。若與年齡稍大之旦色搭配就不甚協調。老旦的妝容該如何改進？我們可參看京劇的畫法，如果用白色髮網的就是象徵年齡較大，在妝容上可用白色油彩在眉毛上上色，使眉毛、鬢髮、與髮網色都統一，並在眼角畫幾道白線條象徵皺紋，這樣看起來才顯老態，若是黪髮網就只要將眉略刷白，也能協調。

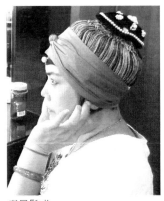

老旦基本裝束　　　　　老旦髮式　　　　　　清代宮廷老旦之尖角包頭

第六節　老旦之演員

傳奇戲劇為明代表演的重心，民間家班孕育了無數演員，明代宮廷亦有「近侍承應」，李真瑜所撰之《明代宮廷戲劇史》中提到：「明代承擔宮廷戲劇演出的是教坊司掌管的在籍藝人和鐘鼓司、四齋、玉熙宮內的習藝太監。此外還有傳差入宮的民間戲班…。」[19]筆者感歎未能找到明代宮中習藝太監或傳差入宮的演員名錄，故無法得知明代宮中崑劇旦色實際情形，但清代宮廷卻有據可考，詳見於後。

一、古代

老旦行當很早就從旦行分支而出，但因老旦多屬邊配故少為人重視，其家門演員記載亦不如小旦豐富完善，筆者僅就古籍資料可得之老旦演員，略記如下：

《筆夢敘》記萬曆常熟錢岱家班女樂，有老旦張二姐，備旦月華兒。張二姐、吳三三以《芸香相罵》、《拷打紅娘》稱著。

張二姐，小東門竹匠女，姿色紅白停勻，身材五短，弓足。侍禦卒，年已四十餘適人。[20]

19　李真瑜：《明代宮廷戲劇史》，北京紫禁城出版社2010年版，第281頁

20　（清）據梧子：《筆夢敘》，《香豔叢書》（一），上海國學扶輪社排印本1994年影印本，第330頁

（一）宮廷承應

丁汝芹《清代內廷演劇始末考》有載內廷之老旦童伶

老旦支雙麟，年十三歲，分外三學當差

《花婆》、《勸妝》、《相約》、《討釵》。[21]

清代王芷章《清代伶官傳》[22]所記載之老旦演員：

如喜，唱正旦兼老旦，嘉慶間已擢升至外學七品總管，管理外三學一切事務，遇歲令時節，萬壽慶典，則只行禮視事，不必上演，而所得賞賜乃可得與南府內學總管均等。計其恩賞與所演之戲，《劉氏望鄉》、《賽龍舟》、《闡道除邪》、《八佾舞虞庭》、《九九大慶》等。七年二月宣宗下諭將「南府」改名曰「升平署」，民籍人等一律裁撤，給資遣回蘇揚，如喜以三朝舊臣，亦無法挽回天意，不獲已，乃攜其子成林，及闔家眷口，附糧艘南下，終老故鄉。

元福，唱老旦，崑弋兼長，崑戲有《探監法場》，改制升平署後遣回原籍。

祥安，習老旦，承應劇碼有《思飯羊肚》、《九九大慶》等。

范得保，丑角增福之侄，嘉慶十二年生于南府官舍，道光年間承應《闡道除邪》、《征西異傳》等。道光七年民籍學生全數裁退，隨家屬南返，嗣方習演老旦，後十餘年乃重返京師，搭班出演，至咸豐十年，得保又偕陳金雀等，同時回署，未幾複兼任教習，《勸妝》、《見娘》、《後誘》、《挑簾裁衣》、《拷紅》、《茶敘問病》、《羊肚》、《男祭》、《白羅衫》、《探監法場》、《釵釧記》，同治二年民籍人等又複行裁退。

楊瑞祥，四喜班之崑腔老旦也，而亂彈戲亦優為之。咸豐十年入署。《前親》、《相約相罵》、《探窯》、《寫狀》、《借餉》、《走雨》、《姑阻失約》、《盤秋》、《風箏誤》、《狀元譜》、《綠牡丹》，同治二年被裁退仍回四喜。

道光朝「南府」改「升平署」，此時外學皆退，內廷承差均為內學。《演員提綱四十三種》中錄有崑、弋劇碼四十三出，及承應之太監名單，其中老旦演員為：

21 朱家溍、丁汝芹：《清代內廷演劇始末考》，北京中國書店出版社2007年版，第98頁
22 王芷章：《清代伶官傳》，中華書局1936年印行鉛印本。第44-48頁

《紅梨記‧草地》（崑）花婆　歐來喜[23]

我們由以上所載可知清代老旦常演劇碼與當今留存之劇碼無太大變化（清宮大戲除外）。

張次溪編之《清代燕都梨園史料》中包含乾隆五十年至光緒三十年之《燕蘭小譜》、《聽春新詠》、《菊部群英》數十部書籍，記載北京數百伶人之小錄，其中專工崑班老旦者竟然未得其一，此因清代品評花榜極重旦「色」，而老旦在臺上未現俊秀之姿，故撰文者多從略之故。

（二）民間演劇

清李斗《揚州畫舫錄》載：

老黃班旦色，老旦張廷元…精於江湖十八本，後為教師，老班人多禮貌之。

老程班旦色，老旦王景山，眇一目，上場用假眼如真眼，後歸江班。

大洪班（多為老徐班舊人）旦色，老旦費奎元、施永康、管洪聲。

江班（德音班），多為大洪班舊人，旦色，老旦費奎元、王景山。

老旦費坤元，本蘇州織造海府班串客，…歌喉清腴，腳步無法。（筆者按：或為費奎元，坤之蘇州音讀法相近）

揚州女班雙清班，龐喜作老旦，垂頭似雨中鶴。[24]

光緒三年大雅班赴上海豐樂園演出，其中旦色有老旦丁蘭亭。[25]

二、近代

吳義生（1880-1931），崑劇演員、教師。又名炳祥，江蘇蘇州人。晚清崑劇名老外吳慶壽之子。義生亦工老外，兼演老旦，人稱「外老旦」。但據徐凌雲說，義生的戲並非乃父傳授，而是靠自己辛勤鑽研所得。他嗓音渾厚，口齒清晰，發音咬字講究抑揚頓挫，唸白之蒼勁有力，首屈一指。表演上功架穩健，樸實大方，被崑曲界公認為不易多得之老外。長期搭姑蘇全福班，一度改搭文武全福班，隨班輾轉演出于蘇、杭、嘉、湖一帶。1919年始，隨全福班先後假蘇州全浙會館、上海新舞臺、天蟾舞臺小世界等處演

23　範麗敏：《清代北京戲曲演出研究》，北京人民文學出版社2007年版，第57頁

24　（清）李斗：《揚州畫舫錄》，北京中華書局1960年版，第124頁

25　陸萼庭：《昆劇演出史稿》，上海文藝出版社1980年版，第306頁

出。1921年冬起，應聘為崑劇傳習所教師，主教老外、老生、副末、老旦。他教學嚴格認真，一絲不苟，能將自己所長毫無保留地悉心相授，在學生中威信頗高。1925年11月始，傳習所學員赴滬「幫演」階段，及至後來組成「笑舞臺新樂府崑戲院」期間，義生始終隨班繼續向學生們傳授了許多傳統折子戲，並與陸壽卿、施桂林等合作教授了《尋親記》、《釵釧記》、《翡翠園》、《呆中福》等本戲。施傳鎮、倪傳鉞、鄭傳鑒、趙傳鈞、包傳鐸、汪傳鈐與馬傳菁、龔傳華等均出其門下。1928年4月脫離「新樂府」，任上海同聲曲社曲師，為曲友們「拍曲」授藝。

馬傳菁（1909-1972），1921年8月入崑劇傳習所，師承吳義生，工老旦。他唱做俱佳，善於理解戲情、描摩人物個性，能戲頗多。飾演《如是觀‧刺字》中岳母、《鐵冠圖‧別母》中周老夫人，《鳴鳳記‧辭閣、夏驛》夏老夫人，《西廂記》崔老夫人，《荊釵記‧議親、見娘、女舟》中王老夫人，《占花魁‧勸妝》中劉四媽，《玉簪記‧問病、姑阻、失約、催試》中潘姑母，《釵釧記‧相約、討釵》中皇甫老夫人，《風箏誤‧前親、茶圓》梅夫人，《義俠記‧挑簾、裁衣》中王婆，《吟風閣‧罷宴》中劉婆，《紅梨記‧花婆》中花婆等身分不同、性格各異的老年婦女，並按崑班慣例由老旦串演的《鐵冠圖‧借餉、守門、殺監》中太監王承恩等角色，均能演得感情真摯、形象鮮明。1927年12月始，先後轉入新樂府、仙霓社崑班，隨班輾轉演于滬、蘇及杭、嘉、湖一帶。1939年，經蘇州名曲家劉檢齋介紹，至上海風社教唱崑曲多年。1943年返回蘇州後，先為曲友「拍曲」授藝。爾後失業在家，以擺香煙攤、賣黃豆芽為生。1951年8月，應邀赴漢口中南文工團任舞蹈教師。不久，又去廣東省粵劇團任教，後曾向著名演員紅線女等傳授身段舞蹈動作。1957年初調任上海市戲曲學校崑劇班教師，主教老旦，培養了唐在驕、徐靄雲等優秀老旦演員。1959年調入浙江省戲曲學校崑劇班任教，擔負「盛」字輩學員的培養工作。1960年8月隨該班全體學生轉入浙江省崑蘇劇團（後易名為浙江崑劇團），任教師。在1962年12月「蘇、浙、滬三省（市）崑曲觀摩演出大會」上，曾主演了《紅梨記‧花婆》一折。1972年逝世，終年64歲。（節錄自《崑劇傳字輩評傳》[26]）

王傳渠（1911-2003），本工正旦（小傳見正旦演員章），晚年亦串老旦，1998年1月11日與上海崑劇聯誼會合辦的祝壽演出活動中，與倪傳鉞等

26　桑毓喜：《幽蘭雅韻賴傳承─昆劇傳字輩評傳》，上海古籍出版社2010年版，第159頁

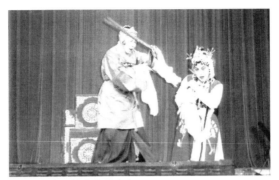

《拷紅》中王傳蕖串老夫人

同台串演了全折《不服老‧北詐》（飾老夫人），亦曾為曲友甘紋軒串演之《拷紅》配演老夫人。

　　《寧波崑劇老藝人回憶錄》中所錄老旦有阿生、嚴金生、張雲木、周昭生、周桂慶等，建國後各團培育之老旦演員見下篇各章。

第七節　老旦之傳承

　　搶救、保護、繼承、發展為當今保存崑劇之四大要務，但傳承的本質是要保留些什麼、或淘汰些什麼呢？香港城市大學鄭培凱教授說：

> 我們認為傳承的真正意義在於「原汁原味」的精神，不拘泥於一招一式，根據演員天賦不同，對舞臺藝術的體會不同，根據對文詞理解的進一步深化，而於舞臺上呈現不同的調度安排，雖然有改變，但仍然是堅持著傳統戲曲規範的變。[27]

　　陸萼庭在其《崑劇演出史稿》中說：「老旦、刺殺旦久已斷種，恐亦無良師傳授個中角色…」。[28]現今崑劇七大院團所有行當中就屬老旦演員最為稀少，因為老旦主戲少，多為邊配，能湊合演出就行，對唱唸要求不高，所以有條件的演員都不會去學老旦行，自古以來多是其他旦行到了中年後，年老色衰才改演老旦，《寧波崑劇老藝人回憶錄》中提到：「特別是旦腳這一

[27]　湯鈺林、周秦主編：《中國崑曲論壇2009》，蘇州古吳軒出版社2010年版，第239頁
[28]　陸萼庭：《崑劇演出史稿》，上海文藝出版社1980年版，第346頁

行，年紀過了三十歲便不受人歡迎，只能改充老旦、或演零碎角色，藝術任憑怎樣精湛，地位也得降低」。[29]

現今崑劇院團老旦演員少，劇校承傳的也不多，較知名的老旦如省崑王維艱退休後轉至上海戲校授課。浙崑郭鑒英為正旦、老旦兩門抱。其他院團未見出色老旦演員，相較之下京劇行老旦吃香的多，有文戲有武戲，主戲還多，看起來崑劇老旦行仍得這樣下去，除非多挖掘些老旦劇碼來豐富崑劇老旦的表演，否則這樣不冷不熱的情形還得延續。

現在崑團都注重生、旦，所以很多老旦部分就刪去，人物出場也多為交待故事，許多唱段也用白口帶過，長久如此老旦行當更難發展。王維艱教學生折子戲都是教全的。她說學全了不用或刪節都可以，但要是不會，久而久之就失傳了。如《白羅衫‧井遇》，老旦唱南曲，小生唱北曲，成套的曲牌，韻都是一樣的，省崑現在演的版本都是改過的，王維艱現正在與岳美緹恢復折子舊樣中。她著重將《見娘》、《拷紅》、《別母》、《井遇》、《問病》等老旦戲重新整理使之更加規範。復舊《西樓記‧錯夢》老鴇等角色，並想把《花婆》、《罷宴》弄成老旦為主的折子戲。

王維艱希望學者多幫演員，演員才會有深度，傳字輩老師有很多不識字的。當初王傳蕖曾錄《花婆》給王維艱，唱錯「餐」字，王維艱查字典才知道是「盤中飧」的「飧」字及其原意為何。

王維艱強調「演員是不可複製的」，每個人都有其獨到的特色，希望傳承的人要有靈氣才能將老旦這行當發展下去。當初倪傳鉞捏《罷宴》就是為了豐富老旦的劇碼，因為他認為當時（現今亦然）崑劇幾個行當都發展得不錯，都有看家劇碼，唯獨老旦不行，所以要排《罷宴》，先按照當時需求搞了有點左傾思想的《罷宴》，後來王維艱看了老本子覺得也挺好，就回歸排了傳統本子的《罷宴》。這些經驗都是值得後進學習或借鑒的。

王維艱初入京劇班，一個月後學校將蘇州招來的學員都分到崑曲班。由宋蘅之先教「天淡雲閑」，從此慢慢接觸崑曲。王維艱初學六旦春香、後改學正旦。在戲校從王傳蕖習藝。文革時又改唱京劇老旦，入省崑後才改為崑劇老旦。因此她說「年輕時是學老旦裝老旦，等到年齡大了就自然了，因為本來就是老太太了」。她也強調兼學不同行當甚至不同劇種都會有所收穫。

[29]　蘇州市戲曲研究室編：《寧波昆劇老藝人回憶錄》，內部資料1963年版，第217頁

第二章　貞節剛烈的二旦（正旦）

第一節　正旦之稱謂

　　二旦，又名正旦，是旦行中最早出現的家門腳色，正旦的稱謂最早出現在雜劇中，王國維《古劇腳色考》云「近人長沙楊恩壽云：自北劇興，男曰末，女曰旦。南曲雖稍有更易，而旦之名不改…至元劇而末、旦二色支派彌多，正末、副末之外有沖末、小末。而小末又名二末，旦則正旦外，有老旦、大旦、小旦、色旦、搽旦、外旦、旦兒…。」[1]

　　《中國崑劇大辭典》、《崑曲辭典》正旦條：

　　「正旦多扮演受苦而貞烈的中年或青年已婚婦女，應工戲以唱工為主，要求嗓音寬厚洪亮，高亢激越，故俗有『雌大面』之稱，表演以深沉肅穆，悲愴淒惻為主。身段動作須端莊大方，衣著多為素色黑褶子。」（南京吳新雷《中國崑劇大辭典》，臺灣洪惟助《崑曲辭典》之旦色條目俱為王正來所撰，故內容皆同）

　　（約）1543年（明嘉靖二十二年）《浣紗記》劇本中旦行僅出現「旦」（西施）、「貼」（勾踐夫人）二腳，公孫妻標為「小旦」，當為「旦」、「貼」之外的次要性女角，非日後之「小旦」。

　　1553年（嘉靖三十二年）現存最早刊印的劇本選輯《風月錦囊》之《全家錦囊》有摘錦式伯皆一卷、荊釵二卷、劉智遠八卷、姜詩十二卷，劇中旦色之名僅為「旦」、「占」（貼）。如伯皆一卷（《琵琶記》）中，五娘標「旦」，牛氏標「占」。荊釵二卷中，錢玉蓮標「旦」，王十朋之母標「貼」，夫人標「占」，代表此時老旦之名尚未出現。北西廂卷，鶯鶯作「旦」，紅娘作「紅」，夫人作「夫」。劉智遠卷三娘作「旦」、咬臍郎作「外」[2]。

[1]　王國維：《古劇腳色考》，《王國維戲曲論文集》，北京中國戲劇出版社1984年版，185頁
[2]　孫崇濤、黃仕忠箋校：《風月錦囊箋校》，北京中華書局2000年版，第187頁

　　1624年（天啟四年）王驥德《曲律・論部色》，即出現正旦、貼旦、老旦、小旦等名稱。臨川吳江（湯沈時期）劇作除旦、貼外亦出現老旦、小旦之名、此時女腳色之旦、貼、老旦、小旦行當分立。

　　明末《醉怡情》[3]劇本選輯之《金鎖記・誤傷》【桃柳爭春】下，書「老旦、正旦、中淨扮苟氏上」，（《醉怡情》選本中，正面女一號或小姐皆為「旦」，如陳妙常、杜麗娘。女二號或丫環則為「小旦」，如牛小姐、紅娘、春香、芸香，但凡潘金蓮、閻惜姣等亦為「小旦」，而「貼」則為僅有幾句白口的女角，老年女性則皆為「老旦」。

　　明末《六十種曲》[4]之旦色名稱有：旦、貼、（占）、老旦、小旦。（不同劇碼之標法不同，有的劇目標「貼」，有的則標「占」，非同一折目中有貼、占二腳。）

　　清代康熙年間《長生殿》、《桃花扇》之腳色表：

　　《長生殿》老旦扮嫦娥、永新，正旦扮楊玉環，貼旦扮織女星、念奴。

　　《桃花扇》老旦扮卞玉京，正旦扮李香君，小旦扮李貞麗、寇白門。

　　1777年（乾隆四十二年）之《綴白裘》腳色名有：旦、貼、老旦、小旦。

　　1795年（乾隆六十年）李斗之《揚州畫舫錄》江湖十二角色，旦色為老旦、正旦、小旦（閨門旦）、貼旦（風月旦、作旦、武小旦）。

　　1834年（道光十四年）《審音鑑古錄》內旦色標為老旦、正旦（旦）、小旦、貼。

　　同治年間《遏雲閣曲譜》標有旦、老旦、正旦、小旦、貼。

　　清末光緒年間《六也曲譜》內有旦、正、占、作、老等女性稱謂。

　　從以上名稱之發展可觀察出旦色演化脈絡，正旦家門為第一個出現，劇作中常以「旦」表「正旦」，但此時之正旦意義為劇中主要之旦角，日後則依年齡、性格化分出旦（正旦）、小旦（閨門旦）等不同家門。

[3]　（明）清溪菰蘆釣叟編：《醉怡情》，收于王秋桂《善本戲曲從刊》第四輯，臺北學生書局1987年版
[4]　（明）毛晉選輯：《六十種曲》，北京中華書局1958年版

第二節　正旦之劇碼

一、劇碼

以《崑戲集存》為本。擇錄正旦重要劇碼：

《荊釵記·女舟》，正旦在此折目中角色為錢載和之妻（錢載和為玉蓮投江後搭救之人），在此僅為陪襯角色。

《白兔記·養子》，劉知遠投軍後，李三娘在家中多受兄嫂虐待，雖有孕在身仍得汲水推磨，分娩時因無剪刀只好用嘴將胎兒臍帶咬斷。蘇崑王芳有此折錄影。《出獵》，咬臍郎郊外打獵，因追趕野兔而來到沙陀村，在井邊與生母李三娘相遇。王傳蕖有錄影。上崑、湘崑有此折。

《琵琶記·南浦》，伯喈離家赴京城應試前，與妻子相互囑別，兩人千叮萬囑依戀不捨。沈傳芷有錄影。《吃糠》[5]，五娘背著公婆獨自吃糠充饑，從糠和米想到了自己與丈夫的境遇，一貴與一賤，不僅悲從中來，此時正巧被蔡婆撞見，蔡婆乃知錯怪五娘，羞愧難當，倒地而亡。此為上崑新排復舊之折目。《遺囑》[6]，五娘服侍病重蔡公，蔡公寫下遺囑將杖交付張大公，託他日後責打不孝之子。上崑此折演出較接近《六十種曲·琵琶記》之《代嘗湯藥》（即《全家錦囊》之《作藥爭公》），《崑戲集存》此折出於殷溎深之《琵琶記曲譜》與上崑新排相異。省崑徐雲秀之《湯藥遺囑》唱詞全同《六十種曲》，但張大公不上場。省崑此折之曲不知何來？《剪髮》[7]，蔡公死後五娘無錢安葬，無奈之下只得剪去頭髮街前叫賣，換得銀錢才得以安葬蔡公。《描容》[8]，五娘葬好公婆後便上京尋夫，臨行前描繪公婆真容帶著上路，以便遇到周年紀辰也可對真容祭奠一番。省崑、上崑、浙崑均有此折。《別墳》[9]，五娘拜別公婆墳墓又告別張大公便動身上路。省崑、上崑、浙崑均有此折。《陀寺》，五娘到彌陀寺中作佛會追薦公婆。

5　《昆劇選輯二》第十集上崑張靜嫻有錄影。《昆劇精選》第一集上崑張靜嫻有錄影。

6　《昆劇選輯二》第十集上崑張靜嫻有錄影。《昆劇精選》第一集上崑梁谷音有錄影。

7　王傳蕖有錄相。《昆劇精選》第一集上崑梁谷音有錄影。

8　《昆劇選輯一》上崑梁谷音有錄影。《昆劇精選》第一集上崑梁谷音有錄影。《秣陵蘭薰2》第一輯省崑張繼青有錄影。

9　《昆劇選輯》一第七集上崑梁谷音有錄影。《秣陵蘭薰2》第一輯省崑張繼青有錄影。

今不見舞臺演出，但據悉2008年呂傳洪傳授與柳繼雁等蘇州退休演員。《廊會》，牛氏正尋一婦人服侍公婆，正巧五娘來府上尋伯喈，牛氏誤將其叫入府中，五娘見牛氏貞賢故告知其真情，牛氏欲使五娘與伯喈團聚又恐伯喈不認，故讓五娘到書房提幾句詩打動伯喈。《書館》[10]，伯喈來到書房，發現昨日所拾畫像真容似其父母，又看見背後所提詩句便詢問牛氏，牛氏告之真情並引五娘與之相見，伯喈痛悔萬分上辭官表，回家行孝。

現存1553年最早刊印的劇本選輯《風月錦囊》之《全家錦囊》有摘錦式之「伯皆一卷」，所摘錄存之曲牌為《六十種曲》所錄《琵琶記》折目曲牌之部分（此即摘錦之含意），所存文字與之大體相同，僅有些許「意同字異」或「襯字增刪」之處。如《描容》之【三仙橋】前段：

《風月錦囊》作：

「一從他每死後要相逢不能勾，除非夢寐裏暫時間略聚首。若要描他相像，教我一筆未寫兩眼先淚流。畫不得他心頭苦，描不出他饑症候，畫不出他望孩兒的睜睜兩眸，只畫得他髮颼颼，和那衣衫敝垢…。」

《六十種曲》作：

「一從他每死後要相逢不能夠，除非夢裏暫時略聚首。苦要描描不就，暗想像，教我未描先淚流。描不出他苦心頭，描不出他饑症候，描不出他望孩兒的睜睜兩眸，只畫得他髮颼颼，和那衣衫敝垢…。」

《崑戲集存》所錄之《遏雲閣曲譜》作：

「一從公婆死後要相逢不能夠，除非是夢裏暫時略聚首。苦要描描不就，暗想像，教我未寫先淚流。寫，寫不出他苦心頭，描，描不出他饑症候，畫，畫不出他望孩兒的睜睜兩眸，我只畫得他髮颼颼，和那衣衫敝垢…。」

《琵琶記》曲牌所載最接近元本的當為《六十種曲》，而《全家錦囊》為摘錦式，《崑戲集存》所錄《遏雲閣曲譜》則依《六十種曲》曲文刪改而成，但某些折目曲牌不同於《六十種曲》，因《六十種曲》以劇作為重，《崑戲集存》以舞臺為本，兩者立意不同，故有差異。筆者比對《崑戲集存》、《風月錦囊箋校》（孫崇濤）與《六十種曲》之《琵琶記》三版本後發現文字越變越有戲劇感，藉加重語氣使之更形「口語化」，已明顯從案頭本轉變為舞臺演出本。

10　《崑劇選輯二》第十一集上崑朱曉瑜有錄影。《崑劇精選》第一集上崑梁谷音有錄影。

　　《西遊記・撇子》，殷氏被迫將嬰兒拋入江中，咬破手指寫下血書與嬰兒一同放入木匣，望仁者憐而救之。今不見於舞臺。《認子》[11]，木匣被漁人所獲，送與丹霞禪師，禪師將其撫養成人，取法名玄奘，十八歲時告知其身世，並囑赴徐州尋找生母。王傳蕖有錄影。省崑、浙崑皆有此折演出錄影。

　　《貨郎旦》北曲雜劇。《女彈》[12]，春郎在館驛中招來兩彈唱貨郎兒的藝人，這兩人便是李彥和與張三姑，李、張不敢貿然相認，於是編唱了李家的故事來試探，春郎聽完後即細問當時情景，最後一家相認。臧晉叔《元曲選》中，張三姑為「副旦」扮（此因第一折中正旦扮劉氏）。《補園曲譜》之《貨郎旦・女彈》，文詞幾乎全同於《元曲選》癸部上集之《貨郎旦》（實為元雜劇之第四折）。此折北崑有傳承。省崑龔隱雷近年亦有演之，湘崑羅豔亦從北崑習得此折。

　　《漁樵記・逼休》，朱買臣年近半百仍一事無成，妻子玉天仙在大雪天逼朱買臣寫休書離婚。《寄信相罵》，張憨古來報喜訊，但張指出玉天仙逼休之事，玉天仙羞怒，因此二人言語相罵。出處為無名氏之元雜劇，此二折雖同書朱買臣之事但與無名氏所作《爛柯山》不同。傳字輩王傳蕖有此折錄影。

　　《金印記・不第投井》[13]，蘇秦落第回家受到父母辱罵兄嫂羞辱，妻子也棄之不顧，蘇秦不堪忍受欲投井自盡，被叔父勸阻並帶回叔父家中。《歸第》，蘇秦官拜六國丞相，榮歸故里。《金圓》，蘇秦衣錦榮歸與家人團聚但對世態炎涼有了深刻的體會。此劇為生腳主戲，正旦扮蘇秦妻，僅為配角。浙崑版《不第投井》先上付、末、淨、貼等角色，再上正旦，而《補園曲譜》則是正旦先上，引子、【解三酲】後，先下，等蘇父、蘇母、蘇兄、蘇嫂上，大段表述之白口完，正旦再重新上場。

　　《雙珠記・賣子》[14]，郭氏不得已到街上賣兒以保其子性命，並將婆婆所贈明珠繫與其兒頸部，望有朝一日婆婆能與兒以珠相認。沈傳芷有教學錄影。《投淵》，郭氏欲投淵自盡，但被天神救起送往千里之外，天神並指示她往京城尋袁天罡以救王楫。沈傳芷有教學錄影。

　　《焚香記・陽告》，王魁得中狀元寫休書與桂英，桂英得信後去海神廟向海神哭訴。上崑梁谷音此折學自川劇陽友鶴，早年演出多宗川劇高腔之

11　《秣陵蘭薰2》第二輯省昆張繼青有錄影。
12　《昆劇選輯二》第二十二集北昆蔡瑤銑有錄影。
13　《昆劇選輯二》第十四集浙昆郭鑒英有錄影。
14　《秣陵蘭薰》第五輯省昆胡錦芳有錄影。

粗獷風格，近年演出改以悲情處理，較近崑劇傳統風格，省崑胡錦芳亦擅此折。

《彩樓記・潑粥》，呂蒙正拾柴歸家，發現家門前雪地有男女腳印，故懷疑妻子不忠，憤而潑粥，上崑名為《評雪辨蹤》，詞曲皆異於《六也曲譜》當為新編。《崑曲辭典》云：「崑劇《評雪辨蹤》為傳字輩50年代在《潑粥》基礎上參考川劇《評雪辨蹤》所改。」[15]

《尋親記・出罪府場》，縣令將周羽屈打成招。郭氏街上阻攔太守喊冤，獲免死罪發配廣南，周羽夫妻街前話別。上崑新排全本《尋親記》中有此折。

《邯鄲夢・雲陽法場》，盧生被判斬刑，赴押雲陽刑場。崔氏午朝門喊冤，皇上判盧生免死但流放廣南，崔氏帶兒子與盧生在法場分別。傳字輩有錄影，上崑之《邯鄲夢》有此折但經修改。

《金鎖記》明葉憲祖據關漢卿雜劇《竇娥冤》改編為傳奇。《探監》，竇娥蒙冤入獄，蔡婆探視，得知竇將判斬刑，兩人抱頭痛哭。《斬娥》[16]，竇娥押赴刑場行刑，處斬之時天降大雪，監斬官怕有冤情故將竇娥押回牢中，重新候審。北崑、上崑、浙崑皆有，均更改過。

《漁家樂・納姻》[17]，馬融將女兒馬瑤草下嫁簡人同，簡不敢受，鄔家父女問明原委後，願為其媒促其成婚。浙崑張志紅、蘇崑陶紅珍、上崑余彬皆有錄影。《俠代》，鄔飛霞替代馬瑤草為歌姬並伺機刺梁。浙崑張志紅有《漁家樂・納姻、俠代》錄影。《羞父》，梁冀垮臺，馬融被問罪，劉蒜知其為簡人同岳父，將救之，馬瑤草對其父明言其過，馬融愧悔萬分。

《豔雲亭・癡訴》[18]，蕭惜芬為避禍裝瘋賣傻，巧遇諸葛暗，就請他起課，諸葛不理並收攤而去。《點香》[19]，蕭惜芬隨諸葛至廟，將自己身世對他明講，諸葛遂答應幫忙並幫她起課。

《十五貫・皋橋》，熊有蘭巧遇蘇戌娟，因同路故結伴而行，此時官差趕到，見熊所攜錢數正是十五貫，就將二人扭送衙門。《審豁》，況鐘回到蘇州重審兩案，將婁阿鼠入監候斬，熊氏兄弟無罪釋放。

[15] 洪惟助主編：《崑曲辭典》，臺灣國立傳統藝術中心2002年版，第259頁

[16] 《崑劇選輯二》第十九集北崑蔡瑤銑有錄影。

[17] 傳字輩王傳蕖有錄影。《崑劇選輯二》第七集蘇崑王瑛有錄影。

[18] 《崑劇選輯二》第五集省崑胡錦芳有錄影。《秣陵蘭薰》第八輯省崑胡錦芳有錄影。

[19] 《崑劇選輯二》第五集省崑胡錦芳有錄影。《秣陵蘭薰》第八輯胡錦芳有錄影。

　　《風箏誤》之《閨鬨》、《和鷂》、《後親》、《茶圓》皆見於五旦劇碼。省崑《風箏誤》乃是綜合情節版，已非傳統折子戲原貌。今折子多演《驚丑、前親、後親（詫美）》，故多將正旦腳色省略。

　　《白羅衫・遊園》，鄭氏與王小姐在後花園散步，巧遇新巡按繼祖，即告發殺人者為徐能，救人者為徐用。《報冤》，繼祖知道身世後，將徐能緝拿歸案並將祖母及父母接來團聚。省崑有張泓新編本《白羅衫》。

　　《雙官誥・作鞋》，碧蓮靠織鞋度日，恐馮雄荒廢學業，擬督夜課，主僕商議用賣鞋銀錢換取燈油。《夜課》，夜課時馮雄瞌睡，碧蓮大加責怪，馮雄怨碧蓮因不是親母故不體恤馮，碧蓮百感交集。馮雄自知理虧遂發奮上進。傳字輩王傳蕖有錄影。《榮歸》，馮瑞回家碧蓮喜出望外，馮雄亦高中而歸，父子兩頂官誥皆歸碧蓮。《誥圓》，聖旨旌表馮門，一家團圓。

　　《滿床笏・龔壽》，龔敬四十歲生日，膝下無子，家中老奴向夫人建議龔敬納妾。《納妾》，龔夫人帶著丫環去官署迎接龔敬回家，在一廳堂見得一女，細問之下原為龔所納之小妾，夫人腦怒非常，賜其銀兩命其返家。《跪門》，龔敬操練完畢回到官署發現小妾已被夫人遣散，龔又驚又懼，回到家中只見大門緊閉只好在門外下跪乞求原諒。蘇崑王芳有錄影。《求子》，龔夫人在觀音像前參拜求子，此時龔敬返家，力求夫人准許納妾，最後獲得夫人應允。蘇崑另有全本。

　　《鸞釵記・拔眉、探監》見作旦章，此處之正旦扮嚴氏，原傳奇本作王氏。

　　《鳴鳳記・寫本》[20]，楊繼盛寫本彈劾嚴嵩不想卻激怒聖上。傳字輩有錄影。《斬楊》楊繼業獲判斬刑，夫人法場自刎見節。

　　《爛柯山》[21]明無名氏作。寫朱買臣貧窮落魄被妻逼休後，發奮讀書終於功成名就的故事。此本與元雜劇同寫朱買臣故事之《漁樵記》不同。張繼青有阿甲整理本，更名為《朱買臣休妻》。《前逼》[22]，朱買臣出去賣柴，分文未獲，回家後崔氏與他吵鬧，要朱寫休書，朱不從，經得鄰人調解才得以平息。《後逼》，大雪之日，朱買臣未能打得柴火空手而歸，崔氏藉故吵鬧，逼朱買臣寫休書，買臣無耐只得從之。上崑梁谷音、計鎮華演出分《前逼》、《後逼》，中加《雪樵》，而張繼青演的則是經過阿甲改編過的本

[20] 《昆劇選輯一》十四集浙昆龔世葵有錄影。
[21] 《牀陵蘭薰》第一輯張繼青有錄影。
[22] 《昆劇精選》第八集梁谷音有錄影。

子，將《前逼》、《後逼》刪節合為一折，更名《逼休》。《悔嫁》，崔氏離開朱買臣改嫁張木匠，張是個無賴，經常與崔氏吵鬧，崔氏後悔莫及。《癡夢》[23]，朱買臣作太守的消息傳到崔氏耳中，崔氏十分歡喜，忽夢到買臣派人以鳳冠霞帔迎接崔氏，正要穿戴之時張木匠出現趕走了從人們，崔氏受驚而醒，才感到方才好事全是大夢一場。京劇花旦孫毓敏見崑劇《癡夢》演出後，心甚愛慕，故將其移植為荀派京劇劇碼。《潑水》，朱買臣榮歸故里與崔氏路上相見，崔氏望買臣念昔日夫妻恩情，兩人重修舊好，買臣命人潑水於地，若崔氏能將潑出之水收回就與之和好，崔氏羞愧難當投河自盡。今省崑演法依此，以人物投河自盡為表現手法，上崑梁谷音改動崔氏為失足落水而亡。

　　比對不同版本，朱買臣對崔氏自盡後，雖都以安葬收場，但古本朱買臣多以批判的角度看待崔氏，如原詞罵崔氏「呸，名臭千年萬古傳，打下去」，今本則多加朱之感歎之語，較為「人性化」。省崑的《逼休》不同於《漁樵記‧逼休》（《大全》），也不同于《爛柯山》之《前逼、後逼》，而為重新處理過，將《六也》之《前逼》中的牌子【銷金帳】選取部分納入。後段並加入著名劇作家阿甲寫的崔氏白口，全折約四十分鐘。全劇分《逼休》、《悔嫁》、《癡夢》、《潑水》四折，更名為《朱買臣休妻》。上崑《逼休》則是分《前逼》與《後逼》，曲牌也用【銷金帳】，但詞全為新寫，譜也是新編，此折不止朱崔二人，還上了丑扮演作媒人的唐大姑。上崑《前逼》中加《雪樵》再接《後逼》演出共六十分鐘。

　　《躍鯉記‧蘆林》[24]，三娘被逐後，一日在蘆林拾柴，與丈夫姜詩相遇，三娘力辯自己並無過失，懇請姜詩帶其回家，姜詩深受感動但懾於母命，終不敢帶其歸家。本劇之姜詩本為末腳應工，清末將之改為副腳，傳字輩華傳浩與沈傳芷合作捏出，今傳承多照此。

二、分類

　　由以上所列折目中分析，正旦戲結局絕大多數是屬於苦盡甘來之團圓式，少有例外。筆者將正旦歸於兩大類型，第一類為正宗「苦情類」正旦，此類正旦多為女一號，雖與夫分離、遭受苦難，但最後得以團圓收場。此類正旦

23　《崑劇選輯一》沈傳芷有錄影。《崑劇選輯二》第十一集梁谷音有錄影。《崑劇精選》第八
　　集梁谷音有錄影。

24　《崑劇選輯一》張靜嫻有錄影，《秣陵蘭薰》第三輯張靜嫻有錄影。

亦分大正旦與小正旦，大正旦如《琵琶記》趙五娘、《西遊記》殷氏、《白兔記》李三娘，小正旦為較年輕的悲苦女子，如《金鎖記》竇娥、《焚香記》敫桂英、《豔雲亭》蕭惜芬等。第二類為「夫人類」正旦，因正旦之夫或正旦之女為劇中主要人物，故此類正旦多為配角，如《邯鄲記》之盧夫人、《鐵冠圖》之周妻、《風箏誤》之二夫人，但偶有例外，如《滿床笏》之龔夫人為女一號。此類夫人家世顯赫，穿著以帔為主，故又有「穿帔正旦」之說法。

　　筆者建議恢復之正旦劇碼為《金鎖記・探監》。正旦配合老旦之復舊，能將這感人之元雜劇重現曲壇，並將《羊肚》、《探監》、《斬娥》連綴演出，還可以傳奇本《金鎖記》與雜劇本《竇娥冤》、皮黃本《六月雪》作一比較。筆者建議恢復另一正旦劇碼為《雙官誥・榮歸》，京劇著名青衣戲《三娘教子》即為傳奇《雙官誥》之衍生，可藉此看出元、明、清幾代戲曲曲詞之發展脈絡與戲曲表演之變化過程。

第三節　正旦之唱唸

　　「清工」為曲友不做身段的「清唱」，特點是講究字聲音韻，注重曲意曲情，著重在崑曲的「曲」字。「戲工」則為專業演員結合身段與表演的唱，重點是在崑戲的「戲」字。因此清工與戲工對唱腔的要求講究不一樣，本論文探討的既是場上演出，故當以戲工為主來研究其唱腔。

一、正旦的唱腔

　　崑曲正旦以唱為主，時常有大段套曲的演唱，京劇之青衣即承襲此風，以唱工稱著。徐凌雲曾云「早年南方正旦唱段不以柔和婉轉見工，而以剛健為正宗」[25]，想是以濃烈的聲情來表達正旦的浩然正氣。《崑戲集存》中正旦重要折目之曲牌有：

　　《白兔記》（李三娘）。《養子》[26]【引子】上場後接凡調【五更轉】（【合頭】、【前腔】）、乙調【鎖南枝】（《六也》）。《出獵》凡調【綿搭絮】，在與咬臍郎問答中唱【雁過沙】、【香羅帶】（《六也》）。王傳蕖《出獵》有錄影，唱、唸全同《六也曲譜》，上付腳。湘崑有改編過

[25]　徐凌雲：《看戲六十年》，蘇州古吳軒出版社2009年，第34頁
[26]　徐凌雲：《看戲六十年》，蘇州古吳軒出版社2009年，第34頁

全本《白兔記》，雷玲飾李三娘。蘇崑近年照古本重排《養子》，王芳飾李三娘，所唱詞、曲全同《六也》，一字一腔不差。【鎖南枝】之…「想劉郎去沒信音」的「沒」，（音「末」，入聲字）工尺為「上　尺工」王芳唱為「上工　尺工」，當為腔格所致，非為改作也。上崑朱曉瑜版《出獵》【綿搭絮】之「罰奴挨磨麥……未曉要先起」刪去未唱，【香羅帶】第一個【合頭】眾人亦未唱。不上付腳。另，咬臍郎部分前加過場，後加尾場。增添許多唱做。

　　《琵琶記》（趙五娘）。《稱慶》，正旦與小生、外、付輪唱【錦堂月】、【僥僥令】。《南浦》與小生對唱大段【尾犯序】、【鷓鴣天】。《關糧》【搗練子】、【普天樂】。《搶糧》正工調【鎖南枝】、【洞仙歌】。《吃糠》凡字調【山坡羊】白口後接乙字調【孝順歌】（遏譜）。《遺囑》正旦唱前腔（【羅帳裡坐】）。《剪髮》凡字調【金瓏璁】、【香羅帶】、【臨江仙】、【梅花塘】、【香柳娘】張大公上場後與他對唱【前腔】（【香柳娘】）。《描容》六字調【胡搗練】、【三仙橋】、【前腔】（遏譜）。《別墳》六字調【憶多嬌】、【鬮黑麻】、【哭相思】（遏譜）。《陀寺》【前腔】（【縷縷金】）、【銷金帳】。《廊會》引子後接【二郎神】、【囀林鶯】、【啄木兒】。《書館》【竹馬兒】與貼同唱【山桃紅】後段，三人接【尾聲】（遏譜）。

　　上崑版本之《吃糠》實乃《綴白裘》之《琵琶記・吃飯》與《吃糠》二折合一，曲牌唱詞略作刪節，上崑【孝順歌】第二首為改過旋律，詞同《遏雲閣》、《集成》，但譜異。王傳蕖《賣髮》錄影從【梅花塘】起唱，詞、譜幾同於《遏雲閣》，僅【香柳娘】中「我的腳」為「上四上尺六五六」，唱作「工工六五六」。在「叫得我咽喉氣噎」處有個高音撇腔「尺工尺上」，這也是《六也》沒有的。現上崑演出之《賣髮》為方家驥依原曲牌重新填詞、辛清華重譜曲之版本。

　　沈傳芷之《描別》與《遏雲閣》一字不差。省崑張繼青《描別》演出亦全照《遏雲閣曲譜》，一字一腔不改。僅唸白有小更動，其身上動作與沈傳芷亦同。上崑《描容》將神鬼之說隱去，唱詞、唱腔大抵同與《遏雲閣》，不過梁在第一段【前腔】中刪去幾句唱詞（「若寫出來真是丑…其餘的也都是愁」），唱完後接張大公上場接《別墳》，此處之第二段【前腔】整段刪除，以加快《描別》之舞臺節奏。上崑蔡正仁（冠生）張靜嫻（五旦）朱曉瑜（正旦）之《書館》，正旦唱多從《遏雲閣》僅有小部分唱字之工尺略

異，如【山桃紅】中「把墳塋掃」的「掃」字，《遏雲閣》為「四合」，他們唱為「工尺上」。「靈」字「上」唱為「尺」。北崑版《琵琶記》為新排本戲，不同於折子戲，文詞曲牌唱腔均有更動故不作比較。

永嘉崑不若南派崑曲，永崑曲牌節奏快，永崑《琵琶記》目前所演文詞，倒忠於傳奇本，唱詞無更動，僅刪節，但曲異。

《西遊記》（殷氏）。《撇子》工調【粉蝶兒】、【沉醉東風】、【迎仙客】、【石榴花】、【鬭鵪鶉】、【上小樓】、【么篇】、【十二月】、【煞尾】。今未見演出。《認子》[27]六字調【集賢賓】、【逍遙樂】、【梧葉兒】、【醋葫蘆】、【其二】、【其三】、【其四】、【後庭芳】、【柳葉兒】、【浪裏來煞】（《遏雲閣》）。王傳蕖在《認子》錄相中僅存一支【集賢賓】，上場引子完，唸白，接唱【集賢賓】。其唸白多加了前因後果的敘述，而唱詞、工尺則全同於《遏雲閣曲譜》。張繼青之《認子》全折全同于《粟廬曲譜》（詞、曲皆同）。《粟譜》與《遏譜》大致相同，僅【集賢賓】之「明月度」的「月」，《遏雲閣》為「上尺上」（121），《粟廬》為「尺上尺」（212），此為避免與下腔，「腸斷」之「腸」的「上尺上」相同。【醋葫蘆】之「離了世塵」的「塵」，遏標「四四合」（6 65），粟譜加小腔成為「四　四一四合」（6 6765），【浪裏來煞】的「有家難奔」的「奔」字，遏譜作「上一四」（176），粟譜「上」音加一豁腔成（1276），將此字以去聲處理（非平聲）。浙崑郭鑒英之曲詞、工尺大抵同於《遏雲閣》，少部分改詞。如「空教人斷腸人送斷腸人」改為「恨切切作惡人法網難遁」等。《粟廬曲譜》與《振飛曲譜》在【梧葉兒】的最後「這浪滾」之夾白「師父」之處節拍安排有異，《粟譜》「滾」唱兩拍，「師父」二字共唸一拍，《振飛》「滾」唱一拍，「師父」共唸一拍，再停一拍。這當是各人處理節奏的問題而已。

《貨郎旦》（張三姑）。《女彈》【一枝花】、【梁州第七】、【九轉貨郎兒】、【其二】、【其三】、【其四】、【其五】、【其六】、【其七】、【其八】、【其九】、【尾聲】（《補園》）。北崑蔡瑤銑上場僅唱【一枝花】兩句，後段刪。接唱【梁州第七】，詞意略同，工尺則全異於《補園曲譜》。不知是否為北崑自改。【九轉貨郎兒】到同於《補園》，可惜未唱【八轉】，否則就是《女彈》最全之記錄。【一轉】最後一句「則

[27] 沈傳芷有《認子》【後庭花】唱片錄音。

唱那娶小巫的長安李秀才」的「唱」字，工尺本為「仕」，但蔡唱作「仕」拖長音，並滑音到「伬」，加強高音，「李秀才」三字更放慢並拖腔，藉以表明唱的故事重點是「長安李秀才」。【其二】（【二轉】）公侯宰相家之「相」，「四合四」（<u>656</u>），蔡唱「四上工合四乙」（<u>613567</u>），「四乙」用托長之撤腔，筆者認為這與「江南絲竹」的「加花減字法」有異曲同工之妙。【其三】，「拋著他渾家」句，《補園》「拋」字本在頭眼，「著」在中眼、「他」在末眼，加上前一句「暗差排」的「排」字在板上，這四字的板眼變成一板一字、一眼一字（5 3 2 3），感覺非常呆板，蔡的唱法則改作，「排」在板上，「拋」字頭眼後起（簡譜對照5. 3 2 3），這樣附點切分，就顯得活潑些。「閑家掰劃」的「劃」字，原譜「工」唱四拍，蔡改唱「工六尺工」，增加滑音，顯現如故事情節般生動的跳躍性。【其五】，「連累了官房」的「累」字，「乙」（7）唱「仕」（i）。【其七】，「將一個李春郎父親」原詞改作為「將一個長安的李秀才」，因應文詞的修飾，工尺也得作相應的改變。【其八】未唱，【其九】最尾句，「名喚作春郎身姓李」，為強調李春郎此名，蔡瑤銑將「身姓李」三字工尺改高腔，「五　六　尺工六」改為「仜伬　仕　六五　仕」。【尾聲】則刪去不唱，代之北崑新編三人合唱「明日裏報仇冤，再將（賢妻、娘親、大娘）陰靈祭」作收尾。蔡瑤銑《女彈》習自北崑白雲生，省崑龔隱雷、湘崑羅豔近年亦演出過，據說張靜嫻也學過此折。

《漁樵記》（劉天仙）。《逼休》、《寄信》此與《癡夢潑水》之人物不同，正旦為劉天仙，僅有白口無唱段。

《金印記》（蘇妻）。《不第投井》【解三酲】、【繡帶兒】、【前腔】一句【青衲襖】、【其五】（第五段），《歸第》【風入松】，《金圓》工調【風入松】接生唱【前腔】（【懶畫眉】）同唱凡調【大環著】。浙崑郭鑒英、程偉兵版，詞、曲皆同《補園》，但【繡帶兒】僅唱頭句「聞道兒夫信有，停梭試問音由」後直接眾合唱之「你可知否他此去功名唾手⋯」，【前腔】一句也刪去，直接眾合唱。

《雙珠記》[28]（郭氏）。《賣子》凡調【月兒高】、【宜春令】、【前腔】、【哭相思】下句（《六也》）。《投淵》凡調【香羅帶】、工調【石榴泣】（《六也》）。

[28] 鈞天社社員有《投淵》【榴花泣】唱片錄音。

　　沈傳芷《賣子》、《投淵》教學錄相，所唱詞、曲全同於《六也曲譜》。僅【石榴泣】「山空野闊歎孤荒」的「歎」，將「五六工尺上」唱作「五六工尺工」，我想這是因為要接下個「孤」字的起音「六」，即從15改為35，跳進音改作級進音，才不會有音程太大的落差，而能夠平順接續，也不破壞此時悲淒之情。省崑胡錦芳亦有演出此折。

　　《焚香記》（敫桂英）。《陽告》[29]工調【端正好】、【滾繡球】、【叨叨令】、【脫布衫】、【小梁州】、【么篇】、【滿庭芳】、【上小樓】、【么篇】、【快活三】、【朝天子】（《六也》）。上崑梁谷音演唱同《六也曲譜》，但目前舞臺上不唱那麼多曲牌，刪去【脫布衫】、【小梁州】唱段，增加作派，甚至將此折變為獨角戲形式，將海神爺等配角盡數刪去。曲牌板眼也偶作更動，濃縮板眼，如【滾繡球】中有些一拍一字的都改半拍一字，試圖加快演唱節奏。唱【滿庭芳】，刪去【上小樓】、【么篇】、【快活三】，唸白完接唱【朝天子】，本來是【快活三】緊接【朝天子】，如今單起，只好將頭四字「我把紅顏」散唱，再上板接唱後面。

　　《綵樓記‧潑粥》工調【步步嬌】、【前腔】（【江兒水】）、【香柳娘】、【川撥棹】、【剔銀燈】、【麻婆子】。上崑有《評雪辨蹤》為表現「鞋皮生」之折子，非為傳奇《綵樓記》。故詞曲皆異於《六也曲譜》之《潑粥》。

　　《尋親記》（周妻）。《出罪府場》【前腔】（【水底魚】）、【鎖南枝】、【玉交枝】、【玉山頹】再與生對唱【小桃紅】、【尾聲】。上崑余彬、袁國良演出之《出罪》末唱【玉交枝】。【鎖南枝】詞雖同《補園曲譜》但工尺有更改，【玉山頹】更名為【玉抱肚】，文詞全同於《補園》但從數板改為唱。《府場》之【小桃紅】文詞、工尺皆不同於《補園》。此為新排全本《尋親記》之《出罪府場》段。

　　《邯鄲夢》（盧夫人）。《雲陽法場》上唱【賞宮花】，盧生上後接幾句【畫眉序】、幾句【四門子】，皇上赦盧生罪後正旦唱【鮑老催】，盧生下後與小生、貼同唱【哭相思】。傳字輩鄭傳鑑、王傳蕖之《雲陽法場》錄相，曲、詞全同《遏雲閣曲譜》。上崑全出《邯鄲夢》則以老生為主，因此將《雲陽法場》之正旦唱段皆刪去，僅在「見駕」時唱段【畫眉序】「宿世

29　白雲生有《陽告》【叨叨令】唱片錄音。歐陽予倩有《陽告》【端正好】、【滾繡球】、【叨叨令】、【滿庭芳】、【上小樓】唱片錄音。

舊冤家…」，其文詞同於《遏雲閣》，但工尺更改，後增加了《六十種曲》中《邯鄲記》第二十出《死竄》之【南雙鬪雞】「君恩免殺、奴心似剮、沒個人兒和他和他把包袱打，大臣身價，說的來長業煞」，最後接【哭相思】，從這更改可看出整本戲與折子戲最大的差異所在。

《金鎖記》（竇娥）。《探監》接老旦唱【灞陵橋】、【憶多嬌】幾句，自唱【鬪黑麻】最後與老旦同唱【哭相思】。《斬娥》工調【端正好】、【滾繡球】、【叨叨令】、【脫布衫】、【小梁州】、【么篇】、【上小樓】、【四邊靜】、【煞尾】（《六也譜》）。《斬娥》北崑蔡瑤銑，詞、曲都更改過。上崑張靜嫻版本秉持著上崑的風格，增補刪節，老旦也加上唱段，竇娥唱詞改的與《六也曲譜》大不相同。這兩團都不知所依何來。《六也》之詞同于《綴白裘》。上崑之《斬娥》曲譜存於《振飛曲譜》下冊，曲牌【端正好】、【滾繡球】、【叨叨令】、【小梁州】、【二煞】、【一煞】、【煞尾】。某些曲牌名稱相同，但內容詞、曲皆異。上海崑五班正旦學生演出《斬娥》為戲校教師朱曉瑜所授，亦為上崑修改本。經曲譜比對，浙崑郭鑒英之《斬娥》也是張靜嫻的路子，唯有上海曲友孫天申所彩串之《斬娥》所依為古本《遏雲閣曲譜》。

《如是觀》（岳夫人）。《刺字》正旦引子上，接老旦【粉蝶兒】，接老生【福罵郎】，接老生之【紅芍藥】，接老生【縷縷金】，接老旦【尾聲】。今未見。

《漁家樂》（馬瑤草）。《納姻》【沉醉東風】、【忒忒令】、【好姐姐】、【園林好】。《俠代》【小桃紅】。《羞父》尺調【新水令】、【折桂令】、【雁兒落】、【得勝令】、【收江南】、【沽美酒】與付、生同唱【清江引】。《納姻》王傳蕖唱詞、工尺同《六也》，僅有些小腔格略異，這就是場上之曲會依舞臺演出有所差異。另【園林好】之「姓名標」為「六上工　六」（513 5）唱為「六尺工　六」（523 5），而「標」字前加唸出情緒性襯字「哎呦罷」。《納姻》蘇崑王瑛、楊曉勇版，全出所唱曲、詞全同《補園》，當為正宗。上崑余彬曲唱同《補園》，浙崑張志紅將【沉醉東風】後移至鄔飛霞上再唱，並用此曲牌回答事情原由（更改詞），小生唱後旦接唱【忒忒令】，其中「自古嫁雞逐雞似安平守操」改詞為「奴只度有個下梢，甯安平守操」，【好姐姐】未唱，僅唱【園林好】，詞亦更動過（曲亦然）。張之「姓名標」唱「工　尺工　六」（3 23 5）。《俠代》張志紅有【小桃紅】錄影。浙崑詞曲異於《補園曲譜》，或為先改詞後就新詞改

譜，如原詞為「正是牛馬做名儒，怎撇詩書千載笑金魚」改為「奴是才出是非地，怎料到今日又成網中魚」。

《豔雲亭》蕭惜芬，家門可歸大六旦（《春雪閣》標占）或小正旦（《振飛》標旦）。《癡訴》【鬥鵪鶉】、【紫花序】、【小沙門】（【小沙門】後段《振飛》標【柳營曲】）、【聖藥王】、【調笑令】、【尾聲】。《點香》【前腔】（【秋夜月】）、工調【新水令】、【折桂令】、【雁兒落】（《振飛》標【雁兒落帶得勝令】）、收江南、【沽美酒】（《振飛》標【沽美酒帶太平令】）。《春雪閣》之【折桂令】「羞答答不將男女分別」，《振飛》在「羞答答」前加上三襯字「俺也知」，筆者對照兩譜之更改：

振飛 / 1　3　2　3 / 32　23　12　35 / 2　127　6　- /
　　　　舌　俺　也　知　　羞答　答　不將　男女　　分　　　別
春雪閣 / 13　23　22　353 / 2　17　6　- /
　　　　　　舌羞　答答不將　男女　　分　　　別

俞振飛將拍子拉散，更充分體現蕭惜芬欲言又止的複雜心情。【雁兒落】中「王欽若五鬼祟」，《振飛》改為「王欽若假旨傳」，改字但不改工尺。同樣的下句也將詞「惜芬兒矯旨到天闕」，改成「惜芬兒詔選到天闕」，同樣工尺照《春雪閣》。

由此折之詞、曲改變的對比中可看出上崑慣用的更改模式。第一、先把生僻、典故之用語改較為白話之文詞，能不更動工尺的就用新詞遷就舊譜。第二、改詞後，四聲不合的就得更改工尺。第三、加字就連板眼也得更動。

省崑胡錦芳、李鴻良版唱詞，《癡訴》工尺譜幾同於《春雪閣曲譜》。僅尾聲「訴出了」的「訴」，原工尺為「尺」是個平腔，胡唱「六」，用高音突顯其訴說之意。《點香》【新水令】改詞，《春雪閣》原詞「俺不是觀花需問柳待要撥草去尋蛇」，省崑改為「俺要將心酸事傾訴，只待要將謎底兒揭」，其餘詞、曲幾相同於《春雪閣》。

《十五貫》（蘇戌娟）。《皋橋》上唱【紅芍藥】、【耍孩兒】與生同唱【會河陽】、《審豁》接生之【泣顏回】。

《風箏誤》（三房柳氏）。《鬨鬩》正、外同唱【惜奴嬌】接唱老旦【錦衣香】。《和鷂》正引子【一剪梅】與五旦同唱六調【啄木兒】、【三段子】、【歸朝歌】。《後親》【尹令】接五旦【玉交枝】一句。《茶圓》正旦【錦上花】、【隔尾】，老旦、正旦接【前腔】（【畫眉序】），同場

曲【滴溜子】、【尾聲】。現今舞臺多以小生、、五旦、付、丑為主線人物，故正旦腳色多從略。

《雙官誥》（碧蓮）。《作鞋》正上唱【前腔】（【解三醒】）。王傳蕖《作鞋》唱詞、工尺幾乎全同《六也曲譜》僅最後「斷空機」之「空」字曲譜為「上尺工」，唱作「上尺上」。《夜課》凡調【繡帶兒】王傳蕖「把君忠」之「君」之「工六」唱為「工尺」，與作旦對唱【懶針線】、【醉宜春】心慵意懶的「懶」，「工六工尺」唱作「工五六工尺」，之後「叱悲傷空將苦口告伊行」這三句沒唱。【大節節高】唱詞「毀筐床拋燈憸」後加唸「自今以後乎」（此牌子為2/4的「一眼板」所以「自今　以後　乎-」剛好四拍，所以不會打亂原有之拍序），接唱丑之【東甌令】「親生養」本唱作「四合工」，但王傳蕖將「養」字用哭聲唸出，更顯悲苦之情。《榮歸》工調【粉蝶兒】、【紅芍藥】、【會河陽】同唱【尾聲】。《誥圓》引子上，接生一句【錦芙蓉】同唱【芙蓉樂】、【普天樂】、【朱奴銀燈】。今未見。

《滿床笏》（龔夫人）。《龔壽》【梁州序】、【節節高】。《納妾》【前腔】（六調【二郎神】）【前腔】（【集賢賓】），【前腔】（【貓兒墜】）。《跪門》【玉交枝】、【江兒水】、【前腔】（【川撥棹】）。《求子》引子上【粉孩兒】接外【紅芍藥】、【越恁好】。《後納》【前腔】。《跪門》蘇崑王芳唱之詞、曲全同與《六也曲譜》。此為蘇崑照舊本舊譜新排，故偏傳統方式。

《鸞釵記》（嚴氏）。《拔眉》與老同唱工調【泣顏回】、正唱【前腔】。《探監》白口無唱。

《鳴鳳記》（楊宜人）。《寫本》【啄木兒】、【三段子】、【歸朝歡】。《斬楊》【山坡羊】、【憶多嬌】、【江兒水】。倪傳鉞、朱薔版本中，兩折之詞、曲皆同於《崑曲粹存》曲譜。《法場》之【江兒水】「再啟吞聲訴」，譜記「仩五　仩　仩　伬　仩　五六」，正旦卻以低八度的唱腔來表達哀泣之聲，未照譜以高音唱腔唱出，筆者認為這出於兩個原因，第一，正旦此時身段為全身俯臥地面，提氣唱高音不易。第二，為符合昏厥後初醒之神志未清狀，亦不適合馬上以高腔表達情緒連貫（通常情緒的高昂是一波一波有層續而來，是逐漸加強的）。浙崑張世錚、龔世葵版《寫本》唱、白亦同《粹存》，但未唱【三段子】與【歸朝歡】。

　　《鐵冠圖》《別母》正扮周遇吉妻唱【五韻美】。《撞鐘》正扮皇后僅白口。《分宮》正扮皇后唱【紅繡鞋】。浙崑《別母》[30]林為林（周遇吉）、徐延芬（周妻）、唐蘊嵐（周子），周妻所唱【五韻美】詞、曲皆同《粹存》，但後接周子之【江頭送別】，詞同曲異。北崑《別母》朱家溍版本，周妻【五韻美】詞、曲全同《粹存》，周子詞、曲也同，僅「誰依仗」的「仗」，拖長板眼，之後加唸「罷」，再接後句「倒不如先赴黃壤」。北崑周子以小生應工，非同於南崑以作旦應工，故其裝束為花褶子、文生巾。省崑柯軍、王維艱《別母》，未唱周妻僅有之【五韻美】。上崑將《鐵冠圖》改作為《景陽鐘變》。

　　《爛柯山》（崔氏）。《前逼》唱正調【鎖金帳】對唱【前腔】後接【尾聲】。《後逼》引子上後接凡調【綿答絮】、【下山虎】、【鬭黑麻】。《悔嫁》工調【粉蝶兒】、【醉東風】、【石榴花】、【上小樓】、【下小樓】、【煞尾】。《癡夢》[31]正調【鎖南枝】尺調【漁燈兒】、【錦中帕】、【錦後帕】、【尾聲】。《潑水》【步步嬌】、【沉醉東風】、【忒忒令】、【好姐姐】、【園林好】、【清江引】。

　　《癡夢》現今舞臺演出皆宗張繼青、梁谷音，二人對沈傳芷所授唱腔並無太多改動，僅身段小處略異。《潑水》現今省崑版仍宗《六也曲譜》，但已不唱【園林好】與【清江引】，投江之前改唸【僕燈蛾】。上崑版則從【忒忒令】起即將唱詞內容改朱買臣與崔氏之對白，而後新寫生旦對唱之套曲【挽箏琶】、【拔不斷】、【七弟兄】、【收江南】，其曲牌速度皆加緊催快，以適應朱、崔二人情緒轉折。

　　《躍鯉記》（龐氏）。《蘆林》正旦上唱弦索調【駐雲飛】（此為其他聲腔之詞，非崑腔曲牌）、【降黃龍】、【前腔】、【黃龍滾】、【尾聲】，最後再與付同唱【駐雲飛】。崑腔本之原詞為「蘆林驚起雁鴻飛」，且生扮姜詩，至清乾嘉時改弋腔本，首句為「步出西郊」，生則改丑扮姜詩。此乃時劇（當時別於崑腔的其他聲腔），為弦索調唱腔（《補園》作延索），上崑、蘇崑、浙崑之曲唱皆同於《補園曲譜》，上崑略有更動工尺，《兆琪曲譜》將第一支曲牌名為【駐馬聽】，但工尺與文詞皆同於【駐雲飛】（【駐馬聽】與【駐雲飛】皆為中呂過曲，對比其斷句、平仄，《增定

30　出於《傳世盛秀》浙崑一百折。
31　韓世昌有《癡夢》【鎖南枝】、【漁燈兒】、【錦漁燈】唱片錄音。

南九宮曲譜》之【駐馬聽】體例中，兩例皆有【合頭】，而【駐雲飛】體例有襯字「嗦」，且末句多重疊唱一句，同於《補園》譜）。上崑張靜嫻與劉異龍的版本中，龐氏【駐雲飛】之「我拾取這一枝」，文詞未更動，但工尺改為0̲6̲ / 2 231 6̲1̲2̲ 2̲1̲6̲ / 5̲ 6̲1̲ 2̲3̲ 321 / 2. 1̲ 6̲ 下句之「遠觀一行人」也是僅改動旋律1̲6̲ 1̲2̲ 3. 5̲ / 6 653 2̲3̲ 2̲1̲6̲ / 5̲，不知所為何來。而省崑張繼青、浙崑王奉梅都按照原工尺演唱，代表《補園曲譜》之工尺還是可用。上崑之【降黃龍】曲牌中，正旦與付（副）對唱的部分，在後段幾個「浪頭」處，兩人都作拖長板眼的唱法。王奉梅、王世瑤的版本中則皆按照原工尺，為緊接的唱法，緊接可以造成情節的更迭性，延長板眼則能加強情緒之高昂性。其中【降黃龍】有幾個工尺標「乙」（7）之處，上崑、浙崑、省崑演員都唱成高音「仩」（i），出場唱頭四字「步出郊西」，《補園》作「五　伬　仩五六五」，張繼青三人皆唱「五　仩五　仩六　五」，觀之舞臺唱法是會有些許更動以適合演出。

崑曲唱腔有個過程，由慢漸快、循序漸進，如同京劇唱腔先倒板，再慢板、原板、流水、散板。崑曲套曲也是先散起，一板三眼加贈板，再一板三眼、一板一眼、最後散板。細曲在前、粗曲在後。而除了唱腔的音色、聲調、強弱、板眼等「聲情」之外，如何唱出「曲情」，對戲工來說更顯重要，徐大椿《樂府傳聲》說到「必唱者先設身處地，模仿其人之性情氣象，宛若其人之自述其語，然後其形容逼真，使聽者心會神怡，若親對其人，而忘其為度曲矣。」[32]這都點明了演唱者需從人物出發而傳達情感的方式。

苦情正旦的折目中，曲牌甚多，沒有良好的嗓子條件難以勝任，時常因情緒轉折而有高亢之聲情表現，故早有「雌大面」之說。而正旦的唱腔中，有許多夾白，唱腔自身之夾白多在板、眼延長處，唱者應掌握好唸白節奏，配合曲牌速度，如《癡夢》【鎖南枝】「衣衫襤褸」之後的口語「呀啐」，「將來配一馬」之後的夾白「如今呵」，都有其適當的節奏運用，其中筆者覺得最難的當屬《癡夢》【漁燈兒】中的「唱夾笑」。在「為什麼特兀的裝癡作呆」，的「特」字之後的一拍中需連笑四聲「哈哈哈哈」，這裏有兩個要注意的部分，第一是節奏，哈哈哈哈，四聲笑，僅作一拍，故實質上每個笑聲為十六分音符，要接續而出，第一聲笑為最強，其後次第而下。第二是

32　徐大椿：《樂府傳聲》，《中國古典戲曲論著集成》（七），北京中國戲劇出版社1959年版，第173頁

氣口，因「特」字之後緊接笑聲，「特」與「哈哈」都是噴口之氣聲，兩個字都要高亢的唸出，如果「特」字噴口後換氣不當，這後面的連四笑就沒了狂喜的表現力，也就不能彰顯崔氏夢境中的興奮之情。筆者感覺「特」字噴口後要立即吸氣以備接下來的高聲四笑。下句之「她敲的」後接「咦，哈哈哈哈」之換氣方式亦同此。

在校期間本工正旦，師承王傳蕖的王維艱也說學《癡夢》要先學笑，笑要有氣來支撐。

梁谷音《潑水》上場之唱詞「一夜流幹千行淚」，她把中間的襯字「麼」唱的特別響，突然拔高，嚇觀眾一跳，表現出她的瘋態，然後再快節奏地把調門降下來。[33]

筆者比對傳字輩所存錄相發現，傳字輩藝人所錄存劇碼均忠於現存最早之曲譜（《崑戲集存》所輯之）曲詞、工尺甚至白口均幾無差異，可見其所遵循傳統之正。

今之演員不比明清兩代，細查之，演員不按曲譜牌例，私自轉笛色（轉調門），多不勝數，尤以丑（付）為勝，如上崑《豔雲亭》之《點香》為例，本來笛色為小工調【新水令】、【步步嬌】、【折桂令】、【江兒水】、【雁兒落】、【僥僥令】、【收江南】、【園林好】、【沽美酒】、【清江引】的對唱套曲，卻因丑行演員唱不上去而降調門，旦唱小工調（D調），到了「丑」對唱時，笛色就轉調成了乙字調（A調）。同折省崑之丑腳則是低八度「調底」演唱。2012年京劇演員史依紅演出《牡丹亭》因提高調門而備受批評，其實崑曲界自行升降調門早行之有年，生、旦、丑（付）皆有，只是沒被人提出來討論罷了。

二、正旦的唸白

李漁《閒情偶寄》之「教白第四」，闡明高低抑揚、緩急頓挫為唸白之根本要領。正旦角色多為已婚婦女，故唸白不若閨門旦的婉轉秀麗，也不似六旦的青春活潑，而以端莊穩重見長（破格之崔氏除外），聲調略見寬厚，速度應平穩抒緩，或因情緒轉折，高昂處盡放，以鳴胸中不平，低吟處淺藏，以表哀泣之情，這些都得依靠說白帶動情緒。如《琵琶記·南浦》五

娘上場之「官人此去蟾宮須穩步，休教別戀房幃，公婆年老怎支持…」，就是平敘的話別，捎帶感傷的。隨著劇情推進，到《琵琶記·賣髮》上場唱完引子後的白口「自那日婆婆沒了，多虧張大公周濟，如今公公又亡，無錢資送，怎好再去求他，我一時想起，只得剪下頭髮賣幾文錢鈔，將他做個意兒，卻似叫花一般苦…」此時的無奈就要用低泣表述。再如《焚香記·陽告》，敫桂英一開始只是以哀憐的白口哭訴，但見海神不語、判官不理、皂隸不應，最後欲以羅帕自盡時，更是將哀傷、自憐的情緒堆到高處，語氣也轉成呼天搶地的吶喊，強調對命運不平的控訴。

第四節　正旦之作表

　　手、眼、身、法、步為舞臺表演身段之基礎，手形、指勢、眼神、身法、腳步，都有其基本功，除卻老旦外，其餘旦行基本功大致相同，先習得基礎熟練，再瞭解旦行各家門之特別動作要求，最後配合人物性格，這才能塑造出各個不同的角色。崑劇正旦以唱為主，故身段較少，僅有些基本身段，水袖運用亦少。

　　身段的承傳在口傳心授的年代，除了舞臺演出外只能依靠身段譜留下記錄（現今錄音、錄影已較能完整的留下記錄），現存之身段譜最早的《審音鑒古錄》，其中六十六折，正旦戲有《琵琶記》之《稱慶、囑別、南浦、喫飯、噎糠、書館》，細觀其內容並沒有詳細的身段動作描述，最多的僅是劇本動作（如開門、對看等）及人物的心態模擬（如：秦氏要趣容小步愛子如珍樣式，與荊釵各別忌用蘇白，勿忘狀元之母身分等）。這說是導演構思本比身段譜來的帖切，六十六折中僅《開眼上路》有唱詞之詳細的身段描述，其他折大體皆無。

　　《審音鑒古錄》之後類似於此的崑曲身段譜，刊行過的有梅蘭芳《舞臺生活四十年》（錄有崑曲《思凡》、《斷橋》、《遊園驚夢》等折），1959年徐淩雲的《崑劇表演一得》（錄有《寄子》、《藏舟》、等二十一折），其中正旦劇碼有《雲陽》一折，所載身段詳盡，筆者在此不再敘述。除此外近代更有許多藝人的回憶錄中載明其創作人物理念及演劇心得，但對劇中唱詞、唸白，一字一句的身段注釋詳盡者當屬《周傳瑛身段譜》（除文字記述身段譜外還配以照片、位置畫圖等）、張元和的《崑曲身段試譜》（五折戲）。藝人手抄本的身段譜亦有留存，如清康熙時手抄《思凡身段譜》、

《崑弋身段譜》等等，現存中國藝術研究院、上海圖書館等處。（陳芳之《崑劇的表演與傳承》中將部分手抄身段譜複印錄入）。

　　同一劇本，不同的演員為適合自己的長處發揮，能發展出不同的演法，例如同為崑大班的丑行劉異龍與張銘榮在《評話》中就有不同的表演，劉靠嘴皮功夫、張靠身手功夫，各具特色。

一、正旦的身段

　　正旦動作與旦行基礎動作一致，腳步、手勢、身形皆同，但動作較大，直上直下，不能太柔。正旦身段要少用腰，轉身時頭、身體同時轉，不需要太婀娜多姿的線條。正旦特殊之「踢裙」為《癡夢》崔氏在唱【鎖南枝】時所用的。動作重點如下：右踏步站桌前正中，雙手反搭桌子前沿兩端，右足踮腳跟以腳趾貼地，繞至左腳旁，再以足尖向裙下端邊緣五公分處用繃勁踢出，裙邊角隨之飛動，右腳隨即後撤，以腳掌著地，踢出時要求控制力度，不可太猛，腳尖在裙外只可露出鞋花部分，不可露出鞋口。左腿微屈，全身略向下沉。左腳後撤時全腿自然伸直，一踢一撤形成自然起伏。

　　正旦戲身段筆者先以《描別》比較沈傳芷　張繼青、梁谷音三人。沈傳芷有拿拂塵作道姑裝束，張、梁皆無拿。《描容》張動作大體同沈，在唱【三仙橋】描畫公婆真容時，多坐在椅上，少起身，以靜姿突出唱腔之美。而梁則多起身作畫，並加入許多身段動作。上海崑曲研習社曲友金睿華曾於90年代演出過《癡夢》、《認子》等正旦戲，他評上崑梁谷音之《描容》，曲唱同于《集成曲譜》，但其持畫軸動作過多，不適合人物。但筆者認為《描容》身段本不多，這是梁刻意所加，意圖闡釋崑曲「載歌載舞」本質的舉措。

　　沈傳芷之《描容》在【三仙橋】唱段「寫不出他苦心頭描不出他饑症候」兩句間，加了笛子作「間奏」並作許多描寫公公年邁的動作。張、梁俱無間奏，而是一氣呵成，不過梁谷音在【前腔】中刪去幾句唱詞（若寫出來真是丑…其餘的也都是愁），張繼青則全照《遏雲閣曲譜》，一字一腔不刪不改。

　　《描容》一折動作不多，以作公婆畫像為主，張繼青只拿一枝筆來畫，梁谷音之《描容》是在戲校時沈傳芷所教，唱【前腔】時是一枝紅筆一枝黑筆同時拿右手上作畫，但梁說這不是沈所教，而是謝稚柳那些老畫家傳授，

他們有時一手拿三支筆作畫。關於舞臺上作畫，張繼青也曾請國畫院的人提過建議，他們說畫人要先畫鼻子，中央畫好了再畫別的部分。因此演員在畫的時候一定要有這個概念，空的亂畫是不行的，需先畫鼻子、畫頭髮、畫臉畫嘴唇，要有順序，觀眾才當你真的在畫。

梁谷音《描容》

　　正旦折子戲多以唱為主，動作則以基礎身段為表現，較少大幅度動作，目今所及正旦身段較多的折子當屬《癡夢》，故筆者今將《癡夢》身段略述於下：

　　小鑼上場，旦左手背身後，右手拿腰巾尾端（兩條其中一條），九龍口亮相，再至場中，唸引子【胡搗練】行路錯（雙手右至左一劃），做人差（雙手自指）咳（右手拍右膝），我被旁人（右手手心朝上從左至右一劃）作話靶（右手食指指嘴部唸罷，歸裏，續唸白口。）

　　我崔氏自從離了無徒，來到王媽媽家中倒也安穩，今日王媽媽往親戚人家去了（雙手向前指），怎麼這時候還不見回來（雙手一攤）？不免到門首（開門）去望他一望（出介往下場門看）。

　　（生，末上）慣報升遷事，能傳機密情。我們奉朱老爺之命，再尋不見他家裏，不知住在何處。（旦）哎呀呀好天氣（生）哥嚇，這邊有個大娘子在那裏，不免問他一聲。（末）有理。大娘子借問一聲：這裏朱老爺家住在哪里？（旦）那個什麼朱老爺？（雙攤手）（生）他名字叫朱買臣老爺。（沈老師這裏加了一句「噢，朱買臣」）（旦）他便怎麼樣？（末）他如今

做了官了。（旦）做了什麼官？（生）就是這裏會稽太守！特差我們前來
報喜，再也沒處問。望大娘子指引指引。（旦）嚇！他家麼？不住在這裏了
（生）住在哪里。（旦）嚇，他麼，住在前面爛柯山下。（生，末）嚇，住
在爛柯山下。如此，多謝了。（下）（旦）哪，哪，哪爛柯山下。（重句）
（呆介）嚇！朱買臣果然做了官了。咳！崔氏，崔氏！你當初若沒有這節事
作出來，那那那方才那報喜的到來，何等歡喜！何等快活！今日的夫人穩穩
是我做麼？崔氏，崔氏！你如今悔之晚矣！他如今做了官，何等受用！我如
今要去認他也不難嚇。【鎖南枝】只是我形醒鯢（雙手平伸掌心向上），身
邋遢（雙手搭肩），衣衫襤褸（端起腰巾看），把人嚇殺（雙手從右上到右
下直拍落帶蹲身）。且住，我想他也不是負心的；又道是「一夜夫妻百夜
恩。」（雙手食指畫圓相指）他畢竟還想枕邊情（雙手右臉邊繞腰巾），也
不說眼前話。〔咳！〕奴好似出園菜，（右手抬手翻掌左手背後，再左手翻
掌右手背後）到做了落地花。（右至左半圓場後面沖裏，雙手上分），細尋
思，叫我如何價？（內打更介）呀！說話之間，又早一更時分了。我且關門
進去罷。（關門介）咳！崔氏，崔氏！你好命苦（自指），你好命薄也！
（右手拍右膝三次）【前腔】奴命薄，（雙手身後左右扶桌，左腳跟伸出縮
回，身體扶桌略蹲，再一次左腳跟伸出縮回）天折罰。〔啐！〕一雙眼睛
（指眼）只當瞎！（右邊拿腰巾拍落）且住，我記得出嫁之時（自指），我
爹娘（拱手）雙手遞我一杯酒（左手作杯狀，右手指杯），說道：「兒嚇，
兒嚇（右手自拍胸口），你嫁到那朱家去（右手前指），千萬要做一個好媳
婦（自指），與你做爹娘的爭一口氣。（右手由胸口出向嘴再向外伸）」我
記得（自指）叫一鞍（右手拿腰巾尾端在左手心畫圈）將來配一馬（雙手平
撫）。〔今日阿，〕好似一個蒂（指右前方）倒結了兩（成雙狀）個瓜（雙
手手心上翻，半圓場入座，雙掌背按桌右上角）〔咳！崔氏，崔氏嚇！〕
（自指）你被萬人嗔（雙手右至左畫半圈），又被萬人罵（雙手分左右畫半
圈後右手從嘴處向外伸，雙手揉掌，入睡，右手托頰）。（旦困介，雜扮皂
役，末院子，老旦管家婆上）

　　走嚇，走嚇。奉著恩官命，來尋舊夫人。開門，開門。（旦）【漁燈
兒】為甚麼亂敲的，忒恁哼嗾？（眾）開門。（旦）為甚麼還敲的心急（右
手胸口畫圈）情切（雙手分左右在桌上畫圈身體在椅上跳坐）？（眾）開
門。（旦）為甚麼（扶桌起身）特（笑）兀的裝癡（右手畫眉狀）做呆
（YI）為甚麼偏將茅舍（右手拿腰巾尾端舉至頭高，右至左半圓場）撲

登登（右手扶桌左，伸左腳跟再縮回再伸出縮回）敲打不絕（作看狀）？（眾）列位，男有男行，女有女伴，待管家婆上前去叫門。（老旦）說得有理，待我來。開門，開門。（旦）【錦漁燈】他敲的（右指）這聲音兒（作門內偷聽狀，再指耳）好像姐姐（雙手拱手左右各一次）。（老旦）夫人開門。（旦）呀！他敲的（右指）聽叫夫人（作夫人狀），尋不出爺爺。（左看右看作尋找狀後攤手）（老旦）開門（旦）他敲的（右指）只管教人（自指）費口舌（指嘴）。他敲的（雙拱手右左右）又何等（雙攤手）忒決裂（拿腰巾從右上拍下，再攤手從左上拍下）。（眾唱）【錦上花】他那裏說了說，我這裏歇不歇娘行何必恁周折？你那裏忒古撇，我這裏特遠接。畢竟開門相見便歡悅。（旦在門內作偷聽狀）又道那寧貼。（旦）嚇，待我開門來看。（旦開門，見眾作呆介）阿呀！你們這些人來做什麼？（眾）列位逐班相見。（老旦）衙婆叩頭。（旦）阿呀呀，請起，請起。（眾）從人們叩頭。（旦）起來，起來。（眾）皂隸叩頭。（旦作驚介）阿呀！（跪，再被院公摻扶起）你們多是什麼人？（眾）奉朱老爺之命，特來迎接夫人上任的。（旦）嚇！你們是奉朱老爺之命差來迎接我上任的麼？（眾應介）（旦）真個（向左問）果果果然（向右）阿呀（手在頭上拍手並自轉）！我好喜也！【錦中帕】這的是（左手插腰右手向前指）令人（右手拍胸口）喜悅（雙手手指交叉平鋪腹部前）。做甚麼鋪設（手雙攤）？（眾）奉著恩官命，特來遠接。（旦）伯伯叔叔，有勞你們。（向左作揖）媽媽有勞你們。（向右作揖）（眾）小人們不勞言謝。請夫人上了鳳冠。（旦）妙嚇！（戴鳳冠，霞披穿右袖，左袖不穿從左腋下拉至右腋下，用右手肘與身體夾住）。這鳳冠似白雪，那些辨別？（老旦）請夫人穿了霞帔。（旦）片片金鋪翠貼。（左手拉右袖向前走三步）（眾）樁樁交還盡也。打轎上來。（旦）且慢。（眾）繡幰香車在門外迎接。（旦）阿呀！朱買臣嚇！越教人著疼熱。

（付上）殺！殺！殺個背夫逃走個臭花娘！（旦）【錦後帕】只看他手持著斧，怕些些。（右手遮臉）（付）殺個花娘起來！（旦）怎不教人袖遮遮？（右手遮臉）（付）劈　個花娘兩段沒好！（旦）呀！唬得砍人半截！（付）身浪個星紅堂堂花湯湯個，才替我脫下來！（旦）呀，待我脫　。我只得急忙脫卸。（脫下鳳冠霞披交還衙婆）（付）　說個星人也要殺！（旦）無徒家有甚麼豪桀？苦切切。急將身攔遮。（眾人在下場口，崔氏在眾前雙手左右橫檔）（付）殺個星娘個！（旦）阿呀！住了。這些人是殺不得的嚇。（付）為啥，為啥殺弗得介？（旦）你若殺了他們（後指眾人），

是哪，哪，哪！（連三指指付）自有官府（雙手拱手）來捉你這癩頭鱉（左轉入座，作睡狀）！（付）殺！殺！（眾下）（付）　個臭花娘背夫逃走麼？等我劈　一個陽笤介！（渾下）

　　（旦）從人們，從人們那裏？這無徒去了，快取鳳冠，快取霞帔過來，待我穿，待我穿。呀，那裏去了？（抬起頭左顧右盼）呀啐！原來是一場大夢！【尾】津津冷汗流不竭，（右手擦汗再左手擦汗）塌伏著枕邊出血。（雙手右上拍至桌面右）（內打三更介）呀！原來已是三鼓了。崔氏，崔氏！你好苦也！只有破壁（起身從上場門向下場門小圓場，雙手反雲手胸前畫小圈）殘燈（指桌上燈）零碎月（趨步向前右手右上方指月）。呀！你看，從人們又來了。　！哈，哈，哈！（回頭哭下）

　　以上是筆者記錄沈傳芷教授之《癡夢》身段，動作不多，僅為手勢、腰巾基礎動作及場上地位等，但情緒性動作喜、嗔、癡、悲之轉折才是此出表演的重點。張繼青與梁谷音皆學自沈傳芷，兩人各有不同的發揮，今之南崑正旦演員此折多宗其二人路子。

張繼青《癡夢》　　　　　　梁谷音《癡夢》

張繼青說《癡夢》的夢境處理：

> 崔氏作夢時從桌後移到台中，移步時要虛一點輕一點，手提腰帶起步時要有點飄飄然的神態，使夢境中的身段更柔和一些，給人有虛幻感。[34]

[34]　朱禧、姚繼焜編著：《青出於蘭》，北京文化藝術出版社2009年版，第202頁

　　梁谷音對《瘋夢》的下場則作了三次的改動。第一次修改是「只是破壁殘燈零碎月」這一句，將身子前沖、手指月亮的原來演法，改為身子後挫，左手搭桌面，右手指月。她說這個身子後挫的姿勢，是崑曲前輩韓世昌先生的演法，可以顯示人物的頹喪，可是她運用時，感到動作靠近舞臺的後半，反而不突出。第二次就改為唱「月」字時，身子前沖，唱完以後，再後挫，這樣一前一後，對比就鮮明強烈了。第三次又作了較大的修改。因為有位老師跟她說，「零碎月」是指地上的月光，唱時應當雙手先指地面，最後指天。梁在「月」字的撒腔中，漸漸退到桌子邊，身子往後一挫，目光呆滯，盯住不動。以後，右手往身側一搭，無力地沉下頭，緩緩走到台中，突然抬頭，睜眼遠望，嘴裏唸出一聲「朱買臣」，好像見到他來接娶，面露驚喜之色，雙目眨動幾下，向前目視半晌，微微搖頭，再唸「朱買臣」三字，表示沒有見到他，然後，頭部漸漸回到正前方，雙手跟著眼神攏在胸前，微笑著再唸第三次「朱買臣」，只動嘴唇，不出聲，好像心裏感到甜滋滋的。接著揚聲大笑，兩個大轉身沖進場。

　　對於《潑水》來說，張繼青走老路線，但梁谷音則將上場作了更動：

> 我的處理是，她一出唱就拿著白腰包擋住自己的臉，一般大青衣不應抬腿，我則先把腳露出來，繼之一陣瘋笑，走到台中央，又把白腰包拿下來，轉笑為哭，演出人物的瘋相。…我吸收了一點印度舞蹈，加大動作幅度，因為崔氏的瘋態用一般旦角的身段是不夠的。[35]

梁谷音《潑水》　　　套用的印度舞舞姿

[35]　梁谷音：《我的昆曲世界》，上海文藝出版社2009年版，第59頁

張繼青的《潑水》中有段崔氏在人堆中擠出空間看朱買臣的動作「列位閃開些」，先左手從右平畫到左，再右手從左到右平劃，然後雙手插腰，用左右肘關節撥開人群來前進，這非常好看的生活性動作，既是程式的也是生活的提煉。崔氏的身分可以這樣作，但別的正旦就不能這樣作。崔氏看到作了官的朱買臣的動作要誇張點，用低姿態向上看，象徵朱現在的地位高高在上。接下來南北合套的唱，崔氏的動作要低一點，因為朱買臣拿著馬鞭，象徵在馬上。此段旦之唱詞同於《六也》，生之詞則全改，當為後續情緒轉變作鋪墊。

張繼青在香港城市大學講座《覆水難收夢難圓》說：「老本《潑水》到最後，本來朱買臣還要罵崔氏，阿甲老師說這裏不要再罵她了，更改情緒情節。《潑水》的頭場跟尾場都是一個人的，尾場是崔氏自歎的感慨，以前只有一點表演一點唱，現在這場阿甲改動過，加了很多思想過程。也加了曲牌【撲燈蛾】，最後自言自語叫朱買臣的一聲要充滿慚悔之情，終場自己跳到水裏去結束了其一生」。戲曲演員表演用的都是程式的東西，但層次要很明顯，其中竊笑、癡笑、狂笑、肉麻的笑都要有分別。張繼青上場時用腰包擋臉，一是因為崔氏感到羞愧，再就是頭上的大紅花不要一開始就被觀眾看到。

筆者觀察，梁之《潑水》中，不止用印度舞蹈的動作，在【沉醉東風】的「擺頭踏吟喝幾回」唱詞中還加了「臥魚」的身段，可見梁谷音的刻意尋求身段的美感。反觀張繼青多以樸拙的粗枝大葉式身段來詮釋崔氏，兩人表演大不相同，各擅勝場。

二、正旦的表演

一般正旦動作不多，地位也不多，以唱為主，表演更不多，例外的是《爛柯山》的崔氏。徐淩雲也說到：「正旦角色，向來注意在端裝莊大方，雖然滿懷高興也不形之於色，不作什麼誇張的表情的（只有《爛柯山》裏的崔氏是例外）。」[36]

一般正旦上場很傳統，規矩的慢步，崔氏卻是大步上場，與市井婦女一樣的。當年沈傳芷教《癡訴點香》，張繼青吸收其中的動作運用到《癡夢》裏。《癡夢》的表演是豐富的，表現層次要清楚。再如《逼休》這類兩個人

的對兒戲，「墊戲」很重要，就是朱買臣在表演的時候，崔氏要有反應，但不可太過而造成「搶戲」。阿甲老師分析人物時說，崔氏不是個壞女人，她只是個有缺點的女人。她不是潑婦，她只求溫飽，但朱買臣連這都給不了，離開他也是不得已的。張繼青就以此中心思想來詮釋崔氏這個人物。

梁谷音對崔氏的結局作了以下的處理：「當崔氏唸完『水呀水，今朝我傾你在街心，怎耐這街心它不肯存你，往常把你來輕賤，今天一滴值千金』。這是雙重性的臺詞，唸完後她就又處於那種半瘋的狀態。當她看見滔滔的江水，非常高興，心想那麼多的水我肯定能收起來了，於是走進江中。當江水沒過了身子，她就自以為把水收進去了，笑著說你收了奴家回去吧。就這樣笑著讓江水淹了自己。」[37]

除了崔氏外，另一個村婦型正旦的代表是《貨郎旦‧女彈》的張三姑。《女彈》幾為正旦獨角戲，小生僅幾句白口，穿插在「九轉」當中，一轉至九轉，曲子由慢漸快，身段亦是配合，越來越繁複，其中由以【六轉】為最，此為北崑特有劇碼，風格明快，不若南崑正旦舒緩的作表。北崑《女彈》白雲生曾演過，蔡瑤銑重新編排，設計之許多表演破除正旦的身段。她多用鄉里婦人之感覺來編排。張三姑腳步同崔氏，用大邁步，此乃村婦正旦之步法。唱【九轉貨郎兒】其間更運用說書用的醒木、扇子甚至波浪鼓來作身段，強調民間講唱藝人之表演特性。此折有別於典型正旦的委屈溫婉，從而顯示出正旦剛強的另一面。

蔡瑤銑《女彈》

[37]　梁谷音：《我的昆曲世界》，上海文藝出版社2009年版，第58頁

　　《竇娥冤・法場》一折，上崑張靜嫻以傳奇折子戲模式演出，省崑張繼青則是以元雜劇四折形式改編演出。兩人飾演雙手被綁的竇娥，都只能用聲音表情及腳步地位向上天表達其內心的呼嚎。永崑演《法場》此折，飾竇娥之男旦不論冬夏，均脫去上衣，繫紅肚兜，嘴唇抹黑。綁上場時，在三面台口甩髮跺腳，狂呼冤枉，令觀眾心膽俱催。同福班旦腳正賢善飾竇娥，黃一萍在《溫州之戲劇》中稱其「聲如列帛，作亦入微。」[38]

張靜嫻《法場》

　　顧篤璜在《記沈傳芷與沈盤生》一文中提到沈傳芷傳授的《賣子投淵》：「當郭氏將兒子賣出，稍一冷靜，想到已永久失去兒子時，發瘋似地張開雙臂向台左、又向台右、再歸中，連喊三聲『孩兒在哪里』，把戲一下子推向了最高點，然後接唱下半支【哭相思】便下場了。他告訴學生，凡遇這樣的場面，演員要有『捨命』般的勁頭。那時沈老師因中風，一足微跛，但是畢竟功力仍在，那由衷的感情迸發，那爆發力，那立即行動的『控制力』，學生中沒有一個能夠達到。」[39]筆者認為這種發狂的表演與京劇尚派之《失子驚瘋》有異曲同工之妙。

　　除南崑（江、浙、滬）主流外，反觀北崑、湘崑、川崑，皆因崑腔流傳至當地，並與當地風俗語言相結合，因應而產生富有地方特色的表演，如北崑的《陣產》、湘崑的《藏舟》、川崑音樂的「崑頭子」等。永崑最特殊的

[38]　洪惟助主編：《昆曲辭典》，臺灣國立傳統藝術中心2002年版，第80頁
[39]　顧篤璜：《記沈傳芷及沈盤生》，收錄於《昆劇漫筆》甲集，上海人民出版社2009年版，第173頁

則是《琵琶記‧吃糠》，永嘉雖屬浙江南部，卻靠近福建，其未受杭、嘉、湖一代崑腔影響，而保有自己的特色。《吃糠》是將生活中細節提煉後化為舞臺表演的生活性動作。戲曲「生活化」的動作經過歷代藝人的演化精煉，才成就出如《拾玉鐲》的餵雞、作針線，《掛畫》的懸畫，《打餅》的作餅等身段，而《吃糠》的正旦身段中，將民間生活習慣性的動作融入其中，筆者試將其「吃糠」動作描述如下：

右手先將糠放入左手碗中，接著右手拿筷子就碗作「食」狀，再拿茶碗喝水作吞咽狀，再吃，被噎住，瞑目，左手將碗放頭頂正中，右手拿筷子，用筷子尖戳碗裏數下，以幫助吞咽，咽下後再喝水，再食之，嗆到，咳嗽之。接唱孝順歌「嘔的我…」，這連串的動作是那麼的生活，這跟永嘉崑多在草臺演出，為適應當地觀眾所衍生出的生活動作有關，與南崑「吃糠「動作大不相同。上崑不用筷子，單以手指和糠，作出吞、咽、嗆、咳等動作。

永崑研究者沈沉說：

像山西的農民，吃糠是普遍的，糠噎住了怎麼辦呢，大人就叫小孩把碗拿到頭頂上，「依喔卡、依喔卡、嘟嘟嘟」實際上是一種安慰，使糠能夠很順利的滑下去，這些動作來自于生活，再現於舞臺，是一種平民的藝術。[40]

 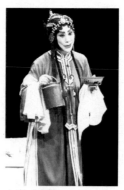

永嘉崑《吃糠》　　　　　　上崑《吃糠》

臺灣洪惟助編之《崑曲詞典》中，對三十多出折子戲的表演有所描述，有的針對劇情，有的針對動作、情緒。它取材自許多藝人的傳記文章，其中

[40] 洪惟助主編：《崑曲演藝家、曲家及學者訪問錄》，臺北國家出版社2002年版，第562頁

論及之旦腳折目有：《寄信相罵》、《佳期》、《寄子》、《喬醋》、《折柳陽關》、《琴挑》、《跪池》、《活捉》、《刺虎》、《別母》、《定情賜盒》、《驚變》、《埋玉》、《癡夢》、《思凡》等。除周鳳林《藏舟》、丁蘭蓀《思凡》外，其餘均未註明是何人所述，筆者認為每個人的傳習及表演大不相同，切不可一概而論，例如姚傳薌的拿手戲《尋夢》，張繼青、張洵澎、梁谷音都學自他，但表演起來均不相同，幸虧留存有姚傳薌之錄影，否則真不知這流派表演從何而來。

第五節　正旦之穿戴

今崑團演出之角色多受京劇影響，許多相同劇碼之角色穿戴同於京劇。筆者將崑旦各「家門」、「角色」之穿戴羅列成節，並將目今所及各崑劇院團之同角色穿法列舉比較。

一、正旦的服飾

《荊釵記》（錢載和之妻）。《女舟》戴鳳冠，女蟒雲肩角帶，藍邊裙彩褲鑲鞋。

《白兔記》（李三娘）。《養子》頭戴黑水紗包頭，打結，身穿黑褶子腰束白裙，打腰，白彩褲彩鞋。蘇崑正旦梳大頭，銀泡頭面加抹額、慈姑葉，穿素黑褶子，白裙加腰包，彩褲彩鞋。

《出獵》穿戴同《養子》，加挑水桶擔。上崑同此。

《琵琶記》（趙五娘）。《稱慶》大頭銀泡，紅素褶子，腰束白裙彩褲彩鞋。《南浦》包頭，銀泡，黑褶子白裙，彩褲彩鞋。《關糧》裝束同《南浦》但加腰包。《搶糧》同《南浦》肩背米袋。《吃糠》、《遺囑》、《剪髮》大頭加水髮，黑褶子白裙打腰包，彩褲彩鞋。王傳蕖加藍綢打頭。《描容》梳大頭戴道姑巾，黑褶子白裙，彩褲彩鞋。今之舞臺無論張、梁皆穿素褶子不戴道姑巾，沈戴道姑巾因《描容》傳統唱詞唸白中有「仙長贈我雲巾道服琵琶…扮作道姑模樣」故此打扮。張繼青穿素黑繡邊折子配白繡邊裙，頭繫白綢（象徵孝服在身）。浙崑王奉梅《別墳》戴道姑巾穿道坎，拿拂塵。《別墳》、《陀寺》大頭道姑巾，青色道姑衣，白裙，絲縧，肩背琵

琶，包裹、圖容。《廊會》、《書館》裝束同《南浦》。《描別》沈傳芷作道姑裝束有拿拂塵，張繼青、梁谷音皆無拿。王奉梅有拿。

《西遊記》（殷氏）。《撇子》、《認子》包頭銀泡，黑褶子白裙，湖色宮縧，白彩褲彩鞋。《認子》曲友金睿華穿著同曾本但加藍綢打頭，省崑改穿藏青褶，尖角包頭但貼片子（古來正旦尖角包頭不貼片），浙崑亦是淺灰色褶子，銀泡大頭加藍綢打頭。

《貨郎旦》（張三姑）。《女彈》曾本無。北崑打扮為捎袖素褶子加長坎肩，白裙，腰巾，梳大頭、藍綢打頭。

《漁樵記》（崔氏）。《逼休》、《寄信》包頭少許銀泡，著月白素褶子，腰束白裙，汗巾，白彩褲彩鞋，水袖挽起。

《金印記》（蘇妻）。《不第投井》，大頭少許銀泡，黑褶子藍邊裙，白彩褲彩鞋。浙崑穿淺色素褶子，花裙，大頭銀泡藍綢打頭，彩褲彩鞋。

《歸第》裝束同《不第》、《金圓》裝束同《不第》，中間戴鳳冠換紅蟒角帶雲肩。

《雙珠記》（郭氏）。《賣子》梳大頭戴少許銀泡，身穿黑褶子，腰束藍邊裙，白彩褲彩鞋。

《投淵》梳大頭，留甩髮，少許銀泡，黑褶子，白裙打腰，藍邊裙，白彩褲彩鞋。

《焚香記》（敫桂英）。《陽告》曾本無此折。上崑依川劇穿素褶子，白裙加腰包，兜頭打綢。

《彩樓記》（劉千金）。《潑粥》，梳大頭戴少許銀泡，身穿黑褶子腰束白裙打腰，白彩褲彩鞋。

上崑《評雪辨蹤》穿著素藍褶子。

《尋親記》（郭氏）。《出罪府場》包頭留水髮插一個銀泡，黑褶子白裙，打腰，白彩褲彩鞋，上崑同此裝扮。

《邯鄲夢》（盧氏）。《雲陽》鳳冠，寶藍女蟒雲肩襯黑素褶子，角帶，白裙，彩褲彩鞋。上崑改梳大頭，穿紅帔花裙，彩褲彩鞋。《法場》大頭，銀泡，黑褶子白裙，打腰，白彩褲彩鞋。上崑此折穿著同上崑之《雲陽》。

《金鎖記》（竇娥）。《探監》包頭戴水髮，黑褶子白裙，打腰，紅彩褲彩鞋，頸戴枷縛鏈條。《斬娥》青布包頭戴甩髮，罪衣褲，腰巾，腰束白裙塞裙角，彩鞋，雙手反綁插斬條。上崑張靜嫻作如是打扮，北崑蔡瑤銑則

戴甩髮（同於男式，但較短），頸戴枷，打腰包（腰包左右套手），浙崑郭鑒英裝扮亦同曾本。

《如是觀·刺字》（岳夫人）。梳頭銀泡，藍色帔襯湖色褶子，白裙白彩褲彩鞋。

《漁家樂·納姻》（馬瑤草）。頭戴少許銀泡，身穿黑褶子腰束白裙，白彩褲彩鞋。蘇崑、上崑同，但蘇崑戴尖角包頭，後兜紅。浙崑穿湖藍褶子。《羞父》包頭戴花，綠團花帔，藍邊裙，白彩褲彩鞋。

《豔雲亭》（蕭惜芬）。《癡訴點香》梳大頭、留水髮，身穿黑褶子腰束白裙，打腰，白彩褲彩鞋，手提裙角上。省崑內穿淺色褶子外罩斜襟素褶子半袖、白裙、腰巾、大頭，戴羅帽。上崑內穿淺色褶子加補丁外罩深色素褶子，越式腰帶（非腰巾），白裙，大頭、戴羅帽加大紅花（裝瘋）。

《十五貫》（蘇戌娟）。《皋橋》頭戴少許銀泡，身穿黑褶子腰束白裙，打腰包，白彩褲彩鞋。《審豁》頭戴甩髮加藍布囚搭，身穿黑褶子披罪衣，腰束白裙，白彩褲彩鞋，頸掛鏈條，戴手銬。

《風箏誤》（柳夫人）。《閨鬨》、《和鷂》、《後親》正旦頭戴老旦鳳冠，女紅蟒加雲肩角帶，彩褲彩鞋，二場除鳳冠改包頭戴花，換月白團花帔襯月白褶。《茶圓》裝束同《後親》二場。

《白羅衫》（蘇夫人）。《遊園》銀泡，黑褶子藍邊白裙，彩褲彩鞋。《報冤》未見。

《雙官誥》（碧蓮）。《作鞋》、《夜課》、《榮歸》、頭戴少許銀泡，身穿黑褶子腰束白裙，白彩褲彩鞋。《誥圓》中加鳳冠霞披。

《滿床笏》（龔夫人）。《龔壽》、《納妾》大頭銀泡，月白團花帔襯藍褶子，藍邊裙，白彩褲彩鞋。《跪門》裝束同《納妾》。蘇崑《納妾》戴水鑽頭面拿女折扇。《求子》穿著同此。

《鸞釵記》（嚴氏）。《拔眉》、《探監》包頭加藍囚搭，黑褶子白裙，彩褲彩鞋，頸掛鏈條戴手銬。

《鳴鳳記》（楊夫人）。《寫本》梳大頭戴銀泡，身穿藍邊黑褶子，罩油綠團頭帔，腰束藍邊裙，白彩褲彩鞋，拿燭臺上。《斬楊》梳大頭留水髮，戴銀泡，身穿黑褶子腰束白裙，打腰，白彩褲彩鞋，手拿小籃內放酒杯。蘇崑同此裝束。

《鐵冠圖·別母》（周夫人）大頭、穿帔、花裙。諸團皆同。《撞鐘分宮》（皇后）鳳冠，大頭，月白團花帔，襯湖色褶子藍邊裙，彩褲彩鞋。

　　《爛柯山》（崔氏）。《前逼》、《後逼》、《悔嫁》包頭少許銀泡，著月白素褶子腰束白裙，汗巾，白彩褲彩鞋，水袖挽起。省崑、上崑同此。《癡夢》包頭少許銀泡，黑素褶子腰束白裙，汗巾，白彩褲彩鞋，水袖挽起，中間穿半件紅蟒戴鳳冠，諸團皆同。《癡夢》裏穿半霞帔有兩個說法，一是夢中的穿常不完整，二是戲裏好穿好脫。《潑水》包頭留水髮，插紅花，黑褶子白裙，打腰，彩褲彩鞋。省崑張繼青仍作此打扮，上崑梁谷音改為頭插大紅花，身穿小紅襦，斜披富貴衣，腰紮白腰包。

　　《躍鯉記》（龐氏）。《蘆林》大頭銀泡，打慈姑葉結，黑褶子白裙，打腰包，彩褲彩鞋。各團目前演出有穿素黑褶子或淺色素褶子。

　　總觀正旦的穿戴可以分為兩大類型，第一種為逆來順受的苦情正旦，多穿素褶子，顏色多為黑色，有時加腰包打腰或加繫腰巾，今日舞臺已有許多改進，色彩紛呈但仍以暗色或中間色系，灰、水藍、湖綠為主，以冷色系強調其悲苦的命運，但不論顏色如何變化，制式是不會改變的（褶子本為立領、對襟，但今偶有斜襟褶子出現）。現今素褶子亦分鑲邊與鑲花邊，串折（疊頭）演出，數出折目，若為顯變化，亦可於最悲苦的那折穿鑲邊，其他折可穿鑲花邊之素褶子。這就是戲曲素來講究「寧穿破、不穿錯」的原則。早期正旦梳包頭，包頭乃當時生活化的一種呈現，後改為大頭，戴頭面，苦情正旦多用銀泡頭面，並在大髮上插上「包頭檫」（兩根簪狀），象徵已出閣之婦女。貞節烈婦並可在頭上右側加黑紗茨菇結。上崑容妝師夏雲鳳說，「正旦梳大頭戴銀泡頭面，可『後三件』的下件不帶，這是當初老師傅教的」，如今我們從上崑的正旦演員無論是梁谷音、張靜嫻、朱曉瑜所演出的正旦劇碼都可觀察出所言不假。但省崑、蘇崑、浙崑正旦如張繼青、王芳、王奉梅等，則無論任何正旦戲卻都是後三件戴全的，這或許就是地域風格的不同。苦情正旦多打挽頭，即用綢條包頭，其中又分「包頭」（紮頭）與「滿包頭」，「滿包頭」用綢條將全頭包覆，後不漏黑，只露七片大鬢，如北崑《貨郎旦》之張三姑。「紮頭」則是梳好大頭後先用綢條纏繞，並在頭右側打結，再戴泡子、泡條等頭面，後露黑，如上崑《吃糠遺囑》之趙五娘、《陽告》敫桂英、《斬娥》之竇娥。

　　第二種為穿帔正旦，多為有身分地位的夫人，故穿花帔，色彩以皎月藍色、紅棗色等正色為主，以沉穩的顏色象徵其身分、地位。較少豔色（婚慶場合除外）或粉彩色系（粉色系多為閨門旦穿著），有時也與其夫作「對帔」的搭配穿著。花色以團花或團壽圖案為主。穿帔正旦多為有身分地位

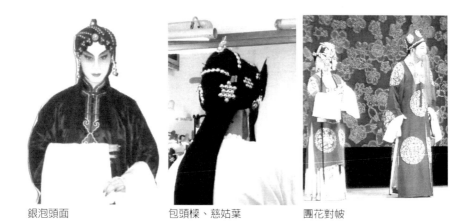

銀泡頭面　　　　　包頭楪、慈姑葉　　　　團花對帔

的，梳大頭，多戴水鑽頭面或點翠（綢）頭面，如劇中其女兒為閨門旦戴點翠（綢），則正旦戴水鑽頭面，此舉為免舞臺扮像重覆所致。

　　苦情正旦為配合其樸素裝扮，彩鞋多穿藍色繡花，且用白穗不用紅穗，穿帔正旦可依照帔色更換它色彩鞋不過仍以穩重色系為當。

二、正旦的妝容

　　蘇州風範的正旦及窮生不許敷粉，以象其正旦端莊、窮生落迫的景像。因崑曲正旦注重歌唱與表情，不注重妝容，但看在北京人眼裏覺得，「樸質無姿，齒已加長，宜於苦戲。蓋南中梨園，不事豔冶，惟取曲肖形容，令人怡情而已。」[41]徐淩雲《看戲六十年》中曾提到《描容》裏趙五娘的打扮：「尖角包頭，不貼片子，田螺髻，插泡銅釘，玄色道姑巾，藍夏布扯襟納子，外罩黑色長領對襟長馬甲，白羅裙，黃絲縧，手執雲帚，面上不施脂粉，連眉毛也不畫，這樣的打扮也許有人嫌其太不漂亮，但對於劇情確是很合適，看起來覺得順眼。」[42]筆者認為不同時代的審美要求不同，現今一張大素臉在臺上未必好看。

　　今之正旦妝容與五旦、六旦相同，但可依照人物有些許調整，如苦情正旦，紅油彩就上的淡些，藉以象徵其樸實無華的狀態。

[41]　吳長元：《燕蘭小譜》，收于張次溪編輯《清代燕都梨園史料》，北京中國戲劇出版社1988年版，第39頁
[42]　徐淩雲：《崑劇表演一得》、《看戲六十年》，蘇州古吳軒出版社2009年版，第13頁

曲友張玉笙之《痴夢》劇照

　　早期正旦用尖角包頭，服飾亦為日常服飾（見張玉笙《癡夢》劇照），觀之十分樸實。

苦情正旦

穿帔正旦

第六節　正旦之演員

　　中國戲劇自古重作家、作品，輕演員、表演，故能留存之演員名錄不多，夏庭芝《青樓集》當為元代演員芳名錄，並使之得以留世，而明代亦有潘之恒《鸞嘯小品》載有演員事蹟，其餘只能從筆記、小說、雜談中求取，清代「以優代妓」，故優伶多與文人相親，《燕蘭小譜》起始於乾隆年間，其後之演員花名錄不絕於世，除民間演員外，清代宮廷中亦有演劇活動，南府為總管機構，內學、外學諸多伶人，幸亦有「恩賞錄」留存，可從中略窺府中演員之一、二。

一、古代

　　王岑，天啟三年（1623年）張岱《陶庵夢憶》卷四「嚴助廟」記云：天啟三年，余兄弟攜南院王岑、老串楊四、徐孟雅，圓社河南張大來輩往觀之…王岑扮李三娘…串《磨房》、《撇池》、《送子》、《出獵》四出。[43]

　　《筆夢敘》記萬曆常熟錢岱家班女樂有正旦韓壬舍、羅蘭姐。

　　正旦韓壬壬，北京人，紫膛臉色，頤額方稱丰姿綽約，足略弓，後適張僕子五郎。

　　羅蘭姐，其父為羅鳴九，系瑞霞班老生，瑞霞班為郡中第一，羅又為瑞霞子弟中第一。[44]瑞霞班正旦羅蘭，蘇州人，姿容映麗，身材細小，弓足。萬曆二十年後為錢岱家班女優。

　　柳生，明末張大複《梅花草堂筆談》：觀柳生作伎，供頓清饒，折旋婉便，可稱一時之冠，至其演《龐氏汲水》，令人泣涕[45]。

　　喬複生，康熙時李漁家班崑旦，擅演《琵琶記》、《明珠記》等正旦戲。

　　乾隆二十二年（1757年）乾隆帝二次南巡，揚州太平班（即維揚廣德太平班）承應之角色名單一張。在《太平班雜劇》中書：正旦柳富觀、鄭百年觀。[46]

　　李斗《揚州畫舫錄》載：正旦史菊觀，演《風雪漁樵記》，在任瑞珍之上。洪班正旦二人、徐耀文及其徒王順泉。

　　雙清班正旦許順龍為教師之子，與玉官演出《南浦囑別》，人謂之「生旦變局」。[47]

　　丁汝芹《清代內廷演劇始末考》：[48]

　　嘉慶十六年　景山　內廷旦色童伶

　　正旦祝雙壽　年十二歲　分小班當差

　　嘉慶二十四年　內廷演劇恩賞檔：

[43]（明）張岱：《陶庵夢憶》，上海古籍出版社1982年版，第34頁

[44]（清）據梧子：《筆夢敘》，《香豔叢書》（一），上海國學扶輪社排印本1994年影印本，第330頁

[45]（明）張大複：《梅花草堂筆談》，施蟄存輯《中國文學珍本叢書》上海雜誌公司民國二十四年版，第315頁

[46] 王永寬主編：《中國戲曲通鑒》，河南中州古籍出版社2008年版，第650頁

[47]（清）李斗：《揚州畫舫錄》，北京中華書局1960年版，第124頁

[48] 朱家溍、丁汝芹：《清代內廷演劇始末考》，北京中國書店出版社2007年版，第98頁

《癡夢》、《繡房》、《描容》、《別墳》何套住，《陽告》、《撇子》、《潑水》馬士成

道光三年《癡夢》松年

王芷章之《清代伶官傳》[49]亦著錄正旦演員多人：

長壽習正旦，為南府外學八品首領，除管事以外仍不時上場，承應之戲道光年間《天香慶節》、《九九大慶》、《闡道除斜》、《相梁刺梁》、《刺虎》、《啞老駝妻》。（按：此時刺旦家門尚未確立）

蘭香習正旦、蓋為乾隆末入宮者，嘉慶間已擢至官職學生，《征西異傳》、《天開壽域》、《陣產》、《昭君出塞》。

四喜習正旦，《刺湯》、《借扇》、《相約討釵》。

倪四官習正旦，《說親回話》、《水鬥》、《剪賣髮》、《做親》、《征西異傳》。

松年習崑腔正旦，能戲至廣博，《癡夢潑水》、《陰告陽告》、《認子》、《養子》、《榮歸》、《羞父》。南府改制遂返原籍。

徐瑞習正旦，入府年較深，故每與祥慶合演，《二探》、《剪賣髮》、《出罪府場》、《九九大慶》。

七代為五代之弟，習崑腔正旦，《悔嫁》、《九九大慶》、《年年康泰》。

許殷山，怡德堂之主人翁也，習崑正旦，咸豐十年入署，《詫美》、《寫本》、《逼休》、《廊會》、《認子》、《盤秋》、《癡夢》、《風箏誤》、《賣書納姻》。

陳雙喜習崑正旦，兼唱亂彈，為道咸朝名輩，咸豐十一年由內務府挑選，熱河行宮承差，《投淵》、《演戲》、《癡夢》、《岳家莊》。

錢阿四（崑亂），阿四正名玉壽，江蘇吳縣人也，兄金福習崑正旦，為春台班主殷采芝所立之「日新堂」弟子，在道光中頗有名，阿四自幼入蘇州戲班習藝，亦唱崑腔正旦。道光末來京搭四喜班出演，聲技並茂，譽望翩然，陳金雀極為賞識，即以其女妻之，咸豐十一年在熱河行宮承差，折目有《陽告》、《紅梅算命》、《出罪府場》、《認子》、《跌包》、《逼休》、《寫本》、《廊會》，同治二年裁退，入四喜班，同治中業以後便

──────────
[49]　王芷章：《清代伶官傳》，中華書局1936年印行。第47-58頁

不常出演，乃又別立「瑞春堂」傳授弟子。常演之戲《菊部群英》[50]亦載一二，《後親》（柳夫人）、《盤秋》、《拜冬》（夫人）、《癡夢》（崔氏）、《雙官誥》（何碧蓮）、《陽告陰告》（敫桂英）。後以《剪賣》、《描別》聞名。光緒二十九年卒，年七十二。

以上為有記載之內廷演劇正旦，民間傳載亦多，略記如下：

乾隆五十九年《消寒新詠》：宋長生，慶寧部，正旦，吳人，《逼休》、《陽告》、《約罵》。

光緒二年《懷芳記》載：「杜蝶雲，以字行，蘇州人。所居曰玉樹堂。余見時，齒已長矣。本扮旦，至是則生末淨恣意為之。或妝吐火判官，觀者嘩訝，是聰穎人也。有弟曰阿五，能度崑曲，妝正旦，其聲清脆動聽，常祗奉藩郎。」

再如清光緒二十一年之《情天外史》緒冊中載：「妍品第四　穎春堂瑤卿，姓王。年十五歲，蘇州人。扮演正旦。隸四喜部，擅長《彩樓》、《擊掌》、《祭塔》、《祭江》、《跑坡》、《蘆花河》、《五花洞》等劇。」此人即為梅程荀尚「四大名旦」之師，通天教主王瑤卿是也。筆者由其劇碼觀之，均為亂彈劇碼，故雖名「正旦」，實為花部「青衫」（青衣）。

二、近代正旦

許彩金（1877-1924），崑劇演員、教師。藝名小彩金，江蘇蘇州人。為晚清崑劇名小生沈壽林之內姪。師承著名正旦陳四（渾名雞毛阿四），又從名旦丁蘭蓀習藝。初工六旦，後主正旦，兼四旦。扮相極佳，身段、臺步優美，系姑蘇全福班後期台柱之一。1903年起，曾一度改搭文武全福班，1909年複參加重組後的「全福班」，隨班輾轉演出于蘇、杭、嘉、湖一帶。1920年隨全福班假上海新舞臺、天蟾舞臺等處演出時，雖倒嗆未能復原，嗓音失潤，仍主演了《出獵》中李三娘，《描容別墳》中趙五娘，《賣子投淵》中郭氏，《斬娥》中竇娥，《歸家》、《脫殼》中田氏，《水鬥》、《斷橋》中小青，《寄信相罵》中玉天仙，《殺嫂》中的潘金蓮等角色。1921年8月，應聘為崑劇傳習所教師，主教旦行，曾分別為朱傳茗及張傳芳、劉傳蘅等率先開排過《養子》、《胖姑》二戲。翌年春，因病離所，重

[50] 《消寒新詠》、《菊部群英》、《懷芳記》、《情天外史》俱收錄于張次溪編輯之《清代燕都梨園史料》，北京中國戲劇出版社，1988年版

返全福班，演出於上海小世界遊樂場。1923年秋，又隨班赴蘇州全浙會館，參與演出了《呆中福》、《連環記》、《尋親記》、《金鎖記》等戲。1924年病歿于蘇州，終年48歲。

陳聚林，能戲很多，早年攻作旦，晚年多演正旦，嗓音仍舊很好，拿手戲有《跪池》、《三怕》、《磨房》、《產子》等，可惜扮相太差。他是崑劇班社後期組織者之一，數次重組「聚福班」，使崑劇得以流傳不絕，功不可沒。

沈傳芷（1906-1994），本名沈葆蓀，字仲謀，江蘇蘇州人，崑曲傳字輩演員。1922年，進入崑劇傳習所，師承父親沈月泉。初工小生、藝名為沈傳璞，後改習正旦，才改名為沈傳芷。1972年退休。1994年在蘇州病逝。沈傳芷出生於崑曲世家。祖父沈壽林、父親沈月泉、伯父沈海珊、叔父沈斌泉和沈潤福、弟弟沈傳銳都是知名崑曲演員。他口勁足，咬字清脆，嗓音較潤，具戲工正旦的嫡傳唱法。擅演《琵琶記‧剪髮、賣髮、描容、別墳、廊會、書館》中趙五娘、《白兔記‧養子、出獵》中李三娘、《爛柯山‧癡夢、潑水》中崔氏、《雙冠誥‧做鞋、夜課、榮歸、浩圓》中碧蓮、《滿床笏‧納妾、跪門》中龔夫人、《西遊記‧認子》中殷氏、《風箏誤‧後親》中柳夫人、《雙珠記‧賣子投淵》中郭氏、《漁樵記‧寄信相罵》中玉天仙等正旦戲。傳芷還悉心鑽研表演藝術，分別與施傳鎮、華傳浩、馬傳菁合作，自行設計身段、排練並主演了師輩未授的《爛柯山‧前逼》，《豔雲亭‧放洪、殺廟、癡訴、點香》，《躍鯉記‧蘆林》，《金鎖記‧探監》等戲，使這些劇碼重新存活於崑壇。

王傳蕖（1911-2003），本名仁寶，自幼家貧，未讀過書。後經全福班藝人沈桂生引薦，於1921年8月入崑劇傳習所。初從吳義生、尤彩雲「拍曲」習藝，工作旦、五旦。因毫無文化底子，學藝更為勤奮刻苦。1926年隨傳習所在上海新世界「幫演」期間，又師承施桂林，專工正旦，藝業大進。翌年12月始，先後轉入新樂府、仙霓社崑班，長期隨班轉輾演出于滬、蘇及杭、嘉、湖一帶。傳蕖戲路寬，能戲多，且各行角色皆熟，又善撇笛。演唱時講究出字收音，善於用氣，注重聲情，頗具戲工正旦規範。擅演《做鞋》、《夜課》、《榮歸》、《誥圓》、《後親》、《賣子》、《投淵》、《認子》、《悔嫁》、《癡夢》、《潑水》、《出罪》、《府場》、《養子》、《出獵》等，尤以在《琵琶記‧剪髮、賣髮》中扮演趙五娘，悽楚動人，催人淚下，甚獲好評。1949年11月19日始，隨部分師兄弟公演于上海同

沈傳芷教學錄影

王傳蕖《出獵》之李三娘

乎大戲院。1951年8月應聘入華東戲曲研究院藝術室工作。1954年3月起，先後任崑曲演員訓練班及上海市戲曲學校崑劇班教師，主教正旦。1962年調江蘇省戲曲學校任崑曲班副主任，仍教正旦戲。1973年11月退休，居上海。1978年應邀赴杭州任浙江崑劇團「秀」字輩培訓班教師。1986年4月始，出任文化部崑指委主辦的培訓班教師，向學員們傳授了《出罪》、《府場》、《賣書》、《納姻》等傳統折子戲。1951年4月，在蘇州市文聯舉辦的「崑劇觀摩演出」中主演了《癡夢》，1956年9月、11月在蘇州、上海舉行的「崑劇觀摩演出」以及1962年「蘇、浙、滬三省（市）崑曲觀摩演出」大會上，先後主演了《前親》（飾梅夫人）、《斬娥》（飾竇娥）、《寫本》、《斬楊》（飾楊夫人）、《寄信相罵》（飾玉天仙）等正旦戲。1981年11月，在蘇州舉辦崑劇傳習所成立60周年紀念活動，他示範表演了《蘆林》（片斷）中龐氏，嗓音、風韻猶佳。1982年5月，又榮獲「兩省一市崑劇會演」大會頒發的榮譽獎狀。後應北京崑曲研習社之邀入京授藝，完成《蘇州崑劇傳習所始末》口述、記錄稿。

高玉卿（1864～1936），小名大姆，永嘉崑劇旦角演員（男旦），觀眾暱稱「大姆旦」。平陽縣白石河人。原以裁縫為業。18歲進「如意」亂彈班學唱旦角。因其扮相俊美，嗓音甜潤，名噪一時，後成為浙南崑劇旦角演員中台柱。民間有諺：「看了大姆旦，三天不吃飯」。

玉卿戲路較寬，旦行中如正旦、貼旦、悲旦、花旦各色均能得心應手。《摘桂記》中《打肚》一出最負盛名，「大姆打肚」在浙南一帶幾乎家喻戶曉。

30年代初，他因右腿患風濕性關節炎，舉步艱難，不能登臺演出。當時的「新同福」班鑒於他的名聲，雇他隨班行動以壯聲威。一次，在台州演出

《琵琶記》，由他親授弟子陳某飾趙五娘。演至《吃糠》一出，台下觀眾齊聲呼喊，要求「大姆旦」登臺。掌班無奈，只得讓高玉卿帶病出臺。他拄著拐杖，一出場，喝彩聲經久不息，「一出《琵琶》三根杖，趙五娘有三條腿」傳為梨園佳話。

玉卿有弟子不下200人。永嘉崑班旦角演員章興姆、李魁喜、周雲娟等都出自他門下。

崑劇正旦串客頗多，因正旦著重唱功，較少身段與表情，演出要求不若其他旦行，故民初曲友串演正旦者頗為常見，如陳少岩，湖州人，身材魁梧，儀容端正，串正旦。擅長戲如《描容別墳》、《做鞋夜課》、《寄信相罵》、《癡夢》、《後親》等。後有張玉笙串正旦，擅《養子》、《出獵》、《前逼》、《潑水》。今之上海崑研社曲友金睿華、孫天申亦串正旦，金曾演出《認子》、《癡夢》。《認子》系照沈傳芷身段譜手稿，經鄭傳鑒、周志剛修飾編排。《癡夢》為崑大班黃美雲（已赴美）所授。孫天申為俞振飛入室弟子，曾演出過《斬娥》（拍曲及身段皆為華傳浩所授）及《遊園驚夢》、《小宴》（張靜嫻教身段）等劇碼。現代1949年後培育之專業演員放下篇各院團。

第七節　正旦之傳承

徐凌雲在《看戲六十年》中曾說「清末民初時，崑班幾乎沒有專演正旦的藝人。現在流傳下來的崑班正旦戲，還是沈月泉傳授予沈傳芷，始能一脈相承，否則崑班正旦恐將絕響。」[51]他還提到一位在全福班專演正旦的「阿本」，擅於唱工的戲如《琵琶記‧剪髮、賣髮、描容、別墳》，《金鎖記‧斬娥》，《焚香記‧陽告、陰告》，《雙珠記‧投淵》等，不過其表演差強人意。

筆者認為旦行應先學正旦之「擺戲」打基礎，「擺戲」因身段較少，難度較小，可使演員打下功架身形的基礎。等基礎打好了再學身段多的戲。如正旦戲《認子》身上動作不多，但有很好聽北曲南唱的牌子（由於此折戲唱腔優美，俞振飛曾介紹給梅蘭芳學習）。

[51] 徐凌雲：《看戲六十年》，蘇州古吳軒出版社2009年版，第5頁

　　早年傳字輩演出《認子》時有用大帳象徵廟宇，張繼青則改為全空場，只憑身段作出開窗、上下樓的動作。由於當初沈傳芷教的就是殷氏與小生兩人互相的觀察，來回的對唱。張繼青她們搬上舞臺時把此折唱腔完完整整地保留，地位也已經作了調度，但在表演上就是感覺有所欠缺。她希望能有高人把這折戲作一更好的編排，不然現在年輕的觀眾要欣賞這個「只唱不動」的戲還是有一定的困難。她認為演這戲的正旦演員就是要把唱、唸規規矩矩的完成任務，把字咬的很清楚，字正腔圓。因為正旦有正旦的咬字，閨門旦有閨門旦的咬字，不可相混，才能把這個戲樸直的戲情呈現在觀眾面前。目前江蘇龔隱雷她們也已經繼承了《認子》這出戲，並把它保留在舞臺上。1986年張繼青忙於演出任務而未能參加崑劇傳承班向沈傳芷學習《剪髮賣髮》她深覺可惜。張又說當初老師教給她們很多戲，但久不演也都失掉了，現在要恢復也因為年紀大了沒法弄。對於向傳字輩老師的學習方面，張繼青在香港城市大學演講《崑曲的未來與人才培養》時，她有另一種感悟：

> 我學戲的過程中間，我總是這樣的，因為老先生在教我們時年齡已經大了，所以你在學戲的時後一定要盡心，去學他的東西，他為什麼要這樣作，他年輕時肯定不是這樣的，你就去品他的味道，像我跟沈傳芷老師學《癡夢潑水》，我都是看，我看過沈傳芷老師教《癡訴點香》，他扮一個小癡兒，真是好，我在邊上看他教，他真是演什麼像什麼，我們沈老師他個子也不高，像我這樣胖胖的，但是他這副眼睛好的不得了，一眜一笑，還有他那張嘴，那麼一努，真是好看，真是漂亮。所以你在學戲的過程中間一定要品他的味道，要看出他年輕的時候，他在教的過程中間，你要能體會到，所以我們在學傳統的時候，這是一代一代藝人傳下來的，我們要把他傳好，接受好了後要重新傳好，通過自己消化，一定要自己消化，你雖然開頭是模仿老師，但是老師的東西，學到你身上了，一招一式學來後，你要自己消化，因為老師的條件跟你的條件不一樣，你要吸收了以後，消化、慢慢磨練、以後再自己演出來，那這個就不一樣，在舞臺上包括是唱包括是唸，包括是表演一定要這樣的，有這麼一個過程。我對學生也是這樣教她們，我們現在退休了不能演了，有精力的話要把傳承工作搞好。

　　顧篤璜曾問沈傳芷，為何沈月泉沒有讓很有演劇才能的沈傳芷去當演員，卻讓他去當教師，為曲友們拍曲踏戲，這使人迷惑不解。但數十年後顧篤璜才悟到，合格的教師才是傳承崑劇可以依靠的力量。由此可見合適傳承的教師是多麼重要。

　　目前省崑張繼青，上崑梁谷音、張靜嫻、浙崑王奉梅、北崑張毓雯等皆教授拿手劇碼以傳承正旦戲，上海崑五班學生已學習並演出了《癡訴點香》、《陽告》、《癡夢》、《斬娥》、《蘆林》等正旦劇碼，傳字輩沈傳芷、王傳蕖功不可沒，自全福班—傳字輩—南崑諸團—戲校學生，這一脈相傳的系統，使正旦戲在五旦戲的強大壓力之下仍有一席之地，我們也才得已重溫《琵琶記》、《白兔記》等傳奇經典的正旦風采。

　　筆者總觀現今各團之閨門旦演員，只要過了一定年齡皆往正旦發展，將五旦的舞臺留給年輕的下一代表現倒是明智之舉。甬崑的一旦到九旦家門雖不同于正統南崑，卻也不失為一個崑旦演員適合的發展道路，而正旦演員年紀大了就改唱老旦，如王傳蕖晚年皆以老旦之姿與曲友配戲。

　　當今舞臺折子戲承傳方面已有定向發展，傳承源流多可考據，傳字輩老藝人沈傳芷、王傳蕖亦留下許多珍貴的教學錄影資料，只要有音像資料，後代學生皆可照傳字輩錄影的折目按圖索驥以恢復舊作。重點不僅是學習其保留劇目，更可從中端詳出傳統正旦的演法以作為復舊其他正旦劇碼時的依據。

第三章　年輕率性三旦（作旦）

第一節　作旦之稱謂

　　三旦又名「作旦」，而「作旦」名稱最早出現于李斗之《揚州畫舫錄》中，但其所言之「作旦」歸於「貼旦」行，當解釋為作表較多之旦腳，與現今之「作旦」定義不同。

　　「作旦」次見於清道光年之《梨園原》中，「於梨園中演習戲文，分為生、旦、淨、末、丑、外、小旦、小生，此八名為正，而後增副淨、作旦、貼旦、老旦共十二人為全形。」[1]

　　光緒三年大雅班赴上海豐樂園演出，崑班角色花名的老傳統，按副末，男腳色生、淨、丑再女腳色旦色順序排列，家門規律井然。其中作旦演員為小招弟。[2]

　　1908年（光緒三十四年）殷溎深《六也曲譜》之人物扮演，旦色標有「老、正、作、旦、占」。我們由以上「作旦」名稱與內容的幾經變化中可瞭解現今所謂之「作旦」是直至清末晚期才完成定型的。「作旦」又名「花生」，顧名思義乃為花旦扮演的生角，亦可名為「娃娃生」或「娃娃旦」，名稱由來皆因兒童年幼均未發育，難以辨別性別所致。也有人曾提出女腳扮演男性也就是「旦作」（旦扮）的意思，故名「作旦」。筆者對此附會之說不予贊同。

　　《中國崑劇大辭典》作旦條云：作旦主要扮演天真活潑的男性少年，要求嗓音柔和甜潤，身段動作輕柔舒展，表演以活潑稚嫩為主。…作旦也扮演性格活潑開朗的青少年女性角色，多為喜劇人物，如《鳴鳳記》中的賽瓊，《雙紅記》中的紅綃，《浣紗記》中春鴻等。

[1]　（清）黃幡綽：《梨園原》，《中國古典戲曲論著集成》（九），北京中國戲劇出版社1959年版，第10頁
[2]　陸萼庭：《崑劇演出史稿》，上海文藝出版社1980年版，第306頁

早期曲譜內《金鎖記・羊肚》之竇娥及《蘆林》之龐氏亦皆書「作旦」扮。但現今崑劇女性角色皆歸於其他旦行扮演，少有以「作旦」為之。

第二節　作旦之劇碼

作旦行當實質產生年代較近，因此其劇碼非依本身條件所打造，多為將現有劇碼中適合作旦表現的角色移入作旦劇碼中（四旦情況亦如此），如伍子本為小生應工、咬臍郎本為雉尾生應工，崑劇自發展出作旦行當後才將這些劇碼納入作旦劇碼中，因此這些劇碼仍為兩門抱（兩行當皆可應工）。

一、劇碼

《白兔記・出獵》[3]見正旦劇碼。咬臍郎角色在《崑戲集存》所選用之《六也曲譜》中標「小生」，民國時期則以「作旦」應工。方傳芸有錄影。《回獵》[4]，咬臍郎打獵回來後，將遇到李三娘之事告與劉知遠，劉派人接李三娘團聚。此折《六也》亦標小生，今多以作旦應工。

《西遊記・胖姑》[5]，胖姑與王六觀看唐三藏西天取經，長安百姓送行的熱鬧場面，回家後說與老爺爺聽，《崑戲集存》所選之《補園曲譜》中王六、胖姑分標「旦」與「貼旦」，多以王六「作旦」、胖姑「貼旦」應工，當今某些劇團更有以「貼」扮胖姑，「丑」扮王六的角色扮演方式。筆者贊同丑與貼旦應工此折，因行當角色差異，更增加表演之趣味。北崑以貼與作旦應工。

《金印記・金圓》，作旦扮蘇秦之嫂嫂，《六也》標作旦，前出此角在《補園》中標「貼」，筆者依照角色類型將其歸於貼旦。

《西廂記・長亭》，作旦扮張生。怡庵主人所錄之《西廂記曲譜》中在《長亭分別》折目中標「五作六兩耳」，意即為五旦扮鶯鶯、作旦扮張生、六旦扮紅娘，兩位耳朵旦（旦雜）扮琴童與車夫。《傳字輩評傳》中亦說《長亭》按崑班傳統演法，劇中人物均由旦角扮演，須化女妝，僅在冠、服上顯示出男性角色。[6]

[3]　《昆劇選輯二》第十六集湘昆餘映有錄影。《昆劇選輯一》第五集上昆張雅珍有錄影。

[4]　《昆劇選輯二》第十六集湘昆餘映有錄影。《昆劇選輯一》第五集上昆張雅珍有錄影。

[5]　《昆劇選輯二》第二十二集北昆王怡有錄影。

[6]　桑毓喜《幽蘭雅韻賴傳承—昆劇傳字輩評傳》，上海古籍出版社2010年版，第231頁

　　《浣紗記・寄子》[7]，作旦扮伍子。伍員自感國家即將滅亡，而將伍子託付故交之事。《春雪閣》之伍子標「占（貼）」，《綴白裘》亦標「貼」，今之劇團若無「作旦」家門之演員往往以「六旦」演員兼之。

　　《尋親記・飯店》，作旦扮小生角色周瑞隆。周瑞隆受李員外指點上路找周羽，路中投宿飯店，因無房只得與一老客同住，夜裏睡不著就拿著父親所寫詩句而讀，不想老客就是周羽，兩人因詩相認全家團圓。曾長生所著之《崑曲穿戴》中將此折周瑞隆改小生應工，前兩折《送學》、《跌包》雖無演出留存，但筆者由其穿戴中可斷定為作旦折目（因戴孩兒髮），因此《飯店》當改小生應工。

　　《邯鄲夢・番兒》，作旦扮番兒（《遏雲閣》標「貼」）。番將熱龍莽知盧生孤雁錦書之事受冤，特命其子來朝說明原委，番兒在朝廷上為盧生辯白。

　　《南柯夢・花報》，作旦扮花郎，（《遏雲閣》標「貼」）。檀蘿國四太子慕公主美貌，知公主在瑤台休養，特命小卒扮作賣花郎赴瑤台打探實情，得知淳于太守不在瑤台，遂發兵圍城。

　　《金鎖記・羊肚》，《六也》標「作旦」扮竇娥，或因此折中竇娥僅有幾句白口無唱及作表，故不用正旦扮演。張驢兒欲毒死蔡母逼娶竇娥，不想卻毒死自家母親，張趁機要脅竇娥，若不答應委身下嫁就將蔡母送官法辦。《崑劇穿戴》此折標為正旦扮。

　　《雙官誥・夜課》，《六也》貞集標「作」，《榮歸》、《誥圓》，《六也》亦歸作旦扮。但筆者認為《容歸》、《誥圓》之馮雄已長大成人當改由小生扮演。

　　《鸞釵記》作旦扮劉延珍。《探監》，漢卿之妻女含冤入監，因無錢賄絡禁卒而遭受責打。《拔眉》，《六也》元集標「作旦」，寫漢卿之子延珍赴監探望母親後上京申冤之事。

　　《鐵冠圖・別母》，作旦扮周遇吉之子。《分宮》，作旦扮崇禎之子。均為配腳。

　　《躍鯉記・蘆林》，《補園曲譜》書「正旦上，倘獨做此出作旦亦作」即表明正旦、作旦均可飾演，但目前所見皆為正旦出演。

[7]　《昆劇選輯一》第三集上昆張雅珍有錄影。《昆劇選輯二》第二集省昆石小梅有錄影。張善薌有《寄子》【勝如花】唱片錄音留存。

《金不換‧侍酒》，作旦扮二夫人。

《千金記‧鴻門》（《崑劇穿戴》），劉邦亦為作旦扮，惜今不見傳。

《兒孫福》除《勢僧》一折外，已無其他劇碼留存，由於此折有很多男腳同台，故由不同家門扮演，劇中老大徐乾小生扮，老二許亨丑扮，老三徐利作旦扮，老四徐貞六旦扮。

另在傳統戲中，由於同台角色需由不同家門演員扮演的規定，所以當多位旦色同場之時，作旦的應用就相對重要，這在神、怪場景中頗為常見，如《邯鄲記》中八仙的韓湘子，《雙珠記‧投淵》的從神，《天打》的電母等（據《崑劇檢場》一書），現今神怪吉慶戲少演，故少見之。

二、分類

由以上作旦存留折目中可分析出，作旦多以反串男童為主，其中又可分兩類，一為「官家子弟」，如《浣紗記》之伍子，《白兔記》之咬臍郎等。另一為「貧家子弟」，如《雙官誥》之小東人，《尋親記》周瑞隆等。

由這些僅存劇碼看來作旦的戲真是數量很少，而且許多角色都可為其他行當腳色所取代，這也是如今作旦家門名存實亡的原因。

徐凌雲在《崑劇表演一得》中說到早期由「貼」扮伍子的原因：

早年崑班角色不夠支配，而貼旦既然常扮丫鬟等未成年女子，講究天真活潑，所以有時也扮演童子了，好在童音男女相近，比較適合。《浣紗記》原劇本裏貼旦扮演勾踐夫人，舞臺演出改用老旦，貼旦沒有主要的戲，因此就扮伍子。[8]

由於作旦劇碼稀少，復原舊有作旦折目顯得相對重要，而作旦劇碼稀少的原因筆者認為與老旦頗為相似，現存之作旦劇碼多有其他要角相配，如《寄子》有老末伍員，《夜課》有正旦碧蓮。具獨角戲之姿的《花報》及《番兒》之其他相配腳色皆僅有白口，故他腳重要性相對降低，已成為作旦獨大的劇碼。而作旦家門直系傳人不多（目前可說沒有），實至今日多以六旦（貼）兼之，既以六旦（貼旦）代替，六旦演員則專注其「本工」劇碼之發展，怎會發展「兼工」之作旦劇碼呢？故此二折作旦重點劇碼今所未見。因此筆者建議恢復《番兒》與《花報》，此二折均為載歌載舞的崑劇作

8 徐凌雲：《昆劇表演一得看戲六十年》，蘇州古吳軒出版社2009年版，第3頁

旦精髓。我們從歷代藝人演出劇碼看來，《番兒》在清代獲得許多著名藝人的青睞，無論五旦、六旦演員都常演之，定有其獨到之處。曲家甘紋軒《番兒》曾隨老藝人拍過曲但沒學過身段甚是可惜，我們當儘快學習並復原之。

第三節　作旦之唱唸

一、作旦的唱

　　《白兔記・出獵》（咬臍郎）。作旦上唱【宰地錦當】（乾唸），聽完李三娘講述身世後接唱【前腔】（【香羅帶】），三娘下場後作旦又唱【宰地錦當】後下場。《回獵》工調【錦纏道】，與正生大段對白，待瞭解實情後與正生、五旦大段對白。方傳芸所唱《出獵》全同《六也曲譜》。胡保棣在北京曾向沈盤生學得《出獵》此戲，也是唸【宰地錦當】上場，當為傳統演法。上崑版《出獵》前加同場曲【折桂令】，三娘下後作旦加【收江南帶得勝令】，不上付腳。周傳瑛身段譜所載《出獵》亦唱【折桂令】。湘崑演出之本戲《白兔記》亦以上崑版為底，再加入湘崑特有之《搶棍》等折目而成。

　　《西遊記・胖姑》（莊旺兒）。作旦、貼旦兩人同唱【哭皇天】、【新水令】、【雁兒落】、【梅花酒】、【尾聲】。北崑韓世昌錄音改【哭皇天】為【豆葉黃】，改【新水令】為【一鍋兒麻】加【喬牌兒】，文詞大體相同但工尺異於《補園曲譜》。北崑現傳都同此唱法。

　　《西廂記・長亭》（張生）。張生與鶯鶯同唱【普天樂】、【佳遇聲】、【頃盃序】、【玉芙蓉】、【山桃紅】、【尾聲】。今未見「女長亭」，張生則都以小生應工。

　　《浣紗記・寄子》（伍子）。伍子先與外對唱凡字調【意難忘】、【勝如花】、【前腔】，轉小工調【泣顏回】、【催拍】、【哭相思】。方傳芸之伍子唱腔同於《春雪閣曲譜》。浙崑[9]唐蘊嵐版唱亦同《春雪閣譜》但為配合「外腳」之唱，將最重要之曲牌【勝如花】改為尺字調，低了兩度。

9　出於《傳世盛秀》浙崑一百折

【泣顏回】也改作尺字調。這樣作旦應像小孩般高亢的嗓音就變成四不像了。省崑石小梅之伍子【勝如花】改唱小工調。唱譜大抵同《春雪閣》，僅【勝如花】之最後一句「禁不住」的「禁」，本為i̇6，石唱2̇2̇i̇6，上崑谷好好串伍子，唱譜同《春雪閣》，【勝如花】亦用小工調。筆者認為【勝如花】自「我年還幼髮複眉」當加快速度，以呼應伍子急躁的情緒。至哭腔「呃呀爹爹呀」再轉慢便以伍員接唱。

《浣紗記》原著中這兩支【勝如花】本為一人一支，僅在「合頭」處為二人同唱，今《春雪閣》改為每支都兩人輪唱，一句闊口唱低音，一句小嗓唱高音，兩人高低音區相互間合實為此曲增添新意。另「數行淚珠」的「數」字，唱到E調的「伬」，即高音「#F」，這時就能顯現作旦的唱腔特性，以銳利之高音表現男童之童聲。陳宏亮在《〈浣紗記‧寄子〉聲腔漫談》中也提到：

伍子唱完「誰道做浮花浪蕊」之後，有句夾白「阿呀爹爹嚇」，這地方據老曲家們講，須用「拿腔」，「阿呀」兩字要扳慢節拍喊的響，因為這裏伍子將出現一系列激動人心的身段動作，下跪而膝行，拱手直撲父懷，為表演的真切，須先突出「阿呀」兩字，動人情感。[10]

《尋親記‧飯店》（周瑞隆）。上唱【前腔】（【縷縷金】）、【駐馬聽】、【前腔】（【園林好】），生、作對唱【川撥棹】及同唱【尾聲】。目前只找到傅雪漪、魏慶林的音頻，詞同《補園》，板眼亦同但曲之旋律有異，不知其出處。上崑新排之《飯店》皆以女小生應工。詞、曲同于古本。

《邯鄲夢‧番兒》（番兒）。出於《遏雲閣曲譜》，無書曲牌名，僅寫：六字調第一段、二段、三段、四段。四大段全是作旦一人之唱腔，惜今未見舞臺演出。

《南柯夢‧花報》（賣花郎）。【脫布衫】、【小梁州】、【么篇】、【耍孩兒】、【尾聲】。出於《遏雲閣曲譜》，一人唱到底，今亦未見。

《金鎖記‧羊肚》（竇娥）。出於《六也曲譜》，為老旦主戲，作旦無唱僅幾句道白（此折現今多由正旦串演）。

《雙官誥‧夜課》（馮雄）。唱【懶針線】、【鎖窗影】接一句【大節節高】，一句【東甌令】。王傳蕖錄相中作旦董瑤琴所唱同於《六也曲

[10] 上海昆曲研習社編輯：《陳宏亮文集》，北京中國戲劇出版社2012年版，第189頁

譜》。《榮歸》【紅繡鞋】、【尾聲】。《詁圓》僅白口及幾句同場曲，《榮歸詁圓》今未見。

　　《鴛釵記・拔眉》（劉延珍）。作旦僅白口。《探監》作旦唱工調【哭相思】、【催拍】。

　　《鐵冠圖・別母》出於《崑曲粹存》初集，作旦扮周遇吉之子，僅有幾句白口，乾唸一段【江頭送別】。《分宮》出於《崑曲粹存》，作旦扮崇禎之子與崇禎同唱【園林好】、【江兒水】，自唱【玉交枝】、同唱【川撥棹】、【尾聲】，換裝上場唱【千秋歲】。上崑此折曲唱皆同於《崑曲粹存》，但不唱【玉交枝】而將詞意改唸白說出。亦不唱【川撥棹】、【尾聲】，換裝後上場唱【千秋歲】。

　　《躍鯉記・蘆林》出於《補園曲譜》上唱【駐雲飛】（此為其他聲腔之詞）、【降黃龍】、【前腔】、【黃龍滾】、【尾聲】最後再與付同唱【駐雲飛】。此折當歸於正旦劇碼。

　　《金不換・侍酒》（二夫人）。與五旦同唱【集賢賓】、【前腔】、【琥珀貓兒墜】。沈傳芷教學錄相中之旦、貼（作旦）唱同於《補園》，但【集賢賓】卻標作【二郎神】，不知何者為誤。北崑唱同此。

　　作旦雖為旦扮，唱腔用嗓中卻該極力擺脫女性尖細之聲，唱時上顎軟口蓋提高些，音色就會寬厚些，只是一般演員多不注意此嗓音之差異，多以自然習慣來發聲。

沈盤生（右）與胡保棟《出獵》

二、作旦的唸

作旦既是扮演男童為主，嗓音就不可全用尖細之小嗓，雖說未成年之兒童尚未發育，男、女聲音無甚差別，但舞臺之上仍須有性別差異，需讓觀眾一目了然，且作旦行之角色本身還是有年齡的差異，如扮年幼男性（小安人類）且為女性演員串演，則用本嗓加小嗓（高聲調才用）即可，否則聲音會偏尖細，如為男性串演則以全小嗓為主，但喉音需放寬些，但又不可用小生之陰陽嗓，以示行當區別，這都要看劇中人物之年齡來運用。再以身分來觀察，貧家子弟唸白嗓音以本嗓高調為主，腔調為普通語言之「京白」，因這類孩童未受禮教束縛，以自然為上，少用假音方顯淳樸之態。而官家子弟則以假嗓為主，且多用「韻白」，此舉更能表達其所受官家規範之儀。

第四節　作旦之作表

一、作旦的身段

《寄子》、《出獵回獵》為作旦常演劇碼，在徐凌雲《崑劇表演一得》已有詳盡身段描述。《出獵》方傳芸存有錄影，其作表與徐凌雲所述大抵相同。雖為雉尾生動作，但因其年齡較小，稚氣未脫，故表現方式與一般雉尾生有很大差距，尤其動作過程中不必全放開，伸展肢體時姿勢略收斂更可表現未成年男性未經雕琢的樸質感。作旦之重頭戲還有《花報》與《番兒》，桑毓喜在《幽蘭雅韻賴傳承》中曾說道：「《邯鄲夢・番兒》是作旦中頗能鍛練腿功的入門戲，該戲出場時頭戴韃帽，穿箭衣馬褂，厚底靴配寶劍，手執馬鞭，有幾大段唱，伴有氣派的趟馬等身段動作。」[11]但因《番兒》已不見舞臺傳承，此番情景或只能從書中文字去領略感受。

《胖姑》一折之動作是胖姑與王六講述兩人路上的所見所聞，並將所見以唱腔身段呈現，其動作為兩人交互，或相同或相反，擺弄出許多舞蹈造

[11] 桑毓喜：《幽蘭雅韻賴傳承—崑劇傳字輩評傳》，上海古籍出版社2010年版，第153頁

型，這在京劇小旦、小丑「二小戲」中頗為常見，如《小放牛》、《小上墳》等，時劇（今已納入崑系）之《打花鼓》也是這樣的表現方式。

北崑之《胖姑》是貼旦扮胖姑與作旦扮王六。二人向爺爺在爭說路途所見時，王六被胖姑用扇子打頭後，坐在地上哭鬧，有個雙手拍地雙腿亂踢的耍賴動作，作旦演員在身子左右搖擺時，要全身放鬆，用雙肩頭的力量，來帶動全身的擺動才會自然。《補園》的【雁兒落】中，「滾將一個駱駝」（北崑改作「滾將一個轆」），此時動作是王六滾一個「轂轆毛」後坐地，面對胖姑右腿抬起，胖姑則抬左腿，將左腳底貼于王六所抬之右腳底，兩人之腿成一斜行，胖姑右手開扇，左手指地，王六手在臉兩側，隨著音樂節拍搖頭晃腦，這動作將兩人天真無邪的樣子表露無遺。【梅花酒】中的「耍傀儡」動作也很有特色，在唱「黑線兒提的紅粉兒裝的人樣的東西」時，胖姑站在王六身側，開扇面懸空平置於王六頭頂，作提線人狀，提著王六的肩膀上下，王六隨胖姑的手，身體跟著上下，同時手在臉兩側作開掌動指逗人狀，臉部則瞪眼吐舌作鬼臉狀（還不能眨眼），這些符合詞意的作旦身段都是經過多代藝人創造出的，我們當好好保留應用在舞臺上。蘇崑沈國芳此折學自北崑喬燕和，但王六已改為丑扮。

作旦既是未成年小男生，故其特有動作為「拍腳」（先右腳向右側抬，右手拍右腳踝，再左腳左抬左手拍左腳踝，左右各反覆幾次，此為兒童高興時手舞足蹈的模樣（《胖姑》中王六回家時就用這動作），原地拍手跳轉身亦是模仿孩童動作。此外尚有雙腳跺地動作，多用在情緒不穩定，不肯接受事實時，這也是表現小孩哭鬧時用之。另崑劇男童之拭淚動作皆以拳背拭之，左右手交替，配合左右腳輪跳，亦能表現孩童哭鬧時的動作。

娃娃生都是一般生活性動作，手式則是劍指（食指中指併攏指出）與平掌（四指併攏拇指翹出）為主。作旦動作較快，象徵未成年人急躁的情緒。穿安兒衣的孩童，頭戴孩兒髮，所以頭部的搖擺可稍多些，象徵兒童東張西望而沒有定性。在看東西時，頸部放鬆，頭微側則更顯稚氣。戴紫金小冠（都子頭）的官家子弟頭部就不可亂晃，因頭部亂動時冠頂的珠串亦會晃動，則有失官家子弟威儀。

《浣紗記·寄子》是現今作旦戲演出頻繁的折目，徐淩雲有記述名旦周鳳林所表演的伍子身段，稱「【勝如花】第二支中，左右交換踢腳，蹲身落花，兩足挪步等等，全是旦角的身段，並且都是屬於貼旦的。正因為伍子由

貼旦應行，所以這些身段是不可少的。」[12]筆者從錄影中發現方傳芸之《寄子》動作發展的更為複雜，其中運用了很多跨腿、踢腿的動作，以顯現男孩的威武（方本工「作旦」，非「貼旦」應工）。現將重要唱段【勝如花】之身段記述如下：

清秋路（整冠）黃葉飛（雙手手心向外在面前畫半圈，顫動手指作落葉狀），為甚（右手撩右衣角轉身並將衣角塞於右腰側，舞臺位置在上場口），登山（雙手作右落花式）涉水（與伍員面對，手從左平劃向右，手指顫動作水流狀），只因他（右手前指）義屬（雙手自撫心）君臣（雙手拱手兩次，一左一右），反教人分開（兩人面對走向前，並與伍員對作，雙手指尖相對作分開狀，左足尖虛踏右足前）父子（重覆上動作）。又未知何日，（慢抬腿從右台口走向左台中），歡會（左右雙手各向上至頭頂作月圓狀），料團圓（右手撩右辮，看伍員）今生（退步）已稀（攤右手，頓足），要相逢（雙手左上指雙手食指尖交叉，右腿撤左腳後，腰略右傾，反向作一次，再雲手轉身左手撩大帶），他年（右手指天）怎期（雙攤手，再雙翻腕低頭狀），浪打東西（反時針走向右台中），似浮萍（與伍員左右面對，雙手平懸腰右側，從右台中反時針走一小圈，伍員同時在對面順時針走一圈）無蒂（左右雙手手心向下各自畫圈，手指顫動）。伍子哭，拳背拭淚，左右跳足。禁不住（跨左腿踢右腿，右手作彈淚，反向再一次）數行珠（右標眉左標眉）淚（拳背拭淚，左右跳足），羨雙雙旅雁南歸（順看伍員所指方向）。

【勝如花】第二支：我年還幼（右手攢拳翹姆指自指）髮覆眉（右足金雞獨立式，左抬腿右手捋髮），膝下（雲手轉身雙手左落花）承顏（右跨腿右攤右手，再左跨腿左攤手）有幾（與伍員面對，順時針自繞圈），初還望（從上場門斜沖右台口，反雲手跨腿轉身，左足尖虛點右足前，雙手指左前）落葉（斜退兩步手）歸根（雲手轉身後，左手扶寶劍，右手攤手），誰道做浮花（雙手反時針推磨，同時抬左腿，左腿空中順時針畫圓）浪蕊（手心向上從左劃到右，手指顫動），啊呀爹爹嘛（轉身同時右手撩大帶，右涮，跪下，大帶交左手）吶，何日報雙親（再跪步向前）恩義（右轉面對觀眾，右腿成高跪姿，供手），兒啊（被伍員扶起身）料團圓今生已稀，要相逢他年怎期（與伍員牽手走，邊哭邊拭淚），浪打東西似浮萍無蒂（換邊

12　徐凌雲：《昆劇表演一得看戲六十年》，蘇州古吳軒出版社2009年版，第9頁

再走），禁不住數行珠淚（原地哭跳），羨雙雙旅雁南歸。（小圓場到鮑牡家）。

方用許多小生的身段，還用了兩次金雞式的足立動作，頗有些難度，此則方穿快靴（靴底相較厚底為矮），如穿高靴（厚底）者，此動作更難勝任。今之一般六旦演員串作旦都只用簡單動作帶過。筆者認為方傳芸此錄影攝於八十年代，此時方已吸收多年京劇武功程式，或將其用於崑劇作旦身段中，京崑兩合也未嘗不可。

作旦多穿箭衣加大帶，大帶可作舞具加強動作性。《寄子》中伍子即穿著此。在第二支【勝如花】時的動作是跪步拜向伍員，周鳳林在這有個挺身的動作，筆者想或因此時左手撩左衣帶，右手撩右衣帶，中間的大帶沒手撩，此時跪下身體會壓在大帶上而使跪走不便，周挺身是為將大帶拋離身軀，此時下跪就不會壓在大帶上了。但今之演員都不做挺身動作，方是在唱「為甚登山涉水」時就撩一邊衣角並將它束於腰際，之後走跪步前，左手撩左衣角，右手直接撩大帶就可跪下，有的崑團演此甚或左手撩左衣角，右手大帶連衣角一起撩，也就直接跪下了。以上這些小動作的改變都幫助了作旦身段的發展。

二、作旦的表演

作旦所留資料不多，筆者將傳字輩、上崑、省崑、浙崑之《寄子》的表現異同處略書如下：

昏倒狀：傳字輩方傳芸兩次倒地皆在右台口，並以右手托額頭。浙崑唐蘊嵐第一次改為「氣椅」倒在椅上，第二次才倒臺上，亦托額。省崑石小梅第一次昏倒動作為單左腿跪在台中，右手亦作扶額狀。第二次昏在右台口，拳托額。上崑谷好好第一次昏亦是「氣椅」，二次倒右台口，雙手趴地。筆者覺得兩次昏倒作不同處理較適合，因崑劇以歌舞見長，動作的重複性為身段大忌，第一次昏厥改為「氣椅」則更能表現第二次昏厥的重要性。

呼叫狀：谷好好之最後下場前三個「爹爹在哪里」動作都只是撩辮子看望。反觀方傳芸及省崑、浙崑的三次瞭望都是跺腳加雙手舉起輪拍（似小孩哭鬧的動作，徐凌雲形容此動作為「高舉雙手作招人狀」），筆者認為這是典型的作旦動作，要是沒這樣處理，就跟一般小生動作無太大差異，也就顯現不出崑劇作旦的特色。

此唱段有個重要的表演之處，即為三次叫喚「爹爹在哪里」。當伍員撇子下場後，伍子醒來後第一次叫喚爹爹，此時他並不相信其父真的將他拋棄，故推開鮑牧時，心情是急躁的，是想找爹爹。第二次反向尋之，並再呼「爹爹在哪里」，遍尋不著，心裏更為急切。直至第三番，歸中再道「爹爹在哪里」，鮑牧言道「爹爹在這裏」時，伍子擺手推之並不耐煩的高喊「嚘」（意即別再三番兩次阻擋我），此時鮑牧以父親之姿用威儀的低聲在嗓眼迸出「嗯」，伍子心中的疑慮頓時成真，表演上要略作停頓，先倒抽一口氣，繼而下跪輕泣，因此時伍子知道木已成舟無法改變事實。故表演者定要把三次的情緒轉折差異表達完整，才能讓觀眾餘韻猶存。

一般作旦以串演未成年男孩（未成年女孩就由貼旦扮）為主，故動作類同小生行，要顯純真、稚氣但不可處處流露女氣，更不可以過多旦腳動作參入其中。相反的是《金不換·侍酒》中作旦扮二夫人，此時穿男裝故作男兒狀，不過要時常露出女態才更能合乎女扮男裝的人物表現。

第五節　作旦之穿戴

筆者認為現今作旦行多以其他家門演員應工，所以強調穿戴應以「角色」為主，先將早期作旦穿戴列於下述：

一、作旦的服飾

《荊釵記·繡房、別祠》在《崑劇穿戴》中錢玉蓮歸「作旦」，今皆歸五旦行，故見五旦穿戴。

《金鎖記·羊肚》在《崑戲集存》、《崑劇穿戴》中竇娥亦歸「作旦」，今歸正旦行。見正旦穿戴。

《雙官誥·夜課》作旦扮馮雄，頭戴多須頭孩兒帽，身穿斜領青布短跳，黑彩褲黑布鞋，今同此。《榮歸》在《崑曲穿戴》中改小生應工，戴方翅紗帽加金花翅，紅官衣腰束角帶，粉彩褲高底靴。《誥圓》改小生應工，裝束同上。

《長生殿·鵲橋》一折《崑曲穿戴》中之織女為「作旦」牛郎為「娃娃旦」。《遏雲閣曲譜》將織女歸於「貼旦」，牛郎歸「小生」。牛郎服飾為

孩兒髮，紫金冠頭，採蓮衣褲，藍肚帶鑲鞋，織女為頭戴道姑巾身穿道姑衣，白裙，絲縧，彩褲彩鞋。我們由穿著可知牛郎當歸作旦行。

《白兔記・出獵》作旦扮咬臍郎，頭戴紫金冠加燕毛，身穿白花箭衣，排須坎，腰束藍肚帶，粉紅彩褲高底靴，腰掛寶劍拿馬鞭。方傳芸留存錄相僅戴都子頭加燕毛（翎子），服裝同曾本。湘崑、上崑咬臍郎穿戴皆同曾本。《回獵》咬臍郎裝束同上，但卸卻排須坎，《崑劇穿戴》中咬臍郎歸雞毛生（雉尾生）扮。

《西廂記・女長亭》作旦扮張生，貼片子戴小生巾，飄帶打結，後面線葉子，身穿銀灰繡花褶子，腰束白裙白彩褲鑲鞋，拿馬鞭。今無。

《尋親記》前兩折《送學》、《跌包》在《崑劇穿戴》中為作旦應工，但目前已無傳承。作旦扮周瑞隆，戴孩兒髮，青布短衫黑褲布鞋。《飯店》周瑞隆改小生，頭戴苦生巾，身穿黑褶子腰束藍宮縧，湖色彩褲鑲鞋，揹包裹。

《邯鄲夢・番兒》作旦扮番兒，頭戴韃帽，身穿紅龍箭衣，加團龍黃馬褂，腰束黃鸞帶，紅彩褲尖頭靴，掛腰刀拿馬鞭，頸掛朝珠。今未見。

《金印記》蘇秦嫂由作旦扮，梳大頭戴花，穿綠素褶子白裙，白彩褲彩鞋。今歸貼旦扮。

《南柯記・花報》作旦扮賣花郎，頭戴童兒帽加雙棒槌，身穿皎月書童衣褲，腰束白肚帶，湖色跳鞋，手拿兆鼓，肩揹花籃。

《浣紗記・寄子》作旦扮伍子，頭戴小紫金冠，孩兒帽，身穿湖色箭衣加帥肩，腰束花肚帶，粉紅彩褲高底靴，腰掛寶劍。省崑、浙崑同此穿著，但箭衣為淺色，上崑加穿排須坎，胸口加繡球。方傳芸所穿同曾本，周鳳林有照傳世，亦穿箭衣，大帶，彩褲厚底靴。

《鐵冠圖・別母》作旦扮周公子，頭戴小生巾，身穿湖色男花褶子，花彩褲鑲鞋。北崑同《崑劇穿戴》。省崑、浙崑則為都子頭孩兒髮，團花箭衣，虎頭靴。《分宮》作旦扮太子，頭戴大紫金冠，身穿湖色花褶子襯黑褶子，腰束黃宮縧，紅彩褲高底靴。逃出宮時除紫金冠，換苦生巾飄帶打結，脫湖色花褶穿黑褶（塞角）。上崑裝束紫金冠，團花箭衣，出逃時換苦生巾（飄帶不打結）、深色素褶子（不塞角）。

《鸞釵記・拔眉、探監》，作旦扮劉廷珍，頭戴破羅帽，身穿短跳腰束白裙，黑彩褲布鞋。

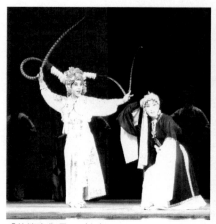

「花箭衣作旦」（左）　　　　　　　　　「安兒衣作旦」（右）

　　《西遊記‧胖姑》作旦扮莊旺兒，頭戴孩兒髮，身穿湖色書童衣褲，腰束白肚帶，跳鞋。北崑同此裝束，蘇崑改丑扮，裝束亦同此。

　　《金不換‧侍酒》作旦扮二夫人（劇中女扮男裝），貼片子戴文生巾，身穿繡花小生褶子，腰束白裙，白彩褲彩鞋。北崑今作小生打扮不貼片子不穿裙，但筆者認為貼片子更能讓觀眾瞭解此人為女扮男裝之身分。臺灣傳統歌仔戲《十八相送》之祝英台的扮相就是戴小生巾、穿小生褶子，但貼片子。讓人一目了然其本來女性身分。

　　《盜綃》的紅綃在《崑劇穿戴》中亦是作旦扮。但今已失傳。

　　經筆者歸納，只要是戴「孩兒髮」的就一定是小孩，妝容「俊扮」的大都歸作旦行（偶有丑扮小孩），另有門子（家院）、書童等，但只要戴孩兒髮的亦歸作旦扮。早期孩兒髮多用線尾子材質，當今亦有用假頭髮製作，但形式不變。安安類多穿對襟安兒衣、布鞋，戴孩兒髮。官家類多穿花箭衣，穿靴，戴孩兒髮加「都子頭」（頭上加戴一小冠，以顯官家威儀）。

二、作旦的妝容

　　作旦扮演的多為少不經事的未成年男性，故其雖為俊扮，但紅的面積不可太廣，以眉眼間分佈即可，同時顏色要淡些，用油彩打底妝時，將紅色調和些白底彩，使色稍淡，以能顯現年輕人粉嫩的青春氣息即可。眼形要畫狹長些。眉毛要畫的比旦腳粗些，也常在眉心點顆朱砂以象徵未成年的少年身

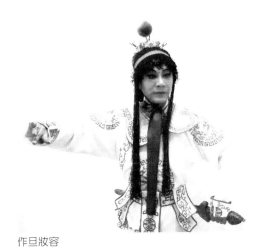

作旦妝容

分。唇形可比旦腳稍畫寬些，唇彩則是在紅色中加點黃，使色彩飽滿明亮些，充滿朝氣的樣子。

第六節　作旦的演員

作旦家門產生年代於晚清，故作旦藝人承傳時間不長，專職此行之演員亦少，四老班時雖有此行當，但較少演員記載，傳字輩僅方傳芸獨支而已，其亦無專職傳人，多為其他行當腳色兼之，故作旦家門演員可謂絕矣。

一、古代

天啟三年（1623），紹興張氏（張岱）家之「蘇小小班」參加陶堰嚴助廟之廟會時，馬小卿扮咬臍郎，出演《白兔記》中之《出獵》，「科諢曲白妙入筋髓，觀眾叫絕。」[13]

清嘉慶八年《日下看花記》[14]卷四：添齡，年十三歲揚州人，三多部，演《學堂》、《拷紅》頗能體會，近演《南柯夢》中花鼓兒，別有韻致。（筆者按：即《花報》）

[13]　（明）張岱：《陶庵夢憶》，上海古籍出版社1982年版，第34頁
[14]　《日下看花記》、《菊部群英》收於張次溪編輯之《清代燕都梨園史料》，北京中國戲劇出版社1988年版

清廷道光朝「南府」改「升平署」後，承差演出均為內學，藝術研究院戲研所資料室《演員提綱四十三種》中列四十三出崑、弋劇碼及演員名單，其中串演三旦者為：

《打番》（邯鄲夢）番兒　何慶喜。升平署內學（太監）。[15]

同治十二年《菊部群英》：聞德堂　桂官性王號楞仙本京人，唱崑生，《寄子》、《回獵》、《打番》、《醉歸》、《琴挑》、《藏舟》、《榮歸》、《後親》、《長亭》。由以上所列可知彼時作旦家門尚未成立，此行劇碼多歸生行應工。

寶善二主人陳荔衫，本京人原籍安徽，隸四喜唱崑生兼武生，《寄子》、《回獵》、《探莊》、《蜈蚣嶺》、《雅觀樓》、《乾元山》。前兩出屬崑生，後四出屬徽班武生，此為「花雅並奏」。

光緒三年大雅班赴上海豐樂園演出，《申報》照其崑班角色花名的老傳統登載，按副末，男腳色生、淨、丑再女腳色旦色順序排列，家門規律井然。其中旦色詳列作旦小招弟。[16]

光緒六年大雅班赴上海三雅園演出，旦色葛子香，金福，殷湍琛　後入李季生（作旦）等。

《吹弄漫志》同光間蘇州崑班旦色藝人尚有…聚林（作旦）。[17]

二、近代

曾長生（1892-1966），男，崑曲旦角演員、舞臺工作者。藝名小長生，蘇州人。光緒十八年（壬辰）生，幼習堂名，工小生，後從姐夫施桂林及丁蘭蓀學藝，改應旦行，主作旦、六旦、兼工四旦。清宣統元年（1909），首次搭入重組後的全福班，後來參加過瀛鳳大錦勝班及文武全福班，輾轉演出于蘇、杭、嘉、湖及無錫、江陰、常州、宜興、溧陽一帶的鄉鎮碼頭。民國九年（1920）元月始，複隨全福班到上海新舞臺、天蟾舞臺獻演了《邯鄲記·番兒》（飾小番兒）、《南柯記·花報》（飾賣花郎）、《柳蔭記·訪友》（飾銀星）、《牡丹亭·學堂、遊園》（飾春

15　範麗敏：《清代北京戲曲演出研究》，北京人民文學出版社2007年版，第57頁
16　陸萼庭：《崑劇演出史稿》，上海文藝出版社1980年版，第306頁
17　黃南丁：《吹弄漫志》收于吳新雷《二十世紀前期崑曲研究》，瀋陽春風文藝出版社2005年版，第258頁

香）、《西廂記・寄柬、跳牆、著棋、佳期、拷紅》（飾紅娘）等戲。民國十二年（1923）秋，隨全福班在蘇州全浙會館主演《蝴蝶夢・劈棺》中的田氏，當其從桌上摔「硬僵屍」仰面倒地時，功力不凡，大獲好評。民國十五年（1926）始，先後應邀為崑劇傳習所、新樂府、仙霓社崑班專管二衣箱，歷時十餘載。二十世紀四十年代初，仙霓社散班後，曾改業吹鼓手。1954年起，應聘為蘇州市民鋒蘇劇團及後改組而成的江蘇省蘇崑劇團管理衣箱，並兼任教師，除自身向「繼」、「承」字輩學生說戲外，還不辭辛勞，往返于蘇、浙、滬間，邀請崑劇名師來蘇授藝，為培養崑劇新人發揮了積極作用。1961年，蘇州市戲曲研究室派專人為其口述的《崑劇穿戴》（一、二集）整理印行後，在崑劇界影響很大。

方傳芸（1914-1984）技導、崑劇演員。江蘇省吳縣人。原名方三（山）壽。7歲時進虎丘半塘小學讀書。1923年輟學入崑劇傳習所。師承「全福班」名旦尤彩雲，攻作旦，後以武旦、武小生稱譽。他嗓音響亮圓潤，做功細緻，擅演《浣紗記・寄子》中伍子、《雙冠誥・做鞋、夜課》中馮雄、《邯鄲夢・番兒》中小番兒、《西遊記・胖姑》中莊旺兒。《南柯記・花報》中賣花郎、《尋親記・飯店》中周瑞龍等角色。後經徐凌雲引薦，向京劇名角林樹棠等學習崑腔、吹腔武戲，勤學苦練，技藝猛進，以主演《乾元山》哪吒舞乾坤圈聞名。在「傳」字輩中逐漸形成武戲行當後，他主工武旦、小武生，與武生汪傳鈐長期合作，堪稱珠聯璧合。如在《西遊記・借扇》中飾鐵扇公主、《十字坡・打店》中飾孫二娘、《石秀探莊》中飾石秀、《雅觀樓》中飾李存孝、《三岔口》中飾任堂惠等，均以跌撲、開打猛烈著稱，頗受觀眾歡迎。

他隨崑劇傳習所及新樂府、仙霓社崑班長期輾轉演出于滬、蘇及杭、嘉、湖一帶。1942年初仙霓社報散後，曾一度擔任中華國劇學校崑劇教師，又先後搭入施湘芸蘇灘（兼崑曲）班及冶兒精神團，任演員兼教師。

1949年11月19日始，與部分「傳」字輩師兄弟公演于上海同孚大戲院，傳芸既獻演了《寄子》、《胖姑》等作旦戲，又主演了《乾元山》、《雅觀樓》、《石秀探莊》等小武戲。爾後，曾兼任上海舞蹈團教師，參加過排演《小刀會》等舞劇。1951年7月，經趙景深教授介紹，兼任上海市戲劇專科學校教師。同年8月赴華東戲曲研究院藝術室工作，曾參與該院華東越劇實驗劇團演員練功學藝的教學工作。1952年8月，上海劇專擴建為中央戲劇學院華東分院（後又易名上海戲劇學院），傳芸正式調任該院表演系講

方傳芸《出獵》咬臍郎

師，為話劇學員開設形體教學課。後歷任表演系形體教研室副主任、主任，院學術委員會委員，成為「傳」字輩演員中唯一任職大學教授者。在長期的教學實踐中，他積極從事教學改革，編制形體訓練教材，培養中青年形體教師，並親自參與指導該院所排練的《關漢卿》、《文成公主》、《桃花扇》等話劇的形體設計。他先後主持編寫的《話劇演員形體訓練一條龍教材》、《話劇學員戲曲表演課教材》，對話劇表演的民族化作了深入的研究探索。他曾為該院導演系戲曲編導進修班開設身段課，還為上海市舞蹈學校、北京市舞蹈學校教師進修班授課。從1954年3月起，他就兼任崑曲演員訓練班及上海市戲曲學校崑劇班教師，主教武旦，兼授其他旦腳，培養了王芝泉、張靜嫻、段秋霞、史潔華等一批優秀人才。他還曾先、後赴江蘇省戲曲學校、湖南省崑劇團講學授藝。教學之餘，經常參與崑劇藝術舞臺實踐。1951年4月，在蘇州舉辦的「崑劇觀摩演出」中，他與師兄汪傳鈐同台串演了《武松打店》；1954年，兩人合作設計身段武打動作並主演的崑劇小武戲《擋馬》（方飾楊八姐，汪飾焦光普），在華東區戲曲觀摩演出大會上首演；翌年2月又在北京「崑劇觀摩演出」時獻演此戲。1956年9月在蘇州舉行的「崑劇觀摩演出」中，他再次與汪傳鈐合作串演拿手傑作《西遊記·借扇》，這成為兩人最後一次同台絕唱。1959年俞振飛、言慧珠主演的《牆頭馬上》方傳芸是導演之一。1962年12月在「蘇、浙、滬三省（市）崑曲觀摩演出大會」上，他主演了《梳妝》、《擲戟》（飾呂布）等戲。1978年起，任上海崑劇團藝術顧問，曾參與指導該團《蔡文姬》、《唐太宗》、《牡丹亭》等多台大型崑劇的排演。1981年11月在蘇州舉行的崑劇傳習所成立60周年紀念活動，他獻演了崑腔新戲《燕青賣線》，以引導青年演員們在學習傳統崑劇的同時，注意在創新劇碼中「深入掌握和運用傳統的表演技巧，提高創造能力」。

第七節　作旦的傳承

　　目下劇團均以貼旦或小生飾演作旦之角色，甚或以丑（俊扮）充之。傳統崑劇《千金記》之劉邦由作旦扮演，今已無相關折目流傳。《尋親記》之周瑞龍本亦以作旦應工，上崑近年排演此角多以女小生串之。因《飯店》一折，末角周羽所唱之【園林好】，唱詞內表「我覷著他龐兒好似我妻廝類」，故此角需有女性之相才帖合劇情，故以作旦扮或女小生扮演皆宜。

　　2010年12月，蘇大白先勇崑劇傳承計畫作旦篇座談由胡芝風導引，喬燕和講解，喬燕和為北方崑曲劇院旦行演員，隨韓世昌習六旦，《胖姑》為拿手戲。胡芝風曾拜梅蘭芳為師，為入室弟子，胡亦跟方傳芸學過戲。兩人與作旦家門都有淵源。

　　座談中胡芝風說道：「戲劇藝術以演員為重心，當劇本確立後，演員的二度創作（舞臺演出）成為焦點。學習越廣，應用越得心應手。所以梅蘭芳也學崑曲，因為崑曲的『作』能當規範。向來說『戲不厭細』，就是這個道理，越細緻觀眾越愛看。」她又說到作旦雖由成年演員扮演，但要揣摩未成年人之心態與作表，除固有作旦程式可借鑒外，多觀察少年（兒童）之現實生活亦是方法之一。

　　喬燕和則說：「崑劇對演員分工比較細，行當程式歸范嚴謹，這是藝人髮展傳承下來的，特點為載歌載舞，對身段要求高。而旦行之性別、年齡、人物性格、劇情要求均有不同表現。作旦腳色為聰明伶俐，活潑，嗓音清脆，動作明快。」

　　另《相約討釵》之芸香，有說歸「貼旦」，有說歸「作旦」，家門不明確，筆者將之歸貼旦行。因現行女性未成年之角色皆歸貼旦扮演，且今之崑團貼旦演員數量足以應付同場多位女角，並無有以作旦串演的理由。

　　今之三旦除某些雜尾生角色可以小生應工外，餘多以六旦應工，三旦既作為旦行家族的一員，以女角來演更為適合些。因未成年之少年，性別特徵不甚明顯，或以童伶充之（男童、女童皆可），或以個頭較小的女性六旦演員來演。以作旦重頭戲目《寄子》來看，有許多撒嬌、耍賴處，如以小生應工，則女小生扮演伍子就比男小生適當的多。

　　筆者認為目下作旦行當幾近絕跡，皆為其他旦行或生行兼任，如以貼旦（串娃娃生）甚至丑腳（《胖姑》之王六）、小生（《出獵》）應工，再不

提倡恢復家門，此行當將消逝於歷史洪流中，或僅存腳色名目耳。今之作旦介紹多為它行演員講授之內容。而傳字輩方傳芸為作旦獨傳，但留存資料稀少，難以全面鋪陳。

第四章　含冤訴恨的四旦（刺殺旦）

第一節　四旦之稱謂

　　刺殺旦簡稱刺旦，又刺旦與四旦讀音相近，故將其排列於第四位，在清代崑劇旦色就有了刺旦之名。

　　乾隆時期《揚州畫舫錄》「江湖十二腳色」中並無「刺旦」之名，僅有「武小旦」之稱。《綴白裘》內亦無「刺旦」稱謂。

　　刺殺旦名稱最早出現于沈起鳳《諧鐸》南部條：「周二官刺殺旦《蝴蝶夢・劈棺》。」[1]沈為乾隆年間人，由以上內容可知乾隆末年已有刺殺旦名稱出現，但尚未普遍應用。

　　《崑戲集存》所收錄之曲譜劇碼中亦無以四旦或刺旦為行當名稱之角色，筆者今以傳字輩演出劇碼作刺旦分類。

　　《中國崑劇大辭典》四旦條：常扮演刺奸復仇的女性刺客，或扮演兇狠淫蕩又被人所殺的女子。刺殺旦著重作工，有其特殊的表演身段，要求應工演員要有較好的武功跌打基礎。

　　《中國崑劇大辭典》又云：崑劇旦行中沒有武旦、刀馬旦、丑旦專工的家門，武旦角色一般由具有武功底子的六旦演員應工；刀馬旦角色由文武雙全的五旦或四旦演員兼演。

　　臺灣洪惟助編之《崑曲辭典》中無「武旦」之條目。吳新雷主編之《中國崑劇大辭典》，旦行條目全由王正來撰，亦無「武旦」條目，但後續署名泱淼者加撰「武旦」條，言：「晚清以來，受梆子班皮簧班影響，武旦逐漸單獨成行。」[2]

[1]　沈起鳳：《諧鐸》，卷十二南部，陳果標點，重慶出版社2005年版，第153頁
[2]　吳新雷主編：《中國崑劇大辭典》，南京大學出版社2002年版，第569頁

　　《上海崑劇志》則說道：「上海崑劇團王芝泉豐富並提高了傳統小武戲的表演，同時主演了多個以武旦為主的大型武戲，它不同于傳統刺殺旦的武旦，乃作為上海崑劇演出的一個重要行當逐步確立。」[3]

　　每種地方戲曲之腳色家門皆保有其地方之特色，如川劇有「鬼狐旦」稱謂，《六十種曲》之《牡丹亭・幽媾》中亦有「魂旦」之稱謂，但此僅為特例劇碼用之，故不能定型為崑旦家門之一。由以上「刺旦」名稱發展過程可看出「刺旦」是最晚出現的崑旦家門。

第二節　四旦之劇碼

　　筆者認為不同于其他以年齡、性格區分的崑劇旦色，四旦（刺旦）是以身段動作要求來劃分，角色人物因應劇情走向而產生了改變，從內心轉化為外在身體動作的變化，不同於「正作五六」旦腳的基礎身段而產生了以翻打撲跌為主要表演程式的刺殺旦行當。

　　著名的劇碼有「三刺三殺」，「三刺」為貞烈旦角刺殺仇人的折目，如《一捧雪・刺湯》、《漁家樂・刺梁》、《鐵冠圖・刺虎》，而「三殺」則是浪蝶風月旦被正義之士所殺，如《義俠記・殺嫂》、《水滸記・殺惜》、《翠屏山・殺山》（雖已不見於傳統崑劇舞臺，但可見於其他地方劇種中如京劇、梆子等）。其餘《雷峰塔・水鬥》、《盜庫銀》的小青，《盜草》白素貞有時亦為四旦出演。它如《蝴蝶夢・劈棺》的田氏（今都以六旦應工），《西遊記》的《借扇》（鐵扇公主）亦可四旦應工。早期《獅吼記》等潑辣旦亦歸四旦行應工。

一、劇碼

　　《一捧雪・刺湯》，雪娘回莫氏寓所，湯勤又來逼婚，雪娘假意應允，花燭之夜將湯灌醉，爾後將湯刺死，湯死後雪娘亦自刎而亡（目前已不見舞臺演出）。1995年上崑有唐葆祥改編之《一捧雪》，梁谷音飾雪娘。

───────────
[3]　上海昆劇志編輯部：《上海昆劇志》，上海文化出版社1997年版，第144頁

《漁家樂‧刺梁》，鄔飛霞混入歌舞隊中，趁勢以銀針將梁冀刺死。《綴白裘》本中有鬼魂上場，《崑曲大全》則無。現今場上演出亦將鬼魂相助之情節刪去。

《鐵冠圖‧刺虎》[4]，闖王入宮搜得一女自稱崇禎女兒（實為費貞娥），闖王將其賜給一隻虎李過，新婚之夜，貞娥將李過刺死並自刎而亡。《刺虎》一折實屬曹寅之《虎口餘生》但沿用《鐵冠圖》之名。

《義俠記‧殺嫂》，武松當著鄰居眾人面前殺了金蓮與西門慶，將兩人頭奠祭武大，並將王婆送官究辦。目前僅湘崑、北崑有此折目。上崑有依《義俠記》改編之《潘金蓮》，內有《殺嫂》但為新編曲詞與工尺。

《水滸記‧殺惜》，宋江被閻婆拉到閻惜姣處，惜姣因有新歡張郎故對宋冷言相向，天明時宋江離其寓所，卻不慎將晁蓋邀其赴梁山的書信丟落惜姣處，惜姣以此要脅宋寫休書，兩人爭執不下，宋盛怒之下將閻殺死。京劇《殺惜》為一絕，但不見崑劇演出。

《翠屏山‧殺山》，楊雄與石秀定計將巧雲、迎兒誘至翠屏山，對證明白後將二人殺死。崑劇今無傳。

《雷峰塔‧水鬥》（小青）現今所演均為京崑版本。《盜草》（白素貞）王芝泉原學自京劇，上崑版為辛清華新寫之詞曲，曲牌為【雁兒落帶收江南】，此折可標《白蛇傳》之《盜仙草》，為免張冠李戴劇碼切不可寫為《雷峰塔‧盜草》，《盜庫銀》[5]（小青）早期為丑應工，有時亦為四旦出演。上崑為新編，現今《白蛇傳》演出本為清陳嘉言改本及方成培本合用，《盜草》、《水鬥》、《斷橋》皆為方本，《盜庫》為陳本。《水鬥》、《斷橋》保存在京班中，《盜庫》、《盜草》未見傳統崑腔演出。

《蝴蝶夢‧劈棺》的田氏（今都以六旦應工），傳奇本無此折，為崑班藝人俗增。寫田氏與楚王孫洞房之夜，舊疾發作，田氏欲以莊周腦救之，開棺之時莊周頓時複生，田氏自知無言以對，遂自裁而亡。上崑先改為全本《新蝴蝶夢》，後依照折子戲模式用清代嚴鑄的劇本，由香港古兆申加以剪裁改編重排為《蝴蝶夢》。結尾改為莊周之一場夢境而已。

[4]　北崑韓世昌有片段錄影，董瑤琴配唱。《崑劇選輯二》省崑胡錦芳有錄影。《崑劇選輯二》第二十集北崑魏春榮有錄影。《秝陵蘭薰》第四輯胡錦芳有錄影。

[5]　《崑劇精選》第六集王芝泉有錄影。

《西遊記・借扇》[6]（鐵扇公主），唐僧師徒行經火炎山，孫悟空前去鐵扇公主處借扇滅火，公主不允，兩人大打出手，最後悟空被鐵扇煽的無影無蹤（補園版）。今上崑演出此折有所改變，後增加情節，悟空化作小蠅附于公主體內逼迫公主，最後借得鐵扇而歸。北崑則是紅孩兒勸公主將鐵扇借與悟空結束此折。北崑此折武打部分加重許多，但武打程式與京劇之開打流程相同。

《陣產》[7]此折又名《陣前產子》。寫明珠公主臨盆在即卻受命擺下陣勢與宋交戰，不料陣前產子，血光反破己陣倒助宋軍的故事。北崑此折名為《天罡陣》，為《祥麟現》（又名《青龍陣》或《七子圖》）之一折。為北崑四旦重要傳承劇碼，

《百花記・點將、斬巴》為吹腔，吹腔雖同為以笛托腔，但音樂體制不同於崑曲。

二、分類

四旦可分兩類，一類為刺殺旦，以三刺三殺為主，身段以撲、跌為首，三刺為《刺梁》、《刺虎》、《刺湯》，三殺為《殺嫂》、《殺惜》、《殺山》，另有《劈棺》亦歸此類。另一類為功架四旦，紮靠旗，重武打，如《陣產》、《點將》等，近似京劇之武旦、刀馬旦。

傳字輩藝人在上海演出時期向京劇學習許多吹腔、崑腔武戲。但傳字輩旦行藝人無人演出過《扈家莊》（跟據桑毓喜著之《崑劇傳字輩演出劇碼》）。

筆者建議恢復之四旦折目為《水滸記・殺惜》，因為其中有許多特殊四旦身段，任憑消逝甚為可惜。雖說京劇蓋叫天的《坐樓殺惜》已成戲曲經典，但崑腔曲牌唱腔不同於皮黃，崑劇需要屬於自己崑腔體系的《殺惜》，而且這樣由《借茶》始，《前後誘》加《殺惜》最後接《活捉》就可串為豐富精彩的《水滸記》小本戲了。

《翠屏山》已不見於崑劇舞臺，因其中潘巧雲無論是在劇情走向，或作表、唱腔都近似于《義俠記》之潘金蓮，且目前多種地方劇仍有舞臺展現，故筆者不將其列入建議恢後複劇碼中。《刺湯》的內容、動作與《刺虎》十

[6] 《崑劇選輯二》第二十集北崑劉靜有錄影。《崑劇精選》第五集王芝泉有錄影，
[7] 《崑劇選輯二》第十九集北崑劉靜有錄影。

分相似（因崑劇《刺湯》已無承傳，故以京劇《刺湯》作比較），且崑劇《一捧雪》其他折目亦未留傳，故尚無立刻恢復的必要。

第三節　四旦之唱唸

　　四旦演員因應角色需求，唱唸音色要求高亢激越中略帶悲音，表演須寓嫵媚於剛健之中，以潑辣剛勁，爽利矯健為主。

一、四旦的唱

　　四旦雖說注重撲跌之動作運用，但對於曲牌唱腔還是很要求的，像《刺虎》[8]的唱段有【端正好】、【滾繡球】、【叨叨令】、【小梁州】、【么篇】、【快活三】、【朝天子】。這樣多大段的唱腔幾與五旦或正旦為主戲的唱唸要求一樣，難度頗高。此折早先本為旦（五旦）之劇碼，以唱為主，後因有了刺旦家門才將此折歸於刺殺旦。

　　《刺虎》曲唱為北曲套曲，高亢中見平實，北曲咬字不同于南曲，如【端正好】的「仇讎」要唱「QIU CHOU」，【滾繡球】的「方顯得」的「得」要唱「DAI」。上崑張靜嫻、省崑胡錦芳唱同于《粟廬曲譜》，【滾繡球】的「佯嬌假媚」的「媚」字，《崑曲粹存》標「工工　六工　六」（<u>33</u> <u>53</u> 5），《粟廬》作「工工　五六五　六凡工六」（<u>33</u> <u>656</u> <u>5435</u>），板眼拍數未變但唱腔確花俏多了，更能顯現這個「媚」字。「九重帝主」，粟譜在「重」字「工」（3）下加了帶腔變成（36），「帝」字下更用了（4）的半音，有了悲悽之聲情。「有個女佳人」的「女」字，粟譜用了（576），《粹存》為「六五」（56），《粟廬》寫貞娥雖是女流，但亦有報國之心，所以用了「乙」（7）來強調。【小梁州】的「除下了翠翹寶髻」的「下」這字，粟譜在「凡」（4）的半音下加上了擻音，來加強悲痛的情感。北崑魏春榮的唱倒全同於《崑曲粹存》（北崑張毓文亦然）但未唱【小梁州】，南北崑選用不同曲譜。浙崑楊崑唱【小梁州】第一句「除下了翠翹寶髻「時在臺上自卸鳳冠，唱完此句後加入武場鑼鼓，下場換裝，再上場唱第二句。

8　項馨吾有《刺虎》【叨叨令】唱片錄音。白雲生有《刺虎》【滾繡球】的唱片錄音。梅蘭芳有《刺虎》【滾繡球】、【朝天子】唱片流傳。

　　《刺梁》，四旦扮鄔飛霞，上唱【粉蝶兒】，刺梁時唱【黃龍滾】再接【上小樓】、【前腔】。後同眾唱【疊字令犯】、【尾聲】。《六也曲譜》鄔飛霞上場直接唱【粉蝶兒】，《綴白裘》在【粉蝶兒】前有定場詩「牢籠一計巧安排，誰知荊軻是女孩，是非只為多開口，欲釣鼇魚水曳怒懷」，（白口略）。今之《兆琪曲譜》[9]亦有定場詩與白口，但與《綴白裘》不同。上崑版《刺梁》譜同《兆琪》，浙崑版《刺梁》定場詩亦與《兆琪》相同，想是相互借鑒，僅最後【尾聲】唱法不同，《六也曲譜》「奴只為俠氣含冤兩地拋」工尺為「五　仕　仕　五仕　五仕　五　六五六工　六」，《兆琪曲譜》詞改作「奴只為亡父冤仇願把命拋」，旋律則用高腔「6 i i 6i 23 12 2i6」，浙崑唱詞則為「奴只為俠氣含冤兩地拋」。（譜例對照如下）

《六也》6　i　i　/　6i　6i　6　56653　/　5
　　　　奴　只為　　俠氣　含　冤　兩地　　拋
上崑 6　i　i　中眼起 6i　23　/　12　2i6　5　66　/　53　56　65　3　/　5-
　　　　奴　只　為　　　亡　父　冤　仇　啊呀　願把　命　　　拋
浙崑 /　06　76　6　23　/　12　i5　6　–　/　53　23　5　–
　　　　奴　只為俠　氣　含　　　冤　　兩　地　拋

　　北崑馬祥麟此戲教授洪雪飛、張毓文，北崑版《刺梁》定場詩、白口同于《綴白裘》，所唱曲牌工尺與《崑曲大全》所載僅小異，二歌妓有唱【泣顏回】曲牌，並在唱時幫鄔飛霞更衣。北崑丑腳用京白不用蘇白。

　　《殺惜》，四旦上唱【福馬郎】、【會河陽】，宋江下後旦發現招文袋乾唸【縷縷金】，後與宋江交涉寫休書時有大段的白口，今未見舞臺演出。

　　《殺嫂》為四旦接唱老旦之凡調【解三酲】，武二上唱工調【尾犯序】，眾、老、刺與生對唱（輪唱【尾犯序】）。目前僅見湘崑有此折目，但曲牌與古譜不同，當為改編版本。上崑亦為新編。

　　《西遊記‧借扇》[10]【端正好】、【滾繡球】、【叨叨令】、【快活三】、【鮑老催】、【古鮑老】、【柳青娘】、【道合】、【尾聲】。這套【端正好】套曲唱下來也不少於《刺虎》，非常難唱。而《納書楹曲譜》在【叨叨令】與【快活三】間更多支曲牌【白鶴子】。上崑此折鐵扇公主僅唱

9　顧兆琪：《兆琪曲譜》，蘇州古吳軒出版社2002年版，第172頁
10　龐世奇有《火焰山》【叨叨令】、【快活三】、【鮑老兒】、【柳青娘】、【道和】、【煞尾】的唱片錄音。

【端正好】（改詞）、【滾繡球】、【叨叨令】、【道和】（詞亦全改），【尾聲】。而且為了讓悟空不要只存在武打戲的意義中，也加唱了幾段牌子。北崑則是加了唐僧師徒先上場說明來意，然後上鐵扇公主，唱【端正好】、【滾繡球】、【叨叨令】（改詞）、【道和】（改詞）再接開打，最後上紅孩兒勸公主將鐵扇借與了悟空而結束此折。

《雷峰塔》（白蛇傳）中的小青，《盜庫》之小青在《崑戲集存》本中（曲譜出自《崑曲大全》）是以「丑」來扮演，僅有一支【千秋歲】。《盜草》的白蛇唱【粉蝶兒】、【醉春風】、【紅繡鞋】、【石榴花】、凡字調【上小樓】（出自中國崑曲博物館藏抄本）。目前各團所演《盜草》皆宗京劇之版本，上崑亦是新編，故此崑博藏抄版已絕矣。《水鬥》刺旦扮小青，曲牌全與五旦白娘子同唱，上崑版《水鬥》曲牌僅唱【醉花陰】、【喜遷鶯】就接【水仙子】，不唱全，反而某些京劇院團演《金山寺》唱崑腔，加唱了【出隊子】、【刮地風】、【四門子】等曲牌，倒是唱全的。

《蝴蝶夢‧劈棺》田氏前後兩支【泣顏回】（《崑曲大全》），後自刎下。上崑所用本非《崑曲大全》，故曲牌名雖同，但詞、曲均異。

《祥麟現‧陣產》[11]（《蓉鏡盒曲譜》標《青龍陣》）【醉花陰】、【喜遷鶯】、【出隊子】、【刮地風】、【四門子】、【神杖兒】、【水仙子】。北崑劉靜所唱曲牌名稱俱同，但文詞修改過，如【喜遷鶯】之「整霞冠上下裳衣湘水身齊」改為「整霞冠緊扣鐵衣上下整齊」，曲唱之工尺也多不同於《蓉鏡盒曲譜》。如「舒銀臂」的「舒」字，譜為「六　凡　工　工工　工尺」（5 4 3 3̲3̲ 3̲2̲），北崑改作（3̲2̲ 3̲2̲3̲ 5）五拍改三拍唱。【出隊子】唱前半，【刮地風】改詞，此劇著重把子開打，後續至【四門子】、【水仙子】均未唱。北崑改結尾為公主戰敗下場後，嗩吶作孩兒哭聲代表已生產，宋軍班師回朝。曲譜【尾聲】中之「今日裏陣破軍亡，多因是為著你」亦未唱，陣前產子已無表現，故更名《天罡陣》。總的來說，四旦以身段見長，所以「唱」相對來說沒有其他旦腳來的重要，但也有像《刺虎》這樣長篇大套曲的唱腔。唱腔的音色著重剛烈，總觀以上曲牌並沒有很多的高昂激烈唱腔，這是由於曲牌體以字行腔，而曲牌之平仄四聲都需依格律來創作，限制頗多所以不似皮黃板腔體，上下句的句法只要合轍押韻就行，故京劇多能創造適合情緒之腔以配合劇情。

[11] 龐世奇有【醉花陰】、【喜遷鶯】的唱片錄音。

二、四旦的唸白

四旦因所表演之人物總懷著肅殺之氣，故其唸白多斬釘截鐵、高亢有力，以表現出其個性。如《刺虎》中費貞娥刺殺李固後所唸之「殺死巨寇與君父報仇，便將我淩遲碎剮，阿呀，也不畏懼的」。再如自刎前所唸之自語「阿呀費貞娥呀費貞娥，可惜你大才阿呀小用了（LIAO）」切不可用自憐之語態，要以果斷語氣，概呈就義之心。

第四節　四旦之作表

一、四旦的身段

刺旦身段特殊處在於以翻打撲跌強調人物個性，且多配合以鑼鼓點用於單獨身段運用，而不同於其她女性旦腳身段多以配合唱腔音樂為主（屬抒情的解釋詞意），所以研究刺旦動作不須以唱詞為中心，僅要瞭解動作套路即可。刺旦基本功為翻打撲跌，下腰、搶背、攪柱等毯子功，現崑劇舞臺上刺旦（多為它行旦腳應工）最多僅走些屁股坐子、下腰、跪步等。

四旦的特殊指式在《刺虎》中可看出端倪，當一隻虎來到洞房前，貞娥有段內心戲須藉著動作與表情表現出來，當她出門張望確定李固未到之時，進門後雙手指外面（意即他要來了），伸出右手中指和無名指，（這是崑劇四旦特有表示二的方式，表示我們二人）雙手平撫（鋪床狀）用手支頭（表示睡覺），摸胸口後作刺狀（表示我這有利刃要刺他），這時想到國仇家恨，忍不住落淚，再一想，現在不是哭的時候，拭淚後，重新整頓衣飾，確定沒有破綻後就端帶朝下場門走去。這一段的潛臺詞要作的明確才能讓觀眾瞭解這些動作的意義。

整折《刺虎》的重點身段就在這「刺」的上面，前面大段的曲唱屬於正旦的激昂唱法，這刺的動作才是命名為「刺旦」的主要原因，因此深究其動作才能顯現四旦應工此折確是恰如其分。現分析不同演員之《刺虎》身段。

曲友甘紋軒非專業演員，故其身段表現以一般旦行動作應之，幫李固卸下盔甲後將寶劍掛於大帳上，自卸鳳冠，刺虎時撩單邊帳，在匕首刺虎之

後，欲拿寶劍，與李固有一個互扯來回（這是戲曲傳統的演法，甘紋軒此折學于尤彩雲，但此動作為甘所添加），動作就是貞娥欲拔掛於牆上的寶劍，拔不出，李固這時將貞娥拉到身後，欲自己搶得寶劍，後貞娥又將李固往後拉，再次向前拔出寶劍，終將李固刺死，這往返的動作是戲曲常見的爭奪方式，目前京劇《審頭刺湯》中尚可見此過程動作。而現今崑團演員演法都將其過程簡化，浙崑楊崑演法也是劍掛帳上，但不撩帳，被李固踢時，用轉身加屁股坐子展現，匕首刺後拔劍也省卻了反覆爭奪的身段動作，直接刺死李固。北崑魏春榮幫其脫下盔甲，並將寶劍放桌上。刺李固時撩單邊帳，被踢時走屁股座子，被李固推向桌邊看見寶劍，兩人爭奪寶劍，貞娥搶得寶劍李固僅搶得劍鞘，後被貞娥刺死。省崑胡錦芳亦將寶劍放桌上，在臺上自脫鳳冠蟒袍，故其腰包未能夾指僅披胸際，刺虎時兩次撩帳（一邊一次），被踢時小搶背，劍刺時自下腰，終將李固刺死。總觀刺虎時動作，胡錦芳用轉身、翻身兩次撩大帳，匕首刺時的地搶背，長劍刺時的下腰動作來完成此刺旦劇碼。年輕輩旦腳如省崑王悅麗、羅辰雪亦有臥魚、地虎跳等動作。北崑、浙崑則用屁股坐子、翻身來表現貞娥的動作。以上為比較甘紋軒及蘇崑、浙崑、北崑之動作差異。

身段譜《審音鑒古錄》對《刺虎》的過程描述的很詳盡，在【么篇】「休驚鈍，覷定了心窩寶刀輪」這句唱詞之下注明：

> 年小力微要作出志大心雄，一刀刺去必須連身而載，淨雖被刺赤手一攔，小旦棄刀遠跌措手無及，淨負傷撲出亂掙躍起，小旦急拔劍即砍，雖然撲跌，務要劍劍刺著為是，俗以跌取好謬也。

在【快活三】的「鋼刀上怨氣伸」這句下又寫到：

> 淨右腳踢小旦，小旦撲退，細步跪左足，眼看淨，淨掙起，小旦見淨即立起，將髮自咬，認定淨心窩刺進，全身用力殺之，淨大喊仰身困下即三躥，小旦隨三刺…[12]

[12]　（清）琴隱翁編：《審音鑒古錄》，收入王秋桂《善本戲曲叢刊》，臺北學生書局1987年版，第939頁

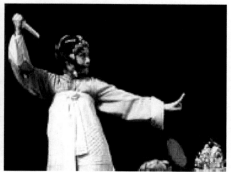

甘文軒、李闓東《刺虎》　　　　　　　口咬甩髮，「刺」的動作

　　《刺虎》一折解放後曾列為禁戲，因此早期各崑團均少有演出，但有
《審音鑒古錄》這樣的文字資料，有了如上的身段提示，筆者想任何一位技
藝成熟的演員，按照如此詳盡的過程描述都能排出屬於自己的《刺虎》來。
今之《刺虎》多以五旦、正旦替代四旦演出。各團有其自身之傳承，突出各
地之風格特色。

　　筆者再以《刺梁》來分析，上崑張靜嫻以五旦身段作「針刺梁冀」動
作，崑五班學生為梁谷音親授，也僅有轉身、下腰、屁股坐子而已。省崑新
生代旦腳王悅麗在《刺梁》中則運用下腰、搶背等專業刺旦身段，（王曾師
從王芝泉，基本功為京劇武旦體系）。北崑演員當學自馬祥麟，洪雪飛用了
圓場、跪步、翻身。張毓文撲跌動作亦少，僅用一穀嚕毛替代搶背，另走了
些許跪步即下場。浙崑徐延芬用臥魚、虎跳、屁股坐子等動作。筆者覺得在
今日已無專業刺旦演員的情形下（王悅麗為初試刺旦戲），每個演員運用自
己之特長動作發揮角色，各顯其能即可。總的來說北崑演員此折表演比較爆
裂適合刺旦性格，南方旦腳則情緒太溫吞，表現不若北崑。華傳浩所著之
《我演崑丑》中亦有講到《刺梁》身段，洪惟助《崑曲辭典》之《刺梁》條
目下有刺旦身段描述。刺旦與武旦雖都擅長撲跌，但基本功不同，表現方式
也不同，切不可一概而論。

　　《借扇》一折少有撲跌之姿，反倒多了崑劇載歌載舞的特點，將之歸於
四旦家門實因後有武打場面。王芝泉曾說《借扇》中的鐵扇公主要求腳下快
捷多變，還得練習把子、打出手，必須具備較扎實的武功底子。但筆者覺得
崑劇《借扇》之武戲開打部分與京劇無異，此折需將重點轉移至曲牌唱作，
方能顯現崑劇武小旦與京劇武旦之分別。

上崑《殺嫂》

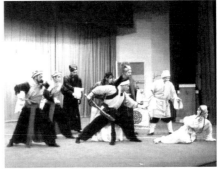

湘崑《殺嫂》

　　《盜草》本由五旦扮演。但到了傳字輩時期，他們向京班學習了許多吹腔、崑腔武戲，又鑽研了許多武功技巧，這時《盜草》的白娘子就由刺旦劉傳衡扮演，並與武生扮演的鹿童設計了雙劍的對打招式。王芝泉學自京劇，但之後更改曲牌與開打，使之成為崑劇特有劇碼。

　　《翠屏山‧殺山》一折至今不見舞臺演出，在戲校時曾學過此戲的梁谷音說《殺山》因為沒武生（石秀）所以畢業後就沒演過，她記憶中有搶背、飛跪等動作，不過只在校時演過兩次，很粗糙，所以沒留下來。

　　久不見崑劇舞臺的《殺惜》在徐凌雲的《看戲六十年》中有寫到周鳳林演出此劇的作表，在此不再贅述。

　　三殺中僅存的折目為《殺嫂》。梁谷音之《殺嫂》為全本《潘金蓮》中一折，為《義俠記》之改本，曲詞、曲牌皆異于沈璟《義俠記》，故僅以身段敘之。梁用水袖、跪步等動作詮釋潘金蓮從容赴死的狀態。湘崑的《殺嫂》為湘崑保留折目，以武松為主要人物，北崑的《殺嫂》亦是侯少奎的代表作。湘崑潘金蓮動作較多，被殺時，除了許多湘崑特有之托舉造型動作外，還走了屁股座子，小搶背、跪步、甩髮、翻身、硬僵屍等動作。湘崑折子《殺嫂》之詞、曲皆不同於《六也曲譜》，其譜見於《中國崑曲精選劇碼曲譜大成》第五卷湖南省崑劇團卷[13]。

　　四旦的刺與殺不同，刺多為主動，為復仇的行為，殺為被動，為自救逃命的行為，兩者情緒不同，動作亦不同。如前所述《刺虎》之下腰動作，放在被動的「殺」比放在主動的「刺」裏適合，依據筆者自身經驗，下腰動作

[13] 全國政協京崑室編：《中國崑曲精選劇碼曲譜大成》第五卷湖南省崑劇團卷，上海音樂出版社2004年版

時身體重心向下，此時以劍刺虎，持劍之手是不著力的，這舉動不符合人體力學之慣性。京劇《殺惜》的閻婆惜、《殺山》的潘巧雲在被殺反抗時就有許多下腰、攪柱的動作，筆者認為此動作就非常貼合當時人物被迫的心理狀態，另有表情與眼神的配合，作刺殺身段時尤須注意眼神的運用，如表現驚嚇恐懼時用「鬥雞眼」等。這動作也算是一種特殊技藝的展現。

《善本戲曲叢刊》之《審音鑑古錄》載有《刺虎》之動作描述，而張傳芳在仙霓社時期也擅演此折，《申報》曾評其「身穿宮裝上場，唱唸一字一淚，待脫去宮裝換上黑褶子，手持匕首，邊唱邊舞，一步緊一步，繼而連續跟斗、跌撲，有種種邊式。」[14]筆者曾認為二旦合演《刺虎》時或從【小梁州】起才換刺旦上場，因筆者思考後認為，以全本《蝴蝶夢》來看，《劈棺》前有《說親回話》等折，大段唱腔、身段當歸于五旦應行，到了《劈棺》，田氏唱腔少、身段多時才換四旦應工。《刺虎》也當如此，雖《審音鑑古錄》標費貞娥為「小旦」，照其所寫上場大段純唱工之【端正好】、【滾繡球】等當非四旦能勝任，而刺殺時之撲跌身段小旦又或沒法完成，當換四旦應工。而今演出費貞娥者多為一人到底，以正旦應工，簡化些身段即可。但已失去傳統四旦之表演技能。[15]

四旦除「三刺」外，《劈棺》也是重要劇碼，梁谷音欲演出全本《蝴蝶夢》時即說道：「按傳統，『劈棺』時前輩有高難度的動作『丟稻柴』，棺材上翻下一個硬僵屍。我已四十幾歲，從小沒練過，只能改個最簡單的，屁股坐跳上桌子，搶背翻下[16]。」而「丟稻柴」的動作內容，徐凌雲描述的更為詳細，「劈棺時施桂林有拿手絕技，當劇中人田氏雙足站在桌沿邊，表演持斧劈開棺木時，丈夫莊周突然復活，田氏驚恐萬狀，迅即兩手下墜，背向後仰落地（行話稱『硬僵屍』），身軀還得跌出三步以外，叫做『落地三步勁』，此技曾授與曾長生」。

《崑曲大全》對於田氏劈棺的動作也有標示，「劈靈位摏（CHONG）斧柄三次，三劈三跌上臺掇（讀音「多」用雙手拿，端）兩次，喊「阿呀」

14　桑毓喜：《幽蘭雅韻賴傳承》，上海古籍出版社2010年版，第137頁
15　後經筆者據《申報》之戲單考證，劉傳蘅於民國十五年（1926）農曆三月二十一與王傳淞在笑舞臺合演《刺虎》，彼時劉才十八歲，年輕氣盛是可以勝任繁重的唱、做，後來嗓音不濟才改攻四旦了。
16　梁谷音：《我的崑曲世界》，上海文藝出版社2009年版，第114頁

二次開棺莊周立出占驚跌倒介。」由以上論述可見沒有武功底子也能唱四旦，只是沒那麼出彩罷了。（或許這就是四旦專業絕跡的原因）。

四旦還有一特殊的身段叫「熏田雞」，就是在《水滸記·殺惜》中，宋江拿刀欲殺閻惜姣，閻雙手緊抓宋之手臂，雙膝跪地，頭往後仰，身體成弓形，來回三次並甩水髮，頭都要觸及地面，雙手劇烈顫抖，動作看起來就如田雞被烤般，如今在崑劇舞臺也早已不見。

《幽蘭雅韻賴傳承》在劉傳蘅小傳中寫到：「民國15年（1926）隨傳習所在上海新世界遊樂場『幫演』階段，因倒嗓改攻武戲，練就了一身跌撲功夫與『攮刺』絕技，從而改演四旦，名聲大振，成為『傳』字輩演員中獨一無二的刺殺旦。」[17]

劉傳蘅飾演之鄔飛霞假扮歌姬，混入梁府，乘上酒之機，用神針刺入梁冀腦門，梁氏旋即竄出桌面，「直撲虎」撲倒台前左角而亡的霎那間，鄔飛霞「竄毛」在梁冀身體的上方同時竄出，于空中形成一上一下的重疊造型，然後輕巧地落地於台前右角。這種驚險絕技被稱之為「雙人竄桌」。劉傳蘅之《刺梁》有獨到的表演，1978年將其傳與林繼凡、胡錦芳、王繼南。劉還將王益芳所授之「攮刺」用於其《紅線盜盒》之中，將雙劍改為雙攮，由劍刺改為攮刺，將此絕技用在崑劇中，傳於省崑吳美玉等。

除了刀械班斧等利器外，「甩髮」更是刺殺旦必戴的裝備，可藉此運用出各種甩髮之技巧身段，加了甩髮更能顯出刺殺旦在刺與殺之間的慌亂情

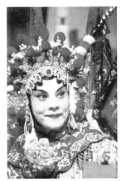
翎子與綢花

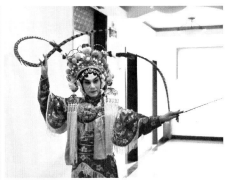
掏翎動作

[17] 桑毓喜：《幽蘭雅韻賴承傳》，上海古籍出版社2010年版，第150頁

緒，口咬甩髮有兩個原因，一是動作中怕甩髮干擾身段運作。二是四旦下定決心的表現。俗話說「一咬牙、一狠心、一踥腳」即表此意。

四旦另有一個別的旦行少有的應用道具就是翎子，這是《陣產》、《點將》等紮靠戲，或五旦《瑤台》等功架戲用之，僅用少量掏翎動作，就能借助翎子之線條美感展現女性的英武之氣，配合胸口綢花的飄帶，巧整戎裝的起霸，造就出女性之颯颯英姿。

綢花之飄帶本為服飾之一部分，但經過歷代藝人的運用成為幫助舞蹈身段的一種工具，胸口綢花本為「靠」類服飾中替代護心鏡的裝飾，現用綢帶之拋、攪、拉、放等動作強調整裝時的颯颯風姿。頭頂綢花的運用就更廣泛，像《盜草》之白蛇、《水鬥》之青白蛇皆以飾之，作為舞蹈身段時以《水鬥》為最，《水鬥》時青白二蛇皆用頂綢花之綢帶作出許多動作，替代水袖、腰巾，替四旦的身段增添許多曼妙之姿。上場【醉花陰】時，白蛇左右手輕撐各邊綢帶，將山膀、雲手等硬式功架性動作，注入些許軟性線條，在唱到「只怕他聽佛法把奴拋」的「拋」字時就將綢帶左右各自拋去。強調了唱詞又增添了動作。在唱到【喜遷鶯】的「只顧將盧浮來掉」時，青白二蛇身分法海兩側（法海居中坐高臺），手執綢帶作出左右對應之落花式，此時綢花就替代了腰巾的作用，此落花式同於正旦《癡夢》的落花動作。【四門子】時青白蛇均運用雙劍配合唱腔作身段，這時的綢帶就要注意別纏繞手腕而造成動作的不方便。唱完【水仙子】後接開打，此時就要把綢帶束於腰帶之內，否則定會干擾「把子」動作，造成不便。「打出手」為花部武戲所創，崑劇傳統四旦腳色是無打出手的，後承襲京劇崑腔戲，才有了武旦的出手。

筆者認為在人員精簡的當代崑劇團已不見正統四旦傳承，我們也早就見不到四旦翻打撲跌的絕技了。

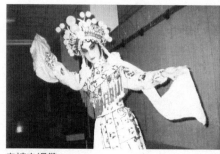

白蛇之綢帶

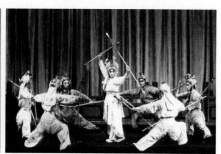

《水鬥》之開打亮相

二、四旦的表演

　　傳統戲曲多以聲腔音樂之聲情和動作來表示情緒，這都是程式化的，不似影視劇，是生活化的，故戲曲沒有過於寫實的表情，如流淚大哭、開懷大笑等，大多都點到而止。崑劇旦行腳色中，悲喜之情表現強烈的當屬刺旦，因為懷恨殺人與被人追殺都是憂關性命的大事。如《刺虎》、《刺梁》的「變臉」（非是川劇的變臉），僅是虛假與真實的兩種表情，像韓世昌的《刺虎》講究兩張臉的變化，即虛情假意及憤恨萬分的兩種表情，童芷苓在其代表作《王熙鳳大鬧甯國府》中，也將此種變臉表現得淋漓盡致。韓在《刺虎》的【滾繡球】曲牌唱段時所表現的國仇家恨盡在唱詞「纖纖玉手剷仇人目，細細銀牙啖賊子心」中，配合表情把一個視死如歸的貞烈女子表露無遺，但在見到一隻虎李固時，瞬間表情變化，化作柔情似水的纖弱女子，媚眼生風地討好李固，在成親敬酒，用袖遮臉時，又馬上變成眉心緊蹙悲苦萬分，再變杏眼怒睜的憤恨表情，放下袖時又變回嬌弱含嗔的公主，真把個「佯嬌假媚妝癡蠢，巧語花言詒佞人」的狀態，表現得栩栩如生。劉靜在《論韓世昌的表演藝術》中寫道「韓先生表演的變臉堪稱一絕，但他卻不主張一味的脫離人物性格，切忌單純地賣弄技巧，以博得觀眾的掌聲。他強調演員上臺必須把所有的精力集中到角色上，不要單純賣弄某一個身段、某一個水袖、某一手絕活，必須結合人物，只有恰如其分地表現了人物，突出人物性格，才顯得出技巧的價值來」[18]

　　李淑君也說：「其他像《刺虎》、《刺梁》，韓老師特別重視臉部表情，而臉部的肌肉訓練，韓世昌老師也都教了我們。所以作為演員的臉部肌肉訓練，演出表情就不一樣了。《昭君出塞》演的是別離家鄉，是一出很苦的戲，起初我演這戲時，在痛苦的時後，人家說我在笑，就是因為我不會控制臉部嘴角的表情，但是和韓老師學了《刺虎》以後我就會了。⋯韓世昌老師的動作很少，他是重內心眼神。」[19]

　　刺殺旦之刺心中充滿了復仇的欲念，所以眼神也很重要，梁谷音曾自述其在學習《刺梁》的過程中，因其習慣性眯眼，難將憤怨的情緒藉眼神表

[18] 周秦、湯鈺林主編：《中國昆曲論壇2010》，蘇州古吳軒出版社2012年版，第171頁
[19] 洪惟助主編：《昆曲演藝家、曲家學者訪問錄》，臺灣國家出版社2002年版，第109頁

達出來，所以傳字輩老師還拿火柴棒將其上下眼皮撐起以訓練「怒睜杏眼」的情況。

被殺的旦腳多因自身作孽而自食其果，這種事績敗露的驚恐是必須表現出來的，所以亦有特殊的表情，尤其是被殺時（如《殺惜》、《殺山》），手擋利刃時常用「鬥雞眼」看利刃，加頭部顫抖來表現驚恐萬分的情境。

另一出四旦戲《祥麟現》（《陣產》）中則可借用特出的舞臺表現方式，如早年演出時，藝人們為了增添舞臺效果，在生產的剎那製造現場視覺感，先由檢場人員躲在桌後，待演到「生產」段落時，女主角靠在桌前，而桌後的檢場人員用腳在桌後觸動桌子，正面看其來就如同四旦在生產時身體因陣痛的顫動。但現今演出已無用此技。

第五節　四旦之穿戴

一、四旦的服飾

《一捧雪・代戮》（刺旦扮雪豔娘）。梳大頭，水紗水髮打結，身穿黑褶子腰束白裙，打腰，藍邊裙，白彩褲彩鞋，拿小籃，籃內放酒杯一隻。今無舞臺傳承。《審頭》梳大頭，水紗水髮打結，身穿黑褶子，白裙打腰藍邊裙，白彩褲彩鞋，頸帶鏈條。《刺湯》梳大頭，戴少許銀泡，留水髮，身穿黑素褶子，腰束白裙，白綢，白彩褲彩鞋。

《鐵冠圖》（刺旦扮費貞娥）。《分宮》大頭戴大過橋，身穿大紅素褶子，白裙白彩褲彩鞋，手持寶劍，劍紮紅綢。《刺虎》梳大頭水髮，戴鳳冠，身穿紅蟒角帶大雲肩襯大紅褶子，腰束白裙打腰包，粉彩褲彩鞋。刺虎時卸鳳冠露水髮，脫紅蟒。目前各團穿戴均同此，但褶子為黑或素色，省崑此折有別他團，由演員自己在台上邊唱【脫布衫】邊卸鳳冠脫女蟒，所以內褶子為揹袖，且腰包底邊披胸際，不夾手指。別的團演出都是四旦下場換裝再上場唱曲牌，因有人幫忙換裝故帶水袖且腰包兩端夾手指。

《漁家樂・刺梁》（刺旦扮鄔飛霞）。梳大頭戴銀泡留水髮，身穿黑褶子腰束白裙白彩褲彩鞋，中間頭上加戴大過橋，身穿粉紅花披大雲肩，下時都卸去。上海崑五班梳大頭戴頂花不留甩髮，刺時亦不改裝束，浙崑刺時摘頂花、留水髮，內穿小襖外斜穿半袖褶子。北崑裝束同曾本，且刺梁時面塗

油、眉間描紅強調肅殺之氣。湘崑穿褲襖加短坎肩、腰巾（可見《崑曲辭典》彩照頁）。

《西遊記・借扇》（刺旦扮鐵扇公主）。頭戴七星額子加翎子狐尾，身穿軟靠，白彩褲紅跳鞋，持雲帶，捧雙劍，芭蕉扇。上崑戴七星額子狐尾，穿古裝雲肩飄帶裙。

《義俠記・顯魂》（刺旦扮潘金蓮）。梳大頭戴花，穿素白褶子，披大紅素褶子，腰束白裙紅彩褲彩鞋，中間卸去紅褶子加白綢打頭。北崑侯少奎有此折。《殺嫂》（潘金蓮），梳大頭留水髮不戴花，白綢打頭，身穿素白褶子，腰束湖色綢帶，紅彩褲彩鞋。北崑、湘崑有單折，穿素白褶子白彩褲。

《蝴蝶夢・劈棺》（刺旦扮田氏）。包頭留散髮，身穿紅褶子，腰束白裙，湖色汗巾打腰包，紅彩褲彩鞋，右手執小斧左手擎燭臺。《崑劇穿戴》註：面孔上油。上崑裝束為紅襖紅褲。

《雷峰塔・水鬥》（刺旦扮青兒）。梳大頭，戴青蛇額子，綠戰衣裙大雲肩，藍宮縧，腰束花鸞帶，薄底靴，揹雙劍。各團均同。

《鳳凰山・贈劍》（江花佑為刺旦）。大頭，額子加翎子，身穿花箭衣加帥肩花肚帶，彩褲，繡花薄底靴，腰掛寶劍。今多穿軟靠。江花佐為作旦，穿戴同江花佑，但服色不同。（此折為吹腔劇碼，《崑戲集存》未收錄，但《崑劇穿戴》有錄入）

《祥麟現・產子》（四旦扮夜珠公主）。南崑無此戲，北崑戴額子，穿白大靠紮靠旗，帶白綢。

四旦之刺旦以貞烈女子的報仇雪恨行動為主，因其貞烈故多穿著傳統正旦之黑褶子素白裙，加之以刺殺撲疊動作為主，就加穿大腰包以跨大其動作幅度以展現四旦特色。刺旦多加戴甩髮以象徵倉惶中服飾不整之感，並能以甩髮加強身段表現。

功架四旦大多穿大靠或改良靠，以戴盔頭為主，有時加燕毛（翎子）、狐尾等強調人物性格。

二、四旦的妝容

刺旦的化妝因為其特殊身分，常為復仇的女性，故在刺殺時眉心畫紅，抓下甩髮，破壞其正常妝容，以象徵肅殺之氣。面孔上油則是在演出刺殺段

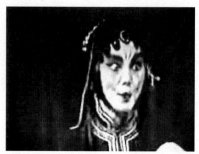

眉心抓紅

落時，化妝師在台邊以手抹油往刺旦雙頰按拍（不可塗抹，塗抹的妝就卸掉了），以顯現面泛油光，殺氣騰騰之貌。

　　四旦靠把戲《棋盤會》，旦扮鐘無鹽，北崑馬祥麟傳統女旦勾全花臉。北崑張毓雯改勾半花臉，楊鳳一則改在額頭勾畫荷花，下半臉仍舊為旦腳妝容。

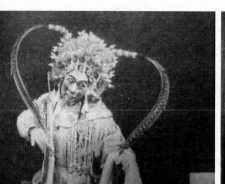
全花臉鐘無鹽

半花臉鐘無鹽

楊鳳一勾蓮花

第六節　四旦之演員

　　四旦家門是晚近才形成的，故其歷史淺短，能列入記載的演員屈指可數，現將古籍中所載當歸四旦家門之演員抄列入下：

一、古代

《揚州畫舫錄》[20]乾隆六十年李斗撰，卷五所載旦色：

許天福，汪府班老旦出身，余維琛勸其改作小旦，三刺三殺世無其比。年至五十仍為小旦。

清嘉慶年間之《日下看花記》、《聽春新詠》[21]俱載：

顧長松，字介石，太倉人，《蝴蝶夢》、《盜巾》、《刺虎》諸劇，矯變縱橫，尤無其匹。

同治年《菊部群英》：詒德堂，長福姓盧，號悅卿，本京人，唱崑旦兼刀馬旦，《水鬥》、《斷橋》、《盜庫》、《無底洞》、《青石山》、《乾元山》、《湘江會》、《射紅燈》、《扈家莊》、《攻潼關》。我們由以上劇碼排列順序可知其作者將《扈家莊》歸刀馬旦而非崑旦。

聯星主人沈阿壽，號眉仙　蘇州人，唱旦兼亂彈，《水鬥斷橋》青蛇、《遊園驚夢》春香、《刺梁》鄔飛霞、《蘆林》龐夫人、《說親回話》田氏…（下列之亂彈劇碼從略）

嘉禮主人杜阿五，正名世樂號步雲，蘇州人隸四喜部，唱崑旦。《刺虎》費貞娥、《拷紅》紅娘、《刺梁》鄔飛霞、《劈棺》田氏、《秋江》陳妙常、《絮閣小宴》楊貴妃、《拜冬》夫人、《遊園驚夢》春香、《金山寺》青蛇、《四平山》朱貴兒。（劇碼觀之亦為六串四）

光緒二年《懷芳記》：張三福，字梅生，蘇州人，所居曰春堂，性坦易，貌姣好，而眉黛間常有恨色，演《刺虎》最工，亦以其愁娥雙靨相稱也。

光緒三年大雅班赴上海豐樂園演出，其中旦色有…刺旦金福、夏巧福。

《吹弄漫志》[22]同光間蘇州崑班旦色藝人…雙慶（刺旦）。

光緒中期至民初的崑劇旦色演員，…小金虎（六旦後兼刺旦）、小彩金（刺旦，為丁蘭蓀弟子）。《清末時期的崑班藝人》一文中提到「周鳳林，別字桐生，能書能畫，戲路甚廣。早年擅長四旦…凡屬四旦的戲，無不精

[20] （清）李斗：《揚州畫舫錄》，北京中華書局1960年版，第124頁

[21] 《日下看花記》、《聽春新詠》、《菊部群英》、《懷芳記》俱收入張次溪編《清代燕都梨園史料》，北京中國戲劇出版社1988年版

[22] 黃南丁撰，原載1929年1月《戲劇月刊》。現收入吳新雷《二十世紀前期崑曲研究》，瀋陽春風文藝出版社2005年版，第258-259頁

妙。表演以細緻、生動、潑辣見長，雙眼特別有神。後來兼演六旦，如《西廂記・佳期、拷紅》等戲，亦極出色。」[23]

二、近代

劉傳蘅（1908-1986）崑劇演員。原名順斌。江蘇蘇州人。11歲進私塾讀了一年書，1921年8月入崑劇傳習所。師承沈月泉、尤彩雲，工五旦、六旦，以演配角戲為主。1926年隨傳習所在上海「新世界」公演階段，因倒嗓改攻武戲，曾從學於王益芳、林樹棠、夏月恒

劉傳蘅

等京劇名角，勤學不輟，練就了一身跌撲功夫與「攢刺」絕技。從而改演四旦，名聲大振，成為「傳」字輩中獨一無二的刺殺旦。劉傳蘅出科後，轉入新樂府崑班。1930年4月，在林樹棠指導下，自排《紅線盜盒》（飾紅線）在上海「大世界」獻演，大受歡迎。翌年，演出本發表在上海大東書局出版的《戲劇月刊》上。不久，部分師兄弟合股組建仙霓社時，他是發起人之一。長期隨社流轉演出于滬、蘇及杭、嘉、湖一帶。20世紀40年代初仙霓社報散後，一度業小販糊口。後搭入上海冶兒精神團，擔任演員兼教師。1947年經周傳瑛等引薦，參加國風蘇劇團為演員。1951年4月，曾在蘇州參與「崑劇觀摩演出。」同年8月，赴漢口出任中南文工團（後改名為武漢歌舞劇院）舞蹈教師，將傳統雲帚、團扇、趟馬等表演程式編排為女子古典舞身段組合，又與新文藝工作者合作編導了大型古典民族舞劇《槐蔭記》、古典舞蹈《遊園》、《思凡》等，嘗試將崑劇傳統表演藝術的精華融化到民族舞蹈中。1982年3月，應邀赴寧為江蘇省崑劇院武旦吳美玉等傳授《紅線盜盒》。並將主角紅線原使用的「雙劍」改為「雙刺」，以便將王益芳師所授「攢刺」絕技更好地傳于後代，並應用於當今崑劇舞臺。1986年2月，因心肺病在武漢市逝世，終年79歲。代表劇碼有《漁家樂・刺梁》、《鐵冠圖・刺虎》、《翠屏山・殺山》、《水滸記・殺惜》、《義俠記・殺嫂》、《白蛇傳・盜庫、盜草、水鬥》（飾小青）、《蝴蝶夢・劈棺》、《西遊記・借扇》等。

[23] 徐淩雲：《看戲六十年》，蘇州古吳軒出版社2009年版，第2頁

　　馬祥麟（1913-1994），直隸（今河北）高陽人。幼年隨父馬鳳彩學崑劇，工旦。十三歲登臺。後在京津一帶演出。1928年赴日本演出。建國後，任中央戲劇學院舞蹈團教員、編導、副院長。擅演劇碼有《牡丹亭》、《文成公主》。編導民間舞《生產大歌舞》、《荷花舞》等。

　　馬祥麟出生于直隸省高陽縣河西村。這裏曾湧現出好幾輩北崑藝人，如被譽為「崑曲大王」的韓世昌、侯玉山等，其父馬鳳彩早年同侯玉山、魏慶林等參加過慶長社崑腔班。後由李寶珍成班，改名寶立社。其徒弟劉慶雲接手，班名改為寶慶合。最後又組織了榮慶社。馬鳳彩演戲比韓世昌早，他跟班學藝，學唱武旦和小生，邊學邊演，有著堅實的武功基礎，隨著流動性的戲班，成年累月出演冀中各鄉縣鎮。約1919年間，榮慶社韓世昌等到天津南市第一台演唱，當時六歲的馬祥麟隨父來到天津，經常隨父親去園子看戲。回到北京，跟馬祥麟一起練功的是高祥譽、侯永奎、侯書田和侯益隆的徒弟大禿子。其父和侯益隆教練功。馬演的第一出正戲是韓子雲教的丑、旦玩笑戲《打杠子》，在直隸省藥城縣"草臺子"同侯益隆的長子侯書田演出。當時馬七歲，扮小旦角；侯書田五歲，扮小花臉。1926年馬祥麟十三歲時又同孟祥生演《打鋼刀》；同孟祥生、侯書田演《小昭君出塞》。此後，馬陸續演出了《琴挑》、《金山寺》、《斷橋》、《借扇》、《藏舟》、《相梁刺梁》、《鬧學》、《佳期》、《拷紅》、《思凡》、《荷珠配》、《背娃入府》、《一兩漆》、《刺虎》、《打子》等。馬最初就是跟韓子雲學唱崑曲，除前述的《打杠子》，還教過《荷珠配》、《打子》等戲。馬唱的《琴挑》、《藏舟》、《刺虎》是郭鳳祥教的；《思凡》、《金山寺》、《借扇》、《出塞》是馬鳳彩教的。1928年秋天，日本邀請中國最古老的劇種前去演出，結果商定以韓世昌為首組織了一個崑曲班。當時韓世昌參加的榮慶社崑班，正在保定演出，那次應徵去日本演出的，並非榮慶社的全體人員，而是根據需要臨時經過選擇組成的，演員除了韓世昌以外，有小生馬鳳彩、耿斌福、旦角馬祥麟、龐世奇，老生兼唱老旦、小丑和花臉的小奎官，武生侯永奎，小花臉張榮秀和侯書田等人。演出的劇碼，全是折子戲，有《思凡》、《琴挑》、《鬧學》、《胖姑學舌》、《遊園驚夢》、《佳期》、《拷紅》各劇。童曼秋先生教過馬祥麟《折柳陽關》。徐惠如曾教過馬《小宴》、《掃花》、《埋玉》、《定情賜盒》和《鵲橋密誓》等折。1949年馬祥麟在人民藝術劇院教舞蹈，指導練腿功、腰功、身段。1951年人民藝術劇院改為專演話劇，馬祥麟和侯永奎到中央戲劇學院去教話劇演員身段，吳曉

馬祥麟《出塞》

邦成立舞訓班，也請馬祥麟和侯永奎參加培養舞蹈教師。1956年浙江崑蘇劇團的《十五貫》在北京演出，緊接著上海籌辦南北崑曲會演，部分北崑劇人組成了一個北方崑曲代表團，南下參加會演，先到上海，參加會演。劇碼為韓世昌的《遊園驚夢》、白雲生的《拾畫叫畫》、侯永奎的《林沖夜奔》、侯玉山的《鍾馗嫁妹》和馬祥麟的《昭君出塞》。又繼續去到杭州、蘇州、南京，舉行巡迴演出。回到北京後就以這個代表團的基礎，商議籌辦北方崑曲劇院。由韓世昌任院長，金紫光、白雲生任副院長，馬祥麟和侯永奎為藝委會主任。在建院晚會上，梅蘭芳、韓世昌同台演出，傳為藝壇佳話。此外，還有李淑君的《出塞》，侯永奎與魏慶林、白玉珍的《刀會》和馬祥麟的《鬧學》。文化大革命勒令撤銷了北方崑曲劇院，把韓世昌、白雲生和馬祥麟一律調到北京市文化局戲曲研究所。1968年馬被下放幹校。1969年勒令退休。1979年正式恢復北方崑曲劇院的建制，馬祥麟被任為副院長。其後馬祥麟傳習崑弋藝術直到1994年逝世。有論著《崑曲〈棋盤會〉的演出和特點》、《北崑滄海憶當年》、《我與崑曲共一生》等。

第七節　四旦之傳承

　　目前四旦劇碼稀少，承傳亦不多，劉傳蘅之傳承已不見崑劇舞臺。傳統之「三刺三殺」更難以得見。目下崑劇團也無有完整之崑腔《水鬥》版本，筆者之《水鬥》習自梁秀娟（北京名伶，尚小雲入室弟子，1949年赴台），所唱曲譜全同《六也》，亦同于方成培之《雷峰塔·水鬥》（方本成於乾隆三十六年），但不同于《綴白裘》七集之《雷峰塔·水鬥》（《綴白裘》所

錄當前于方本，或為乾隆三年之黃圖珌本），《水鬥》一折中，青、白二蛇交錯頻繁的舞臺調度，時而雙綢、時而雙劍的身段變化真是崑劇「載歌載舞」的最好範例。

　　國家級傳承人楊鳳一，其當以傳承北崑《祥麟現》、《百花公主》等劇碼為主。而傳統四旦嚴格來說已無傳承，代之興起的是武旦行，如上崑王芝泉、谷好好，省崑王悅麗，北崑楊鳳一、劉靜均是武旦（刀馬）出身兼演四旦應工劇碼。崑劇武旦名稱沿自京劇，崑劇武旦劇碼與京劇崑腔武旦無異，故難究其崑劇特色。《揚州畫舫錄》云：「貼旦謂之風月旦，又名作旦，兼跳打謂之武小旦。」由此可知傳統崑劇原來只有「武小旦」之名而無「武旦」之稱。筆者認為在崑劇中稱為「武小旦」比「武旦」更突顯崑劇家門的特色。

　　1944年《新中華雜誌--戲曲的更新》一文作者楊世驥在文中對於武旦名稱也寫到：「然劇中說白長於曲辭，又因旦腳過多，乃有花旦、武旦的名目，這在舊的傳奇體式上都是未曾前見的事，這時候戲曲的裏面實際混雜著皮黃的成分了」。[24]

　　王芝泉在香港城大講座中說崑曲武旦行不分武、刀馬旦，筆者認為此因崑劇院團中專工武旦的不若京劇院團的演員多、出路大，且所習純崑腔武旦戲劇碼稀少，故將刀馬劇碼納入以充實表演劇碼，京劇之武旦與刀馬歸兩門，實有嚴格畫分。武旦重出手，刀馬重功架，兩者表現大不相同。

　　京劇武旦劇碼繁多，不止唱崑腔、吹腔、甚而有皮黃、梆子，此乃因武旦以武功取勝，唱腔為附帶，許多京劇武旦劇碼，由樂隊演奏牌子，演員根本不唱，或某些劇碼僅有白口加開打，照受觀眾歡迎，由此可知，其特點以身手表現為主，唱何種腔調不在評比範圍之內。

　　四旦、刺殺旦衍生出的武小旦與京劇的刀馬旦、武旦之人物本質的不同，此因花雅主體性不同。今之四旦折目多由六旦兼演，但目前六旦演員兼演之四旦劇碼皆顯平庸，此因基本功之要求不同所致，筆者認為以「武旦」演員兼之更為合適。

[24] 楊世驥：《戲曲的更新》，《新中華雜誌》1944年第4-6期，第82頁

武旦與武戲

　　許多崑劇專業演員在介紹刺旦或武旦家門時都會說，因為崑曲的武戲失傳了，所以現在到京劇中去把它學回來，筆者對這言論持保留看法，筆者認為京劇皮黃非為接受當時已存在如今卻失傳的崑腔武戲，而是學習了崑腔載歌載舞的特點而將當時已有之傳奇的曲牌納入皮黃戲中，以解決板腔體音樂無法配合身段的問題，筆者之所以持這樣的理由，一是由於現今所存在京劇中的崑腔武戲，曲牌皆無正規套數，實乃皮黃在完成京劇劇種之蛻變前的多聲腔融合。二是由於亦無對應之傳奇劇本，其取材多為小說、演義等，上下折目多為皮黃腔。三是崑班之「武全福」班演出之武戲本就為吸收徽班之武打架式而成，非為傳奇本所原有之部分。四是崑腔除《西遊記》外無神怪武打戲（《雷峰塔・水鬥》不大開打亦可），而京劇武旦所飾人物卻多屬神仙妖怪之流，是神怪才會運用法術，打出手多由此而來。此皆因皮黃是喜好熱鬧的市井小民在廣場的娛樂，與官宦文士喜好在廳堂演出，雅致的崑腔有本質性的不同。

　　《乾嘉時期崑劇藝人在表演藝術上因應之探討》一書中，在花部演出的崑劇劇碼一段中提到：「《雷峰塔》的《收青》、《盜庫》兩折，與崑班慣演的《遊湖》、《水漫》、《斷橋》等都不同，幾可斷定此二折為武戲，顯示徽班的武戲傳統，使其在搬演崑劇劇碼時更遊刃有餘…而之後崑劇《雷峰塔》的武戲當可確立緣於花部。」[25]這或許可作武旦逐漸步入崑劇旦行家門的歷程見證。

[25]　汪詩珮：《乾嘉時期昆劇藝人在表演藝術上因應之探討》，臺北學海出版社2000年版，第135頁

第五章　閨秀婉約的五旦（閨門旦）

第一節　五旦之稱謂

　　五旦又稱閨門旦，在崑劇表演腳色行當中屬於最重要之旦行腳色，早先並無閨門旦或五旦的稱謂，《揚州畫舫錄》所云之小旦即為閨門旦前身，爾後清末旦色家門「老、正、作、刺、五、六」出現時，才有了五旦的名稱，並延用至今。

　　《中國崑劇大辭典》五旦條：「五旦」，古稱小旦又稱閨門旦，通常扮演年已及笄的妙齡少女或青年女子，以窈窕淑女，大家閨秀為多。一般都為愛情故事劇的女主角，要求嗓音清麗圓潤，表演含蓄蘊藉，雍容大方。並於端莊中透出嫵媚的神態」。[1]筆者認為五旦之稱更切合當前腳色劃分，因白素貞、楊貴妃這類女子不當屬閨門之中，以五旦統稱此類身分高尚之女性更為合適。閨門旦為何稱五旦目前尚無適切之說法。

第二節　五旦之劇碼

　　以現存有傳承之劇碼（《崑戲集存》）為底本，家門分類則參考歷代劇本如《六十種曲》、《綴白裘》，及留傳舞臺唱本如《遏雲閣》、《六也》、《崑曲大全》等，參合傳字輩時期所存資料及目前尚有舞臺演出之劇碼依其表演程式與筆者自身經驗定之。

一、劇碼

　　《荊釵記・繡房》[2]，玉蓮在繡房中姑母張氏進來勸其嫁與孫汝權，玉蓮不從。錢玉蓮《六也》歸五旦，《崑劇穿戴》歸作旦。浙崑徐雲秀在曲牌

[1]　吳新雷主編：《中國崑劇大辭典》，南京大學出版社2002年版，第568頁
[2]　《秣陵蘭薰》第六輯浙崑徐雲秀有錄影。

【一江風】前加上場唸白說明原委。《送親》，同老旦折目，《崑曲大全》歸「貼」，《崑劇穿戴》歸「五旦」。筆者認為此二折之錢玉蓮當歸五旦家門。《女舟》、《敘圓》故事內容見第一章老旦劇碼（同名折目）。

《白兔記・回獵》，內容見第三章作旦劇碼。《白兔記・回獵》中岳秀英為此劇女二號，其身為官家閨閣之女，雖無唱段，但其腳色身段舉止當屬五旦家門。

《幽閨記・踏傘》[3]，蔣士隆在戰亂中尋呼其妹瑞蓮，王瑞蘭誤以為叫自己而應之，兩人見面始知誤會，瑞蘭尋不到其母故求士隆攜其同行。省崑、上戲均為新編。《拜月》，王瑞蘭回京後掂記世隆安危，在花園安排香案對月祝禱，不料為瑞蓮聽得，逼其道出原委，乃知二人實為姑嫂，便分外親熱。上崑之《拜月》為新編。

《琵琶記》此劇為正旦劇碼，但因故事分支結構所需，在許多折目如《賞荷》、《賞秋》、《盤夫》中，牛小姐均有大段唱作。《遏雲閣曲譜》將其歸類於貼旦，但觀其身分為相國之女、及劇中所安排之唱唸等表演，筆者將其歸於五旦（閨門旦）類。《花燭》，伯喈被迫與牛小姐舉行婚禮，心裏仍掂記家中的父母妻子，故嗟怨不已。《賞荷》，伯喈來到池邊彈琴排遣愁悶，由於心理掂記父母及五娘，故所彈皆為悲傷孤苦之曲。《賞秋》，中秋之夜牛氏設宴與伯喈同賞秋色，伯喈面對月色勾起滿腹鄉愁。《盤夫》，伯喈寄去家書後，終日牽掛家中父母與妻子，牛氏知道其心事後便表示要勸說父親，讓其與伯喈一起回去侍奉公婆。《廊會》，折目內容同第二章正旦劇碼之《琵琶記・廊會》。《書館》[4]，同正旦劇碼。《審音鑒古錄》之《琵琶記》選折當中，趙五娘正旦扮，牛小姐小旦扮。上崑有《盤夫》、《書館》等五旦折目。

《連環記・賜環》、《拜月》、《小宴》、《大宴》等折曾長生將之歸五旦，筆者認為當歸六旦，因其人物內心多所圖謀且當時身分為王允府中使女歌妓之故。曲譜折目中常有身分轉變，如在《崑曲大全》中就是將《賜環・拜月》歸貼，《梳粧・擲戟》歸旦。《賜環》，王允見歌妓貂嬋歌舞出眾，乃賞賜玉連環並囑其留之，謂其中機關他日定有應驗。《拜月》，貂嬋在花園拜禱適逢王允，王允告之將貂嬋先許呂布後獻董卓以反間其父子。《小宴》，王允設宴招待呂布，席間呂布與貂嬋一見鍾情，王允答應三日之

[3] 《秣陵蘭薰2》第二輯省崑孔愛萍有錄影。
[4] 《昆劇選輯二》第十一集上昆張靜嫻有錄影。《昆劇精選》第一集上昆張靜嫻有錄影。

後將貂蟬嫁與呂布。此折各團皆有之，為雉尾生經典劇碼。《大宴》，王允請董卓過府飲宴，席間女樂祝興，董卓看中貂蟬，王允表示願將貂蟬嫁與董卓。《梳粧》[5]，呂布為探究竟潛入太師府，恰遇梳粧之貂蟬，呂布恨卓奪其所愛。《擲戟》[6]，呂布貂蟬相遇鳳儀亭，董卓以為呂布調戲其愛姬，擲戟欲刺呂布，幸被李儒勸下。董卓決定將貂蟬送至郿塢。

《繡襦記‧墜鞭》，李亞仙與侍女銀箏在門首散步，恰被鄭元和看到，鄭慕亞仙，故意墜落馬鞭偷看留情。《入院》，元和前來造訪亞仙，欲求借別院攻讀，大媽允之，設宴款待元和並將其留宿與亞仙共寢。《蓮花》，鄭元和唱著蓮花落在長安城中沿街乞討，恰經亞仙門前，亞仙聽聲似鄭郎，命銀箏領其入室，兩人相見甚喜，亞仙不顧鴇母反對，自贖自身並與元和租屋別居。《剔目》，亞仙變賣首飾買回書籍伴鄭郎苦讀，元和迷戀亞仙美目不能自制，亞仙為絕元和心中雜念，刺瞎雙目，元和大受感動，立志發奮，終於功成名就。《蓮花剔目》[7]兩折省崑有錄影，為老本新編，曲、詞有新有舊。上崑張軍、余彬版幾同省崑版。

《西廂記》（南西廂）明李日華作，將元代王實甫《北西廂》雜劇改為南曲傳奇，並將西廂之女主角變為紅娘，故在此許多折目中，鶯鶯雖為閨門旦應工，但卻僅為配角。《游殿》、《惠明》、《跳牆著棋》、《佳期》、《拷紅》俱為配角。《長亭》，老夫人逼張生上京應試，在長亭擺酒為張生踐行，張生與鶯鶯兩人依戀不捨，反覆叮嚀。北崑之《西廂記》為新編版本。蘇崑老本新排之《西廂記》近于傳統本。

《浣紗記‧拜施》，越王拜認西施，並將其獻與吳王。今未見。《分紗》，臨行前，西施與範蠡分紗作別。香港顧鐵華與華文漪新排此折。《進美》，夫差迷於西施美色，故對越國放鬆警惕。《採蓮》，秋日，吳王與西施遊湖，採蓮為樂。曲友甘紋軒、李閣東2009年為慶祝上海崑研社成立50周年特演出《彩蓮》一折。蘇崑有新編《西施與范蠡》，王芳、吳雙主演。

《玉簪記‧琴挑》[8]，妙常撫琴自娛，必正聞聲而進，並藉彈琴挑逗妙常，妙常迫於道規，羞於表露真情。此為崑曲久演不衰的劇碼，各崑團皆

[5]　方傳芸有錄影，《昆劇精選》第五集北昆魏春榮有錄影。《牶陵蘭薰》第十輯省崑沈露露有錄影。

[6]　方傳芸有錄影，《昆劇精選》第五集北昆魏春榮有錄影。

[7]　《牶陵蘭薰》第七輯省崑胡錦芳有錄影。

[8]　《昆劇選輯一》上昆張靜嫻有錄影。

有。亦皆有錄影。《問病》[9]，潘因思念妙常而病疾，妙常赴書館探望病情。《偷詩》[10]，潘趁妙常熟睡之際將其所寫詩束偷出，被妙常發現後，兩人討詩的親昵過程。《催試》，姑母擔心必正與妙常，便逼侄赴考。《秋江》，姑母送潘必正上船，不准潘與妙常話別，妙常只得私顧小舟，江上追趕潘郎，幸喜趕得會面，兩人互贈玉簪扇墜，以堅盟誓。各團皆有此折。上崑為華文漪、岳美緹新排。

《焚香記》故事梗概見於第二章正旦劇碼一節。《崑戲集存》內《情探》之備註：「蘇崑學自川劇，傳字輩無」。目下亦未見。

《紫釵記‧折柳》[11]，小玉與李益在灞橋相送，小玉折柳條一支希望李益莫忘盟約。《陽關》[12]，小玉與李益難分難捨之際，李益友人到來把李送出陽關。

《牡丹亭‧學堂》，杜寶聘陳最良為師教育女兒，上課途中丫環春香屢次戲弄陳，後藉「出恭」之名，外出遊玩並發現了大花園，回來後告知杜麗娘，引動了杜麗娘的惜春情思。韓世昌有片段錄影。《遊園》[13]，杜麗娘與春香花園遊玩，賞遍春景，並引動其春情。《驚夢》[14]，花園遊玩後，麗娘回房扶几而眠，夢中與書生柳夢梅在牡丹亭共用雲雨之歡，後被驚醒，始覺春夢一場。《尋夢》[15]，麗娘難忘夢中歡愉，回到花園欲尋回夢境，但見斷垣殘壁，好不傷感，並決定日後若魂觸定葬于此梅樹之下。《寫真》[16]，麗娘為情所傷，自描春容，留下殘影於太湖石下。《離魂》[17]，麗娘思春成疾，于中秋之夜在父母與春香陪伴下，魂斷寓中。《冥判》[18]，麗娘魂游冥界，判官查其陽壽未盡，促其還魂人間。《圓駕》，柳生中了狀元，朝廷之

[9] 《昆劇選輯一》上崑張靜嫻有錄影。

[10] 《昆劇選輯一》沈傳芷有教學錄影。《昆劇選輯一》上崑張靜嫻有錄影。

[11] 《昆劇選輯一》浙崑王奉梅有錄影。

[12] 《昆劇選輯一》浙崑王奉梅有錄影。

[13] 《昆劇選輯二》龔隱雷有錄影。《昆劇精選》第三集張志紅有錄影。《秣陵蘭薰》第七輯張繼青有錄影。《秣陵蘭薰》第十輯張繼青有錄影。《秣陵蘭薰》第三輯張繼青有錄影。

[14] 韓世昌有【山坡羊】錄影。《昆劇選輯二》龔隱雷有錄影。《昆劇精選》第三集張志紅有錄影。《秣陵蘭薰》第七輯張繼青有錄影。《秣陵蘭薰》第十輯張繼青有錄影。《秣陵蘭薰2》第三輯張繼青有錄影。

[15] 《昆劇選輯一》上崑梁谷音有錄影。《昆劇選輯二》省崑有錄影。《昆劇精選》第三集錢熠有錄影。《秣陵蘭薰》第十輯張繼青有錄影。《秣陵蘭薰2》第三輯張繼青有錄影。

[16] 《秣陵蘭薰2》第三輯張繼青有錄影。

[17] 《秣陵蘭薰2》第三輯張繼青有錄影。

[18] 《昆劇選輯一》上崑張靜嫻有錄影。《昆劇精選》第三集錢熠有錄影。

上杜父得知麗娘還陽，一家團圓。張繼青曾拍攝崑曲電影《牡丹亭》。蘇崑有青春版《牡丹亭》，分上、中、下三本。

《南柯夢‧瑤台》，檀蘿國四太子領兵圍城，公主瑤台被困，幸得淳於棼救駕解圍，打敗四太子，回歸郡城。梅蘭芳之改作見徐凌雲《看戲六十年》。上崑、省崑有此折。

《獅吼記‧梳粧》，陳慥侍奉柳氏梳粧，柳氏不悅，陳為柳搧風熄怒，不想卻因扇兒之故無法與友人外出同游，柳氏擔心遊春必有妓女陪伴故而不允，陳慥擔保說若有妓女同行回來甘願受罰，柳氏才同意放行。《跪池》[19]，陳慥歸家後，柳氏得知有妓作陪故而責罰陳慥跪于池邊，東坡見此好心勸解，不想卻被柳氏逐出（民初亦有將此折之柳氏歸刺旦，筆者認為當歸六旦家門）。《夢怕》，傳奇本無，據《崑劇大辭典》說明，此折為崑班藝人依據跪池新創出的。今未見。《三怕》，柳氏拉陳慥見官，官同情陳，本欲責罰柳氏，不想官之妻子不服，將他痛打一頓，四人狀告於土地爺，土地爺判男方有理，不想土地爺又被土地奶奶痛打一頓，遂不了了之。

《紅梨記‧亭會》，月夜中素秋來到花亭，引起汝舟注意，兩人交談甚歡，汝舟邀謝至書房相聚，素秋答應明日再訪。上崑、浙崑皆有此折。

《祥麟現‧陣產》[20]劇寫遼夜珠公主率眾與楊家將交戰，擺出青龍陣，因孕乃於陣上產子，青龍陣被楊延昭破之。《崑戲集存》所錄為《蓉鏡盒曲譜》之《陣產》，書以「旦」之稱謂，筆者卻認為當以功架「四旦」應工。

《療妒羹‧題曲》[21]，小青看書以遣長夜，讀到牡丹亭時，有感杜麗娘爭取自由戀愛的情節，而自傷感歎，遂題詩一首夾於書中。姚傳薌獨傳。《澆墓》[22]，小青被轉移到西湖孤山后，憑弔蘇小小墓，並以酒澆灌，感歎自己與蘇小小之命運，乃吟詩一首記弔墓之思。此折傳字輩無，僅浙崑有，當為新捏。（現今演出之《澆墓》非吳柄所作）。

《占花魁‧湖樓》，秦鐘自見花魁美娘之後，思念不已，這天在湖樓邊又見到美娘，他便登上臨湖酒樓，打聽美人的來歷。上崑岳美緹精典版，現今各團都不上旦腳。《受吐》，秦鐘多次去王家都未遇美娘，這天他照例在

[19]　《昆劇選輯二》省崑吳繼靜有錄影。俞振飛言慧珠有錄音。上崑、省崑、浙崑均有此折錄影。

[20]　《昆劇選輯二》北崑劉靜有錄影。

[21]　《昆劇選輯一》浙崑王奉梅有錄影。《秫陵蘭薰》第二輯胡錦芳有錄影。

[22]　《昆劇精選》第六集王奉梅有錄影。

美娘房中等待，美娘赴宴酒醉而歸，秦鐘體貼服侍，美娘醉而嘔吐，秦鐘以袖盛之，次日，美娘醒，為秦鐘真誠所感動。俞振飛、張嫻有錄相，岳美緹、張靜嫻亦有舞臺錄影。

《風雲會·送京》[23]，曾長生將其歸五旦應工。趙匡胤救了京娘結為兄妹，千里送歸，京娘父母請恩人住下，趙不圖所報，告別而去。現今舞臺演出皆為北崑60年代新編版。

《天下樂·嫁妹》[24]，鍾馗將其妹嫁與好友杜平之事。

《十五貫·審豁》，況鐘開審明察案情。（此因《十五貫》在「一出戲救活一劇種」之年代，因刪減劇情之分支結構，把旦腳演出折目刪卻，故僅存此折）。

《西樓記·樓會》，穆素徽與于叔夜西樓相會，唱于所制楚江情一曲，遂定百年之約，于因父相召而匆匆離去。沈傳芷有教學錄影。

《風箏誤·閨鬨》，詹烈侯兩位夫人爭風吃醋吵鬧不休，詹築東西兩院，責令二氏不得往來。《和鷂》，友先風箏掉在柳氏院中，柳夫人要淑娟和詩一首于韓詩之後。（此二折早已無舞臺傳承）。《後親》，韓琦仲新婚夜不肯理會新娘，在柳氏追問下吐露實情，柳氏請韓去認新娘，韓才知自己認錯人了，賠禮後才取得淑娟諒解。

《長生殿·定情》，唐明皇見宮女楊玉環才貌雙全，在金殿之上冊封為貴妃。《賜盒》，唐明皇取出金釵鈿盒交與楊貴妃作定情之物。浙崑王奉梅有此二折錄影。《舞盤》，楊妃生日，長生殿設宴，樂奏新曲霓裳羽衣，楊妃盤中起舞。《絮閣》[25]，楊妃得知聖上臨幸梅妃，拂曉趕來，高力士奏明聖上並安排梅妃後門走避，楊妃入閣興師問罪，明皇盡陪笑臉才平息風波。《密誓》[26]，七月七日長生殿楊妃乞巧，明皇與楊妃在牛郎織女前立誓永為夫婦。《驚變》[27]（此折僅演前段稱《小宴》），明皇與楊妃花園遊樂，楊妃醉酒，此時傳來安祿山叛變消息，明皇大驚失色。《埋玉》，聖駕到達馬嵬坡，軍心大變要求賜死楊妃，明皇無耐賜以白綾，楊妃自知大勢已去，自縊而亡。

[23] 《昆劇精選》第八集北昆董瑤琴有錄影。
[24] 《昆劇選輯二》第十八集北昆侯爽有錄影。
[25] 《昆劇選輯一》第二集上昆張靜嫻有錄影。
[26] 《昆劇選輯二》第十四集浙昆王奉梅有錄影。
[27] 《昆劇選輯一》第二集上昆王英姿有錄影。《秣陵蘭薰》第四輯省昆張繼青有錄影。

　　《雷峰塔》清方成培作，寫白娘子與許仙的故事。共三十四出。之前尚有陳嘉言本，為梨園手抄本，藝人多用之。《遊湖》、《借傘》，白娘子與小青在西湖遊玩，途遇許仙，白作法使天空下雨，白才得以借傘為名與許仙相識。《端陽》，端陽佳節許仙備得雄黃酒，白蛇飲之現形，嚇死許仙。《盜草》，白蛇為救許仙性命，奔赴仙山盜取還魂仙草，不想遇白鶴仙童並與之大打出手。《水鬥》[28]，許仙復生後被法海哄上金山寺，白娘子攜同小青與眾妖上山欲討回許仙，並與法海大戰于金山寺，白蛇因有孕而不敵，逃回臨安。《斷橋》[29]，青、白二蛇西湖又遇許仙，白蛇又氣又恨，許仙百般賠不是，白娘子念夫妻情分而原諒他，並回其姐夫家中待產。《合缽》，白蛇產下一子，法海用法缽收服了白娘子並將其鎮壓在雷峰塔下。

　　《金雀記·庵會》[30]，井文鸞攜丫環趕起赴與丈夫潘岳團聚，途中進一道觀，巧遇巫彩鳳，巫得知井並不拒潘岳納妾，遂以金雀表明身分，二人姐妹稱之。《喬醋》[31]，潘岳新官上任，夫人井文鸞官邸相見，井要潘拿出金雀，潘早已贈與巫彩鳳故只得說出真像，井佯裝吃醋，藉機責怪潘岳。《醉圓》，井文鸞將巫彩鳳接入房中，梳妝打扮迎接潘岳，三人得以完聚。

　　《金不換·伺酒》[32]，姚氏（上官小姐）同女扮男裝之姚英小妾查氏（扮作管生）於生日宴席叫姚英侍酒，當英面又激又辱，姚英不知二人真實身分，羞愧交加，淚流滿面。《補園》姚妻標「旦」，查氏標「貼」。《崑劇穿戴》曾長生標大夫人五旦，二夫人作旦。

　　《四弦秋·送客》，白居易被貶官後，在潯陽江頭聽到鄰船琵琶聲，邀其過船一敘，演奏者即花退紅，花用琵琶彈唱傾訴其際遇，白感觸頗多爾後便寫下琵琶行詩句。《送客》此折已不見演出　但上崑依此故事編演《琵琶行》。

　　《孽海記·思凡》[33]，小尼色空，趁師父不在偷逃下山。此折五旦、六旦皆可應工。

　　此外尚有常演五旦劇碼兩出，是為《崑劇穿戴》中有錄而《崑戲集存》無納入之《鳳凰山·贈劍》（百花公主）與《青塚記·出塞》（王昭君）。

[28]　《昆劇選輯二》第十集上昆王芝泉有錄影。

[29]　《昆劇選輯一》浙昆王奉梅有錄影。《秣陵蘭薰》第九輯省昆張繼青有錄影。

[30]　《昆劇選輯一》上昆張靜嫻有錄影。

[31]　《昆劇選輯一》沈傳芷有教學錄影。《昆劇選輯一》上昆張靜嫻有錄影。

[32]　《昆劇選輯一》沈傳芷有教學錄影。《昆劇選輯二》北昆魏春榮有錄影。

[33]　《昆劇選輯二》第十九集北昆魏春榮有錄影。上昆梁谷音亦有錄影。北昆韓世昌有錄影。

二、分類

筆者將所列劇碼之主要角色分類為三類：

大家閨秀型，如《牡丹亭》杜麗娘、《西廂記》崔鶯鶯、《風箏誤》詹愛娟。

王妃帝后型，如《長生殿》楊貴妃、《浣紗記》西施、《南柯記》金枝公主。

落難女子型，如《玉簪記》陳妙常、《繡襦記》李亞仙、《西樓記》穆素徽、《紫釵記》霍小玉。

同類女子都有相通之處，或身分相當或境遇相同，有的甚至連結局都一樣，閨閣之女自不待言，帝后之位更顯尊貴，最值得推敲的就是落難女子，她們或寄跡庵觀或入青樓，身分雖低下但其仍保有純真之心、赤子之情，身處逆境仍樂觀面對人生，她們沒有閨閣女的教養，也沒有帝后妃的地位，但這種平實卻在患難中更顯真情，是「傳奇故事」最喜歡描寫的人物。筆者將「傳奇」作兩種解釋，一是因為「奇」所以流傳（CHUAN），二是因為「奇」所以作傳（ZHUAN）立之。

由以上所列劇碼可知，五旦在崑劇發展中一直是處於主要旦腳的地位，所以留存劇碼豐富，但仍有許多劇碼有待恢復，筆者建議復原《浣紗記》，原因為，此乃水磨腔之始傳劇作，有其重大意義，目前除《寄子》一折外，其他折目多已不傳，故當儘快恢復之（蘇崑有新編《西施》）。

第三節　五旦之唱唸

一、五旦的唱

五旦是最講究唱、唸的，崑曲旦腳中最能把崑腔曲調之婉囀纏綿，發揮淋漓盡致的就屬五旦的唱腔。崑曲發聲與咬字運腔是最重要的，五旦發聲雖與其他旦腳相同，均是運用假嗓（老旦除外），但其發聲不若正旦般剛健，也不似六旦般清脆，而要有種軟綿綿的，糯糯的感覺，運用聲情來表達含蓄的五旦身分，咬字雖以中州韻為准，但適當的參雜些「吳音」（蘇州方言）

更顯崑腔的特色，運腔是曲唱最重要的一環，疊腔、囑腔、�腔、撮腔等是與處理四聲有關，四聲準確才不會出現倒字，而擻腔、帶腔、橄欖腔等則是運腔的技巧，兩者結合的好才能完成優美的崑腔曲唱。下面將現今所存之五旦演唱曲目與古譜作一對照：

　　《荊釵記》（錢玉蓮）。《繡房》工調【一江風】與丑對唱凡調【梁州序】（《六也》）。《別祠》【玉交枝】、【臨江仙】（《荊釵記曲譜》）。《女舟》與老旦對唱【前腔】、【川撥棹】與小生同唱【哭相思】（《大全》）。浙崑王奉梅及省崑《繡房》唱同於《六也曲譜》。【梁州序】中之【前腔】「他有雕鞍」的「有」字，浙崑徐雲秀唱「工尺」（32），《六也》為「上尺」（12），《別祠》今未見。

　　《幽閨記》（王瑞蘭）。《踏傘》凡調【菊花新】、【古輪台】與小生對唱【撲燈蛾】同唱【尾聲】（《崑曲大全》）。《拜月》五旦唱【青衲襖】、【前腔】六字【二郎神】與六旦對唱【御鶯囀】、【黃鶯花下啼】、【尾聲】（《遏雲閣》）。省崑孔愛萍、錢振榮之《踏傘》，詞曲皆不同于《崑曲大全》。上崑之《拜月》為新編，上戲亦有新創之《拜月亭》。

　　《琵琶記》（牛小姐）。《賞荷》【前腔】【桂枝香】、【燒夜香】、凡字調【梁州新郎】、【節節高】、【尾聲】（《遏雲閣》）。《賞秋》與小生同【念奴嬌序】、【二換頭】、【三換頭】、【四換頭】、【古輪台】、【尾聲】（《遏雲閣》）。《盤夫》【紅衲襖】、【前腔】、正工調【江頭金桂】（《遏雲閣》）。《廊會》【前腔】（【二郎神】）、【前腔】（【囀林鶯】）、對唱【啄木兒】自唱【黃鶯兒】（《遏雲閣》）。《書館》【前腔】（【鑔鍬兒】）、接正旦【竹馬兒賺】，接生【山桃紅】（《遏雲閣》）。上崑五旦張靜嫻《書館》，三人唱同於《遏雲閣曲譜》。《盤夫》【紅衲襖】本為散板，上崑改上板演唱。

　　《連環記》（貂蟬）。《梳粧》[34]【前腔】（【懶畫眉】）兩首（《大全》）。《擲戟》正調【鎖南枝】、【前腔】（工調【紅衲襖】）、五旦接唱淨之【長相思】（乾唱）（《大全》）。方傳芸存有《梳妝擲戟》之錄影，五旦為朱蕾，曲唱完整，全同《崑曲大全》，北崑魏春榮版《梳妝》上場未唱【懶畫眉】，全由小生一人自作自唱，跳過貂蟬唱段，一人連唱。《擲戟》貂蟬在音樂曲牌中上場，用唸白交待過程，五旦重點曲牌【鎖南

[34] 錢寶卿、朱傳茗、諸少國皆有《梳妝》兩支【懶畫眉】唱片錄音。

枝】亦未唱，呂布下場即結束此折，貂嬋未再上場與董卓論述根由（想是為小生演出陪襯，貂嬋出場僅為連貫劇情）。

　　《繡襦記》（李亞仙）。《墜鞭》旦貼同唱【清江引】、【駐雲飛】（《遏雲閣》）。《入院》五旦唱【孝順歌】、【前腔】（【醉翁子】）（《遏雲閣》）。《蓮花》小工調【一江風】、【香柳娘】（《遏雲閣》）。《剔目》旦與小生對唱【沉醉東風】、【江兒水】、【玉交枝】、【前腔】、【玉抱肚】對唱【川撥棹】同唱【尾聲】（《遏雲閣》）。省崑胡錦芳之《蓮花》上場未唱【一江風】，【香柳娘】之「肌肉盡消」重句原譜為兩句同腔，省崑第二句改高腔，唱作 5̲5̲3 5̲3 2̲3。「西廂暖閣」亦改高腔 5̲5 6̲1̇5 3《剔目》多為新編，詞、曲皆大不同於《遏雲閣》。僅一支【玉交枝】為《遏雲閣》譜。【前腔】「我把鸞釵剔損丹鳳眼」一段則用老詞改新譜。上崑余彬之《蓮花剔目》同於省崑。但兩人對句之【川撥棹】同《遏雲閣》。

　　《西廂記》（崔鶯鶯）。《遊殿》旦貼同唱【園林好】、【皂羅袍】（《大全》）。《惠明》【淘金令】。《跳牆著棋》旦唱【駐馬聽】、【玉芙蓉】、【前腔】凡調【黃鶯兒犯黃老娘】（西廂記曲譜）。《佳期》五旦唱四個字「徐步花街」（《遏雲閣》）。《拷紅》接一句【前腔】（《遏雲閣》）。《長亭》（崔鶯鶯）【普天樂】、【佳遇聲】、【頃盃序】、【玉芙蓉】、【山桃紅】、【尾聲】（《西廂記曲譜》）。蘇崑沈豐英、呂佳版《遊殿》詞曲同《崑曲大全》但有小刪節。《寄柬》同《西廂記曲譜》。【降皇龍】的「天地無私」改唱高腔 1̲2 2̲1̇6。紅娘未唱【滾】，【其三】之「五瘟使」後加入唸白，再接唱下段。將【尾聲】改放在【一封書】後唱，（筆者認為這才是地道的尾聲，這樣調整戲也完整）。《跳著》同《西廂記曲譜》但【前腔】（【駐雲飛】）未唱。還模仿京劇《紅娘》最著名的唱段「叫張生」而將【梁州序】改寫了段【豆葉黃】，身段也模仿京劇棋盤舞。省卻了【前腔】到濃縮了時間。後唱【黃貓宿芙蓉坡】（曲譜標【黃鶯兒犯黃老娘】兩者詞、譜皆同，不知名目為何不同）。最後唱【普天樂】結束這折。《佳期》、《拷紅》皆同傳統演法。省崑《遊殿》不同于《崑曲大全》，浙崑楊崑、唐蘊嵐版《跳著》上唱【駐雲飛】亦同于殷湛深之《西廂記曲譜》。北崑蔡瑤銑、王振義之《西廂記》完全不同於南崑李日華本。

　　《浣紗記》（西施）。《拜施》（《六也》）西施無唱。《分紗》與小生對唱六調【二郎神】唱【鶯啼序】同唱【貓兒墜】、【尾聲】（《六

也》）。《進美》唱【前腔】（解三醒）（《春雪閣》）。《採蓮》旦
接【前腔】（【念奴嬌】），乙字調【採蓮曲】（《春雪閣》）。香港顧
鐵華、華文漪新排《分紗》，照《六也曲譜》，有刪節，詞曲皆小動，如
【二郎神】之「休回首笑三年」改詞為「休回首怨三年」，「蹉跎到此」的
「磋」，《六也》本為四拍，今改一拍，諸如此類。此折非為有體系承傳，
故不詳述。《彩蓮》甘紋軒所唱皆同《春雪閣》，但未唱【古輪台】。

　　《玉簪記》[35]（陳妙常）。《茶敘》【前腔】（【出隊子】）、【二郎
神】、【黃鶯兒】（《六也》）。《琴挑》六調【前腔】（【懶畫眉】）兩
支，正工調【朝元歌】、【前腔】（《春雪閣》）。《問病》旦唱兩句【前
腔】（【山坡羊】）（《遏雲閣》）。《偷詩》六字【繡帶兒】、【降黃
龍】對唱【浣紗溪】、【鮑老催】、【貓兒墜】同唱【皂角兒】、【尾聲】
（《春雪閣》）。《姑阻》小工調【月兒高】（《春雪閣》）。《失約》
【榴花紅】、【泣顏回】同小生唱【前腔】、【尾聲】（《春雪閣》）。
《催試》幾句【催拍】（《六也》）。《秋江》【前腔】一句，工調【紅衲
襖】、【僥僥令】、【哭相思】、【小桃紅】、【下山虎】、【五韻美】、
【五般宜】、【憶多嬌】、【尾聲】、【哭相思】（《六也》）。

　　陳宏亮曾以《琴挑》【懶畫眉】為例，說明不同曲譜對唱腔的更動：
　　「莫不為聽雲水聲寒一曲中」一句，按格律應是七字句，句首之「莫不
為聽」皆屬襯字，南曲襯字不占板，故納譜所載仍是「為工六聽工雲尺工尺上
水四上」，春、與譜改為「為工聽六*工　尺上雲四水四上」，使「聽」字占板
延長，「雲水」二字走低，果然動聽，粟譜更進一步修飾為「為工聽六五
六　工六　工尺上雲四水四上」，於「聽」字之高處添高，密處增密，輕軟舒
松，飄然回蕩，如入瀟湘水雲之神妙意境。（按：納為《納書楹》，春為
《春雪閣》，與為《與眾》，粟為《粟廬》）[36]

　　上崑張靜嫻版《問病》【前腔】的　你把那段的「那段」《遏雲閣》譜
為「那」之「六仕」（5i），「段」之「仕五」（i6），張唱成56i2 2i6，

35 小桂枝有《問病偷詩》【清平樂】、【繡帶兒】錄音流存。花珍珍有《琴挑》頭兩支【懶畫
　眉】的唱片錄音。龐世奇有《琴挑》【懶畫眉】第二支的唱片錄音。諸少國有《秋江》【紅
　衲襖】、【琴挑】【朝元歌】三、四支。韓世昌《琴挑》【懶畫眉】兩支，《偷詩》【繡帶
　兒】（後半支）【宜春令】兩句，【浣溪紗】後半支，【滴溜子】【鮑老催】【貓兒墜】
　（前半支）【繡帶兒】（前半支）。朱傳茗有《茶敘》【出隊子】、【二郎神】。張傳芳有
　《琴挑》【朝元歌】兩支。歐陽予倩《偷詩》【繡帶兒】有唱片留世。
36 陳宏亮：《陳宏亮文集》，北京中國戲劇出版社2012年版，第29頁

乃加花的唱法。《偷詩》未唱【清平樂】，【繡帶兒】倒按《春雪閣曲譜》，只是旦唱完後小生未緊接唱而是加了十二拍音樂讓小生上場後再接唱。【降黃龍】、【鮑老催】都同《春雪閣》，【貓兒墜】的最後兩句「天長地久君須記，此日恩情不暫離」，改為【尾聲】來唱，也不再上丑腳，及唱最後之【皂角兒】。《秋江》旦之【紅衲襖】改詞亦改腔，未唱【僥僥令】、【哭相思】，【小桃紅】套曲到沒作更動，只是未唱【五韻美】、【憶多嬌】其餘同《六也》。省崑龔隱雷、錢振榮之《偷詩》唱幾同《春雪閣曲譜》，【繡帶兒】的「空自悲」的「自」，本為「工五--六工」（36--53）龔把「五」（6）縮短僅唱一拍。其他都同於上崑版。石小梅、孔愛萍之《琴挑》全同《春雪閣曲譜》，《秋江》同《六也》但少唱【哭相思】、【五韻美】、【憶多嬌】。北崑王振義、魏春榮《偷詩》同上崑。《秋江》旦腳只唱【前腔】、【哭相思】、【小桃紅】加對唱【五般宜】。浙崑王奉梅、汪世瑜版《琴挑》沒改動。汪世瑜、徐延芬版《偷詩》亦同省崑版本。沈傳芷《偷詩》錄影全照《春雪閣曲譜》，一字不減，上丑腳，最後兩人重上唱【皂角兒】、【尾聲】。此為最完整版（適不適合當今觀眾則另當別論）。蔡瑤銑、岳美緹1976年錄相《琴挑》【朝元歌】唱#G調（本當為G正宮調）。

　　《紫釵記》[37]（霍小玉）。《折柳》【寄生草】、【么篇】（【寄生草】）（《遏雲閣》）。《陽關》【解三酲】與生對唱【鷓鴣天】（《遏雲閣》）。

　　浙崑王奉梅、陶鐵斧版，蘇崑王芳、趙文林版，省崑龔引雷版均未變動曲、詞，幾同於《遏雲閣曲譜》。《折柳》旦白「妾侍折柳尊前，一寫陽關之思」的「思」應唸去聲，不唸平聲。【寄生草】中的「梨花雨」用低音「凡工合」（435），唱出北曲半音的韻致，特出其腔之妙也。《陽關》【解三酲】之「滿庭花雨」的「滿庭」因《遏雲閣》標「合工,」（53）而《粟廬》標「合工尺」（532），「被疊慵窺」的「被疊」，《粟廬》「被」字用揉腔，「疊」字入聲輕斷，更顯婉約。浙崑王奉梅、蘇崑王芳、省崑龔隱雷均採用《粟廬曲譜》。

37 周鳳林有《折柳》兩支錄音。項馨吾有《陽關》【寄生草】一支唱片錄音（筆者按當為《折柳》）。朱傳茗有《折柳》【寄生草】第一支的唱片錄音。韓世昌、歐陽予倩有《折柳》【寄生草】兩支錄音。朱傳茗、歐陽予倩皆有《陽關》【解三酲】的唱片錄音。

《牡丹亭》[38]（杜麗娘）。《學堂》五旦幾句【前腔】（《遏雲閣》）。《遊園》【步步嬌】、【醉扶歸】、【皂羅袍】、【好姐姐】、【尾聲】（《遏雲閣》）。《驚夢》【山坡羊】、【綿搭絮】（《遏雲閣》）。《尋夢》【懶畫眉】、【忒忒令】、【嘉慶子】、【尹令】、【品令】、【豆葉黃】、【玉交枝】、【月上海棠】、【么令】、【江兒水】、【川撥棹】、【尾聲】（《遏雲閣》）。《寫真》【破齊陣】、【刷子芙蓉】、【普天樂】、【雁過聲】、【傾盃序】、【玉芙蓉】、【山桃犯】、【尾犯序】、【鮑老催】、【尾聲】（《補園》）。《離魂》【集賢賓】【囀鶯林】、【黃鶯兒】、【前腔】、【憶鶯兒】、【尾聲】（《牡丹亭曲譜》）。《冥判》杜麗娘魂僅白無唱。《圓駕》正調【醉花陰】、【喜遷鶯】、【刮地風】、【出隊子】、【刮地風】、【四門子】、【水仙子】同唱【雙聲子】同小生【煞尾】（《牡丹亭曲譜》）。

《牡丹亭》為崑曲代表作，各團皆有自己選折的全本《牡丹亭》，最多的是演上、中、下三本，單折演出亦普遍。京劇亦常演《學堂》、《遊園驚夢》。原則上各團皆照老本曲譜之唱、唸（如《遏雲閣》等）但各團各版本刪節不同。《學堂》各崑團均有，此折杜麗娘為配角。《遊園驚夢》各團亦有，但上崑不唱【綿搭絮】，上老旦不上春香。《尋夢》有大小之分，小《尋夢》唱【懶畫眉】、【忒忒令】、【嘉慶子】、【尹令】、【江兒水】不上春香。大《尋夢》則唱全，但不唱【品令】、【么令】，上春香。張繼青《牡丹亭》電影片中，《遊園驚夢》唱全，《尋夢》則未唱【品令】、【月上海棠】、【么令】及第一支【前腔】。《寫真》為傳字輩新排，很少作為折子戲單折演出，多作為《尋夢》與《離魂》之連綴，張繼青未唱【刷子芙蓉】。【普天樂】唱前半闋到「紅顏易老」，【雁過聲】的「把鏡兒」的「兒」《補園》標「四合四」（656），張唱（61），「擘」為「上尺工」（123），張唱（3--5），「淡」字也改唱為高腔（62 216），唱到「煙靄飄蕭」就跳接【傾杯序】「宜笑…春風擾」再接「倚湖山」。未唱【玉芙蓉】，自提詩句改用唸白。後之【尾犯序】、【鮑老催】、【尾聲】皆不唱。《離魂》為重新整理，張唱主曲【集賢賓】與殷湛深之《牡丹亭曲

[38] 周鳳林有《遊園》之【步步嬌】、【醉扶歸】錄音。項馨吾有《驚夢》【綿搭絮】、【尾聲】的唱片錄音。袁蘿庵、韓世昌、朱傳茗有《遊園》【步步嬌】、【醉扶歸】、【皂羅袍】、【好姐姐】的唱片錄音。尚小雲有《遊園》【步步嬌】、【醉扶歸】的唱片錄音。梅蘭芳俞振飛《遊園驚夢》有錄音及電影片流傳。

譜》詞同曲略小異，如「人去難逢」的低腔（653）後本接「須不是」的平
腔（121）張則改高腔（565）。筆者認為高腔有著畫龍點睛的作用，張之唱
法更能表現情緒起伏，【黃鶯兒】不唱，直接【前腔】「你身小…」兩句，
【憶鶯兒】不唱，不上老生僅上老旦，並將【囀林鶯】放在最後唱並接【尾
聲】之最後一句「但願月落重生燈再紅」，落幕。目前全國崑團《離魂》幾
乎都照張之演法，影響不可謂不大。可值得研究的是周雪華重譯《納書楹曲
譜》之《臨川四夢簡譜》，其中《牡丹亭‧鬧觴》（即《離魂》）簡譜居然
與張繼青所唱一致（張為簡化旋律，而省略一些音符，但節拍未變），可見
當初省崑所本為葉堂之《納書楹》而非殷湛深之《牡丹亭曲譜》。《冥判》
杜麗娘無唱，《幽媾》為新排，省崑張繼青、蘇崑王芳、上崑華文漪、浙崑
王奉梅、北崑洪雪飛皆擅杜麗娘此角。

　　管際安《顧曲散記》曾言「《驚夢》【醉扶歸】曲（按：早期《遊園》
歸《驚夢》折），第一、二句「你道翠生生出落的裙衫兒茜，豔晶晶花簪八
寶瑱」，為春香唱，第三句「可知我一生愛好是天然」為杜麗娘接唱，宛若
主婢二人問答之語，由來已久，實系差誤。此數語皆系杜麗娘所唱，春香應
有「小姐，你今天出落的這般打扮」之介白，而麗娘則以此數語答復之也。
如認「翠生生」兩句為春香讚美之語，則「你道」兩字作何解說？度曲者只
需稍辨曲文，便可了然，無待細細體會也。其差誤至今之原因，以意度之，
想必當時飾春香者亦系名角，故奪麗娘之唱句，以示匹敵，此後遂成慣例，
即通人亦不知其差誤。」[39]

　　《驚夢》之【山坡羊】的「懷人幽怨」之「幽怨」二字，俞氏父子二
人有所不同，《粟廬》「幽」為「工尺　上工　尺工六」（3.2 13 235），
「怨」為「五六工　尺尺上　六」（653 221 6 - - -）《振飛》則為3 .2 1.3
23 / 5.6 2321 6 - / - -，不過《振飛》（簡譜旋律）同於《遏雲閣》之工尺，
《粟廬》則為改過之工尺，故當以《振飛》為正。

　　《尋夢》有大小之分，「大尋夢」唱全，「小尋夢」唱四支或六支曲，
且目前都不上春香，以獨角戲之姿與《題曲》並駕舞臺，《尋夢》【嘉慶
子】之「恰恰」唸「呵呵」，張繼青唱恰恰（HO HO）生生。【江兒水】
「梅根相見」的最後一字「見」的工尺，一般《遏雲閣》、《粟廬》、《振
飛曲譜》都為「四」（6），省崑張繼青唱「四上」（61），張說「當初這

[39] 管際安：《管際安文集》，貴州民族出版社2009年版，第77頁

折是俞錫侯拍的曲，他就這樣教的」，俞是大曲家，承襲俞粟廬唱腔，但不知所本何來。陳宏亮對「哈哈生生」有這樣的看法：

> 「哈哈生生」費解，「哈哈」兩字，明朱元鎮《牡丹亭校刻本》作「恰恰」，如春恰恰，恰恰啼，即嬌怯也，湯氏於《幽媾》中曾有「牡丹亭嬌恰恰，湖山畔羞答答」可證。[40]

《牡丹亭・遊園》的「便賞心樂事」的「便」字，《粟廬》無，《遏雲閣》、《振飛》、《兆琪》皆有。梅蘭芳俞振飛電影版亦唱「便」，另「可知我常一生愛好是天然」，南崑都不唱「常」字，但《審音鑒古錄》有「常」字無「便」字。上海曲家陳宏亮曾寫文章說明不可唱「便」字原由。

> 「賞心樂事誰家院，良辰美景耐何天」傳為玉茗堂名句，其實乃蛻化于宋轟冠卿的「多麗詞」：想人生美景良辰堪惜，向其間賞心樂事，古來難是並得。《遏雲閣曲譜》、《崑曲大全》、《牡丹亭曲譜》在兩句間多一「便」字，甚為小家氣，且文意欠通，粟廬譜不用。[41]

《南柯夢・瑤台》[42]（金枝公主）。【一枝花】、【梁州第七】、【牡羊關】、【四塊玉】、【罵玉郎】、【哭皇天】、【賺尾】、【烏夜啼】（《遏雲閣》）。上崑有張洵澎版、沈昳麗版，省崑單雯亦演出過。唱同於《遏雲閣曲譜》。沈昳麗之【罵玉郎】「看不出」之「不」，譜標「上」（1），沈唱「尺工」（32），「出」音為「上」（1），沈唱「上尺」（12）。沈之【哭皇天】頭句未唱。【烏夜啼】的「望夫台」的「望」，《遏雲閣》收在「五」（6），沈唱「六」（5）。其他皆同《遏雲閣》。

《獅吼記》（柳夫人）。表現像正旦、四旦。《梳粧》[43]【前腔】（【懶畫眉】）、【前腔】（【解三醒】）（《六也》）。《跪池》凡調【梁州序】（《六也》）。《夢怕》工調【脫布衫】、【小梁州】、【么篇】（《六也》）。《三怕》工調【耍孩兒】（《六也》）。

《跪池》俞振飛言慧珠有錄音，唱同《六也》。上崑岳美緹、張靜嫻版《梳妝》，【前腔】「你出言何故…」句及「男兒不自重…」之句張未唱，

[40]　上海崑曲研習社編：《陳宏亮文集》，北京中國戲劇出版社2012年版，第42頁

[41]　上海崑曲研習社編：《陳宏亮文集》，北京中國戲劇出版社2012年版，第38頁

[42]　韓世昌、朱傳茗皆有【梁州第七】唱片錄音。

[43]　朱傳茗有《梳妝》【懶畫眉】唱片錄音。

【前腔】「為風流」段亦未唱。《跪池》【梁州序】「襟懷偏放面皮徒厚」改詞為「心神不定面皮特厚」，其後多有修詞，將較深之詞語改為較白化（筆者認為此為普及崑曲之道，但亦破壞了崑詞之雅致）。《三怕》【耍孩兒】之「蘇東坡勾引」的「引」（353）改唱低腔（<u>176</u> <u>565</u>），並將「他將言」加詞為「他教兒夫將言」，《夢怕》未見演出。浙崑《跪池》汪世瑜、張志紅版、王奉梅版，唱腔均同上崑張靜嫻，。梁谷音臺灣與吳陸森演出《獅吼記》唱亦同張靜嫻版。省崑吳繼靜、詹國治版唱腔詞、曲倒全同《六也曲譜》。

《蝴蝶夢・說親》[44]（田氏）。【錦纏道】現今各團演唱譜皆同。

《紅梨記・亭會》（謝素秋）。【風入松】、【園林好犯沉醉東風】、【五供養犯】（《補園》）。

上崑張洵澎之代表作，【風入松】全同《補園》。【園林好犯沉醉東風】的「把羅衫」的「羅」，《補園曲譜》標「上尺」（1 2），張唱（1 <u>235</u>），加了經過音（35）為接下面的（6）。「露濕」的「露」為「六工五」（536），唱（<u>561̇2̇</u> <u>2̇16</u>）加強上行音以接下句之高音腔。沈昳麗唱腔幾同張洵澎，【五供養犯】之「雞黍」的「黍」尺工（32）唱「上尺」（12）「王家子姓」的「子」，「上四　上四」（<u>16</u> <u>16</u>）唱（<u>16</u> <u>123</u>）以便接下音「五六」（65）。「家君多逸致」的「多」字「工」（3）唱「上」（1）。省崑施夏明版旦腳唱亦同于張洵澎。浙崑李公律、洪倩版唱也全同張洵澎。

《療妒羹》（喬小青）。《題曲》小工調【桂枝香】、【前腔】轉凡字調【長拍】、【短拍】、【尾聲】（《遏雲閣》）。《澆墓》引子【霜天曉角】、【小桃紅】、【下山虎】、【五韻美】、【五般宜】、【山麻楷】、【黑麻令】、【江神子】、【尾聲】（《六也》）。

《題曲》以浙崑姚傳薌嫡傳之王奉梅為代表。省崑胡錦芳，上崑張洵澎都擅此折。《遏雲閣曲譜》，王奉梅【前腔】之「這是相思症」未唱，從「下場頭」起唱，【前腔】「風聲冬吼」亦未唱。從「叫無休」起唱。還虧這天的「虧」，《遏雲閣》標「六五」（56），王唱561̇2̇。「這」，本為「仕五」（i̇6），王唱「2̇16」，為加花唱法。【長拍】自「半晌好迷留」起唱，唱至「月下悄魂遊」後加白「哎呀天哪」，【短拍】「誰是你」的「誰」本音為「尺」（2），王唱（12），再續唱至【尾聲】，【尾聲】的「傷心」由高腔2

[44] 小桂枝、周鳳文都有【錦纏道】唱片錄音。

<u>32</u> <u>1̇2</u> 1̇改低，並將「夢裏」的平腔5̇1 6̇1̇653改為高腔6̇2 2̇i̇6̇1以作為全劇之結束。王所唱詞、曲同於《遏雲閣曲譜》。胡錦芳之《題曲》【前腔】亦從「下場頭」起唱，改寺樓之「寺」，譜本為<u>23</u> <u>16</u>胡唱<u>123</u> <u>216</u>。「虧」也唱同于王奉梅。段落擇取亦與王同。上崑張洵澎之【前腔】自「把丹青自勾」起唱。第二首【前腔】也是從「叫無休」起唱。之後所唱段落皆與王同。王所唱之笛色皆照古譜，如【長拍】為凡字調（E調），胡錦芳凡字調之曲均改為六字調（F調）。《澆墓》，王奉梅【小桃紅】全同《六也》。

　　《占花魁》（花魁女）。《湖樓》唱【尹令】（《六也》）。《受吐》[45]唱【好姐姐】、【江兒水】、【川撥棹】、【尾聲】（《六也》）。《湖樓》現今都不上旦腳。《受吐》俞振飛、張嫻版錄影，花魁之【江兒水】，「焚琴煮鶴」的「煮」，《六也》標「工六五六」，張嫻唱「六五六」，筆者認為這樣唱會變倒字。其餘唱皆同《六也曲譜》。上崑岳美緹、張靜嫻版，張之【好姐姐】「慢說」的「說」字本應唱「上」（1）音四拍，張僅唱一拍。「只為傳盃」的「傳」《六也》工尺是六（5）四拍，張也僅唱一拍，想是節省節拍以此加快速度。「吩咐莊周休將好夢鱉」改詞為「醉鄉去者休要空饒舌」（改詞就得改腔）。【江兒水】之「想焚琴煮鶴都磨滅」改詞為「想世間真情都磨滅」，「你憐香惜玉」改「他憐香惜玉」。並改唱成高音腔1̇ <u>2̇3</u> <u>2̇i̇6</u> 5。緊接之「我琴心曲意」則改低腔。「幽懷」的「懷」本為「上尺」，改唱低「工合」，下句「半夜聯床早種就相思萬劫」改詞為「驀地回首翻騰起思緒千疊」。【川撥棹】的「決愧些」改唱低腔。尾句改詞為「別離情口難說」。

　　《天下樂‧嫁妹》（鍾妹）。【泣顏回】、【千秋歲】（《崑曲集淨》以下簡稱《集淨》）。北崑侯廣有、侯爽之《嫁妹》，鍾妹唱【泣顏回】「刁鬥無聲」，《集淨》標「上上　四上　尺」（<u>11</u> <u>61</u> 2），北崑唱<u>32</u> <u>12</u> 2下句「手足情」詞曲皆不同於《集淨》。【千秋歲】則詞同譜略異。

　　《西樓記‧樓會》[46]（穆素徽）。【前腔】（【懶畫眉】）、凡調【楚江羅帶】、【前腔】（【大迓鼓】）（《六也》）。沈傳芷、張靜嫻版錄影，唱全同《六也》僅【前腔】「恁地相逢」的「地」字《六也》標「工五六工」（<u>3653</u>）張高唱（<u>5̇1̇653</u>）。上崑岳美緹、張靜嫻版【楚江羅帶】之

[45] 朱傳茗有《受吐》【好姐姐】唱片錄音。

[46] 周鳳文有《樓會》【懶畫眉】兩支唱片錄音。

「王孫駿馬嘶」的「嘶」，《六也》為「六五六」（5 <u>65</u>），張唱高音（<u>12</u> <u>65</u>）。【前腔】之「牽紅袖」之「紅」字一拍改為兩拍。省崑羅辰雪【楚江羅帶】之「駿馬嘶」唱腔同張靜嫻。蘇崑柳繼雁【前腔】之「恁地相逢」唱腔亦同張靜嫻。

《風箏誤》（詹愛娟）。《閨鬨》五旦接丑一劇【將水令】（《蓉鏡盒》）。《和鷁》（早已無舞臺傳承）五旦正旦同唱【啄木兒】，五旦唱【前腔】（【三段子】），接一句【歸朝歌】（《蓉鏡盒》）。《後親》【嘉慶子】、【玉交枝】（《六也》）。《茶圓》旦唱【錦中拍】與小生同唱【前腔】（【畫眉序】），同場唱【滴溜子】（《補園》）。《後親》俞振飛、朱傳茗有錄音。其五旦唱之詞、曲均同《六也曲譜》。

《長生殿》[47]（楊玉環）。《定情》五旦與小生同唱【念奴嬌】（《遏雲閣》）。《賜盒》旦唱【前腔】（【綿搭絮】）（《遏雲閣》）。《舞盤》小生、五旦同唱【八仙會蓬萊】，舞蹈完接唱【舞霓裳】，同唱【尾聲】（《長生殿曲譜》）。《絮閣》正工調【醉花陰】、【喜遷鶯】、【出隊子】、【刮地風】、【四門子】、【水仙子】、【煞尾】（《遏雲閣》）。《密誓》【前腔】（【二郎神】）、【鶯簇一金羅】與生同唱【琥珀貓兒墜】、【尾聲】（《遏雲閣》）。《驚變》與生同唱【粉蝶兒】、【泣顏回】再獨唱【泣顏回】、【撲燈蛾】（《遏雲閣》）。《埋玉》與生同唱【粉蝶兒耍孩兒】與生對唱【會河陽】獨唱【縷縷金】、【哭相思】、【越恁好】接唱【耍孩兒】（《遏雲閣》）。《重圓》不見舞臺演出，旦唱【尹令】、【姐姐帶五馬】、【五供養】與生同唱【前腔】（【川撥棹】）（《長生殿曲譜》）。

《定情賜盒》蘇崑王芳唱全同《遏雲閣曲譜》。上崑張靜嫻《絮閣》【出隊子】後段未唱。【刮地風】之「雖則是…」兩句未唱，【四門子】未唱，【水仙子】從「拜辭了」起唱。（此為《長生殿》串折，故曲牌短少）蘇崑王芳之《絮閣》為整出，曲唱全同於《遏雲閣》，僅將【水仙子】中之白口，「這釵盒是陛下所賜，今日來交還陛下罷」上移到「把深情密意從頭

[47] 周鳳文有《驚變》第一枝【泣顏回】唱片錄音。錢寶卿、項馨吾皆有《絮閣》【醉花陰】唱片錄音。花珍珍有《小宴》【泣顏回】第一支的唱片錄音。夊九組有《小宴》【泣顏回】第二支唱片錄音。諸少國有《絮閣》【喜遷鶯】唱片，韓世昌有《絮閣》【刮地風】、【醉花陰】、【喜遷鶯】，《驚變》【粉蝶兒】，兩支【泣顏回】唱片錄音。俞振飛、言慧珠《長生殿·小宴》有唱片錄音。

繳」之前。浙崑沈世華《絮閣》唱亦同《遏雲閣》。浙崑王奉梅《密誓》唱同《遏雲閣》（《遏雲閣》譜有牛郎織女上場，今多刪，僅蘇崑三本《長生殿》之《密誓》保留此過程）。蘇崑王芳《密誓》唱全同《遏雲閣》。上崑《密誓》張靜嫻【鶯簇一金羅】「侍掖庭」，「侍」為「上尺」（12）唱「尺工上」（231）。「庭」為合四（56）唱成（23）。其餘大體同《遏雲閣》。《驚變》（《小宴》）各團所唱均同。【泣顏回】之新妝誰似的「誰」的「上尺」（12）加撒腔更顯華麗，君王看的「君」字用3302 3302 3332切分節奏加疊，充滿逗弄之感。《埋玉》有俞振飛、言慧珠錄音，兩人唱全同《遏雲閣》。蘇崑王芳唱亦同《遏雲閣》。上崑張靜嫻【耍孩兒】詞同《遏雲閣》但腔異。《舞盤》蘇崑三本《長生殿》中有此段但貴妃僅唱支【尾聲】。

　　《雷峰塔》[48]（白素貞）。《遊湖》【降黃龍】（《大全》），方本《借傘》與小青輪唱幾句【滾】（《大全》）。陳本《端陽》旦接【錦漁燈】、【錦中滾】、【罵玉郎】、【尾聲】（《補園》）。《盜草》【粉蝶兒】、【醉春風】、【紅繡鞋】、【石榴花】、【上小樓】（崑博館藏鈔本）。《水鬥》【醉花陰】、【喜遷鶯】、【出隊子】、【刮地風】、【四門子】、【水仙子】（《六也》）方本。《斷橋》【山坡羊】、【玉交枝】、【金絡索】、【尾聲】（《六也》）。《合鉢》【端正好】、【滾繡球】、【叨叨令】（《六也》）方本。《盜草》歸四旦見四旦章。《水鬥》亦見四旦章。省崑張繼青《斷橋》唱幾同《六也曲譜》。鴛鴦折頸的「折」讀音為「舌」，怎知他的「知」與「他」《六也》工尺為「六、六」（5、5），《粟廬》改「五、五」（6、6）。張唱「56」或為順接下一個「六」（5）之故（張之唱同于俞錫侯《斷橋》錄音）。【金絡索】之「害得我幾喪殘生」的「幾喪」，《六也》為高音「仩」，及「伬」，張唱之《粟廬譜》為「仩仁」及「伬」，運用高昂的旋律將深層之怨念頃泄而出，使聲情達到此曲之高峰。後接之「進退無門」則用低腔，將此前高亢的情緒轉入可憐的悲吟。【金絡索】為《斷橋》主曲，是由【金梧桐】、【東甌令】、【鍼線箱】、【解三酲】、【懶畫眉】、【寄生子】各曲剪輯而成。上崑華文漪《斷橋》唱同於《振飛曲譜》。但小生本為緊接唱【前腔】，上崑改加一句笛音樂吹奏，小生在音樂中上場再接唱。

[48] 龐世奇有《斷橋》【金絡索】之唱片錄音。

　　《釵釧記・落園》（史碧桃）。旦貼唱凡調【梁州序】，付上場，旦貼同唱【節節高】（《六也》）。《題詩》（未見演出）接芸香一句【稱人心】後唱【紅衫兒】、【江頭金桂】（《補園》）。《投江》（未見演出）旦上唱【綿搭絮】、【香柳娘】、【哭相思】（《補園》）。今未見。

　　《金雀記》[49]（井文鸞）。《庵會》【六么令】、【二郎神】與六旦對話之【囀鸎林】、【鸎啼序】與六旦相認唱【貓兒墜】、【尾聲】（《大全》）。《喬醋》旦唱【賺】與小生對唱【前腔】、【江頭金桂】（《大全》）。《醉圓》【新水令】、【江兒水】小生唱完【雁兒落】旦接【僥僥令】最後小生旦貼同唱【清江引】（《大全》）。《喬醋》沈傳芷有教學錄影，五旦唱同《崑曲大全》。【江頭金桂】腔很低，常唱到「DO」（1）。不放鬆氣息很難托住的。上崑《庵會》張靜嫻、金采琴、蔡正仁版，不同于《崑曲大全》，《庵會》不唱【二郎神】，用白口帶過，從【囀鸎林】起唱。「多蒙款留情意好」跳兩句直接唱「奴是井文鸞」段。「配洛下」的「下」本有八拍旋律改為兩拍，「安仁」的「安」亦本有八拍，亦改短腔為兩拍。其後許多長拍腔皆改短腔。五旦【鸎啼序】未唱，以白口替代，六旦接【前腔】「尼名彩鳳…」，此段稍作修詞。五旦再接唱【貓兒墜】。六旦未唱【前腔】，白口後接【尾聲】。《喬醋》五旦【前腔】「你剪雪裁冰」未唱，僅接小生唱「不負當年金雀盟」。【江頭金桂】唱同于《崑曲大全》。北崑韓世昌、白雲生有《喬醋》錄音。唱全同《崑曲大全》，且速度較慢。《醉圓》今未見。

　　《金不換・伺酒》（姚氏）。【集賢賓】、【前腔】、【琥珀貓兒墜】（《補園》）。沈傳芷有教學錄影，在窮生上場前先上「貼假扮的小生」將來龍去脈先說明後下場再上窮生。並將旦、貼合唱之【集賢賓】名改作為【二郎神】，但詞與工尺皆同《補園曲譜》之【集賢賓】。【前腔】則名標【集賢賓】。沈版詞曲全同《補園》。北崑有此折、其唱大體同《補園》。但唱「將來多子兆」時，工尺為「合上四合　四合工」（5165 653）卻將其翻高八度。此因女旦低音較弱，很難托住，故改高音演唱。慢尋思的「慢」，「上工尺上」（1321），唱作「上五六工尺」（16532），「尋」之「四」（6）唱「上尺工」（123）「思」為「上- -」（1- -），唱作「尺-上」（2-1）。

[49] 張五寶有《喬醋》【太師引】唱片錄音。韓世昌有《庵會》【二郎神】唱片錄音。

《孽海記・思凡》[50]（色空）。唱、作繁複之獨角戲，宿有男怕《夜奔》女怕《思凡》之說。五旦扮色空，唱小工調【誦子】、【山坡羊】、正工調【採茶歌】、【哭皇天】、【香雪燈】、【風吹荷葉煞】、【尾聲】（《遏雲閣》）。《思凡》這是耳熟能詳，京、崑兼唱的戲，各團唱均相同僅節奏速度處理按照演員表演而稍異。歐陽予倩《思凡》唱譜為《粟廬曲譜》，蘇崑、浙崑、上崑、北崑亦為《粟廬譜》，現今崑團演出多照《粟廬》譜而非《遏雲閣》，其最大不同處為【山坡羊】「冤家」的「冤」字。《遏雲閣》為20個音符12拍（5 .6 56 53 / - 1̇ 6̇1 65 / 3 553 235 32），《粟廬》增加為12拍34個音符（5 .6 5 6653 / - 1̇1̇6 562̇1̇ 6̇1̇6532 / 36 561653 235 332），這是歷代藝人加工的唱法，更顯崑腔字音的變化。笛色方面，北崑魏春榮升調（KEY），【山坡羊】為E調，【哭皇天】為A調，上崑蘇崑亦常升KEY。這是因為女性低音不容易唱，像此折最低音在【採茶歌】，許多音都唱到正宮調低音的「DO」，即音名「G」（低音），不止音低，還時常拖長拍，這就更難唱了，筆者雖為男性，聲帶不同於女性，但每唱到此就會用本嗓來唱低音的部分。

五旦是崑劇最重要的旦腳，其唱、唸應特別講究，唱要唱的委婉，唸要唸的輕緩。

各譜相同折目之間偶有小異如《遊園》的「亂煞年光遍」這句，《遏雲閣》、《與眾曲譜》均無氣口符號，《崑曲大全》、《牡丹亭曲譜》在「年」字下有氣口符號，《粟廬曲譜》則在「煞」字下有氣口符號。再如《驚夢》的「因循覷覥」的「覥」字，各家之工尺小異。不同院團選唱不同曲譜，這並沒有好壞之分，只是各人的選擇而已。

俞振飛說「崑曲的唱法有『四定』：定詞、定腔、定板、定調，缺一不可，否則，充其量是『唱譜』，而不是『唱曲』。」[51]

崑劇閨門旦的領軍人物張繼青，素來以講究唱腔而聞名，雖然有的人覺得其「蘇音」太重，但筆者認為每種腔調必有其歸屬，蘇州的曲調必須用蘇韻演唱才更恰如其分，張繼青對曲唱頗有心得，她在香港城市大學講座《春光暗流轉》中說：

50　張五寶、張媛媛皆有【風吹荷葉煞】唱片錄音。歐陽予倩亦錄有《思凡》唱片。
51　俞振飛：《送華文漪赴港演出有感》，《文匯報》1984年8月16日

　　崑曲【山坡羊】很多支，《驚夢》的【山坡羊】要唱出少女懷春的感覺，咬字運腔很重要要軟一點，《吃糠》的【山坡羊】就要有力度，艱辛萬苦，出口噴口力度要有分量稍微重一點，運腔都要帶著她的情景，《藏舟》的鄔飛霞，父親剛被人射死了，恨的要命，懷著這種悲淒的心情，一個人到墳上祭奠父親，唱的這【山坡羊】咬字要悲淒淒的，這些唱腔在台下就要唱的滾瓜爛熟的，到臺上不要去考慮我這個時候怎麼唱，我這個時候怎麼咬字，這是來不及的，這些都是基本功，老先生一遍一遍的拍曲，就是讓你印在腦子裏，到臺上非常自如，像講話一樣把它講出來，唱跟動作嚴絲合縫結合的很好，感覺很正確的話，這個戲大體上觀眾是要看的。唱就是咬字、小腔，腔要作的圓，俞錫侯老師最講究字正腔圓，唱時唸白、嗓門、用的音量都要很注意。每個人條件不同要適度調整。你演杜麗娘，身上、講話、語氣都是杜麗娘的，自己先帶入這情景再把觀眾也帶入這情景。《驚夢》【山坡羊】之春情難繾的「難」，走一點鼻音。「遣」字帶哼腔，就正好帶入杜麗娘此時的情緒。（2009.03.18）

　　俞粟廬的嫡傳學生俞錫侯是張繼青的唱腔教師，他對唱非常講究，張繼青認為俞錫侯的小腔唱的特別有感情，纏綿、婉轉、剛勁、挺拔，能將不同的旦角行當都能唱出不同的旦角的聲音。張繼青原本嗓音細窄，高音雖能上去但無力度，低中音部又不夠寬厚，俞錫侯為了對症下藥，親自找了些有針對性的曲子（如五旦《玉簪記・琴挑》之【朝元歌】）要她學，以拓寬音域增加厚度，俞錫侯很注意方法，要她以氣帶聲，打開喉門，抑揚頓挫，注意感情。

　　崑腔曲唱中有許多的術語，掌握其要領就能將曲唱表達的更完美，「務頭」即為其一。沈璟關於譜曲四聲總則的一句話，「去聲當高唱，上聲當低唱，平入當酌其高低不可令混」。吳梅則說「平上去相交為務頭」。陳宏亮則歸納出三項要點，一是突出一、二處曲文字句，二是突出一、二處婉轉動聽的樂譜，三是集中表達高技巧的唱法，合於這三種的就是這段的「務頭」。[52]沈璟所言「瀏亮發調處」，主要從曲調上提出來的。他認為「務頭」為唱段中最精彩的字句，而且在唱法上有一定的難度。一般是在曲子的四分之三處，比如《驚夢》【山坡羊】在第九跟第十一句有兩個二字句，就是「務頭」。即「遷延」與「淹煎」。而《藏舟》【山坡羊】之「務頭」則為「哀憐」及「難言」二處。

[52] 上海崑曲研習社編：《陳宏亮文集》，北京中國戲劇出版社2012年版，第250-261頁

二、五旦的唸白

崑劇旦色代表為五旦，故其唸白以輕聲慢吐為上，音色要含而不露，切不可如正旦般直呼直令，要刻意展現溫柔婉約的閨秀感。一般兩人之對話，五旦都是輕言細語的應對，而自言自語的白口就講究些了，如《驚夢》唱【綿搭絮】之前的自白：「娘嚇，你叫孩兒看書，不知哪一種書，才消的我悶懷嚇。」此時由於情緒還沉浸在剛才的夢裏，卻被母親打斷夢境，礙於禮教的束縛，只得輕聲自歎。語氣輕柔的就行，不用太強烈，也不要哀怨。再如《秋江》趕船前的白口「君去也，我來遲，兩下相思各自知，教我心呆意似癡。行不動，瘦腰肢，且將心事託舟師，見他強似寄封書。」這裏是近似詩句的文詞，要注意語速並以規律性的抑、揚、頓、挫來唸，而之後的「我想他去得不遠，不免喚只小船兒，趕上前去」就須口語化多些，以示分別。

《畫報》記「顧九蘭，甬東人，隸老慶豐班。…度曲亦如花底流鶯，既清且脆。惟白口純操甬音，異徐伶之能參官韻，未免貽譏大雅，此則習藝時扭於土音之誤，遂成白璧微瑕，殊可憾也。」[53]由此記載可知，當時觀眾對口音也是很講究的，五旦的唸白，忌有土音，否則說起話來與其形象有所落差則大異其趣。

第四節　五旦之作表

一、五旦的身段

五旦是最能展現崑劇魅力的旦色，所以其身段相對來說更須符合崑劇「載歌載舞」的特點。每個曲詞相應的動作在歷代藝人發展下都有適切的表現，手勢、腳步、眼神無一不蘊含著崑劇高深的藝術造詣。以腳步來看，閨門旦之步伐與六旦不同，六旦步伐要小，步子緊密，速度較快。五旦則要緩慢些，步伐用壓步，腳跟、腳掌、腳尖順序觸地，左右輪壓，兩足尖距一步伐，六旦則為半步伐。筆者曾用旦行基本步伐演繹五旦角色杜麗娘，在某些

[53] 顧篤璜：《昆劇史補論》，江蘇古籍出版社1987年版，第212頁

唱腔板眼緊促，而舞臺距離偏長之時，用小碎步就顯得不似閨閣淑女，用慢步則來不及到達定位。亦曾為此特別研究步伐的緩急。先緩起步，繼之用較快的步伐走個四、五步，然後再放慢些，這樣兩者並用才能達到定位而又不失小姐儀態風範。另音樂的節奏速度也需配合，掌握分寸才能恰到好處。《審音鑑古錄》之《繡房》篇對五旦的步伐也有講究：「行動只用四寸步其身自然嫋娜，如脫腳跟一走即為野步。」[54]。尤彩雲也說「只有腳底下功夫打實了，身段才有了依靠，戲才不會走樣。」[55]

　　姚傳薌將五旦的步伐分為慢步、中步（絞步）、快步三種，「慢步時腳跟腳尖碰牢，膝蓋擦著膝蓋，練習時要有稍微碰牢的感覺，特點是：前腳起步時，不能用硬勁，要用軟勁，左腳走出去是軟的，右腳走出去也是軟軟的。中步的走法是，左腳出去，右腳往左靠一點點，像小花旦走碎步一樣，腰稍為帶一點點歪，象半個月亮形，這種步子走法自己感覺有半圓味道，轉身、坐下時常常用到。快步走的不能像刀馬旦那樣快，要領在腳尖與腳跟之間要空一、二寸距離，走快步一定要注意轉彎，舞臺上要走大圈圈，圈小不好轉，閨門旦轉身時胸跟腰都要同時注意，才能顯示古代婦女的美。」[56]

　　《審音鑑古錄》中，《遊園》身段之描述只有一句「愛遊玩故，勿走三角莫作閑觀。」[57]

　　杜麗娘在《牡丹亭‧遊園》中有許多與春香「合伴」對應的蹲身身段，筆者認為五旦蹲身時不可全蹲，只可蹲五分（一到十比例），全蹲反似丫環。五旦、六旦同場戲要分的出主、從。五旦手勢幅度不可過大，才能顯現端莊之情。姚傳薌在《傳字輩表演藝術家藝術經驗專輯》一書中對《遊園》的身段有詳盡的描述，此不再敘。筆者僅記臺灣版《遊園驚夢》身段的特別之處。張善薌為徐炎之夫人，抗戰期間在重慶同姚傳薌學習多出崑劇折子戲。她教授臺灣京劇演員在《遊園》之時有兩個「雙臥魚」的動作，一為「姹紫嫣紅開遍」處，兩人左、右反向「雙臥魚」，另一為「春閨怎占得先」處，兩人貼身前後，同向「正臥魚」，此身段皆不同于國內諸團，煞是美觀。

[54]（清）琴隱翁：《審音鑑古錄》，收於《善本戲曲叢刊》，臺北學生書局1987年版，第239頁
[55] 朱禧、姚繼焜編著：《青出於蘭》，北京文化藝術出版社2009年版，第34頁
[56] 姚傳薌等口述：《浙江崑劇傳字輩表演藝術家藝術經驗專輯》，內部資料1983年版，第257頁
[57]（清）琴隱翁：《審音鑑古錄》，收於《善本戲曲叢刊》，臺北學生書局1987年版，第550頁

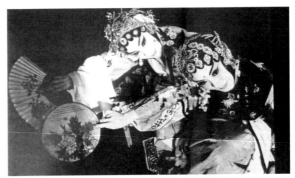

臺灣徐露《遊園》「雙臥魚」身段

《舊劇叢談》云：

演劇最忌雷同，腔調雖妙，不可重歌，身段雖佳，不能複用，所謂數見不鮮，令人生厭也。[58]

因此很多唱詞相類似的，對應之身段就不能相同，或左右、或上下，皆為使之不相同矣。

筆者以《驚夢》【山坡羊】之水袖身段與《長生殿・驚變》【泣顏回】之摺扇身段、《琴挑》【朝元歌】之雲帚身段為例，列舉出五旦配合身段之道具運用。而五旦與巾生「兩合」之身段如《琴挑》、《亭會》等，在《周傳瑛身段譜》中已有記載。

五旦最重要的劇碼是《牡丹亭》，現今「原來姹紫嫣紅」的唱段可比美「家家收拾起、戶戶不提防」的時代。《驚夢》與《尋夢》可說是《牡丹亭》閨門旦表演重點中的重點，早期《尋夢》演出並不熱絡，可《驚夢》的【山坡羊】自使至終不曾被人遺忘過。其中五旦最重要的動作「蕩足」、「磨桌沿」都在這支曲牌裏，筆者先就【山坡羊】的作與表作一描述。

起唱【山坡羊】之前有唸白「恁般天氣好困人也」，當唸道「好困人」時作困倦狀，唸「也」字時，雙手平放左側桌面（手心向下），起唱「沒亂裏」雙手不動，「春情」左右手撫胸口「難」右手抓左手腕下之袖口「遣」左手食指在桌面左邊反時針畫圈，「驀地裏」雙手扶桌面作欲起身狀，屁股離座後，又坐下，「懷人」雙手平放胸口，手心朝自己身體，「幽怨」左手反時針右手順時針，在胸口輪流畫圈手指動，雙手右攤，「則為俺」

[58] 張次溪編《清代燕都梨園史料》，北京中國戲劇出版社，1988年版，第859頁

桌右起身雙鬥袖，「生小」左手下翻水袖搭桌右邊，「嬋娟」右手上翻水袖，畫到胸口，右腳同時側踏到左腳後，右手再拋水袖，同時右腳側踏到左腳前，重複一次右手上翻水袖，畫到胸口，右腳同時側踏到左腳後，右手再拋水袖，同時右腳側踏到左腳前（右腳伸到左腳前，再撤到左腳後此動作即為「蕩足」，此時重心都在左腳。省崑張繼青前伸足時為「腳跟」點地，上崑張靜嫻則為「腳尖」點地）。「見名門一例」雙手左前平指正面對觀眾，「一例」同方向再指一次但身背面向觀眾，「神仙眷」雙上翻水袖，蹲身。「甚良緣」身左側左右手手心向下食指尖相對，再雙翻腕手心朝上，再翻腕手心向下作害羞狀。「把青春」右手標眉再左手標眉，「拋」雙手翻至頭頂兩側手心朝天，「的遠」雙手右前拋袖。「俺的」自指「睡情」雙手對揉手心，「誰見」順時針慢翻身，翻身後右手標眉。「則索要」右手指右前，「因循覷䏶」左手拉右手水袖，作害羞狀，並退一步，再退一步水袖半遮臉。「想幽夢」雙手身右前側雙上翻水袖，「誰邊」沿著舞臺前緣從右走到桌左邊，雙拋袖，「和春光」右手下翻水袖按桌面左側，「暗」左手下翻袖「流轉」，拉近左身側，左腳同時側點右腳後，再左手拉開，左腳點右腳前側。反覆一次（此動作與方才桌右動作為相對）。「遷」右轉身，雙手身兩側後扶桌沿，接下來就是「磨桌沿」動作，「延」身體右側略抬，帶動雙腳，雙腳腳尖著地腳跟懸空，同時左腳踏於右腳右側，身體順勢下蹲（六分即可）再身體左側抬起，右腳踏于左腳左側，身體下蹲，「這衷懷」右邊再磨一次，左手仍身後扶桌沿，但右手上翻袖於胸口間，「哪處言」右手從身左側平畫到右側，「淹煎」起身，左手拉右水袖，攪袖，「潑殘生」歸座，右水袖搭於左手上「除問天」右外翻袖左手左前指天。

「磨桌沿」動作之要領為雙掌於身後扶桌立面（觀眾看的見的那面，非為平面），蹲身時切莫直身下蹲，要有用身體畫圓的感覺，此動作有的演員做兩個，有的作三個，張繼青只作一個。（「磨桌沿」分解圖見本章末）。張志紅【山坡羊】的「蕩腳」只作一邊，在「生小嬋娟」處。「磨桌沿」則用在「神仙眷」這三字上。她的揉手（表現睏意）是搓圓圈狀的，其他演員都是上下對搓，張志紅說那是姚傳薌獨傳給她的路子。此段【山坡羊】全是水袖動作，水袖的放與收起時以自然合乎情節為主，除特定動作翻袖、拋袖外，其他時候看表演者個人運用，要穩而不亂。

《驚夢》之磨桌沿

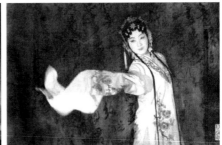
甩水袖

　　水袖有許多的基本運用，下袖、**翻袖**、拋袖，抖袖，不同技法對袖內之手形、手腕力度都有講究，這是屬於基本功的部分，需經長久的練習才能達到運用自如的境地。

　　崑劇身段非常規範，都是三次，碰袖、三抖袖、三拉袖。如《驚夢》中【山桃紅】「似水流年」的三碰袖，在小鑼聲中，生、旦水袖觸碰而顫抖，受驚後旦將手歸於胸口。《琴挑》「長清短清哪管」，抖袖後，觸碰也是顫抖，但手歸在身體後面。不同人物相同動作也要有所分別。表演需程式化但不能公式化，切不可千人一面。

　　折扇是除水袖外五旦表演最重要的道具，拿扇子要「二八」（扇柄十分之二處），拿「活把」（姆指食指中指，有空間方便運用），不要死把（五指滿抓），活把才好運用又不會捏的很僵，開扇的動作要用手腕，從底下開，位置不能超過胸部。今試舉《長生殿·小宴》的第二支【泣顏回】為例說明折扇的運用：

　　「花繁」折扇未開前，交付左手托扇，右手大抖袖，「濃豔」右手抓扇，平開扇，「想容顏」雙手上開，再持扇從臉右拉至左遮臉看身左之唐明皇，作害羞狀。「雲想衣裳」向右小圓場，同時平開扇於腰際至上場門，「光燦」右掏手，「新妝」左手外翻袖，右手持扇平舉手心向下，「誰似」反身圓場，引明皇至台中，「可憐飛燕」雙手右前指，「嬌懶」雙手搭肩蹲身（身體左右微晃同時蹲）。「名花」左手外翻袖，右手手心朝上持扇從身左側晃動扇面到身右側。「國色」雙手將扇180度反轉，「笑微微」雙手持扇從臉左劃到右。「常得」反身與明皇面對面，「君」扇左遮臉「王」扇右遮臉「看」扇從臉前抖動直向下，「向春風」右手夾扇，「解釋」左右擺動水袖，同時雲步向右，「春愁」左手上翻袖。「沉香亭」順時針圓場，「同

《長生殿》折扇身段

《長生殿》水袖身段

倚」右手反拿扇於右腰際，「欄」左抬手翻袖「杆」蹲身。唱完才起身合扇
（此段唱從開扇後就沒合扇）。

這支曲子是楊貴妃的心情寫照，動作中要表現出華貴之氣，所以動作不
宜太多，也不宜過大，因為戴有鳳冠，頭也不要晃的太多，否則冠穗會易於
纏繞。折扇通常由右手拿，除非特定動作換左手之外，都以右手持扇、開扇
為主。不光是開扇的手，還有腳步的配合也很重要，需不疾不徐，以顯端
莊。另外水袖使弄不好也會防礙持扇的手部活動，故每個部份都要注意。

《尋夢》一折多支曲子也都是持扇動作，一般以右手持，偶爾換左手，
一般換手都是拇、食、中指從下托。深得姚傳薌真傳的關門弟子張志紅則從
上反扣拿，非常美觀，呈現另一種姿態美。她對於閨門旦的身段表現更有所
體會，在香港城大講座《崑劇閨門旦的表演特色》中她說：

> 一個好的閨門旦，一、形體要協調，調整好氣息，轉身時要掌握重
> 心。閨門旦的節奏比較緩慢，無論是唱是唸，動作運作都是圓的。運
> 用眼神、內涵來表現人物。姚老師曾講他年紀大了不要學他動作，要
> 學他的方法，要領要記住，唱文戲的也要練腿功，腿是最重要的，裙
> 子裏腳的變化也是很多的。二、表達要正確，讓觀眾明白。初演人物
> 都是從外（動作）到裏（內在），演多了就能從裏到外的體現，隨著
> 年齡，體會是不同的。（2005.03.08）

筆者的體會則是，學身段動作、表情都要有「潛臺詞」就能深入，觀眾
也才能理解。韓世昌則說「喜怒哀樂之情對演員來說，你必須掌握住那各種

浙崑張志紅

情感所引起的心裏的具體勁頭兒。有了這勁頭兒，臉上身上都活了。沒有這勁頭兒，找出一百句潛臺詞也是白費。」[59]

徐淩雲《崑劇表演一得》中有《連環記・小宴》、《連環記・梳妝擲戟》、《獅吼記・梳妝跪池》等五旦折目的身段描述，筆者在此不再贅述。《審音鑒古錄》有多出五旦劇碼，多為情緒動作提示（如：悲傷狀、垂頭眼閉式，左手拍桌細搖頭介）而非曲詞之相應身段（唱什麼詞作什麼身段），僅作提示之用。

《周傳瑛身段譜》有五旦《琴挑》之雲帚身段，現存各大崑團知名旦腳之《琴挑》錄影頗多，請自行比較。筆者所記錄的則是朱傳茗的身段（依據胡保棣教學）：

【懶畫眉】兩段及琴曲，因出場時左手抱琴，右手持帚，故身段受限制，多為各種持帚姿式，或撫琴之姿。

【朝元歌】之身段是此折重點，身段略述於下：

長清（起身，左手持拂塵頭，右手持拂尾，先往右前方走，再右向左圓弧走向中間，同時雙手從右劃至左）短清（佛交左手托住，右手下水袖，再右手套拂塵指扣）那管（右手拂尾上右肩，左手下袖，在小鑼聲中與潘之水袖觸碰，略驚，收回身後）人離（右手扶左腕，左手攤手並後退一步，再左手扶拂塵頭，右手攤手，並後退一步）恨（右手拂塵背身後，左手胸前上翻袖），雲心（右手持拂塵從眼前由左至右劃過，同時眼看遠方，亦從左至右）水心（左手翻袖右手持拂塵右下前指，慢蹲身），有甚（左手胸前上

翻水袖，並向潘送出，右手手心朝上搭左手水袖下，並往潘之方向左腳上一步）閑（右手向潘送出，左手手心朝上下托右手水袖，同時右腳上前一步）愁悶（向潘攤雙手），一度（與潘相對，略點頭）春來（歸座），一番（左手抓拂尾繞至右肘下，同時右手轉腕）花褪（右手手心朝下，畫小圈），怎生上（左手放佛尾，右手持拂塵反時針甩出）我（自指）眉痕（右手掠右眉，再左手掠左眉）。雲掩柴門（雙手掌心向前對併，作門狀，再雙手左右分開，再併合），鐘兒（右手持拂順時針甩一圈，看左）磬兒（再反時針甩一圈，看右）在枕上聽（右手手心向上持佛塵於右額，左手同時放在臉右側指右耳作聽狀，身體向右，同姿勢身體再向左，再向右），柏子（右手持拂雙手指左前方）座中焚（右手拂塵尾搭左肘，左手作唸佛狀），梅花帳（右手拂塵反時針甩，持帚於右額前，左手胸口指右方）絕塵（右手反時針甩拂尾，手放拂塵，右手手心朝上在胸口處，從左到右平劃）。果然是（右手拂尾上右肘）冰清玉潤（雙手抱肩），長長短短（右手食指點左手兩次，作數狀）有誰（向前方觀眾面雙攤手）評論（右手心向下，平面畫圓圈，手指抖動），怕誰（對潘雙攤手，再作害羞狀）評論（左手食指指嘴，再向潘送出）。

　　筆者比對五旦與六旦之拂塵用法，五旦含蓄許多，甚至連拂塵背後上肩的動作也沒有，都是些基礎姿勢。

　　張洵澎《琴挑》的「你是個天生俊生」，則是用芭蕾身段把身體舒展開。她在成都網台《金沙論壇》專欄《張洵澎的崑曲人生》中說：「要先把自己燃燒起來，再燃燒觀眾，戲迷戲迷，你不迷他們，他們怎麼迷你呢…。」

《琴挑》之身段

二、五旦的表

　　對於《尋夢》這出戲的表現形式姚傳薌則提到「《尋夢》這出戲不應走花哨討好觀眾的路子，而要從人物出發，從整折十四支曲子中，從上場【懶畫眉】開始到【江兒水】結尾，要找出杜麗娘曲折多變的內心活動，要找到身段動作造型與情感結合，既要層次分明又要循序漸進，步步扣牢，不斷推向高潮…。」[60]

　　《牡丹亭・離魂》演的最好的是李季生，圖畫日報云：「崑班五旦李季生，吳門人，少年時演劇頗有閨態，為世所賞，惜中年後酷染阿芙蓉癖，面目瘦損且齒齯腮縮，頗不雅觀。以致在班盡供奔走之役。惟《牡丹亭》之《離魂》一劇，李串杜麗娘，支離瘦首，出自天然，憔悴病容，無須強飾。至奄奄一息，遺囑其母杜夫人時，如泣如訴、若斷若續，尾聲一曲尤為絕後空前。其藝有不能沒者。蓋正惟其嗜煙，故此戲遂成絕唱也。」筆者認為拍影視可能更適合如此真實的面容，戲曲舞臺藝術，講究的是以程式表演人物，並不需要如此真實之姿。這讓我想到2010年日本著名歌舞伎役者坂東玉三郎演唱的《離魂》亦有異曲同工之妙，不是說他也吸大煙，而是因為他是日本人，沒學過中國話，完全由拼音學習，咬字發音不甚準確，又不諳崑腔唱法，口形不正確，故使其音，若吞若吐，若有似無，亦正合此角所須之氣若遊絲。加之日本歌舞伎女形的畫妝是臉孔全白，僅在眼角塗點紅，嘴唇抹點紅，這慘白的妝容也正合乎病入膏肓之態。但他在舞臺上的《離魂》確實能感動人。（詳見筆者之文章《姹紫嫣紅各開其遍》[61]）。可見除卻聲情、動作外，妝容也是能影響觀眾情緒的一個部分。

　　《審音鑒古錄》之《離魂》眉批已將此折表演記錄其中：「此系豔麗佳人沉屙心染，宜用聲嬌氣怯精倦神疲之態，或憶可人睛心更潔，或思酸楚靈魂口徹，雖死還生，當留一線。」[62]

　　《琴挑》是五旦本工戲，但姚傳薌對於現今各團所演的《琴挑》是有意見的，他說道：「現在演出的《琴挑》根本沒『挑』的動作，應該是唱琴曲

[60]　朱禧、姚繼焜編著：《青出於蘭》，北京文化藝術出版社2009年版，第34頁

[61]　《姹紫嫣紅各開其遍》收錄於《中國昆曲論壇》2009，蘇州古吳軒出版社2010年版，第287頁

[62]　（清）琴隱翁編《審音鑒古錄》，王秋桂《善本戲曲從刊》第五輯，臺北學生書局1987年版，第583頁

坂東玉三郎之《離魂》

時作挑的動作，是文雅的『挑』不是『輕佻』，丁蘭蓀教過梅蘭芳這出戲，怎麼挑，潘必正唱【琴曲】唱到『無雙』，潘將琴稍往前推，這一推就挑了，（無雙這句是雙關語），陳妙常說『此乃雉朝飛也，君方盛年，何故彈此無妻之曲』，再將琴推回去，這也是『雙關』。」[63]

　　演員在舞臺上時常有即興的東西，今天這樣感覺正確，感覺很好，下回就把它固定下來，哪怕是一個感覺、一個表情或一個動作，慢慢把它固定，以後就成為自己保留的東西。臺上不斷的演，會有不同的發現，這些累積對演員是很重要的。

　　閨門旦是崑劇最主要的旦腳，講究「行不露足」、「笑不露齒」，表情都是含蓄的，觀眾看戲，首先看的是眼睛，所以眼神佔據了表演的重要位置。華文漪說眼睛是心靈的窗戶，心裏想什麼，看眼神就知道了，朱老師教戲最主要的一點，就是眼神的收放運用，不要在臺上傻瞪眼，必須做到欲放先收，欲收先放，而且眼睛裏要有戲，有內容，不能空洞，這樣眼神才能發光。胡保棣也說朱傳茗很要求眼神，每個定位都教的很清楚。梁谷音說五旦的眼神是一種朦朦朧朧的，像有層輕紗隔著。胡錦芳說閨門旦都是羞答答的偷看，要是拋媚眼那就成了六旦了。王奉梅說五旦端莊、穩重、含蓄，眼神很重要，收、放，表現內在感情的豐富。周雪雯在《談崑旦的身段與眼睛》一文中說道「僅有外型還不夠，要達到更完美的藝術境界還要有一雙神采奕奕的眼睛，人物內心的獨白和喜怒哀樂的情懷，統統由它來解答。」[64]姚傳薌則說「演古代少女，就要用古代少女的眼睛表情。若用現代人生活中的眼睛，代替古人的眼睛就不對了，什麼是現代人的眼睛呢？簡單地說，就是

63　洪惟助主編：《崑曲演藝家、曲家及學者訪問錄》，臺北國家出版社2002年版，第65頁
64　周雪雯：《談崑旦的身段與眼睛》，《中國演員》2011年第六期，第39頁

實的多虛的少。戲曲表演方法有虛有實，以虛為主，以虛帶實，虛實相生。虛，就可以誇大一些，好看一點。」[65]由以上諸家所言可知眼神在五旦表演中的重要性。

劇碼中眼神的運用有很多，如《題曲》喬小青的看書，《思凡》小尼姑的唸經書，《偷詩》的讀詩文等，在兼顧唱、作之時眼神也要有戲。無論看什麼文字，眼神都要隨著從右至左，從上至下，依中式古籍排列方式表現，自身才會入戲。

除了眼神外，五旦表情另一個重要的部分就是「嘴」，姚傳薌認為性感的嘴要在表演中體現。就是在某些重點上提一下。如唱《尋夢》【懶畫眉】最後的「好處牽」三個字時，唱完前兩個字後，不要急於吐出最後一個字，稍頓一下，輕泯下嘴唇，再慢慢張口吐字，這時觀眾注意力就會在你的嘴上，也就有了性感的感覺。

第五節　五旦之穿戴

最正宗的《崑劇穿戴》，為傳字輩藝人之箱管曾長生記述，其時崑劇尚未受京劇影響而保持崑派傳統，與現今之穿戴不同處比較如下。

一、五旦的服飾

《荊釵記》（錢玉蓮）。《送親》包頭，兜面紅，身穿紅素褶子，腰束白裙，白彩褲彩鞋。《拜冬》包頭戴花，身穿月白花褶子，腰束白裙，白彩褲彩鞋。（中間加大過橋，罩粉紅花帔）。《女舟》包頭，身穿紅帔，襯湖色褶子，腰束白裙，白彩褲彩鞋。《釵圓》頭戴花旦鳳冠，身穿紅官衣加雲肩，腰束白裙，角帶，白彩褲彩鞋。《繡房》省崑徐雲秀大頭水鑽頭面，穿褶子，繫裙，加長紅馬甲。浙崑王奉梅大頭、穿褶子。《審音鑑古錄》中錢玉蓮多穿「襖」不穿褶子。

《白兔記》（岳秀英）。《送子》包頭戴花，身穿粉紅帔襯藍褶子，腰束白裙，白彩褲彩鞋。《回獵》包頭戴花，身穿皎月繡花帔襯湖色褶子，腰束白裙，白彩褲彩鞋。湘崑岳秀英皆穿帔。

[65] 姚傳薌等口述，浙江省藝術研究所編：《浙江昆劇傳字輩表演藝術家藝術經驗專輯》，內部資料1983年版，第244頁

　　《幽閨記》（王瑞蘭）。《踏傘》頭戴銀泡，身穿黑褶子腰束白裙，打腰，白彩褲彩鞋。《拜月》（傳字輩無）省崑、上海崑五班皆梳大頭，素褶子加裙打腰包。

　　《琵琶記》（牛小姐）。《賞荷》梳大頭戴花，大紅素褶子罩大紅團頭帔，腰束白裙，白彩褲彩鞋，中間脫去紅帔換油綠帔，下場前又脫去油綠帔。《賞秋》包頭戴花，身穿紅素褶子，腰束白裙白彩褲彩鞋。《盤夫》、《廊會》包頭戴花，身穿綠團花帔襯月白褶子，腰束白花裙白彩褲彩鞋。《書館》包頭戴花，身穿皎月褶子，腰束白裙白彩褲彩鞋。

　　《連環記》（貂蟬）。《梳粧》包頭戴花，身穿皎月繡花褶子，紅斗篷，腰束花白裙，白彩褲彩鞋。《擲戟》包頭戴花，身穿粉紅花帔襯皎月褶子，腰束花白裙，白彩褲彩鞋。方傳芸、朱薔錄影版中，貂蟬古裝頭戴花，穿帔繡花裙加斗篷。曲友甘紋軒演出《梳裝擲戟》梳大頭穿帔。北崑王振義魏春榮版，裝束同方傳芸版，古裝頭穿帔。當今《小宴》一折各崑團，上崑、蘇崑、浙崑、北崑全照京劇《小宴》扮相改梳古裝頭，穿帔。

　　《繡襦記》（李亞仙）。《墜鞭》包頭戴花，身穿湖色繡花帔襯粉紅褶子，腰束白花裙，白彩褲彩鞋，手拿折扇。《入院》包頭戴花，身穿粉紅繡花帔襯皎月褶子，腰束花白裙，白彩褲彩鞋，定席後除帔拿女折扇。《蓮花》上崑蓮花梳大頭穿帔加斗篷。《剔目》梳大頭穿褶子。

　　《西廂記》（崔鶯鶯）。《游殿》、《惠明》包頭戴花，身穿淡皎月花褶，束白裙，白彩褲彩鞋，手拿女折扇。《跳牆著棋》包頭戴花，身穿粉紅繡花帔襯褶子，腰束花白裙，白彩褲彩鞋。《佳期.拷紅》包頭插花，身穿茄色繡花帔襯藍褶子，腰束花白裙，白彩褲彩鞋。《長亭》包頭插花，身穿雪青休花帔，襯湖色褶子，腰束白花裙，白彩褲彩鞋。蘇崑、浙崑、上崑之鶯鶯皆梳大頭穿帔，北崑本戲改古裝頭，穿帔。

　　《浣紗記》（西施）。《越壽、拜施》頭戴鳳冠，身穿紅女官衣雲肩，腰束花裙角帶，白彩褲彩鞋。《分紗》頭戴鳳冠，身穿宮裝加紅斗篷，腰束花裙，白彩褲彩鞋。《進美》西施裝束同《越壽》。《採蓮》頭戴鳳冠，身穿黃帔襯紅褶，罩黃蟒，腰束花裙角帶，白彩褲彩鞋。第二支曲時卸黃蟒執折扇。上海崑曲研習社五十周年慶，甘紋軒、李闓東演出《採蓮》，西施僅穿黃帔戴鳳冠，未穿黃蟒。

　　《玉簪記》（陳妙常）。《茶敘》、《琴挑》、《問病》、《催試》、《秋江》頭戴道姑巾，身穿道姑衣，腰束白裙，鵝黃絲縧，白彩褲彩鞋，手

執雲帚。省崑、蘇崑梳大頭戴道姑巾，穿道坎。北崑、上崑、浙崑梳古裝頭、戴道姑巾穿道坎。

《紫釵記》（霍小玉）。《折柳》、《陽關》梳大頭戴花，加大過橋，身穿古式宮裝加雲肩，襯素褶子，腰束白裙，白彩褲彩鞋。浙崑王奉梅穿著同此，蘇崑大頭戴鳳冠穿宮裝，筆者認為霍小玉身分還不到戴鳳冠穿宮裝的地位，當以王奉梅穿著較適合。省崑大頭、點翠頭面，穿帔不加雲肩，外加斗篷。

《牡丹亭》（杜麗娘）。《學堂》包頭戴花，身穿湖色繡花帔襯茄花褶子，腰束花白裙，白彩褲彩鞋。《遊園》梳大頭戴花，加綢包頭，身穿繡茄花帔紅斗篷，腰束白花裙，白彩褲彩鞋，手拿女折扇。（唱至「揣菱花」時除包頭、斗篷，罩皎月繡花帔）。《驚夢》梳大頭戴花，身穿皎月繡花帔襯茄花褶子，腰束花白裙，白彩褲彩鞋。《尋夢》包頭戴花，身穿粉紅繡花帔襯皎月花褶子，腰束白裙，白彩褲彩鞋。《寫真》傳字輩無此折。《離魂》包頭戴花，藍綢打頭，身穿青蓮素褶子，腰束白裙，白彩褲彩鞋。《冥判》頭戴銀泡披黑紗，身穿黑素褶子，腰束白裙，白彩褲彩鞋。《圓駕》鳳冠、紅蟒角帶，繡花裙、彩褲彩鞋。

今各崑團演出，《遊園》杜麗娘脫下斗篷後不再穿帔（事先穿在斗篷裏），《驚夢》、《尋夢》僅穿褶子不加穿帔。《寫真離魂》皆穿褶子。崑劇傳統上病人都是拿藍綢在頭上打個結代表生病，上崑改用繡花包頭軟方巾，而省崑張繼青在《離魂》中則用淺色的紗，包在頭上，她說因為病人怕風，要擋擋風，再配合穿繡花之白帔，這樣舞臺色彩就很協調了。

《南柯夢》（金枝公主）。《瑤台》頭戴七星額子加燕毛，身穿湖色改良女靠，紅斗篷，粉紅彩褲，繡花薄底靴。上崑演出穿著同此，但靠內加穿裙。浙崑則不加裙，省崑穿改良靠亦加裙，但頭戴鳳盔。

《獅吼記》（柳氏）。《梳粧》包頭戴花，身穿繡花褶子，外罩湖色繡花長馬甲，卷袖，腰束白花裙，皎月絲縧，白彩褲彩鞋，藜杖放場上。《跪池》包頭戴花，穿青繡花帔襯茄花褶子，卷袖，腰束白花裙，白彩褲彩鞋，手拿絹頭。二場上拿藜杖。《夢怕》包頭戴花，身穿青蓮繡花帔襯茄花褶子，腰束白花裙，白彩褲彩鞋。手拿家法板。（《三怕》《崑劇穿戴》無）。上崑《梳妝》褶子外加長坎肩，頭戴上崑式粉紅方巾。《跪池》大頭花褶子（捎袖）拿手絹。《三怕》穿帔。浙崑《梳妝》徐延芬穿帔水袖加斗篷，《跪池》裝束同上崑。省崑《跪池》裝束亦同上崑。

《紅梨記》（謝素秋）。《亭會》包頭戴花，身穿粉紅繡花帔襯湖色褶子，腰束花裙，白彩褲彩鞋。拿女折扇。上崑穿著同此，多加珠肩以示青樓女子華麗之裝束。省崑梳大頭穿裙襖，拿折扇。浙崑穿帔但不加珠肩。

《療妒羹・題曲、澆墓》（喬小青）。曾本無此折。今多大頭戴花，藍綢打頭，穿素褶子、花裙彩褲彩鞋。上崑張洵澎不繫絲子。浙崑王奉梅、蘇崑胡錦芳皆繫絲子，王奉梅並說這是姚傳薌交待的穿著方式。

《占花魁》（花魁女）。《湖樓》、《受吐》頭戴包頭，身穿湖色花帔襯粉紅褶子，腰束花裙，白彩褲彩鞋。今之花魁在帔外再加珠肩以示青樓女子裝束之華麗，上崑改梳古裝頭穿古裝。省崑龔隱雷梳大頭穿帔。上崑、省崑上場時均搭斗篷。

《風雲會》（京娘）。《送京》曾長生《崑劇穿戴》標五旦，梳大頭戴紗罩，身穿黑褶子（彩褶亦可），腰束白裙，打腰，白彩褲彩鞋。手拿馬鞭。到家除紗罩，腰裙。北崑裝束為素褶子加裙，打腰包。

《天下樂》（鐘妹）。《嫁妹》梳大頭戴花，身穿月白素褶子，罩湖色花帔，腰束白裙，白彩褲彩鞋。（中間做親時換大紅團頭帔，頭上兜面紅）今多穿帔，作親換大紅帔。

《十五貫》（侯三姑）。《審豁》梳大頭帶水髮加青布囚搭，身穿月白褶子，腰束白裙，白彩褲彩鞋。掛鏈條帶手銬。

《西樓記》（穆素徽）。《樓會》包頭加湖色綢打結，身穿皎月花褶，外罩粉紅長馬甲，腰束花裙，湖色絲絲，白彩褲彩鞋。上崑張靜嫻梳大頭戴花，粉綢打頭，粉帔花裙加斗篷。省崑亦同上崑。蘇崑柳繼雁梳大頭穿帔花裙加斗篷風帽，但脫下斗篷後無法卸下風帽，筆者感覺太累贅。

《風箏誤》（詹淑娟）。《後親》頭戴鳳冠，身穿女紅蟒霞帔，腰束白花裙，角帶，彩褲彩鞋。二場換大過橋，身上換紅團花帔襯粉紅繡花褶，三場除帔。《茶圓》頭戴大過橋，身穿皎月團花帔，襯褶子，白彩褲彩鞋。《後親》穿紅帔。

《滿床笏》（蕭氏）《崑劇傳戴》歸作旦扮。《納妾》，梳大頭戴少許花，穿黑褶子腰束白裙，白彩褲彩鞋。

《長生殿》（楊玉環）。《定情》頭戴鳳冠，身穿紅蟒大雲肩，繡花白裙，白彩褲彩鞋，手拿牙笏。《賜盒》頭戴大過橋，身穿紅帔襯褶子，繡花裙，白彩褲彩鞋。《絮閣》頭戴鳳冠加風帽，身穿宮裝襯褶子外披紅斗篷，繡花裙，彩褲彩鞋。《密誓》頭戴鳳冠，身穿月白團花帔襯褶子，腰束白

裙，彩褲彩鞋，手拿折扇。《驚變埋玉》頭戴鳳冠，身穿黃帔加襯褶子，腰束繡花裙，白彩褲彩鞋，手持折扇。《哭像》之貴妃塑像裝束同《定情》。上崑今演全本《長生殿》已改穿古裝梳古裝頭。《定情賜盒》蘇崑王芳穿著同曾本所述。《絮閣》上崑蘇崑、省崑穿著均同曾本但都不戴風帽，浙崑戴鳳冠穿著古裝雲肩飄帶裙（非宮裝）。《密誓》上崑穿藍繡鳳帔戴鳳冠、《驚變》蘇崑、省崑、上崑、浙崑、北崑均同曾本裝束。《埋玉》上崑、蘇崑均穿黃蟒戴鳳冠。《舞盤》蘇崑穿古裝加飄帶雲肩、飄帶裙（曾本無此折）。

《雷峰塔》（白素貞）。《遊湖》、《借傘》、《端陽》、《盜草》、《水鬥》頭戴銀泡包頭，加白絨球紗罩，身穿白戰衣戰褲裙，雲肩，腰束花鸞帶，白薄底靴，掛雙劍。今各團均戴白蛇額子。《斷橋》頭戴銀泡包頭，白絨球，水髮，身穿白褶子，腰束白裙打腰包，白彩褲白薄底靴。《合缽》頭戴銀泡包頭，白絨球，身穿白褶子，腰束白裙，白彩褲彩鞋。

《釵釧記》（史碧桃）。《落園》梳大頭戴花，身穿湖色繡花帔襯湖色素褶子，腰束白裙，白彩褲彩鞋。手拿折扇。《題詩》、《投江》兩折未見演出。

《金雀記》（井文鸞）。《庵會》包頭戴花，身穿月白花帔襯粉紅褶子，腰束花裙，白彩褲彩鞋。《喬醋》包頭戴花，身穿皎月花帔襯粉紅褶子，腰束花裙，白彩褲彩鞋。《醉圓》包頭戴花，穿繡花帔襯湖色褶子，腰束花裙白彩褲彩鞋。上崑《庵會》穿帔花裙，《喬醋》穿帔加斗篷。

《金不換》（大夫人）。《伺酒》包頭戴花，身穿湖色繡花帔襯褶子，腰束白裙，白彩褲彩鞋。

《孽海記》（色空）。《思凡》頭戴道姑巾，身穿道姑衣，襯月白素褶道姑馬甲，腰束白裙，黃宮縧，內湖色絲縧，白彩褲彩鞋。手執雲帚。唱至【風吹荷葉煞】卸道姑衣，黃宮縧。《下山》頭戴道姑巾，身穿月白素褶子，道姑馬甲，腰束白裙，湖色絲縧，白彩褲彩鞋，手執雲帚。各團服飾皆同于曾本，但唱【風吹荷葉煞】時不脫掉道姑衣，另省崑、蘇崑梳大頭貼七片。上崑梳古裝頭貼大柳，頭戴道姑巾、內穿古裝衣裙外罩道坎（道姑馬甲）。

《審音鑑古錄》中亦書有角色穿戴，如《荊釵記‧繡房》，「小旦穿月白綾襖繡素雲肩，白綾裙上」。由上觀之可知清代小旦服飾有加穿雲肩的習慣，徐凌雲《看戲六十年》亦說到「1920年觀東陽崑班，五旦素色褶子上，

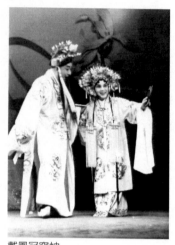

頭戴點翠穿帔　　　　　　戴鳳冠穿帔

肩頭披黑色蓮瓣的雲肩，凡此種種無不保存舊觀。」[66]今之傳統京、崑旦色
之帔已無加配雲肩，但越劇卻復舊在帔上加雲肩，不過多用輕柔之面料以符
合越劇之整體南方軟性格調。《審音鑒古錄》為清道光年間所刊印，觀之所
列服飾，旦行皆以襖為主，尚未有帔、褶子的裝束名稱出現。由清代《萬壽
圖》、《南巡圖》中戲臺上演劇的穿著即可看出與當今服飾之不同變化。

　　五旦服飾最多的就是褶子與帔，褶子是立領對襟，穿在帔裏面，也可以
單穿，一般家居時都只穿褶子，外出才加穿帔。五旦的褶子或帔大多都是繡
花，色彩很豐富，不過多是下五色，比較清淡的顏色，不像上五色（紅、
黃、綠、白、黑）那麼重，當然在對兒戲（小生、小旦對手戲）中，也會配
合小生的褶子顏色，來統一色調達到舞臺上豐富和協調的色彩運用。

　　我們從上述《牡丹亭》杜麗娘之各折服裝變換中亦可看出，雖然只是相
同制式的帔、褶，確能按照場景及角色情緒更換色彩，如皎月、茄色、粉
色、青蓮色、黑色等以符合情節需求。而帔內之襯褶子顏色多與外帔相反，
如粉帔多襯湖色褶子，月白帔襯粉褶子等，以強調色彩的對立。

　　水袖是五旦服裝中重要的一環，水袖之材質運用有很大關係，根據筆者
自身經驗，如無手持特殊道具，而僅以水袖作身段時，可用長些（兩尺半）
的，材質用杭紡、大紡（無光紡）皆可，現今有的崑劇院團為強調水袖的垂
綴性而改用真絲面料作水袖。如除水袖外仍另有手持道具如折扇、雲帚、馬

66　徐淩雲：《昆劇表演一得》《看戲六十年》，蘇州古吳軒出版社2009年版，第13頁

鞭等，水袖需用質地輕薄且稍短（兩尺）的即可，比較不妨礙持道具時的動作。因手持道具時，無法兼及撩袖平整，水袖搭拉在腕處甚是難看，故用短、薄些的水袖即可。某些劇種為顯現特殊拋接、耍袖花之身段而運用四尺或七尺長水袖，崑劇未有此類動作故不宜用過長水袖來做身段。

　　新編崑劇所創造之崑劇新制式服裝不在研究之列，而傳統傳奇演劇中服飾改良最為成功的，筆者認為當屬青春版《牡丹亭》，因為它不曾改變或創新傳統制式，只在色澤、用料、花形、繡法及剪裁上作了改變，這些改變更能適合生死與共之愛情故事的現代審美觀點。行筆至此筆者也為張軍、史依紅的2012《牡丹亭》叫屈，他們遭受眾多的評論，如在服裝上遭受用色太大膽，花形繡法太奇特的批評。或許這是某些崑劇觀眾之眼界與崑劇歷史一般古老，2012《牡丹亭》不過多用了些「施華洛世奇」的水晶（此為置入性行銷）來裝點服飾就被批評的體無完膚，這些觀眾更應看看改良京劇的「創新」服飾。筆者認為藝術的多元化是應當存在的，只有你喜歡不喜歡，沒有對與不對，或誰好看誰不好看的差別。

二、五旦的妝容

　　閨門旦是崑劇最重要的旦腳，古代閨閣女子大門不出、二門不邁，畫妝以嬌羞含蓄的妝容為主，眼睛不要畫的太大、但要有神，要有種朦朧的睏睞美。筆者認為狹長的單鳳眼畫法最符合中國古典仕女美，也最適合閨門旦的氣質。櫻桃小口配上柳葉眉更顯柔美。眉毛的粗細也對閨門旦的妝容有影響，眼線粗，眉毛切不可畫細，為符合比例原則，眉眼之間的留白要恰到好處，寧可多留不可少留，以眉、眼分明的清麗妝容，展現五旦的娟秀之姿。

　　崑劇之閨門旦造型是明清兩代不斷發展而流傳下來，故在現存正規崑劇折子戲當中，全是梳大頭，沒有改良古裝頭，但在新編戲就另當別論。民國時期梅蘭芳創造古裝頭，現某些崑團亦用之。大頭皆用七片（七小彎），未出閣之閨門旦可加齊眉穗（不加亦可）。一般官家小姐戴點翠（點綢）頭面，普通人家戴水鑽頭面。戴點翠頭面時可加粉色「人字條」（大戶人家的丫環可用紅色人字條）。筆者認為「人字條」就是古代婦女之「抹額」衍化而來。

　　我們由上列五旦穿戴中可觀察出，在髮式（大頭、古裝頭）上加戴之物，除冠、盔一類硬底之物，就是軟巾類，用的最多的就是道姑巾，大凡

長眼睛畫法

仙、道、佛之屬都戴此以象徵其身分，另有貧、病、喪所戴的綱條，及外出戴的風帽等等，都是與衣物搭配色澤與圖形，講究統一性與協調性。上崑夏雲鳳說上崑現用之繡花方巾滿包頭（如《遊園》出場梳妝前所戴之）就是她們當初設計出來的。這些與傳統梳妝已有很大差異，徐淩雲曾提到「1920年東陽崑班，旦腳尖角包頭，不貼片子。」[67]不過現在的觀眾肯定接受不了那樣樸素的妝容。

第六節　五旦之演員

五旦是崑劇旦行中最重要的女性角色，故所載名優多於其他旦色家門，今擇錄如下：

一、古代

《鶯嘯小品》中曾提到江儒（阿蘅），蘇州人，明萬曆年間吳越石家班旦腳演員，擅演《牡丹亭》之杜麗娘。

傅靈修，萬曆年間郝可成班女優。

商小玲，晚明杭州崑旦名伶，擅演《牡丹亭》，過於入戲，演唱完《尋夢》【江兒水】之「守得個梅根相見」，因悲傷過度淚流滿面，隨身倚地。春香上場視之，業已氣絕。

[67]　徐淩雲《昆劇表演一得》《看戲六十年》，蘇州古吳軒出版社2009年版，第13頁

　　《筆夢敘》記萬曆常熟錢岱家班女樂有小旦吳三三、周桂郎。小生徐二姐。徐二姐、吳三三、周桂郎《西廂》為最，由劇碼觀之，可知吳三三為紅娘，周桂郎為鶯鶯，所以周為五旦。

　　周桂郎，蘇州人，姿容妍麗，體態娉婷，弓足纖校，其平正輕利為眾妾莫及，有淩波微步之致。為侍禦妾，改名連碧（璧）。[68]

　　陳桂林，五旦，表演以靜見長，《玉簪記》最著名。

　　田桂枝，五六兼演。

　　揚州老徐班小旦名角吳福田，乾隆年間曾任海府內班總管。吳福田字大有，李斗稱其為「無雙唱口」。徐班散，歸蘇州，任織造府班總管。

　　織造部海府內班曾命金德輝組「集秀班」，集秀班四特點：一、講究工夫和經驗的累積。二、不特重旦之色。三、注意唱的技巧。四、注重表演藝術的風格獨創性。這種地道的崑曲特色一直維持到清末的崑班。集秀班有名旦金德輝擅《題曲》、《尋夢》，人稱金派唱口。王喜增擅演《陽關折柳》。王三林《賞荷》、《金山》。他如沈鳳林、玉喜亦一時之選。

　　乾隆六十年李斗之《揚州畫舫錄》[69]卷五所載旦色：

　　馬繼美，年九十為小旦，如十五六處子。王四喜以色見長，每一出場輒有佳人難再得之歎。

　　小旦楊二觀，上海人，美姿容，上海產水蜜桃，時任以水蜜桃比其貌，呼之為水蜜桃，家殷富，好串小旦，後由程班入江班，成老名工。

　　小旦馬大保為美臣子，色藝無雙，演《占花魁》有嬌鳥依人最可憐之致。

　　洪班小旦則金德輝、朱治東、周仲蓮及許殿章、陳蘭芳、孫起鳳、季賦琴、范際元諸人。

　　任瑞珍自史菊官死後，遂臻化境。詩人張朴存嘗云：每一見瑞珍，令我整年不敢作泣字韻詩。其徒吳仲熙，小名南觀，聲入宵漢，得其激烈處。吳端怡態度幽閒，得其文靜處。至《人獸關‧掘藏》一出，端怡之外無人矣。後南觀入程班，端怡入張班繼入江班。

　　小旦余紹美，滿面皆麻，見者都忘其醜，金德輝步其後塵，不相上下。……德輝後入德音班，江班亦洪班舊人，名曰德音班。

[68]　（清）據梧子：《筆夢敘》收入《香豔叢書》（一），上海國學扶輪社排印本1994年影印本，第331頁

[69]　（清）李斗：《揚州畫舫錄》，北京中華書局1960年版，第124頁

　　小旦朱野東，小名麒麟觀，善詩，氣味出諸人右，演《獅吼記》之《梳妝跪池》。

　　王喜增，姿儀性識，特異於人，詞曲多意外聲，清響飄動梁木。金德輝演《牡丹亭·尋夢》，《療妒羹·題曲》如春蠶欲死。以上為江鶴亭德音班五旦演員之記載。

　　龔自珍所撰《書金伶》亦書金德輝事。

　　清代宮中演劇盛行，內學、外學，朝廷供奉皆有記載：

　　嘉慶十六年　內廷旦色童伶　景山[70]

　　小旦　高雙寧　年十三歲　分小內學當差

　　《遊園》、《驚夢》、《尋夢》、《絮閣》、《姑阻》、《失約》、《思凡》、《拜月》。

　　小旦　陳雙瑞　年十三歲　分小班當差

　　《請宴》、《題曲》、《偷詩》、《思凡》、《相約》、《討釵》、《規奴》、《榮歸》。

　　小旦　吳雙喜　年十二歲　分外三學當差

　　《學堂》、《規奴》、《佳期》、《借茶》、《折梅》、《園會》。

　　小旦　顧雙慶　年十二歲　分外三學當差

　　《琴挑》、《踏傘》、《寄柬》、《空泊》。

　　按以上皆為外學，另有內學（太監）承應。

　　清代伶官傳卷[71]一

　　玉福，習小旦　嘉慶末已為官職學生，《盜令》、《瑤台》、《鐵騎陣》、《九九大慶》、《萬壽祥開》、《點將》、《梳妝擲戟》。

　　玉簪習崑旦，文武俱精，《誘叔別兄》，《排風打棍》、《汗卿投水》、《鐵騎陣》、《天香慶節》。

　　喜慶，習崑腔小旦兼武旦，《斷橋》、《陣產》、《梳妝擲戟》、《探親相罵》、《昭君》、《鋸缸》、《征南異傳》、《怒打桃園》、《混元陣》。

　　喜瑞，習崑腔小旦，《交帳送禮》、《征西異傳》。

　　延壽，唱旦兼小生，系乾嘉舊人，迄道光初，仍不時上場，《琴挑》、《亭會》、《掃花三醉》、《征西異傳》。

[70] 朱家溍、丁汝芹：《清代內廷演劇始末考》，北京中國書店出版社2007年版，第98頁。
[71] 清代伶官筆者僅錄其小傳及劇碼，演出日期及獎賞俱略。

　　小延壽，習小旦，以府中已有一前輩同姓名，亦唱旦，故加小以別之。在嘉道之際正當妙齡，故其承應獨繁，《亭會》、《寄柬》、《跌包》、《胖姑》、《火雲洞》、《榮歸》、《花鼓》、《昭君》、《思凡》、《燒窯》、《琴挑》、《陣產》、《公子打圍》、《瑤台》、《掃花三醉》、《園會》、《梳妝擲戟》、《九九大慶》等，七年二月被裁退，以故留京。《金台殘淚記》載：丙戌冬，內務府散供奉梨園，南返，有不返者，仍入春台部。王芷章云：余嘗於春台部舊樂工家中，獲見署名「小延壽」者之曲本多種，則延壽必為搭入春台班者之一人。

　　胡金生，為外學教習祥福之子，幼習崑腔小旦，嘉道年間年華正富，故承應亦極頻繁，《繡房》、《廊會》、《拷紅》、《學堂》、《藏舟》、《陣產》、《佳期》、《妝台窺柬》、《癡訴》、《亭會》。

　　百慶，習崑腔小旦，《獨佔》、《九九大慶》、《天香慶節》、《白蛇盜草》、《征西異傳》。

　　沈壽，習崑旦，為手鑼沈祥之子，父子俱在府內當差，《殺惜》、《神州會》、《閭道除邪》。

　　董明耀，習小旦兼唱老旦，《探監法場》、《相約討釵》、《曹莊勸妻》、《拷紅》、《別母亂箭》。

　　鄒桂官，習崑旦，《水鬥》、《征西異傳》、《天香慶節》。

　　松齡，初習小生，道光三年上諭令改唱小旦，《狐思》、《前誘》、《窺柬》、《盜令》、《絮閣》、《冥感》、《喬醋》、《反誑》。

　　清代伶官傳卷二

　　小旦張雲亭，字永霖，江蘇吳縣人也，為四喜班中之名崑小旦。發音唸字，克協宮商，運腔使調，悠揚婉轉，論者謂有珠落玉盤鶯語花底之致雲。咸豐十年入升平署當差，列於小旦行之首選，五月後又兼充內學教皆習，《喬醋》、《青門》、《演戲》、《癡訴點香》、《蘆林》、《別弟》、《宴會》、《白羅衫》，同治二年裁退，重返舊部。時雲亭年已半百，雖時復登場，然已多演《賣子投淵》、《癡夢潑水》、《陽告陰告》等類正旦之戲，尾碼演家居，光緒九載預備慈禧太后萬壽計，再選外邊伶工，雲亭舊人，復行參與，亦兼任太監教習之事，但以歲周花甲，不宜粉墨，故即改唱老旦，迨後其弟子喬惠蘭入署，乃多與配戲，以為提攜。《勸妝》、《賣花》、《報喜》、《姑阻失約》、《相約討釵》、《相約相罵》、《秋江》。光緒十五年卒，年七十六歲。

張芷荃，小名富官，咸豐五年生，幼入朱韻秋之春華堂為弟子，亦習崑小旦，《菊部群英》曾列其戲目：《胖姑》、《花報》、《遊湖借傘》、《斷橋》、《跳牆下棋》、《梳妝擲戟》、《賣甲魚》、《女兒國》、《狐思》、《琵琶行》、《瑤台》、《挑簾裁衣》、《說親回話》、《殺舟》、《盜令》、《相約討釵》、《釵釧大審》、《活捉》。期滿出師自立絢華堂。後改唱黃腔，初搭四喜後隸同春。

嚴福喜，三慶班之崑小旦也，咸豐十年入升平署，如署後承應甚繁，《定情賜盒》、《瑤台》、《詫美》、《後誘》、《羅衫記》、《雷峰塔》、《浣紗記》、《偷詩》、《雙拜》、《廊會》、《遊園驚夢》、《梳妝擲戟》、《賞荷》、《反誆》、《遊寺》、《喬醋》、《絮閣》、《盤夫》、《水鬥斷橋》、《二進宮》、《榮歸》、《風箏誤》、《盜綃》、《拾鐲》、《諫父》。遇裁退，重返三慶，後入四喜，遇慈禧萬壽，又入署承應，《勸妝》、《賞荷》、《賞秋》、《喬醋》。越明年病沒，五十有二。

嚴寶麟，字韻珊，蘇州人，習崑小旦，春福堂陳紹香弟子，道光二十四年十三歲甫行登場，傾動城市，顧曲士夫之柬邀者，日日坌集，至於應接不暇。其姿態豐豔，而有天真爛漫之趣，一時聲譽，惟春華主人朱韻秋差可比肩。語載懷芳記中。及出師後自立景福堂，咸豐十年入府承差，《挑簾裁衣》、《獨佔》、《後約》、《舟配》、《跳牆著棋》、《遊園驚夢》、《折柳陽關》、《鵲橋密誓》、《琵琶行》、《遊寺》、《漁錢》、《姑阻失約》、《桂花亭》、《喬醋》、《學堂》、《雙冠誥》、《奪食》、《前誘》等，遇裁退，作曲師生活，光緒以來復改唱小生，四喜花名冊內，皆著韻珊之名。

楊小蘭，四喜部之崑小旦也，咸豐十一年熱河行宮承差，《獨佔》、《湖船》、《醉圓》、《活捉》、《寄柬》、《佳期》、《女詞》。遇裁復入四喜班。

杜步雲，杜世榮小名阿五，步雲則其字也，蘇州人，習崑小旦，隸三慶班，咸豐十年入署，《刺虎》、《相約相罵》、《活捉》、《飯店》、《雷峰塔》、《雙拜》、《跪池》、《拷紅》、《茶敘問病》、《繡房別祠》、《盤秋》、《樓會》、《跳牆著棋》、《秋江》、《草橋驚夢》、《踏月窺醉》、《園會》、《走雨》、《醉歸》、《水鬥斷橋》、《三怕》、《交帳送禮》、《醉圓》、《學堂》、《亭會》、《相梁刺梁》、《跌包》、《佳期》、《釵釧記》、《踏傘》、《寄子》、《賣書納姻》。《菊部群英》書其劇碼有《劈

棺》、《絮閣》《小宴》、《拜冬》（與上同者，筆者不載）。後成立一崑腔科班名曰「全福」，即俗稱「小學堂」者是，陳德霖、錢金福皆出其中。後值穆宗國服，將班務移交周阿長等，當率家人回南，時年僅三十九歲，後遂隔斷消息。

張多福，習崑小旦，隸四喜班頗久，咸豐十一年熱河行宮承應，《思凡》、《茶敘問病》、《青門》、《琴挑》、《定情賜盒》、《樓會》、《廊會》。

聞德堂徐阿三之徒，桂林、桂芝、桂芸、皆習崑旦。

清代伶官傳卷三

喬蕙蘭，生於咸豐九年，幼在章麗秋之佩春堂為弟子，習崑腔小旦，光緒十年入升平署

自光緒中葉以後，都中崑曲，幾致絕跡，故蕙蘭在外，亦甚少搭班…除在富連成三科授藝外，梅蘭芳、尚小雲、程豔秋等之崑腔戲，悉出喬所親授。

由《清代伶官傳》所載升平署承應劇碼中可看出，宮中演劇是沒有貼旦所屬名稱的，皆以小旦名應之，實含今謂之五旦、六旦。其年代更跨越道、咸、同三代，可從中看出劇碼及旦行家門的變化關係。喬蕙蘭亦是五旦、六旦兼演，《琴挑》、《亭會》、《偷詩》、《跪池》、《陽關折柳》、《賞荷》、《盤夫》、《獨佔》、《梳妝擲戟》、《定情賜盒》、《小宴》、《遊園驚夢》、《喬醋》、《思凡》、《說親》、《相約討釵》、《掃花三醉》、皆是拿手劇碼，其正旦戲僅《南浦》一折。值得注意的是，「升平署」承應其間之戲單記載，喬未有《戲叔》、《挑簾裁衣》的演出記錄，但《菊部群英》卻記載其劇碼有《戲叔》、《說親回話》等，當為裁退後在京城演劇時所演出之劇碼。

清代雖禁女伶但距京師尚遠之地仍有女班「插班射利」，如揚州女班雙清班：喜官，《尋夢》為金德輝唱口。徐狗兒，一出歌台然千金閨秀。申官、西官二人為姐妹，擅演《雙思凡》。黑子扮紅綃女最佳。《畫舫余談》亦載揚州秦淮畫舫擅演崑劇之女伶，如顧雙鳳之《規奴》，張素蘭（蘭英）之《南浦》，金太平之《思凡》，解素英之《佳期》，雛嬛演劇，播譽一時。[72]

[72] 捧花生：《畫舫余譚》，揚州捧花樓續刊，嘉慶戊寅本，古本無頁碼，微縮膠片，PDF檔

　　嘉慶間，南京慶余班有金某正旦。蔣某小旦，年近五旬而上妝豔麗如處女，尤若輩中之翹楚也。以上為南方有記錄之崑劇旦色。

　　而北京的崑旦則多有記載，《燕蘭小譜》[73]雅部旦色二十人，筆者據劇碼考出五旦者為：

　　張柯亭，名鳴玉，江蘇長州人，神清骨秀，望之如帶雨梨花。嘗演《小青題曲》一出，人與景會，見者魂消。

　　朱雙壽，《絮閣》、《藏舟》、《打番兒》、《雪夜琵琶》，觀者莫不心醉。

　　《金台殘淚記》載：道光六年北京集芳班成班，大多為四喜班舊人，楊法齡擅《療妒羹‧題曲》。

　　《菊部群英》（同治十二年）所載：

　　汪桂林，號燕仙，本京人隸四喜，擅《狐思》、《撈月》、《後誘》、《挑裁》、《上墳》、《打番》、《後親》。

　　趙桂芸，號聘仙本京人，《寄柬》、《舟配》、《回頭岸》、《盤絲洞》、《後親》。

　　薛桂芝，原名玉福，擅《打番》、《拷紅》、《學堂》、《冥勘》、《榮歸》。

　　張菊秋，《湖船》、《女詞》、《學堂、遊園驚夢》（春香）、《獨佔》、《琵琶行》、《舟配》、《挑簾裁衣》。

　　朱蓮芬，道光十六年（丙申）1836-1884蘇州人，唱崑旦兼亂彈，《菊部群英》載紫陽主人劇碼《思凡》、《寄扇》、《遊園驚夢》、《尋夢》、《題曲》、《水鬥斷橋》、《喬醋醉圓》、《醉歸獨佔》、《後親》、《活捉》、《盜令》、《蘆林》、《盤秋》、《大小宴》、《梳妝擲戟》、《琴挑偷詩》、《梳妝跪池三怕》、《雙拜月》、《樓會拆書》（花部略）。

　　梅巧玲，道光二十二年（壬寅年）生1842-1882，本籍泰州，掌四喜部，名生陳金爵之婿。梅蘭芳之祖。崑旦兼亂彈。《菊部群英》所載景龢主人劇碼《思凡》、《刺虎》、《定情、賜盒、絮閣、小宴》、《折柳》、《剔目》、《贈劍》、《說親回話》（花部從略）。

[73]　《燕蘭小譜》、《金台殘淚記》、《菊部群英》俱收于張次溪編《清代燕都梨園史料》，北京中國戲劇出版社1988年版

杜阿五，名雙壽號步雲，道光二十四甲辰生蘇州人　隸四喜唱崑旦，為杜蝶雲之兄，《菊部群英》載嘉禮主人劇碼《刺虎》、《拷紅》、《刺梁》、《劈棺》、《秋江》、《絮閣小宴》、《拜冬》、《遊園驚夢》春香、《金山寺》青蛇。此人即為《清代伶官傳》卷一的杜步雲。

時小福，道光二十六年生，江蘇吳縣人，幼遭洪楊之亂避難來京，學于清馥徐阿福，先居春馥，後主綺春，皆隸四喜部者。…於技，崑亂皆精。《菊部群英》所錄綺春主人劇碼，《挑簾作衣》潘金蓮、《折柳》霍小玉、《小宴》楊貴妃（餘花部劇碼略）。

余紫雲，咸豐五年（乙卯）生1855湖北人　四喜部　唱崑旦花旦兼青衫，善彈琵琶，為余三勝之子，崑戲有《湖船》、《琵琶行》。

張芷荃，名富官，咸豐五年（乙卯）生，江蘇吳縣人，崑老旦張亭雲之子，擅《胖姑》、《花報》、《遊湖借傘》、《斷橋》、《跳牆》、《下棋》、《梳妝擲戟》、《賣甲魚》、《女兒國》國王、《狐思》、《琵琶行》、《瑤台》、《雙官誥》、《挑簾裁衣》、《說親回話》、《舟配》、《盜令》、《殺舟》、《相約》、《落園》、《討釵》、《釵釧大審》、《乾元山》、《活捉》。筆者按：此員即為《清代伶官傳》卷一之張芷荃。

喬蕙蘭，號紉仙，咸豐九年（己未）生，佩春堂唱崑旦，擅《花鼓》、《折柳》、《藏舟》、《偷詩》、《盜綃》、《琵琶行》、《戲叔》、《挑簾裁衣》、《說親回話》、《遊園驚夢》。此員即為《清代伶官傳》卷三之喬蕙蘭。

陳得林（德霖），同治元年生，順天宛平人也，旗籍。十二歲入全福班習崑旦，藝名金翠，未幾，改入三慶坐科，習刀馬旦。光緒十六年入宮承應，崑戲有《小宴》、《絮閣》、《琴挑》、《遊園驚夢》、《斷橋》、《喬醋》、《昭君》等，從朱蓮芬習崑旦。洪惟助《崑曲辭典》誤植為光緒二十六年入宮承應。

從清代演員及劇碼中可發現許多劇碼所載之「旦」，包含我們現今所說之旦行不同家門，可見那時分類比較寬，除老旦、正旦另分行之外，其餘皆以「旦」名之，是故延續至今，許多劇碼五旦、六旦難以區隔。

《申報》為清末民初最重要的戲曲傳播文獻，我們從中可發掘許多崑班五旦資料。如光緒三年十一月二十五日《申報》載「崑腔出色更何人，葛子

香來賽阿增」[74]，《淞南夢影錄》云：「梨園之盛，甲於天下…昔年負重名者如小桂壽、邱阿增、劉鳳林、小十三旦、葛子香、陸小芬、萬盞燈之類，六七年中都雲散風流，莫可問其蹤跡。」[75]

　　光緒三年大雅班赴上海豐樂園演出，其中旦色五旦李蓮甫，倪錦仙、卞錦松、袁小元。光緒四年周鳳林亦入大雅班。是年邱阿增與二面姜善珍入「天仙茶園」，爾後六旦倪錦仙與六旦陳蘭生也脫離崑班加入天仙茶園。光緒五年周鳳林入「大觀茶園」，光緒七年九月周鳳林重隸大雅班在三雅園演出。由以上資料可見當時許多崑劇演員脫離崑班轉赴茶園演出。其中名旦周鳳林為當時崑旦翹楚，對於他的評論頗多，海上漱石生《梨園舊事麟爪錄》云：

> 名旦周鳳林，字桐生乳名小老虎…，美風姿，精音律，度曲時珠喉一串，嬌於百轉流鶯，初在吳門小唱班中，年稍長始練習臺步身段，隸三雅崑班為班中台柱，同儕因以拍桌台出身目之，謂其非科班子弟也。…嗣緣崑劇背時，難於振作，乃復兼習京戲，隸天仙園金色班。自此聲名雀起，月支包銀三百元之巨，彼時已為絕無僅有。逮後稍有蓄積，自開丹桂戲園，演劇京崑皆串，賞識者咸譽為色藝俱佳。[76]

黃南丁《吹弄漫志》則寫到：

> 周鳳林扮相甚佳，崑旦的五六兩旦以及刺殺旦，無所不精，並且由許多的四六板戲，《打花鼓》、《百花點將》、《天門陣》等，最為擅長。他演一種戲有一種戲的長處。五旦的戲，像《遊園驚夢》的杜麗娘，馮小青《題詩》，《西廂記·跳牆著棋》的鶯鶯，《獅吼記·跪池梳妝》等等，能得其靜，適合五旦身分。六旦的戲，《西廂記》的紅娘，傳神阿堵。《武十回》的潘金蓮，神態淫蕩，真所謂神妙直到毫顛。刺殺旦的戲，像《刺虎》、《刺梁》、《刺湯》等跌撲，在崑曲中亦可算空前絕後。嗓子又響亮，一無沙啞之弊。[77]

[74] 葛子香為咸同名旦，邱阿增名增壽，五旦、六旦兼擅。

[75] 黃式權：《淞南夢影錄》，上海古籍出版社1989年版，第101頁

[76] 海上漱石生：《梨園舊事麟爪錄》，引自陸萼庭：《昆劇演出史稿》，上海文藝出版社1980年版，第289頁

[77] 黃南丁：《吹弄漫志》，收入吳新雷《二十世紀前期昆曲研究》，瀋陽春風文藝出版社2005年版，第256頁

　　清代旦行記載多書以「旦」之名，未細分五旦或六旦，皆因這時五旦、六旦分際尚未明顯，大約自光緒年起，旦行之老、正、作、四、五、六才逐漸分行完備。

　　陸萼庭《崑劇演出史稿》載周鳳林1860年生，又《上海崑劇志》載周鳳林為1866生。百度百科載為1849年生，《中國崑劇大百科》載為1854-1915。臺灣《崑曲辭典》載1849-1917。眾說紛紜，但筆者讚同陸所言，因周鳳林光緒四年隨大雅班來滬演出一炮打響，光緒五年入大觀茶園，如為1866年生人，才十四歲僅為童伶怎能入園掛頭牌。又宣統二年（1910）復出上海，《海上梨園新歷史》評「秋娘半老，風致全非，而按步隨班，猶不失方家舉止」。葉昌熾《緣督廬日記鈔》：宣統三年（1911）三月初六，…「吳中崑曲已寥若辰星，四明（今浙江寧波）新來一全部，腳色亦不多。兩班合演《騙蔡》、《掃秦》、《喬醋》、《吟詩》、《脫靴》、《釵釧記》諸出」，並記：名旦「周鳳林年逾五十矣，舞袖登場，依然亭亭如倩女。張緒當年，豈堪回首。」[78]筆者照此推算，其生年當以1860年最為恰當。顧篤璜之《崑劇史補論》亦說其為1849年生，筆者認為不是，因鳳林嶄露頭角為光緒四年，如照顧所言之，其年鳳林已三十歲，在那個雛伶為貴的年代，旦腳不到二十歲初登戲場是正常的，如果到了三十歲才為人所注目，那他二十歲到三十歲又身居何處？沒有忽然出現一個全才演員的，總有出道之脈絡可循。[79]

　　《中國近代文學論文集》戲劇卷《五十年來崑曲盛衰記》載「崑旦周鳳林，此時年紀尚小，以小彌彌戲為主，如《邯鄲夢》的番兒，《西遊記》的胖姑等。」[80]可見其幼時即嶄露頭角，為人所矚目。

　　周鳳林，崑曲閨門旦、貼旦。兼長刺殺旦。字桐森。江蘇蘇州人。他是繼葛子香、談雅芳之後最負盛名的旦角演員。在主持丹桂茶園時，與天仙茶園的老生演員汪雅芳一起，一時有「雄天仙，雌丹桂」之說。他是崑曲中難得的技藝比較全面的人才。曾致力於排演崑曲小本戲，燈彩戲和連臺本戲。在與小生周釗泉，二面姜善珍合作演出時，評論界譽他為「一等第一花旦」。

[78] 蘇州市文化局：《蘇州戲曲志》，蘇州古吳軒出版社1996年版，第437頁
[79] 顧篤璜有篇《說周鳳林的生卒年》可參考。收於《崑劇漫筆》甲集，上海人民出版社2009年版
[80] 黃南丁：《五十年來崑曲盛衰記》，收入梁淑安編輯《中國近代文學論文集》戲劇卷，中國社會科學出版社1988年版，第93頁

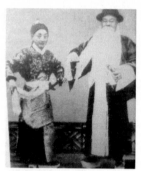

周鳳林《寄子》劇照

　　錢寶慶（卿）（1856-1930），嗓音清脆悅耳，吐字清析，以工細見長，其五旦臺步之細為崑旦之冠，光緒十三年曾赴滬演出《獅吼記》之柳氏，光緒二十九年搭入文武全福班，民國八年曾灌錄唱片《梳妝》、《絮閣》部分唱段，晚年一直在上海授戲。民國十八年將五旦冷戲《尋夢》、《題曲》授與姚傳薌。（《崑曲辭典》載生年為1863）

　　丁蘭蓀（1869-1937），蘇州人，葛子香弟子，後全福班台柱，與小金虎、小桂林齊名，十六歲初演《絮閣》「玉貌花容朱喉宛轉，稱為後起之秀」，身材頎長，尤善演舞衣戲如《長生殿》楊玉環，《漁家樂》鄔飛霞，各類旦腳均能應工。全福班解散後在滬上為拍先，替曲社拍曲，後全福班尤彩雲、許彩金、曾長生等也得其教益。（《崑曲辭典》載其生年為1858）

　　《看戲六十年》所載寧波崑班之五旦演員：

　　1898年寧波崑班慶豐，旦行徐雲標擅演五旦《玉簪記》，王月仙《蝴蝶夢》、《獅吼記》，旦行均踩蹺。

　　「顧九蘭，甬東人，隸老慶豐班。圓姿替月，嫩臉羞花，此八字可為定評。蒞滬時在天樂茶園與徐雲標同班，演《借茶活捉》、《挑簾裁衣》、《交帳送禮》、《戲叔》等各花旦戲，柔情媚態，使人之意也消…。」[81]

二、近代

　　尤彩雲（1887-1955），崑劇演員、教師。又名雲卿，藝名小彩雲。江蘇蘇州人。1887年，光緒十三年生，1955年8月1日逝世，幼習堂名，後

[81]　徐淩雲：《看戲六十年》，蘇州古吳軒出版社2009年版，第12頁

尤彩雲（右）

拜作旦陳聚林為師，又從名旦葛小香、丁蘭蓀習藝。工旦腳，主五旦，後亦兼演正旦。嗓音清麗，委婉甜潤，扮相秀美，表演以細膩、文靜見長，為清末姑蘇全福班後起之秀，並一度改搭過文武全福班、瀛鳳班。1919年始，隨全福班在蘇州全浙會館、上海新舞臺、天蟾舞臺、小世界遊樂場等處獻藝。先後主演了《南柯記‧瑤台》、《青龍陣‧產子》、《獅吼記‧梳妝、跪池》、《金雀記‧喬醋》、《玉簪記‧琴挑、問病、偷詩》、《漁家樂‧漁錢、端陽》、《連環記‧小宴、梳妝、擲戟》、《占花魁‧受吐、獨佔》、《牡丹亭‧遊園、驚夢》、《長生殿‧絮閣、驚變、埋玉》、《西樓記‧樓會》等戲，獲好評。尤在《孽海記‧思凡》中扮演色空，其身段、動作較他人繁複，愈覺優美動人。1922年夏，應聘為崑劇傳習所教師，主教旦行《進美採蓮》、《說親回話》、《梳妝跪池三怕》、《學堂遊園》、《小宴》、《胖姑》、《冥判》等（五旦、六旦、四旦、作旦、正旦等）。朱傳茗、張傳芳、華傳萍、姚傳薌、劉傳蘅、王傳蕖、方傳芸等均出自其門下。傳習所結束後，他先後去杭州、紹興、盛澤、南京、上海等地為曲友「拍曲」、「踏戲」。研習崑曲之復旦大學趙景深教授其開蒙戲《琴挑》即由他親授。1938年10月5日，仙霓社在上海東方第一書場演出，他與原全福班名角沈盤生、施桂林同台客串《遊園》、《驚夢》（尤飾杜麗娘）。後因崑劇不景氣，生計無著，曾一度在蘇州護龍街（今人民路）設湯糰攤糊口。1951年應邀任蘇州市少年京劇團教師。1954年3月轉入蘇州市民鋒蘇劇團任崑劇教師，傳授了《學堂》、《遊園》、《拷紅》等戲，為培養張繼青等第一批「繼」字輩演員作出了貢獻。翌年8月1日在蘇州病歿，終年69歲。

　　朱傳茗（1909-1974），崑曲旦角。本名祖泉。江蘇太倉人。出身於崑曲堂名世家，幼從其父朱鳴園習藝。1921年8月帶藝入崑劇傳習所。師承許彩金、尤彩雲，後又從學于施桂林、丁蘭蓀。工五旦。他天資聰慧，崑曲唱唸基礎又好，入所數月後，許彩金即率先為其開排了《白兔記・養子》（主演李三娘），並在張紫東家祝壽獻演，初露頭角。1925年冬起隨傳習所赴滬「幫演」，常與小生顧傳玠合作。不久即風靡藝壇，成為「傳」字輩中最出挑的旦腳。後來又先後隨

朱傳茗《瑤台》劇照

新樂府、仙霓社崑班輾轉演出于滬、蘇及杭、嘉、湖一帶，聲譽日隆。傳茗扮相端莊秀麗，唱腔清麗柔潤，身段優美，表情細膩，以擅演《牡丹亭・遊園驚夢》中杜麗娘、《長生殿・驚變埋玉》中楊貴妃、《紫釵記・折柳陽關》中霍小玉、《西樓記・樓會》中穆素徽、《雷峰塔・斷橋》中白素貞、《玉簪記・琴挑》中陳妙常、《金雀記・喬醋》中井文鸞、《占花魁・受吐獨佔》中花魁女、《獅吼記・梳妝跪池》中柳氏、《四弦秋・送客》中花退紅、《南柯記・瑤台》中金枝公主、《孽海記・思凡》中色空、《青塚記・和番》中昭君、《蝴蝶夢・說親回話》中田氏、《爛柯山・癡夢》中崔氏、《金鎖記・斬娥》中竇娥、《躍鯉記・蘆林》中龐氏；以及大型崑腔本戲《南樓傳》中刁劉氏、吹腔戲《鳳凰山》中公主、《販馬記》中的李桂枝等角色著稱。他演唱的《瑤台》、《掃花》、《受吐》，與顧傳玠合作演唱的《折柳》、《陽關》、《梳妝》、《茶敘》等唱段以及《販馬記・寫狀》全出，由上海蓓開、開明公司灌成唱片傳世。傳茗精於廝笛，腔滿調實，托腔貼切，為「傳」字輩中吹笛高手。1937年夏，經俞振飛推薦，曾一度赴京出任程硯秋的「秋聲社」主笛。他為人謙和，從不以名角自居，與師兄弟們關係良好。即使在「新樂府」內部矛盾激化之時，及後來「仙霓社」最困難的歲月，始終隨班堅持演出。1942年初仙霓社報散後，長期在上海為曲友們授曲、教戲，並一度出任上海戲劇學校、中華國劇學校崑劇教師，為京劇「正」字輩、「松」字輩學生們授戲。抗日戰爭勝利後，應邀在上海美琪大戲院為梅蘭芳配演崑劇《遊園》中春香、《斷橋》中小青，均能配合默契。並曾接受梅氏之邀請，為其子梅葆玖傳授了《斷橋》、《遊園》、《思凡》等折子戲。1949年11月，與沈傳芷、張傳芳等部分師兄弟，以「新樂府」名義假上海同孚大戲院公演一個月。1951年8

月應聘至華東戲曲研究院藝術室工作，曾指導該院華東越劇實驗劇團演員們練功、排戲，是《梁山伯與祝英台》結尾《化蝶》舞蹈設計的首排者之一。1954年3月始，先後在崑曲演員訓練班及上海市戲曲學校崑劇班任教，主教五旦，在他的悉心培養下，造就了華文漪、張洵澎、蔡瑤銑、王英姿、張靜嫻等一批優秀崑旦人才。原江蘇省蘇崑劇團的張繼青、柳繼雁，浙江崑劇團的沈世華等名旦，也均曾從其習戲。1958年4月，曾隨中國戲曲歌舞團出訪法國、英國、瑞士等歐洲八國，為俞振飛主演的《百花贈劍》司笛。1959年，由俞振飛、言慧珠主演晉京參加建國10周年獻禮演出的大型崑劇《牆頭馬上》，朱曾參與唱腔設計和身段舞蹈動作編排，是該戲的導演之一。1970年因身患癱瘓殘疾，返回故里養病。1974年1月病逝，終年66歲。

　　姚傳薌（1912-1996），崑曲旦角。本名興華，江蘇蘇州人。1921年9月與周根榮（周傳瑛）一起入崑劇傳習所。他師承許彩金、尤彩雲，後又從學于錢寶卿、丁蘭蓀，工五旦、六旦。20世紀20年代中葉，傳習所在滬「幫演」階段，及後轉入「新樂府」初期，傳薌大多飾演配角。評論家黃南丁慧眼獨具，讚揚其扮演的某些角色「淡雅宜人，濃纖合度」，是「可造就的人才」。後來，傳薌得到熱愛崑劇的學者張宗祥（冷僧）的資助，先後向原全福班名旦錢寶卿、丁蘭蓀學戲，技藝漸趨成熟，主戲逐漸增多。1931年合股組建仙霓社，他是發起人之一。後長隨班流轉演出于滬、蘇及杭、嘉、湖一帶。「八‧一三」抗日戰爭爆發後，離班轉業，旅居重慶，任四川絲業公司辦事員。工作之暇，兼為交通部俱樂部、重慶曲社、成都曲社的曲友們「拍曲」授藝，並向宜賓川劇團青年演員傳授了《思凡》、《鬧學》、《販馬記》等戲。1951年返回上海，任春光越劇團技導。同年10月，應邀赴杭，歷任浙江越劇實驗劇團、浙江越劇團技導、導演，曾參與排演《庵堂認母》、《盤夫索夫》、《西廂記》、《孔雀東南飛》等越劇劇碼。1958年始，先後出任浙江省戲曲學校業務班主任、藝術顧問等職，在培養崑劇、越劇人才方面貢獻頗大。浙江崑壇名旦王奉梅、張志紅等皆為其得意學生。如1979年夏，他曾向專程來杭學戲的江蘇省崑劇院張繼青傳授了《尋夢》，又向上海崑劇團的華文漪傳授了《偷詩》、《說親》、《回話》，向梁谷音傳授了《借茶》、《活捉》、《佳期》、《挑簾》、《裁衣》等戲。1985年11月，姚氏隨浙江崑劇團赴京期間，又正式收北方崑曲劇院洪雪飛、董瑤琴為弟子，向她倆傳授了《說親》、《回話》、《跳牆》、《著棋》、《佳期》、《拷紅》等六旦主戲。香港名票鄧宛霞亦曾登門求教，向其學習了《鐵冠

圖‧刺虎》。1986年4月始，他積極參與文化部崑指委主辦的崑劇培訓班的教學工作，向學員們傳授了《金雀記‧覓花、庵會、喬醋》等戲。姚傳薌在表演藝術上既不游離于師承，又不墨守成規，並在長期的演出實踐中不斷有所發展提高。他向錢寶卿所學的《療妒羹‧題曲》，本是一出身段不多，以內涵深沉、唱功和表情見長的傳統折子戲，後經他的不斷豐富完善，已成為一出唱做皆重的看家好戲。1982年初，他將此戲授予學生王奉梅。同年5月，王在蘇州「兩省一市崑劇會演」中獻演，獲與會行家的高度讚揚。後該戲被競相學習搬演，成為全國各崑劇院團的優秀保留劇目。江蘇省崑劇院在原有《遊園》、《驚夢》、《尋夢》的基礎上，新增表演藝術已失傳的《寫真》、《離魂》二折，串連成《牡丹亭》（上集），也是姚氏參與主教、設計、排練的成功之作。其中《寫真》開排時，他與導演、演員相互切磋，設計杜麗娘持柳枝上場，使其與上折夢境情節銜接。在末折《離魂》中，他巧妙地運用《蝴蝶夢》中「莊周脫殼」變形的手法，表現杜麗娘之殤，為全劇畫龍點睛之筆。該劇在1982年「兩省一市崑劇會演」中演出，被專家們譽為風格清新統一、頗能體現南崑特色的佳作。傳薌還積極參與戲曲會演和其他藝術活動。如：1954年10月，曾榮獲華東區戲曲觀摩演出大會獎狀獎；1962年12月在「蘇、浙、滬三省（市）崑曲觀摩演出大會」上，又主演了名劇《尋夢》；1993年2月他應香港中華文化促進中心邀請，與學生王奉梅等一起赴香港講學。姚氏主講《牡丹亭‧遊園驚夢》、《蝴蝶夢‧說親回話》中的旦角表演，受到聽講的崑曲愛好者及在校大學生們的熱烈歡迎。他還接受當地《大公報》記者採訪，在該報發表了《姚傳薌談崑劇近況》一文。1996年在杭州病逝。姚傳薌口齒清晰，唱腔柔和圓潤，身段舞姿優美，善於運用眼神和面部表情表達人物複雜微妙的心理活動。飾演《牡丹亭‧遊園驚夢、尋夢》中杜麗娘、《西廂記‧跳牆著棋》中崔鶯鶯、《水滸記‧借茶活捉》中閻婆惜、《荊釵記‧繡房別祠》中錢玉蓮、《同窗記‧訪友》中銀星、《釵釧記‧相約討釵》中芸香、《呆中福》中葛巧姐等角色，均極佳妙。尤其是崑旦獨角主戲《尋夢》、《題曲》兩個名折，獨傳名師錢寶卿之藝，成為其畢生最負盛名的拿手傑作，受到行家與觀眾的高度評價。有位署名未翁的老觀眾，連續兩次觀看《尋夢》後，特在《申報》著文感歎姚傳薌「為絕妙之才」。「論其勝處，尤在傳神。以雙眸為主，而眉心顋頰唇吻輔之，遂覺凝盼含羞，輕謦淺笑，無不適如分寸。其發音清越而圓潤，……舞姿亦復工細。指點亭台，摹擬榆楊，憶人夢之前歡，傷對花之獨宿，俱一筆不苟，

姚傳薌《尋夢》　　　　　　　張嫻《琴挑》劇照

深深體貼出之。」又說：「彼蓋能創造一神化境界，攝住觀眾心魂。」以致「曲終下場，乃忘鼓掌，頷首默歡而已」。

　　張嫻（1914-2006），原名張鳳霞。生於上海。工旦角，後任教師。八歲隨父親張柏生學唱蘇灘，同時又跟京劇名角楊小培學京劇，先唱老生，後改花旦。十五歲登臺演出蘇劇。翌年開始學崑劇，啟蒙老師王傳淞，主戲有：《思凡》、《佳期》等。1945年離開上海到江、浙一帶演出，三十歲左右隨周傳瑛再學演崑劇大戲和許多折子戲，掌握了不少崑劇旦腳表演的精髓。無論蘇劇、崑劇均為當家花旦，創造了《長生殿》中的楊貴妃，《西廂記》中的崔鶯鶯、紅娘，《牡丹亭》中杜麗娘等藝術形象，深得廣大觀眾和專家的好評。20世紀60年代後從事崑曲的教學工作，有豐富的戲曲教學經驗。崑曲界著名旦角演員如：洪雪飛、梁谷音、張靜嫻等；中央歌劇院的李倩影，廣東粵劇著名演員紅線女，京劇著名演員楊菊萍，梅派傳人陳正微等，以及許多海外友人在藝術上都得到她的指點和培養。退休後仍繼續在為戲劇教學作貢獻，發揮自己的餘熱，將一生精力奉獻給戲曲藝術事業。2006年在杭州無疾而終，享年92歲。

第七節　五旦之傳承

　　閨門旦為崑劇旦行最重要的女性腳色，故其傳承分流頗多，至今四批國家級崑劇傳承人，五旦者為張繼青、王芳、張洵澎、張靜嫻、沈世華及湖南湘崑之傅藝萍。

　　各崑團體系自有其承傳，如省崑張繼青、胡錦芳、孔愛萍、單雯。上崑華文漪、張洵澎、張靜嫻、沈昳麗。蘇崑王芳、沈豐英。浙崑沈世華、王奉

梅、張志紅、徐延芬、楊崑。北崑李淑君、洪雪飛、魏春榮。目今上海戲校、南京戲校、蘇州戲校、浙江戲校等各地戲校亦承擔培育崑劇五旦演員之重責。

崑劇界亦多次舉辦傳承教學，1986年「傳承班」姚傳薌教授《覓花》、《庵會》、《喬醋》、《醉圓》及《題曲》等五旦戲。

張繼青2004年應白先勇要求收徒傳承其藝，三位弟子為陶紅珍、沈豐英、顧衛英，2009年後又收單雯為入室弟子。張靜嫻2012年收徒羅晨雪。王奉梅2014年收楊崑等，這都為崑劇五旦傳承體系留下註腳。

京劇大師梅蘭芳亦學習崑曲，徐淩雲在《梅蘭芳在崑劇中的創造》一文中提到：

《瑤台》的重點【涼州第七】曲文很長，載歌載舞，每一句都有不同的身段。戴盔、試靴、穿甲、束帶、灑裙、弄槍、耍旗、張弓、搭箭，一一見之於繁複的動作，以優美的舞蹈方式出之。梅先生于每一句原來繁重的身段上特別加工，繁之又繁，…加上了丟槍、拋旗、拉弓、放箭等種種花式，使這場歌舞更加出奇制勝。……現在演出《瑤台》【梁州第七】一支曲子的表演身段，無不以梅先生為法。[82]

上崑張洵澎傳承之《瑤台》習自言慧珠，她並已將此折授與沈昳麗。而言慧珠為梅蘭芳的入室弟子，言也跟朱傳茗學崑曲。這是一脈相承的體系，雖可能每一代傳承會有所更動，但那也是為了在舞臺上有更完善的表現。崑劇五旦的表演就是這樣由一代一代藝人的心血結晶才為我們現在看到的面貌。

《寧波崑劇老藝人回憶錄》曾說「正旦年過四十就改唱老旦」，我們再從上述清代五旦演員張雲亭之簡傳中亦可觀察出，其經歷了從五旦轉正旦到老旦這一系統的轉換過程，筆者認為這也是旦行大齡演員的另一出路，不過這也因當年化妝技術不夠細緻所致，今之技術能將七十、八十的演員通過化妝、貼片技巧仍能出演閨門旦角色（筆者親身經驗過京劇化妝貼片發展的驚人成果，崑劇妝容可借鑒）。

明代傳奇劇作家並未將女性角色作家門分類，這都是後人依旦行家門程式表演所歸類的結果，早期第一女性人物為「旦」，第二為「貼」（不論年齡身分地位），如《浣紗記》西施為旦，勾踐妻為貼。再如《六十種曲》沈璟的《義俠記》中潘金蓮為「小旦」，並非沈將之歸為第二女角，實因《義

[82] 徐淩雲：《看戲六十年》，蘇州古吳軒出版社2009年版，第14頁

甘紋軒、趙景深《問病》　　　　　張靜嫻、鄭傳鑒、甘紋軒、王傳蕖

俠記》中，已有武松之妻（旦）為正面旦色，另有名為「二旦」、「三旦」的其他多位女性角色，在《訓女》、《孝貞》中皆可觀之，只可惜其折目今不傳矣，故未能比較與對應。

　　除了專業演員外，曲友也是傳承的重要力量，如上海曲家甘紋軒[83]（南京甘家大院，曲家甘貢三之幼女）五、六旦兼擅，自幼曾向李金壽、徐金虎學唱，向施桂林、尤彩雲學《鬧學》、《寄子》、《胖姑》身段，並常向傳字輩藝人求教，除唱曲、演出外至今還在上海許多高校、曲社拍曲授藝。由此看來曲友是不分旦行家門的，只要有興趣什麼都能學，什麼都能唱。

　　對於某些難以劃分五旦、六旦的劇碼來說，筆者認為造成此結果有兩個原因，一是現今劇團多願培養閨門旦，導致傑出六旦演員極少，許多六旦戲如《桃花扇》等（早期曲譜腳色歸屬於「貼」），這些六旦劇碼被五旦演員拿去演，久而久之就成為了五旦劇碼。另一是由於五旦最適合表達崑劇中多數女腳的溫婉秀麗，故歷來劇碼中之主要女性皆由五旦行為第一選擇（剛烈的正旦、浪蝶的六旦等劇碼另當別論）。其實旦色屬哪家門，不論新編戲或老本整編，誰捏出的戲就屬於誰的家門，如張繼青捏的戲多屬閨門旦，同樣的劇碼梁谷音捏出來的同一角色可能就屬於六旦，此因表演風格及本身條件限制的結果。而劇碼行當家門歸屬當以舞臺表演為依規，但劇作家所賦予之劇中人物性格當為人物行當設計之重要參考。

[83] 甘紋軒彩演過《小宴》（同葉惠農）。《拷紅》（同王傳渠）。《斷橋》（同趙衛）。《喬醋》、《折柳》、《盤夫》、《藏舟》（同柳暗圖）。《刺虎》、《採蓮》（同李閨東）。《寫狀》（同顧鐵華）。《掃花》（同尹美琪）。《梳妝擲戟》（同董盛華）。《問病》（同趙景深）等。

磨桌沿身段分解：

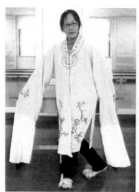
1.踏左腳

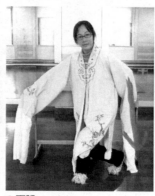
2.下蹲

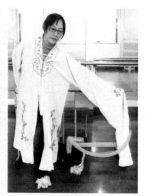
3.身體反時針畫圓向上

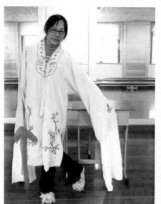
4.身體略挺

5.左腳收回，並腿

6.踏右腳

7.下蹲身

8.身體順時針向上畫圓

9.身體略挺，收左腳

「磨桌沿」分解圖

第六章　活潑俏麗的六旦（貼旦）

第一節　六旦之稱謂

　　在崑劇最早的劇本《浣紗記》當中，並無六旦的稱謂出現，而是以「貼」（占）來標注，至清代《揚州畫舫錄》中有「江湖十二角色」之說，其中老旦、正旦、小旦、貼旦，謂之「女角色」。其又云：「小旦謂之閨門旦，貼旦謂之風月旦，又名作旦（筆者按：這裏的作旦該意為以「作派」為重的旦腳，非日後之「三旦」），兼跳打謂之武小旦。」[1]

　　陸萼庭之《崑劇腳色的演變與定型》將腳色定型期概定為清道光年間至傳字輩時期。稱：「蘇州大雅班開赴上海在豐樂園演出，當時曾在報上公佈全班腳色花名，據以概括如下：副末（領班）、老生、老外、官生、小生（統稱男標）；老旦、正旦、作旦、四旦、五旦、六旦（統稱女標）；淨（大面、白麵）、付（二面）、丑（小面）（統稱花標）、耳朵旦。」[2]至此崑劇旦腳家門之一旦（老旦）、二旦（正旦）、三旦（作旦）、四旦（刺殺旦）、五旦（閨門旦）、六旦（貼旦）、七旦（耳朵旦）等名稱定型完備。

　　周傳瑛《崑劇生涯六十年》[3]一書中亦指出：「崑劇有五個總家門　生旦淨末丑…二十個細家門大官生、小官生、巾生、鞋皮生、雉尾生、正旦、五旦、六旦、貼、老旦、四旦、作旦、大面、白麵、邋遢白麵、副末、老生、外、付丑、小丑。」周傳瑛所述之旦行有七個家門，一二三四五六貼，筆者認為實因六旦腳色定義涵蓋太廣所致。最初的劇本中所定義次要女腳色為貼，若小姐為旦、丫環則為貼，如《牡丹亭》之春香，《西廂記》之紅娘，後發展至年齡不大、個性活潑或身分低下、「性格特異」之女腳色皆可

[1]　（清）李斗：《揚州畫舫錄》，北京中華書局1960年版，第124頁
[2]　陸萼庭：《崑劇演出史稿》，上海文藝出版社1980年版，第306頁
[3]　周傳瑛口述，洛地整理：《崑劇生涯六十年》，上海文藝出版社1988年版，第121頁

以「貼」來扮演（亦因全本傳奇中另有正面女性角色為「旦」）。筆者認為貼旦當歸於六旦體系之內，不須再劃分出家門。

再由《綴白裘》與《審音鑒古錄》的文本比對中我們可看出乾隆到道光的幾十年間，許多角色由「貼」轉至「小旦」（如《賞荷》的牛氏、《亭會》的謝素秋）。

傳字輩教師曾長生所著《崑劇穿戴》中在每一角色後均注明所屬家門如：鶯鶯（五旦）紅娘（六旦）等，這當是民國時期對其行當角色之慣性分類用語。

有種說法或可解釋六旦與貼旦間的關係，說貼旦就是小花旦，是種青春活潑，無憂無慮的快樂旦，快樂的「樂」字（LOU）蘇州話近似「六」的發音，所以稱「六旦」。

臺灣《崑曲辭典》、大陸《中國崑劇大辭典》「六旦」條皆云：「六旦，古稱貼旦、風月旦，又稱活潑旦、快樂旦，或說由樂旦轉音得名，通常扮演聰明活潑、機智勇敢而身分低微的少女或青年女子，以貼身丫環為多，有些腳色還是戲中的主角。」此二書之論腳色皆為王正來撰。

《上海崑劇志》中「行當」一節則寫到「六旦又包括貼旦與花旦…花旦為更為年輕活躍的小姑娘，如《釵釧記》的芸香，現代也通稱六旦，花旦名稱已少見運用」。

第二節　六旦之劇碼

一、劇碼

《崑戲集存》中六旦有關的折子有九十八出[4]，（此中包含主要配角，如《遊湖》、《借傘》的青兒，《遊園》、《驚夢》的春香）。分別是：

《幽閨記・拜月》，王瑞蘭回京後掛記世隆安危，在花園安排香案對月祝禱，不料為瑞蓮聽得，逼其道出原委，乃知二人實為姑嫂，便分外親熱。

《琵琶記》之《賞荷》、《賞秋》、《盤夫》、《廊會》、《書館》筆者將牛小姐歸五旦，故折目內容見五旦章之五旦劇碼一節。

[4] 標「旦」或「小旦」之折目不在此列

　　《西遊記・胖姑》又名《胖姑學舌》，《胖姑》[5]內容見三旦章。

　　《連環記》之《賜環》、《拜月》、《小宴》[6]、《大宴》。內容見五旦章。

　　《繡襦記》之《墜鞭》、《入院》、《蓮花》丫環銀箏皆為配角。

　　《西廂記》明李日華作，將元代王實甫　北西廂雜劇改為南曲傳奇。描寫張生與崔鶯鶯的愛情故事，南傳奇之西廂女主角變為紅娘，《崑劇精選》北崑有錄影（非李日華版）。

　　《遊殿》[7]，張生在法聰的帶領下遊殿，巧遇鶯鶯與紅娘，張生見鶯鶯貌美頓生愛慕之心。《鬧齋》，老夫人帶鶯鶯作齋，張生與鶯鶯眉目傳情。《惠明》，孫飛虎兵圍普救寺欲搶鶯鶯小姐，張生寫信求救于白馬將軍，委託惠明和尚送信。《寄柬》，張生相思成疾，鶯鶯派紅娘前去探望，張生寫信託紅娘代傳。《跳牆著棋》[8]，紅娘帶張生至花園跳牆與鶯鶯見面，後鶯鶯反悔欲將張生捉去見老夫人，多虧紅娘說情。《佳期》[9]，紅娘帶小姐入張生書齋，成其好事。《拷紅》，老夫人懷疑鶯鶯與張生有苟且之事，遂責問拷打紅娘，紅娘道出實情，老夫人無耐只得應允婚事。《長亭》，老夫人逼張生上京應試，在長亭擺酒為張生踐行，張生與鶯鶯兩人依戀不捨，反覆叮嚀。

　　《玉簪記》之《茶敘》、《琴挑》、《偷詩》、《姑阻》、《失約》。現今陳妙常多以五旦應工，筆者將之歸於五旦，故見五旦章。

　　《驚鴻記・吟詩》，唐明皇與楊貴妃賞春，特命李白前來作詩助興，李白藉酒醉要求楊妃磨墨伺候，並要求高力士幫其脫靴。

　　《紫釵記・折柳》，侍女浣紗為配角。

　　《牡丹亭》六旦扮春香，劇情見五旦章。《學堂》[10]，教師陳最良教麗娘詩書，春香在一旁嬉鬧，被陳責罰，此為貼旦重頭戲，各崑團皆演之，京劇亦演，更名為《春香鬧學》。《遊園》，杜麗娘與春香花園遊玩，此折兩人動作身段優美，故為崑劇常演劇碼。《遊園》、《驚夢》、《尋夢》、《寫真》、《離魂》春香皆為配角。

[5]　《崑劇選輯二》北崑王瑾有錄影。
[6]　《崑劇選輯二》省崑胡錦芳有錄影、
[7]　《崑劇選輯一》上崑有錄影，《崑劇選輯二》第六集省崑顧湘有錄影。
[8]　《崑劇選輯二》第十三集浙崑有錄影。
[9]　《崑劇選輯二》第十集上崑梁谷音有錄影，《崑劇精選》第七集北崑董瑤琴有錄影。
[10]　《崑劇精選》第三集陶紅珍有《學堂》錄影。

《邯鄲夢・掃花》，[11]荷姑列入仙班，呂洞濱特來告之，並下山再覓一人以替之。

《義俠記》[12]，《誘叔》，武松縣裏歸來，潘金蓮備水酒欲勾引武松，武松斥罵金蓮，金蓮羞愧退去。《別兄》，武松臨行看望武大，並要金蓮照顧其兄，金蓮憤憤而去。《挑簾》，金蓮挑簾失手將竹竿掉落，打著了西門慶，兩人調情被王婆看見，並成就其好。《裁衣》，王婆以作衣為名將金蓮哄至其住處，又獻計讓西門慶與金蓮苟合。《捉姦》，金蓮出牆事被武大知曉，武大捉姦卻被西門踢傷，王婆建議金蓮下藥害死武大。《服毒》，金蓮為與西門慶作夫妻，聽從王婆之言將武大毒死。上崑現演之《戲叔別兄》、《挑簾裁衣》不同于古本，當為1987年劉廣發作詞顧兆琳作曲，跟據《義俠記》改編之《潘金蓮》中的部分。

《水滸記・借茶》[13]，張三路過閻婆惜處，張以借茶為名，藉故挑逗惜姣。《活捉》[14]，閻惜姣鬼魂來找張三，與其同附幽冥作長久夫妻。

《蝴蝶夢・歸家》，莊周歸家同田氏談及寡婦搧墳事，田氏不服，將莊周帶回扇兒撕毀。《說親》[15]，田氏看中楚王孫，要老蒼頭幫她說媒，但蒼頭酒醉，言語紊亂。《回話》[16]，田氏等候楚王孫回音、得知其首肯，喜出望外。《劈棺》標「占」（其餘各折標「旦」）見四旦章。當今崑劇舞臺所演之《蝴蝶夢》非謝弘儀之劇作《蝴蝶夢》，當為明崇禎年間刊本《四大癡》中酒、色、財、氣的「色」卷中之《蝴蝶夢》，其作與《綴白裘》中收錄之《蝴蝶夢》折目、內容大體相同。[17]

《紅梨記・亭會》謝素秋現今多以五旦應工故見五旦章。

《望湖亭・照鏡》，顏秀貌醜卻欲娶美女後被侍女小珍取笑。

《漁家樂・魚錢》，鄔飛霞討漁錢巧遇萬家春，萬幫其看相，看出鄔定有飛黃騰達之日。《藏舟》[18]，劉蒜遁入鄔家舟中，鄔飛霞將他改扮成漁夫以避人耳目。《刺梁》歸四旦劇碼。

11　《昆劇選輯一》上昆梁谷音有錄影。
12　《昆劇精選》第四集梁谷音有《義俠記》錄影。
13　《昆劇選輯一》浙昆第十五集龔世葵有錄影。《秣陵蘭薰》第十輯省昆顧湘有錄影。
14　《昆劇精選》第六集梁谷音有錄影。《秣陵蘭薰》第六輯胡錦芳有錄影。
15　《昆劇選輯二》第十五集浙昆張志紅有錄影。《秣陵蘭薰2》第二輯張繼青有錄影。
16　《昆劇選輯二》第十五集浙昆張志紅有錄影。《秣陵蘭薰2》第二輯張繼青有錄影。
17　洪惟助主編：《昆曲辭典》，臺灣國立傳統藝術中心2002年版，第96頁
18　《昆劇選輯一》沈傳芷有錄影，《昆劇選輯二》第十七集湘昆有錄影。《秣陵蘭薰》第六輯孔愛萍有錄影。

《豔雲亭》之《癡訴》、《點香》見正旦章。

《翡翠園‧盜令》，趙翠兒趁麻長史酒醉之際，潛入書房盜走令牌，放舒秀才出監逃走。《殺舟》，麻長使得知翠兒盜走令牌放走舒秀才，即命人追殺翠兒，夜色昏黑，院子誤殺趙母，翠兒悲痛，與舒大娘乘船而去。《遊街》，舒生考取狀元，遊街時發現流落在京的趙翠兒，趙告知殺舟之事，舒遂從舟中接回母親、翠兒，並上奏冤情。

《桃花扇‧訪翠》，侯方域尋訪李香君，見其在樓上吹簫，故拋玉扇墜上樓，香君接了扇墜也拋下包著櫻桃的紅手帕，兩人訂定梳籠之期。《寄扇》，楊文聰探看香君的病情，將李香君濺血的宮扇畫成一幅折支桃花圖，香君見而思念侯郎，故將此桃花扇代作書信託蘇師父寄給侯公子。此二折《六也》標「貼」扮李香君。省崑新排有《1699桃花扇》。

《雷峰塔》（小青為女配角）。《遊湖》、《借傘》、《端陽》、《水鬥》、《斷橋》見五旦章。

《三笑緣》寫江南才子唐伯虎為追求華太師家婢女秋香而假扮書童的故事。清光緒年間周鳳林、周釧泉在上海丹桂茶園常演此戲，如僅演《送飯》、《奪食》、《亭會》、《三錯》則稱《桂花亭》。《送飯》、《奪食》，秋香送飯引二人爭奪。《亭會》，秋香分別約華安及大、二公子三人在花園相會，陰錯陽差的故事。全出今未見。

《釵釧記》之《相約》、《相罵》[19] 劇情見老旦章。上崑有《釵釧記》改編本。

《金雀記》之《覓花》、《庵會》、《醉圓》故事內容見五旦章。

《孽海記‧思凡下山》[20]。小尼姑不守清規戒律逃出尼庵，巧遇不願出家的小和尚，兩人一拍即合，攜手下山。

六旦中之「貼旦」本為貼身侍女、丫環一類，角色身分低下，因此主戲不多，「貼旦」腳色為主之劇碼有《西廂記》、《釵釧記》、《衣珠記》等，另還有托湯顯祖之福才留存至今的《牡丹亭‧學堂》。現今多演《西廂記》之《遊殿、寄柬、佳期、拷紅》，《釵釧記》之《相約討釵》、《西遊記》之《胖姑》已少見，而《衣珠記》則自傳字輩手中失傳，不過京劇自《衣珠記》改編之《荷珠配》倒成了京劇花旦行當曆久不衰的常演劇碼。崑

[19] 《昆劇選輯二》第八集蘇崑陶紅珍有《相約相罵》錄影。
[20] 《昆劇選輯一》上昆梁谷音有錄影。

劇六旦中還有許多近乎京劇「花旦」的角色，多為小家碧玉型的女性如《漁家樂》的鄔飛霞、《翡翠園》的趙翠兒、《豔雲亭》的蕭惜芬（亦可以小正旦串）、《風雲會》的京娘（可以五旦串之），這與大家閨秀的閨門旦有很大的區別，六旦其中還有些行為偏頗的女性，不能歸在端莊賢淑的五旦行當只能以六旦應工，如潘金蓮、閻惜姣、田氏等。

主要之六旦角色當有劇中人物之稱謂，如「紅娘」、「荷珠」等，次要之丫環多以「梅香」[21]稱之。有標「占」或「貼」的共近百折，另有劇作中標明「占」或「貼」，但無唱無唸的「奴僕角色」筆者將之歸於「耳朵旦」或「旦雜」，故不在此列。上列折子中「貼」為主要女一號的僅有五十幾出，其於多為次於女一號的女二號（如《幽閨記‧拜月》、《琵琶記‧廊會》），或重要女僕之角色（春香、青兒）。這五十餘折六旦的主要出目在現今舞臺上能實踐演出的更少，總不脫《佳期拷紅》、《相約討釵》、《藏舟》、《借茶活捉》、《戲叔別兄》、《挑簾裁衣》、《癡訴點香》、《胖姑學舌》等幾出，其餘劇碼多已轉至五旦門下。

二、分類

在以上所列折目中，我們可見兩個問題，其一是相同的角色在不同折子會由不同家門的腳色扮演，如在《崑曲大全》中，《連環記》的貂蟬在《拜月》中為「占」（貼旦）但在其後之折目《梳粧擲戟》中卻改為「旦」（小旦），其二是不同曲譜對角色人物分類歸屬亦有不同之見解，如《玉簪記》中陳妙常這角色，《春雪閣》將之歸之於「占」（貼），而《六也曲譜》則歸之於「旦」（五旦），因此筆者認為每個編輯者都按自己的見解將角色歸類，流傳至後世時，各代亦有當時最恰當之注釋，如第一本崑曲舞臺劇作《浣紗記‧寄子》一折的要角「伍員之子」在現當代多以「作旦」飾演，但《春雪閣曲譜》中卻標明為「占」，由此可見一班。

筆者試將《崑劇集存》中所錄之六旦戲歸納為幾大類型：
丫環主角戲─《西廂記》（紅娘）、《三笑緣》（秋香）、《釵釧記》（芸香）、《衣珠記》（荷珠）。

[21] 此名稱乃金元戲劇遺風，卜兒、邦老、梅香均為類型人物之代稱，梅香作「婢女」解

奴僕配角戲—《牡丹亭》（春香）、《雷峰塔》（青兒）、《繡襦記》（銀
　　　　　　筝）。
浪蝶風月戲—《義俠記》（潘金蓮）、《水滸記》（閻惜姣）、《蝴蝶夢》
　　　　　　（田氏）。
小家碧玉戲—《漁家樂》（鄔飛霞）、《豔雲亭》（蕭惜芬）、《翡翠園》
　　　　　　（趙翠兒）。
青樓女子戲—《紅梨記》（謝素秋）、《桃花扇》（李香君）。
二號旦角戲—《琵琶記》（牛小姐）、《金雀記》（巫彩鳳）、《幽閨記》
　　　　　　（蔣瑞蓮）。
歌舞對兒戲—《西遊記》（胖姑）、《打花鼓》（村姑）。
　　　這是從角色屬性來將其類型化的分類方式，從文字名稱中就能確切地知
道劃分類型的標準，在《崑劇集存》中尚有些「六根不淨」的「庵堂道觀」
戲，根據劇中人物之個性當歸於六旦角色，如《玉簪記》的陳妙常、《孽
海記》的色空，這兩角色在《綴白裘》[22]中皆以「貼」應工，但在《崑劇集
存》所選錄的文本中，多將其歸於「旦」。這些身在庵堂心在紅塵的戀世女
子，筆者認為皆該從六旦行當，而青樓女子更不用說了，「花旦」名目本自
元雜劇而來，夏庭芝《青樓集》：「凡妓，以墨點破其面者為花旦。」[23]，
元雜劇就有花旦雜劇一類。朱權在明朝洪武三十一年所著的《太和正音譜・
雜劇十二科》更把花旦雜劇列為「煙花粉黛」，充分說明花旦是以扮演妓女
為主的類型。
　　　對於丫環主角戲而言，嘗有人以為傳奇劇本中身分低下的丫環（貼旦）
很難蓋過身分高尚的小姐（閨門旦），關於這點李漁在《閒情偶記・歌舞》
中就說的很清楚：「若使梅香之面貌勝於小姐，奴僕之詞曲過於官人，則觀
者聽者倍加憐惜，必不以其所處之位卑，而遂卑其才與貌也。」[24]
　　　另一方面從傳奇「文本」之劇情發展整體來看，《西廂記》故事的主線
人物本當為鶯鶯與張生，《義俠記》的主線人物為武松，《水滸記》的主線
人物當為宋江，但在留存至今的崑劇精華「折子戲」中，他們所處的地位反
到不如次線人物的紅娘、潘金蓮、閻惜姣重要。這就是崑劇發展過程中，越

[22]　《綴白裘》為清代舞臺昆劇演出本選輯，故其角色之行當分類較為恰當。
[23]　夏庭芝：《青樓集》，《中國古典戲曲論著集成》（二），北京中國戲劇出版社1959年
　　　版，第40頁
[24]　李漁：《閒情偶寄》，西安三秦出版社2008年版，第66頁

能引領觀眾欣賞喜好的段落才更有留存的空間，歷代藝人無不在觀眾的愛好之下竭盡全力投其所好，這才有了折子戲的精彩表演。觀眾與藝人在戲劇的成長方面都是相輔相成的。

　　崑劇六旦戲除以上所列劇碼外，筆者在參照全福班至傳字輩所保有劇碼之劇本後，認為有幾個現在已失傳之六旦劇碼值得恢復，分別是朱素臣的《翡翠園》、陳嘉言的《桂花亭》（三笑緣）、無名氏的《衣珠記》。筆者認為這些劇碼既無傳統折子戲留存，當可先進行「小本戲」串折編演，當串折試練成之後，再加工豐富其唱唸作表以成為新排的「折子戲」。這稱之為反其道而行，因現今「小本戲」演出多為截取已有之「折子戲」部分後刪選串聯而成，如無折子部分倒不如先以劇情匡架完整為優先前提，以現代觀點進行人物鋪張，使觀眾先瞭解故事梗概，之後再進行細部加工，把崑劇聲色之美的部分加以強調擴充，以期合乎崑劇折子戲的規律傳統。不過在修編的過程中有個要點需注意，就是不能隨意更改前輩名家的文字，可以為演出而調整字句位置（如馮夢龍將《牡丹亭》春香的【一江風】從《肅苑》調動到《閨塾》以便連貫演出），但不能擅自更改字句（曲牌唱詞不可更動，但說白可按照需求調整，《綴白裘》即如此），或者另起爐灶新編文詞，或者整理刪選舊有文本，將自己的文詞參雜在前輩名家的經典內而存世者，是對古人的不尊重。

　　國家級崑劇傳承人梁谷音則希望恢復《水滸記・拾巾》，她認為《借茶》後要接一折《拾巾》才能將張文遠與閻惜姣兩人的感情作具體的連綴，這樣再接《活捉》就更順理成章。《拾巾》故事內容為張文遠假藉丟了汗巾而欲進閻氏家中尋找，名為尋巾，實為偷看惜姣，藉故於惜姣親近，此折在《借茶》後，《前誘》之前，作為二人情感之連綴，當可復原（新捏），以串聯《水滸記》的情節。

　　至於現今許多家門歸於五旦的折子戲（如《思凡》、《說親》等），筆者建議不妨繼續「兩門抱」，五旦、六旦皆能演之，這才更能讓崑劇顯現百花齊放之多元狀態（京劇有許多戲亦是兩門抱的演法，同一齣戲同一角色可由兩行當演員兼演之）。

　　傳奇的文本對後世戲曲的影響頗大，眾所周知的京劇荀派《紅娘》，其中最膾炙人口的唱腔「佳期頌」即脫胎自崑曲《西廂記・佳期》之【十二紅】，京劇《紅娘》「佳期頌」唱詞為：

小姐啊，小姐你多丰采，君瑞啊，君瑞你大雅材。風流不用千金買，月移花影玉人來，今宵勾卻了相思債，一雙情侶趁心懷，老夫人把婚姻賴，好姻緣無情的被拆開，你看小姐她終日愁眉黛，那張生只病得骨瘦如柴，不管老夫人家法厲害，我紅娘成就他們漁水和諧。

崑劇《西廂記・佳期》之【十二紅】：

小姐呀，小姐啊，多豐彩。君瑞君瑞濟川才。一雙材貌世無賽，堪愛，愛他們兩意和諧，一個半推半就，一個又驚又愛，一個嬌羞滿面，一個春意滿懷，好似襄王神女會陽臺。花心摘柳腰擺，似露滴牡丹開，香恣遊蜂采，一個斜欹雲鬢，也不管墮折寶釵，一個掀翻錦被，也不管凍卻受骸，今宵勾卻相思債，竟不管紅娘在門兒外待，教我無端春興倩誰排，只得咬，咬定羅衫耐，猶恐夫人睡覺來，將好事翻成害。將門叩叫秀才，你忙披衣袂把門開，低低叫，叫小姐，你莫貪余樂惹飛災。

對比「傳奇」之曲牌【十二紅】即可看出京、崑文詞雅、俗之別。再以《六十種曲》中之《義俠記》與《六也曲譜》之《義俠記》作比對，可看出《六十種曲》較接近作者原著，而《六也》所選《義俠記》諸折已為藝人更改用之舞臺版本，添加許多插科打諢的表演部分了。但文詞仍有沈璟「本色」之風，《六也》中《義俠記・誘叔》原詞【縷縷金】：

癡男子假裝喬，饞涎垂一縷怎生熬，待他今日來家後，用心引調，任他鐵漢也魂消，須落我圈套須落我圈套。

沈璟藉著這樣淺顯易懂又直白簡短的文句，使潘金蓮這樣俚俗的下里巴人，生動而又活靈活現於舞臺之上，反觀今人《戲叔》修改套用之【錦纏道】新詞：

夢魂搖，這新愁蹙上眉稍，惱蟬兒括耳舌躁，怕殘夏，催得紅減香銷，空留得美貌無瑕，枉自向秋風枯槁，喂呀老天哪，驀地裏俊才降下，喂呀從天降，若不送清芳繚繞，怕紅顏難自保，須趁這錦帳流蘇春意好。

新作之詞卻仍冠以《義俠記・戲叔》之名，試問這文縐縐的曲詞怎似「本色派」領袖沈璟筆下村婦潘金蓮之慣常用語。

第三節　六旦之唱唸

一、六旦的唱

六旦的唱以細聲高、尖為主，趙景深編寫的《崑劇曲調》中說：

> 貼旦唱法與五旦不同，五旦以柔和為主。貼旦以尖俏為主，這在崑劇
> 中是定型，很少例外的。崑劇裏家門很嚴，唱五旦專唱五旦戲，唱貼
> 旦專唱貼旦戲，因為聲口不同，所以各分涇渭，不相混肴。[25]

《荊釵記》（錢玉蓮）。《別祠》一折，引子【破齊陣】、【玉交
枝】、【憶多嬌】、【臨江仙】（《崑曲大全》）。見五旦章

《幽閨記・拜月亭》（蔣瑞蓮）。六旦的唱段幾乎都是接五旦的牌子連
唱，有小工調【青衲襖】六字調【二郎神】等（《遏雲閣》）。

《琵琶記》（牛小姐）。《賞荷》【懶畫眉】，接小生唱之【桂枝香】
生貼同唱凡字調【梁州新郎】、【節節高】、【尾聲】（《遏雲閣》）。
《賞秋》小工調【念奴嬌】、【念奴嬌序】、【二換頭】、【三換頭】、
【四換頭】、【古輪台】（《遏雲閣》）。《盤夫》【意難忘】、【紅
衲襖】正宮調【江頭金桂】（《遏雲閣》）。《廊會》中主曲多為正旦趙
五娘唱，貼旦牛小姐多插唱幾句而已，且非有單只主曲（《遏雲閣》）。
《書館》貼上，先唱引子【夜遊湖】，再與小生輪唱【鏵鍬兒】（《遏雲
閣》），至正旦上場後主戲就轉至《琵琶記》主角人物蔡伯喈、趙五娘的戲
分上了。筆者認為牛小姐當為五旦，故見五旦章。

《西遊記・胖姑》[26]（胖姑）。唱腔曲牌見三旦章。

《連環記》（貂蟬）。《賜環》【二郎神】、【前腔】（【集賢
賓】）、【貓兒墜】（《大全》）。《拜月》【香羅帶】、【嘉慶子】、
【尹令】、【品令】、【玉交枝】、【川撥棹】、【尾聲】（《大全》）。

[25] 趙景深：《昆劇曲調》，上海文化出版社1958年版，第80頁
[26] 龐世奇有《胖姑學舌》【雁兒落】、【川撥棹】、【七弟兄】之唱片錄音。

《小宴》【前腔】（【畫眉序】）、【前腔】（【滴溜子】）（《補園》）。《大宴》【惜奴嬌】、【前腔】（【黑麻序】）（《補園》）。

《繡襦記‧墜鞭》貼扮銀箏與旦同唱小工調【清江引】。《蓮花》僅有說白。

《西廂記》（紅娘）。《游殿》是付與小生的主戲，旦與貼都只有合唱的牌子，僅為綠葉陪襯。而《寄柬》的六旦有【降黃龍】（滾、其二、其三、其四、其五）再後有幾句【一封書】牌子。《跳牆著棋》【駐馬聽】、【梁州序】、【普天樂】三支。《佳期》主曲僅一支【十二紅】[27]，雖說只有一支曲，但這只曲可說是崑曲曲牌最長的唱段，一人要獨唱15分鐘，這是支「仙呂宮」的集曲，集合了12支牌子的片段而成，其中有【醉扶歸】3句【雙蝴蝶】1句【沉醉東風】3句【桃花江】3句【滴滴金】2句【洞仙歌】2句【皂羅袍】4句【漁父】2句【好姐姐】1句【傍妝臺】5句【排歌】4句【賀新郎】3句，這可謂之集大成之作。而《拷紅》有接老旦唱的【桂枝香】及【錦堂月】。《長亭》主要是張生與鶯鶯的主戲，紅娘沒主曲。《十二紅》為懷、來輒，浙崑唐蘊嵐「和諧」的「諧」卻唱「XIE」。

《牡丹亭‧鬧學》[28]【一江風】及半支【掉角兒】。《遊園驚夢》、《尋夢》（現許多團都不上春香）《寫真離魂》各折，春香都是配角，僅有說白及身段表演，《鬧學》比對京、崑唱詞曲譜均一致，僅有咬字不同。

《邯鄲夢‧掃花》[29]（何仙姑）。唱兩支【賞花時】。甘文軒教導筆者，此曲著重於北字唸法，如「落」（LAO）、「塵」（QIN）、「龍」（LI-ONG）、「若」（RAO）、錯（CAO）等。這支曲在崑劇極為少見，梅蘭芳曾將此曲用於其新編戲《天女散花》中。

《水滸記》（閻惜姣）。《借茶》小工調【一封書】、凡字調二人輪唱【醉羅歌】（《遏雲閣》）。《活捉》凡字調【梁州新郎】、尺字調【錦漁燈】、【錦中拍】、【罵玉郎】、【尾聲】（《遏雲閣》）。《借茶》比對上崑梁谷音、浙崑龔世葵版本。龔之《借茶》【醉羅歌】「蓬萊海外去時路岐」的「岐」字，譜為「四　上　四合」（$\underline{6}$ - 1 $\underline{65}$）龔僅唱6 - 1 -。原譜之下行音低音$\underline{65}$為順接下句之低音$\underline{3}$之故，龔為跳接音。《活捉》比對上崑梁

[27]　周鳳文有《佳期》【十二紅】（前半段）唱片錄音。殳九組有《佳期》【十二紅】（後段）唱片錄音。王文筠夫人、張傳芳皆錄有《佳期》【十二紅】唱片。

[28]　殳九組、白雲生、荀慧生、歐陽予倩均有《鬧學》之【一江風】唱片留世。

[29]　朱傳茗、韓世昌、殳九組皆有《掃花》之【賞花時】兩支錄音。

谷音、省崑胡錦芳、浙崑楊崑，梁之《活捉》【梁州新郎】有刪節，胡全折唱譜同《遏雲閣》未刪減，楊之【錦中拍】之「摧頹猶賸」的「賸」字《遏雲閣》為「上尺」（１２），楊唱３５２，【罵玉郎】之「只落得搗床搥」遏譜為「上四四上四四」（１６̣６１６̣６），楊改唱為「上合四上合四」（１５̣６１５̣６），或為避免單一之故。「和你鴛鴦」譜為「四四尺尺」（６６２２），楊改唱為「四上尺尺」（６１２２）的級進音階較為順暢。

《義俠記》（潘金蓮）。《戲叔》工調【縷縷金】、【古輪台】、接【前腔】、凡調【五更轉】。上崑將【縷縷金】改【錦纏道】。《別兄》【急三腔】。《挑簾》【一江風】上崑改詞。《裁衣》【懶畫眉】後接二人輪唱【香柳娘】。

《漁家樂》（鄔飛霞）。《漁錢》【前腔】（【雙勸酒】）、【前腔】（【駐馬聽】）（《補園》）。《藏舟》[30]【山坡羊】、【犯五更】、【前腔】（【降黃龍】）、【前腔】（【黃龍滾】）、【尾聲】（《補園》）。《俠代》【蠻牌令】、【憶多嬌】、【鬥黑麻】（《補園》）。浙崑徐延芬《俠代》七成改詞改譜（三成用舊詞），《藏舟》各家所唱皆同。

《豔雲亭》（蕭惜芬）。《癡訴點香》（見正旦章）

《翡翠園》（趙翠兒）。《盜令》正調【醉花陰】、【喜遷鶯】、【出隊子】、【刮地風】。《殺舟》【四門子】、【水仙子】、【煞尾】。《遊街》【品令】、【豆葉黃】、【玉交枝】、【川撥棹】以上三折今皆未見。

《長生殿‧鵲橋》（織女）。凡調【浪淘沙】【山桃紅】（《遏雲閣》）。

《桃花扇》（李香君）。《訪翠》貼無唱。《寄扇》小工調【新水令】、【駐馬聽】、【沉醉東風】、【雁兒落】、【得勝令】、【喬牌兒】、【甜水令】、【折桂令】、【錦上花】、【碧玉簫】、【鴛鴦煞】。省崑有張宏新編非舊譜。

《三笑緣‧送飯》（秋香）。【二郎神】、【簇禦林】、【滴溜子】、【水紅花犯】。《奪食》無唱。《亭會》【太平令】、【鎖寒窗兒】、【大節節高】、【東瓶令】。今未見。

《釵釧記》（芸香）。《相約》【賺】與老旦對唱【前腔】、【解三醒】自唱【光光乍】與老對唱【尾聲】。《落園》【梁州序】、【節節

[30]　張傳芳、張善薌有《藏舟》【山坡羊】唱片錄音。

高】。《相罵》唱六調凡調【入破】、【破二】、【出破】、【出隊子】。《題詩》【趁人心】。《小審》【前腔】（【梁州序】）。《大審》【前腔】（【玉抱肚】）。《相約相罵》比對陶紅珍、蘇崑龔繼香版，貼旦【賺】唱正工調，賺之「抹轉街衢」，《六也》工尺為「工,合工,尺工,」（$\underline{353}$ $\underline{23}$），陶翻高八度唱。唱同於《六也》。芸香六字調【解三醒】同《六也》，《討釵》唱皆同於《六也》，芸香【破二】損名譽的「損」，工尺為「上」（1），陶唱「工」（3）。芸香最後之【出隊子】亦未唱。上崑倪泓有新改編之《釵釧記》，曲為周雪華改寫，與古本殊異。不過其《相約》之貼旦【解三醒】倒是照《六也曲譜》唱的。

　　《金雀記・覓花》【玉抱肚】、【錦纏道】、【古輪台】、【尾聲】（《崑曲大全》）。《庵會》【前腔】（【二郎神】）、【前腔】（【鶯啼序】）、【前腔】（【貓兒墜】）、【尾聲】（《崑曲大全》）。《醉圓》【步步嬌】、【折桂令】、【沽美酒】、【清江引】（《崑曲大全》）。上崑金采琴《庵會》，僅唱【前腔】（【鶯啼序】），且改詞，第二支【前腔】未唱。

　　《金不換・侍酒》之二夫人（曲牌見五旦章）。

　　《孽海記・思凡下山》[31]六旦扮色空（曲牌見五旦章）。各家京、崑唱詞曲譜皆大同小異，只有咬字及節奏尺寸因身段不同而有差異。

　　由上列曲牌名稱的體例中可看出，除了承襲「詞」之名稱與格式外，甚至有「唐宋大曲」的遺風留存，如《寄柬》【降黃龍】的「袞」，《相約》的「賺」《討釵》的「入破」[32]，都是唐、宋的音樂格式，能藉由傳奇曲牌名留存至今當屬不易。徐凌雲在《崑劇表演一得》中還指出《借茶》的【一封書】乃是集曲，應當改作【一封羅】（前五句為【一封書】後五句為【皂羅袍】的集曲）。

　　總體看來崑劇六旦的唱在多數崑劇表演中不若五旦來的多且重，五旦常有較長之唱段，各類曲牌體例也更多，六旦的貼旦戲僅《西廂記》這出六旦為主的劇碼中所唱的曲牌多些，其唱（紅娘）與五旦鶯鶯的唱唸比重在某些折裏到達8：2甚或9：1，《佳期》中鶯鶯僅一句唱「徐步花街」、兩句唸白，總共14個字爾爾，而紅娘唱的【十二紅】卻足足有十五分鐘。以演唱

[31] 張傳芳有《思凡》【山坡羊】、【哭皇天】錄音。

[32] 唐、宋「大曲」的專用語。大曲每套都有十餘遍，歸入散序、中序、破三大段。入破即為「破」這一段的第一遍。

內容來看，其高音的地方特別高，唱到E調（凡字調）的高音MI（標準音高#G）、低音的又特別低，到低音的MI，橫跨了兩個八度的音程，身段又繁複，相當不易。每當唱到「一個斜敧雲鬘，也不管墮折寶釵」，聲音壓的很低，這時就得把胸腔共鳴喉頭放鬆，讓聲音自然下沉，到下兩句「竟不管紅娘在門外」的那個「竟」字，馬上又翻高到高音MI，而且並不是一帶而過時值較短的「滑音」或「經過音」，可是要唱足兩拍MI/RE。又不能太用力地把音頂上去，只能輕輕的把內口腔提高，用丹田出氣，若無基本功就很難勝任。

貼旦《學堂》【一江風】的唱腔音階明顯高於五旦，在這段唱中，其音域多在小宮調（D調）的工六五仕伬（356i2）間，整段唱只有兩個工尺為「四」（低音LA），在曲中「從嬌養」的「嬌」字尾，和「小苗條」的「小」處，反觀高音「仕」、「伬」多達十七處，最高音為「慣」與「繡」字的「仜」（高音MI），高音分佈在多處，整個曲子的音域明顯高於五旦的曲牌，這就是要表現小丫環的年紀小，聲調高，配合多高音的唱腔以突顯其與五旦音域的分界。

此外，同一曲牌，六旦唱的笛色也不同於五旦，以【山坡羊】來說，六旦唱的《藏舟》就高五旦《驚夢》一個調門，這是因高調門能顯得音色較細，更適合六旦人物，張傳芳在《崑劇的曲牌與打擊樂》中說到：

> 《漁家樂》在我們崑腔裏面是六旦戲，因此它的曲調【山坡羊】比一般五旦戲高一調，凡字調，《驚夢》是五旦的【山坡羊】比六旦就低一調，小工調，因為《驚夢》的杜麗娘是小姐，唱起來比較婉轉一些，所以要低一調……為什麼老生要用尺字調，旦要分成兩個調呢，一方面是為了角色的感情，一方面也為了人物的個性，它不是單純的為了唱，是從戲出發的…。」[33]

而浪蝶類六旦戲之唱段大多都是與「付丑」或「生」交互進行的，如生唱前段，六旦接唱下段，或六旦唱幾句後付丑接著唱。這種兩人輪唱就是種變體的對話形式，除了能增加劇情的發展性，更能增加崑曲表演的可聽性。

[33] 張傳芳：《昆劇的曲牌與打擊樂》收於《昆劇觀摩演出紀念文集》，上海文化出版社1957年版，第47頁

而一人獨場（指舞臺上僅有一人物在場上）有大段主曲牌子的浪蝶戲不多，僅《說親》的【錦纏道】，《活捉》的【梁州新郎】而已，而《活捉》的【梁州新郎】已經少有唱全（現今舞臺多是刪節版），上崑版僅唱「珠樓墮粉。玉鏡鸞空月影。莫愁斂恨」後跳接「聽碧落簫聲隱。色絲誰續慚慚命，花不醉，下泉人。」刪改者只為顧著「恨」字音樂同音符「LA」的連接，而不顧語意就跳到下面「聽碧落」，且「恨」字收在頭眼完，之後該接中眼起唱，卻跳到「聽碧落」的「板頭」起唱，這樣為了刪減而刪減，真是考慮不周。（北崑亦不唱全，多唱一句「枉稱南國佳人」後接「聽碧落…」。筆者目下所及僅省崑體系唱全整折不刪不減）。《說親》中田氏的唱本是庸懶無勁的，直至感到成親有望時，才一改之前的萎靡不振，轉向快節奏的表白唱段，而《回話》中的田氏則一改《說親》纏綿緋惻的南曲套數，均用慷慨激昂的北曲來顯現情緒的轉折，【醉花陰】、【喜遷鶯】、【刮地風】、【水仙子】這連串高亢的北曲導出田氏由期待轉悲再轉喜的情緒變化。這樣的【北醉花陰】套曲在《絮閣》（楊玉環）、《水鬥》（白素貞）中也都曾使用過，是屬於憤慨激越的曲牌套數。

　　比較丫環戲與浪蝶戲可看出，浪蝶戲的男、女角唱段比重較接近，通常不是五五波就是六四比，此即戲曲雛型之二小戲（小丑、小旦）之流變。（小生、小旦對兒戲歸於第五章節，此不贅述。）

　　省崑單雯的《說親》遵循張繼青的路子，但表現更活潑些，【錦纏道】唱小工調，不過接下來的老蒼頭接唱【普天樂】卻改乙字調（本應唱小工調，但當今付、丑腳很難有好嗓子能唱上去，要麼聲斯力竭要麼高音不唱由樂隊奏，這當是改調的由來）。省崑演出版照《六也曲譜》還有丑腳唱，上崑版為精簡人物都不上丑。

　　對於丫鬟旦的唱法，上海曲家陳宏亮在其文章「《說〈鬧學〉》」的「唱唸要傳神」中提到：「春香這角色多用些『閃頭』和她這種輕靈活潑的形象是相符合的」，但「人奴上」的「人」，「侍娘行」的「侍」，「從嬌養」的「從」都用閃頭的話，一是太多重覆就顯不出閃頭的特出，二是唱腔太接近，在聽覺上會產生音符斷斷續續的感覺，所以他主張只在「從嬌養」這句用「閃頭」[34]，他還提到運氣的問題，像「侍娘行」的「行」字，是張口音，要延長八拍，有一定的難度，需要「收得細，放得寬」還要會

[34] 「閃頭」，崑唱術語，即為腔格中之「擻腔」。

偷換氣。「小苗條喫的是夫人杖」的「小」字，樂譜是「上四」（1 6），不可照工尺直唱，要用連「哗」帶「嚁」的口法，把春香軟歉氣的神情表現出來。「夫人杖」的「杖」是陽去聲，唱時「工、五」（3、6）間應該有「豁頭」，需要「工」滑到高音「仩」，如果不用「豁頭」，則恰恰是陽平聲的唱法，字音就不准了。[35]

「家麻」韻中如尾字夾「些」字，「些」則要唸「xia」如杜麗娘《鬧學》之【掉角兒】「敢也怕些些」。不是家麻轍就可唱「XIE」。

二、六旦的唸

曲牌唱腔當有調門（笛色）限制，至於說白，俞振飛在其《唸白要領》中曾說：「標準的唸白調門是F調的『MI』，因為這是崑曲小鑼的音高，…不同的戲有不同的曲牌，雖笛色不同但都有其音域範圍，這其中必定包含小鑼標準音高的『A』（音名），所以唸白調門是固定的。」[36]筆者認為演員各人生理條件不盡相同，曲牌唱腔有伴奏樂器的依託而能達到固定音高的需求，但唸白聲調高低只能依靠個人嗓音條件來完成，是很難達到統一標準的。不過要隨著身分、年齡、環境及心情適切的將語氣表達出來。

崑曲唸白所用的音韻也是俗稱的「中州韻」，這是依據元代周德清的《中原音韻》參照而來的。爾後又產生了明代的《洪武正韻》，從而「北依中原、南尊洪武」的「韻白」體系成為中國戲曲唸白的準繩標杆，但南北語音本有所差異，四聲、陰陽皆不相同，南方平、上、去、入，而北方卻「入」派三聲，所以在崑劇南曲唱唸中，吳音的運用比其他地區劇種稍多些。江蘇、上海的口音也有所不同。這又產生適合崑腔音韻的《韻學驪珠》，今南崑多用之。

崑劇六旦的唸並不若其他北方劇種哪樣強調語言的抑揚頓挫，這與蘇州方言本身音韻有關，我們常說「寧願聽蘇州人吵架也不願聽北方人耳語」，這就是吳儂軟語的語言特徵，吳語輕柔婉轉，但較無法表達鏗鏘有力的語氣狀態。北方劇種如梆子腔、京腔的花旦戲（類於崑劇之六旦戲）時常有花旦長篇大論的京腔式道白（京白），比較之下它更能闡明事理，試比較京劇紅娘與崑劇紅娘的賓白，即能感受京崑俗雅，南北曲種風格大異其趣，同一故

[35] 上海崑曲研習社編：《陳宏亮文集》，北京中國戲劇出版社2012年版，第159頁
[36] 俞振飛：《振飛曲譜》，上海音樂出版社2002年版，第19頁

事與人物用不同方言及音樂表現就有不同的感受。唸白除了抑、揚、頓、挫之分外還有輕、重、緩、急之別。

京劇《西廂記‧拷紅》紅娘之大段唸白（京白）：

夫人，信者，人之根本。「人而無信，不知其可也」。當日兵圍普救之時，夫人親許：「有退得賊兵者，以鶯鶯相許。」張生若非慕小姐容貌，豈肯進退軍之策？後來，兵退身安，夫人一旦悔卻前言，叫他們兄妹相稱，這不是失信是什麼？既然不允張生親事，就該重謝張生，叫他遠離此處。卻不該又把張生留在書房，使怨女曠夫早晚間互相窺視，才有今日之事。老夫人若是聲張起來，一來辱沒老相國家聲；二來張生施恩於人，反受其辱，天下都將為張生鳴不平。再說此事告到當官，夫人也有個治家不嚴之罪。再若知道夫人忘恩負義，負信於人，縱然治得張生之罪，也有損夫人賢德之名。請夫人三思。

崔夫人（白）唔，依你之見呢？

紅　娘（白）依紅娘之見，不如恕其小過，成就他們百年之好。

崑劇《西廂記‧拷紅》紅娘之唸白（蘇州中州韻白）：

聽紅娘說噓！豈不聞信乃人之根本，人而無信，不知其可也？大車無輗，小車無軏，其可以行之哉？昔日兵圍普救之際，老夫人以親口許之：但能退得賊兵者，願以小姐妻之。那張生非慕小姐姿色，豈肯區區建退賊兵之策？今日兵退身安，老夫人就悔言失信；既不成其親事，只合酬之以金帛，令張生舍此而去，不合留於書院，使怨女曠夫早晚各相窺視。所以老夫人有此一端差處。（老旦）目下呢？（貼）目下若不息此事：一來玷辱了相國家聲，二來那張生名望也不輕的噓。既以施恩與人，而令彼反受其辱；若到官司，老夫人先有治家不嚴之罪，忘恩負義之愆。莫若恕其小過而成其大事，則滌其舊染之汙而自新，豈不以為長便乎？紅娘不敢多說，望夫人思之。（老旦）依你這賤人便怎麼？（貼）依紅娘麼？一些也不難，將小姐配與張生，一樁事就完了。（老旦）這賤人到也說得乾淨！（貼）唔，不乾淨也不說了。

兩相比較京劇紅娘咄咄逼人的京白式語氣實與崑劇紅娘口含「噓」、「哉」、「唔」等撒嬌說理的韻白式語氣在「語言」表現及聽覺方面都有很大的差距。

《閒情偶記》之賓白要領：

> 賓白之學，首務鏗鏘。一句聲牙，俾聽者耳中生辣；數言清亮，使觀
> 者倦處生神。世人但以音韻二字用之曲中，不知賓白之文，更宜調聲
> 協律。……能以作四六平仄之法，用於賓白之中，則字字鏗鏘，人人
> 樂聽，有「金聲擲地」之評矣。[37]

　　李漁的賓白第四，本意是指寫作劇本時善用賓白的要領，但筆者認為這
也該引申為表演者該注重賓白的部分，我們常說「千金道白四兩唱」，就是
演唱曲牌時有樂器的聲音托著，還稍能遮掩不足，但唸白可卻是毫無依託一
目了然的，因此更需要注意抑揚頓挫。筆者認為貼旦丫環類角色，因常伴隨
小姐左右，而小姐多為五旦腳色應工，因此貼旦唸白以高、亮、脆、快的嗓
音來表現以別於五旦慢條斯裏，溫婉沉緩的嗓音。而浪蝶、青樓等女子聲調
就要放慢、放嗲些，才能有媚惑之感也才能符合人物性格。

　　再以浪蝶戲之《說親》為例，上場先唸引子，後接定場詩、道白，再起
唱【錦纏道】，這是標準的傳奇上場模式，一引、二白、三唱，引子為有
旋律無伴奏的韻白，道白為無旋律的韻白，而唱腔則是有伴奏有旋律的曲
牌，這段唸白如下：「不如意事常八九，可與人言無二三，奴家自見王孫之
後，終日不茶不飯，沒情沒緒，好悶人也」，短短幾句白口，就將田氏思春
之情表露無遺，唸白的重點在於「節奏」，當唸道「不茶不飯」之後要稍
作停頓，而「沒情…沒緒」則要拖得更慢更低沉，才能將其心懷二志之勢
道盡，白口若按照筆者上述之要領放緩、放低、放輕，才更能顯現庸懶之
態，合乎人物之心境。

第四節　六旦之作表

　　六旦常用道具為腰巾、絲巾與團扇。擅於運用這些道具配合身段就能
將崑劇載歌載舞的特性表露無遺，運用腰巾的多是中下階層的使女丫頭，
如《佳期》、《鬧學》。用絲巾的多是風情萬種的女性如《借茶》、《戲
叔》。團扇多是小姑娘在遊玩時使用的如《遊園》、《遊殿》。徐凌雲《崑
劇表演一得》中有六旦劇碼《藏舟》、《借茶》、《學堂》等出的身段詳
說，筆者在此不再贅述。

[37] 李漁：《閒情偶寄》，《中國古典戲曲論著集成》（七），北京中國戲劇出版社1959年
版，第52頁

一、六旦身段

　　六旦的身段較多，此為配合其年齡、個性及身分，而最常用輔助身段的道具為汗巾（腰巾）、紗帕（手絹）及團扇，故筆者以《鬧學》春香之身段與《佳期》紅娘之身段對照出六旦腰巾的身段運用基本法則。甘紋軒《鬧學》【一江風】承襲自徐金虎、施桂林。梁谷音《佳期》【十二紅】承襲自張傳芳、姚傳薌。

　　1.汗巾，《牡丹亭・鬧學》之【一江風】

　　【一江風】小春香（雙手自指）一種（右手右臉旁作「一」狀）在人奴（小圓場）上（雙手落花式）。畫閣裏（雙手右指），從嬌養（雙手交叉搭肩）。侍娘行（尊敬狀），弄粉調朱（右手食指在左手掌心研磨，「朱」字右手食指尖點唇兩下），貼翠拈花（扶鬢），慣向妝台傍（圓場、左手插腰右手右指）。陪他理繡床（右邊雙手作鋪床），陪他理繡床（左再來一次）。陪她燒夜香（也有改唱隨他上學堂）（雙手合什）。小苗條（自指）吃的是夫人（尊狀）杖（右手高舉）。

　　甘紋軒從頭至尾整支曲牌右手捏單條腰巾作動作，直到唱完才將手中腰巾拋下（根據筆者多年前印象，臺灣梁秀娟教的《鬧學》也是一直捏著腰巾作身段）。

　　上崑、蘇崑傳承此折，兩手將腰巾分左、右，兩手分持一股腰巾作身段。北崑韓世昌則不拿腰巾，單持紗帕作身段，各派動作多按照【一江風】唱詞內容，因此皆大同小異。浙崑也是用紗帕替代腰巾，浙崑唐蘊嵐的說法是，將春香這【一江風】與紅娘之【十二紅】人物之作表以道具（紗帕）作一區別。臺灣徐露曾串演崑曲《遊園驚夢》之杜麗娘與《鬧學》之春香，她的【一江風】為腰巾、絲帕並用，她最特別之處在於「陪她理繡床」時，作出繡針線動作。

　　上海崑劇團有著職業「春香」封號的演員金采琴，配過華文漪、張洵澎、蔡瑤銑、洪雪飛、梁谷音、楊春霞、張靜嫻等杜麗娘，她對於《鬧學》表演的看法是：

　　【一江風】是《鬧學》中春香的主唱段，這段唱交待了春香的身分、地位、日常工作以及和小姐的親密關係等等，同時還展現了春香天真活潑、無憂無慮的性格特徵。隨後，春香發現陳最良背後說小姐上學來遲是「太

嬌養了」，當面又說「也不甚遲」，然後又教育小姐要早起，春香這時候就有點不高興了，覺得陳最良前後不一，有點虛偽，就說「我同小姐今後不睡了」，用言語上的小反抗來回擊他。此時的「鬧」可以說是無意識的鬧，是未蒙塵的小孩兒直率天真的心性使然。接著，陳最良要春香背書，背書既是這場戲的重點，也是春香從無意識地「鬧」到有意識地「鬧」的一個轉捩點。背書時春香的腳步是邁的，嘴是噘的，眼睛是不高興的，口中是埋怨的，她根本就無心背書。「背書」一段催生了春香對陳最良更加不滿的情緒，她開始有意識地「鬧」學了，故意處處和陳最良作對。再後，講完書，陳最良要小姐寫字，春香覺得新鮮，就再三要求先生讓自己寫，不想又被先生搶白了一頓，春香僅剩的一點向學之心再次被打擊，她是真的再也不想呆在學堂裏了，就撒謊要「出恭」到外面去玩了……最後先生下場時，她還在背後罵老師什麼「老白毛!老厭物!不知趣的老蠢牛」，把對先生的不滿徹底發洩出來，也把「鬧學」之「鬧」鬧開了。

　　徐淩雲在其《崑劇表演一得》中對周鳳林的《鬧學》這折戲亦有很仔細的身段及表演方法的描述，其中對「陪她理繡床」這句唱詞的身段有不同以往的理解，在此不再摘錄。韓世昌《鬧學》之詳細身段，見劉靜所著之《韓世昌與北方崑曲》[38]一書。

　　《西廂記·佳期》之【十二紅】

　　小姐呀（左手插腰右手翻腕蘭花指指右臉頰），小姐啊（反向動作），多（右手標眉）豐（左手標眉）彩（雙手蘭花指各指左/右臉頰），君瑞（雙手持合股腰巾），君瑞（將腰巾雙分左、右兩股）濟（順時針甩巾左腳同時抬腳邁步，如小生之身段）川（前述動作反向操作）才（左、右兩手各拋腰巾至腕，蹲身作小生敬禮狀）。一雙（左、右兩手各在臉頰左右比一）材（原地小跳向右自轉身）貌（雙手身右指尖對指）世（雙手反時針同畫後左手插腰右手胸前搖手說「不」狀，自右轉）無（右手插腰左手胸前搖手）賽（自左轉）。堪愛（先右手拾合股腰巾同時後退至下場口處，後左手持巾頭，左手再放手，右手甩雙股腰巾左手插腰同時反時針圓場至中心點），愛（右手平甩8字）他（拋巾）們兩（左右手左身側作十字）意（左右手右身側作十字）和諧（右手拾雙股腰巾，左手持巾頭，身右側作打磨狀，同時抬左腿交叉落地身體蹲身）。一個半推（雙手右身側作推狀）半就（身朝台

[38]　劉靜：《韓世昌與北方崑曲》，石家莊：河北教育出版社2010年版，第114頁

左走，眼看右作依依不捨狀），一個又驚（雙手分股腰巾搭腕）又愛（合股雙搭於右腕，雙手作右側懷抱狀），一個嬌羞（將單股腰巾打開遮臉再平順向下將臉露出）滿面（左半圓場歸中），一個春意（左右各持股右前左後、左前右後雙手前後擺，左腳右手同時向前、向後）滿懷（各股搭左右臂），好似襄王（走向左台口雙手尊敬狀）神女（右手左腳、左手右腳走由慢漸快）會（左右各股反畫圈圓場歸中，雙拋巾）陽臺（左自轉、右臥魚）。花心（起身後腰巾雙股右持中段左持尾向外畫圈再向前拋巾）摘（右手作摘花狀，手就鼻聞花同時斜後退），柳（感覺似頭觸柳條）腰（雙手上伸，身左自轉放下）擺（右手上伸左手下放，晃左肩，蹲身），似露滴（左右各股各搭腕。左轉身）牡丹開（蹲身，雙手頭前左右手心朝下自下分開）。春恣（雙手各持腰巾中股，手交叉向前畫圈，再向後畫圈（此動作即為「遊蜂巾」））遊蜂采（雙手下分開，左右手持巾身側晃）。一個（拋巾）斜敧雲鬢（雙手各扶鬢，腳走雲步台右至台左，至中），也不管（雙手各持股份開）墮折（右手指右腦門左手指左）寶釵（反雲手身右轉，左手指左腦門，右手平指，雙拋巾）。一個掀翻（雙手合股右手持中段左手持尾，慢邁步由下場口偷偷邁向右台口）錦（小碎步）被（雙手交疊，蹲身，再作打開看狀）。也不管（搖手）凍卻（斜退至場中）受骸（雙手交叉搭肩）。今（右手上伸同時左腳尖前伸）宵（左手上伸左腳尖伸出）勾卻（雙手內翻腕）相思（左右手食指身左交叉，再身右雙指交叉，胸前雙指交叉）債（胸前拍掌）。竟不管（雙手下垂鬥肩作撒嬌狀）紅娘（小園場至下場口，慢走漸快至場中）在門（拍門動作）兒外待（看觀眾，搖頭作無耐狀）。教我無端（身左側雙攤手，再右側雙攤手）春興（磋手心左轉身）倩誰排（手放股兩側，柔搓略蹲，反身同樣動作），只得咬（持單股腰巾之一角），咬定羅衫耐（口咬一角，蹲身）。猶恐夫人（雙手向右前做尊敬狀）睡覺（雙手右頰邊對搓）來（左轉身雙手身後背），將好事（雙手各持股，左雙翻右雙翻）翻成（雙手各甩腰巾下場口圓場至上場口，再右巾拋左合股，合股拋右，搭右腕）害（雙手右上拍落下）。將門叩（雙手拍門，後看觀眾），叫秀才（對門內輕聲叫），你忙披衣袂（雙手各持腰巾，雙手交叉搭肩）把門開（雙手手心向外交叉兩次，左右巾各搭腕作打開狀）。低低叫（順時針圓場），叫小姐（雙手對捏作尊敬狀），你莫貪（退身作「不」狀）余樂（各持巾雙手交叉搭肩）惹（右手巾拋右腕，身右轉）飛（左手巾拋左腕身左轉，雙手各持巾耍8字同時身直退後）災（拋巾，定住身亮相）。

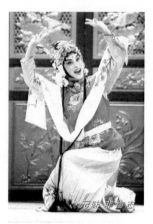 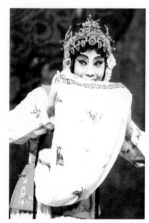

《佳期》腰巾的運用　　　　　　腰巾遮臉

　　以上描述為梁谷音《佳期》之紅娘的身段，她對腰巾（汗巾）的用法很講究，錄製蘇州大學網路精品課程《崑曲藝術》第五講《旦行藝術》（2012.6.11）時她說：

　　她（指紅娘）的道具是個汗巾，汗巾一般是作為勞動人民用的一個裝飾，他可以用這個帶子揮灰塵揮身上髒的東西，擦手擦臉的汗，這個汗巾增添了很多舞蹈動作美，這段【十二紅】也可以叫汗巾舞，它的詞是。「小姐小姐多豐彩」，這是講小姐長的太豐滿，「君瑞君瑞濟川才」，張君瑞是個風流才子，這是模仿張君瑞，「一雙材貌世無賽」，這是紅娘講他們兩個材貌世無賽，「堪愛」，這也是紅娘，「愛他們兩意和諧」「一個半推半就」，講鶯鶯這半年來始終明明要又說不要，明明要又說不要，就很做作，「一個又驚又愛」，張生看見鶯鶯來了，很驚喜又愛，「一個嬌羞滿面」這是講鶯鶯，「一個春意滿懷」是講張生，「好似襄王神女會陽臺」，這是紅娘對她們兩人的誇獎，所以我希望同學們看我怎麼模仿鶯鶯，怎麼模仿張生，怎麼表現自己，表現自己的那兩句就是紅娘的行當，表現鶯鶯呢，就是閨門旦的行當，表現張生就是巾生的行當，可是模仿別人總是比較誇張，你要學一個人總是比較誇張，所以模仿他們兩個就比較誇張。

　　筆者總結腰巾的表現重點，六旦以往手持腰巾只為輔助手勢動作的美觀，這些動作沒有腰巾的幫襯還是能達到演繹詞情的，但梁谷音加上了些許符合貼旦小丫環俏皮性格的「耍」巾、「拋」巾、「搭」巾，這就讓汗巾在紅娘身上有了著力點，讓人物個性鮮活起來。持巾最常用的動作是單、雙指

式、上分式、拍落式，甩汗巾的動作時要用腕，不要用手臂，用腕顯得靈巧，同時不會攪亂腰巾。腰巾還有替代絲絹手怕的功能，做身段時還可以依文詞遮頭、遮臉。不過由上述分析的《鬧學》與《佳期》之身段來看，筆者認為六旦運用腰巾時，切莫「從頭至尾」將腰巾兩手分持做動作，那會使人聯想到廣場上跳「秧歌」的大媽們，六旦演員還是合股、分持、與徒手，三者並舉為好。

2.紗帕，六旦還有很多持紗巾做動作的戲，如《借茶》、《戲叔》、還有五、六兼演的《說親》，四、五、六兼演的《跪池》，（徐凌雲將《蝴蝶夢·說親、回話、成親、劈棺》，《獅吼記·梳妝、跪池》均歸四旦）筆者認為潑辣旦僅有行為無實質撲跌動作，故當歸於六旦（如京劇之潑辣旦歸花旦應工一般）。

持紗巾身段，一般的持紗絹都是為了輔助手勢的不足，延伸手的長度加強律動感等，通常持紗絹皆無水袖，故也有替代水袖的功能。倒是手絹實際用途的擦淚揩汗不多用了，持絹身段配合唱腔最顯兩者合而為一的當屬《說親》的【錦纏道】，從掏出手絹的一刻起就化身為「風騷旦」，故筆者把春心蕩漾的田氏歸入風月旦之列，張繼青、華文漪、梁谷音、張志紅雖同為姚傳薌所授，但各家演員發展不同，試想同輩演員互相借鑒相互參考的情形也很常見（此非為傳承體系）。梁谷音動作如下：

（從唸完引子後就歸座唸定場詩）自嗟呀（左手枕頭），處深閨年將（雙手自指）及瓜（將袖中之紅手帕掏出，又怕人看見，慌張藏身後），綠鬢（右手拿絲巾雙手指右側頭髮）挽（右手耍帕）雲（走到椅子扶椅背後看左前方遠處，）霞（推椅背，最後落音處右手將手帕拋在椅上）。為爹行（走向台中，拱手），遣配（雙手指尖相對，作成對狀）隱跡（左手順著眼神從右指到左，右手於右身側腰際）山（左翻腕于左額前）窪（右手手心向上，從左胸際平劃至右），實指望（右手垂手帕後食指指地反時針繞圈）餐風（左右手平拉手帕後右手自指嘴）飲花（反雲手將手帕繞到頭後，斜拉亮相，再慢蹲下。照片），不爭的（指莊周畫像）早又是（左手扯帕）仙逝（再扯一次）物（右手將帕搭于左腕，左腕平抬山膀架式）化（雙手右下拋，如甩袖般甩出紗帕）把恩情（雙手食指面左側打十，再右側作一次）似撒沙（雙手反方向畫圈，兩圈後分開），喂呀先生哪（雙手舉於頂上，轉身衝向畫像，此時背對觀眾），閃得我（拿桌上驚堂木照節奏拍兩下），鸞孤（在桌前轉身面對觀眾，左手扶右肩）鳳寡（右手扶左肩，再從左肩將紗

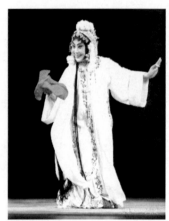

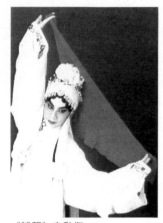

《說親》之紗帕身段　　　　　　　　《說親》之動作

帕順勢劃下，無耐低頭狀），猛然（抬頭平視，直沖向前，）自稱達（雙手
平攤胸前，手心向上）好難拿（轉身背對觀眾，左右手拉絲帕兩端在身左右
側），心猿（咬絲帕一角）意馬（轉身，慢蹲），這心猿（雙手自指），好
教人（右手插腰左手扶胸，反方向動作一次）好（雙手攪帕，走到座前）難
拿（坐下，攤手）。（老蒼頭上）

　　從以上紗帕動作中可看出，紗帕多為輔助手勢之用，偶而有甩、拋、
轉，拉等動作，但在六旦身段中最重要的就是攪帕與咬帕，這代表春心難耐
的情景動作在戲曲中屢見不鮮。《說親》這個最特出的咬紗絹動作，無論上崑
華文漪、梁谷音，浙崑張志紅都有，但省崑張繼青卻沒這個最代表思春的動
作。這幾人都是姚傳薌文革後所教授，或可看出姚教學之演變。張繼青【錦纏
道】起唱時睡姿靠右手，華文漪、張志紅皆同（獨梁靠左手），張繼青唱「似
撇沙」作的是旦腳蕩腳的動作，其他人都是雙手分開作「撇」狀。「鶯孤鳳
寡」張繼青則是反向的蕩腳動態動作，其他人皆為靜態側身靠桌前姿式。

　　澎派（張洵澎）的《說親》左手從右袖中掏出絲巾，絲巾再換右手藏於
背後。曲唱中有時雙手拿絲巾，各捏左右角，筆者認為不美觀，像晾衣服。還
加上許多「耍」絲巾動作，「飲花」絲巾頭上亮（同張志紅），「這心猿」，
雙手將手帕揉成團於手心，這與其他旦腳唱此句之動作構思大不相同。

　　《說親》是「撏袖旦」，《回話》一般劇團演員都是穿有水袖的褶子上
場，而省崑張繼青卻有獨到的用法，她上場前先用別針將水袖別在袖口，使
成稍袖，當蒼頭唱完【雙聲子】，田氏下場拿銀子時，立刻拿下別針，這時

水袖仍搭在袖上，等唱到尾聲，「趁著這更長漏永」，最後這一揮，才放出水袖，並耍水袖下場。別的崑團都是回話整場都用水袖，張是運用別針，到最後才讓人看到水袖。筆者則是自創的用「線」放水袖。上場時先將水袖折疊好並用線將水袖大針縫在袖口，但不打死扣，要用水袖時把線一抽水袖隨即脫出，此時更顯田氏喜不自勝的歡快情緒。浙崑張志紅則從《說親》起就是用水袖的，筆者認為不妥，因為此折的表演手段是紅手帕，用水袖會干擾紅帕的動作，而且視覺上顯得凌亂。五旦很少用手帕因為五旦都用水袖，六旦無水袖就用手帕或腰巾替代水袖動作。《說親回話》放在這裏比較的原因是除梁谷音六旦一門，其他的劇團都歸五旦應工。但思春行為不當以五旦表現，筆者將之歸風月旦（六旦）家門較適合。

鄒惠蘭所著《身段譜口訣論》中有記載張傳芳教授的《借茶》身段，這是1940年她在上海時與張傳芳學戲的心得總結（張之《借茶》習自尤彩雲），與徐凌雲《崑劇表演一得》中所載周鳳林的《借茶》相比對。鄒寫的更為仔細，如「選勝攜樽陌上車」這句，徐所記為「選勝攜樽」走下場角，右手作杯狀向台前，左手搭右袖，「陌上車」雙手並舉及腰，作推車狀，左腳前後移動。鄒則記為：「走到下場門台口，作出手持杯狀，雙手分提汗巾反手扠腰，『以腰為軸』用腰裏的勁兒，把一隻腳前拱後登踢裙子邊沿，另一隻腳站穩了，膝踝彎直中節合拍，使身子動盪來形容推車前行…[39]。」總體來說動作的差異不大，因崑劇是依曲詞作身段，雖然師承不同，但表現上不會相差太多。

王傳淞雖為丑行演員，但他對崑曲身段從生活中提煉而來也頗有心得，他觀察日常生活，總結出了八種婦女拿手帕的方式：媒婆甩手帕、喜娘搖手帕，官婆拎手帕，小姐撕手帕，丫頭托手帕，姑娘捏手帕，彩旦拋手帕，傻瓜塞手帕。其中的丫頭、姑娘都是六旦行值得學習的拿法，他說「丫頭總是托茶盤服侍人，所以連手帕也習慣用托著拿，另一手作各種姿式，左右乎應，也符合人物的身分。而姑娘多為小家碧玉身分不高，用不到太文氣，捏捏手帕倒顯性格。」[40]

3.團扇，團扇運用在劇中多為貼旦配合五旦所使用，當五旦用折扇時貼旦就用團扇，最著名的當屬《遊園》。團扇持扇手法為手握扇柄，（食指朝扇

[39] 鄒惠蘭：《身段譜口訣》，甘肅人民出版社1985年版，第176頁
[40] 王傳淞：《丑中美—王傳淞談藝錄》，上海文藝出版社1987年版，第130頁

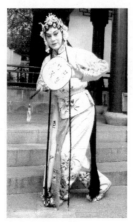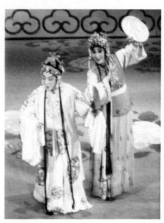

六旦之持扇姿態　　　　　　《遊園》之春香身段

尾，扇圈置肘部，這樣拿方便動作）某些亮相時也可反拿（即食指朝扇團）。
一、指式：團扇指式，一手持團扇另一手指其方向，持扇以右手為主。團扇多
帶有扇墜，持扇動作時要注意扇墜的方向，順勢就能顯動作的完善。還能耍
扇墜表示愉快的心情。亮相時也能輕捏墜尾亮像。指式可扇頭同指尖，也可
扇尾同指尖，端看如何應用。二、遮式：遮頂用於遮風擋雨，右手持扇，扇
面斜遮于頂部前方，遮臉，害羞時於臉部用扇左右遮之，要配合腳步後退，
通常是三次，先臉左，再臉右再臉左（或反之），用扇時手臂要圓弧，順勢
如雲手基礎線條。

　　六旦的手姿比其他各旦行都重要，正旦、五旦多有水袖遮擋手部，六旦
多穿窄袖，又無水袖，故其手形、手勢、手指相對來說重要許多。幾種基本
指式除要求手形的美觀外同時還要能輔助身段讓觀眾理解，手指的訓練是很
重要的，高度、方向、指式都按照要求來表現。

　　六旦中的貼旦為丫環、侍女等身分，常伴小姐身旁，個頭當比小姐矮小
才能顯出主、從之別，為顯嬌小故其手、腳均要注意不要全伸，手臂伸出一
般為六分（伸直為十分的比例），腿也多蹲腿，才顯得可愛，貼旦步子要
碎，移動要快速，更顯年輕的特徵。

　　浙崑唐蘊嵐在香港城大之六旦講座中談到：「傳字輩老師當初教我們
的時後就特別強調，同為六旦之春香與紅娘之動作的幅度是不同的，春香
年紀小動作要稍快、稍小些，如生氣時的插腰，兩手在腹部間的距離就近
些，如果是紅娘就要插在腰部左、右兩側，而春香時常有踮腳的動作，因

為她矮小，紅娘就不可以，她的年齡是不一樣的，這樣兩人才有分別。」
（2006.11.29）

二、六旦的表情

　　六旦的表情是要以人物為出發點設身處地創造的，有時我們感覺某些演員的表演很「木」，這就是欠缺面部表情的直觀感受，哪怕身段再到位沒有適切的表情配合就會覺得不符合人物性格。表情由思想主導，喜、怒、哀、樂都要通過表演讓觀賞者理解，透過表演來傳達心中的想法，使觀賞者浸沉於表演。其中準確地理解詞意是很重要的，崑曲文詞雋永，有時許多的文言引申含意不經專人講授難以厘清，像《活捉》的【梁州新郎】，「馬嵬埋玉、珠樓墮粉」全是典故，不知其意難以表達詞情，更遑論作出適當的表情了。

　　韓世昌說「眼為心苗，它像聚光燈似的，能夠把你心裏的事情都反映出來。」[41]貼旦的眼睛要有神，需睜大，要有不經世事的單純感，才能把小姑娘稚氣的神情表達出來。而傳字輩也說過演小丫鬟時，可有撅嘴的表情，但演紅娘時就不可以，因為身分地位不同。

　　《尋夢》、《題曲》、《說親》是姚傳薌的拿手。梁谷音說道：「田氏穿渾身白，拿條紅手帕，代表她其實是紅的並不是外表那樣白的。我有個動作是自己改的，不過姚老師也很欣賞，就是唸白「好悶人也」，通常就是手在心口撫動，我改在椅子上磨蹭」。筆者發現梁唱【錦纏道】之「鬢挽雲霞」時有個推椅子的動作，亦當為梁氏所加。通常磨桌子、蹭椅子的動作都是戲曲表現思春（寂寞難耐）時的特色。而《相約討釵》中芸香的蹭椅子是因為她個子小，坐不上去，所以要蹭上去，與此「蹭」意義不同。

第五節　六旦之穿戴

　　在《審音鑒古錄》中，每出人物登場前必有腳色穿戴，如在《牡丹亭・學堂》一折之名目下，直書「貼色襖背搭紅汗巾系腰上」，《西廂記・遊殿》「貼素襖元色背搭淺色汗巾系腰執兜扇」。在古劇本中，劇作家亦時有

[41]　劉靜：《韓世昌與北方崑曲》，石家莊河北教育出版社2010年版，第124頁

標明穿戴之舉。古籍《穿戴提綱》中記載崑腔雜戲313出，旦角戲目約百出（含老旦、作旦等），其中六旦約十餘出，服飾類別多為衫子、裙、背心等。近代《崑劇穿戴》中，記載劇碼454出，劇碼對於腳色有確切之分類，如六旦角色紅娘在《穿戴提綱》中穿著為「素綢衫、素綢背搭、汗巾」到了《審音鑒古錄》中則載明「素襖、元色背搭、淺色汗巾繫腰、執兜扇」崑劇傳習所時期之《崑曲穿戴》則為「包頭戴花、身穿粉紅襖褲、外罩皎月長馬甲、腰束四喜帶汗巾、彩鞋。」總括來說服裝不出褲襖裙，馬甲、腰巾四喜帶等基本裝束，這因受制於當時衣箱限制，現今紅娘穿法多樣各團並不相同。

　　《綴白裘》之《水滸記・活捉》，頁首即標「貼兜頭背搭上」。《漁家樂・藏舟》亦書「貼白布兜頭上」，《蝴蝶夢・劈棺》「貼打腰裙兜頭上」（此處即為服飾穿戴）。《審音鑒古錄》之《牡丹亭・學堂》前書「貼色襖背搭紅汗巾繫腰上」。

　　旦腳服飾主體為蟒、靠、褶子、帔、裙、褲、襖、馬甲（坎肩）輔以腰巾，四喜帶、絲條等小件。六旦服飾總類稀少的關鍵在於當時僅依靠傳統大、二、三衣箱中之戲衣制定穿戴所致。

一、六旦的服飾

　　《崑劇穿戴》中角色標明「六旦」的劇碼與穿戴如下：

　　《仙聚》（韓湘子）。湘子巾，身穿湖色褶子，粉紅彩褲鑲鞋，手拿玉笛。

　　《一捧雪・豪宴》戲領班（六旦）。大頭、戴花，身穿男大紅素褶子，腰束白裙，白彩褲、彩鞋、手執戲目單。

　　《兒孫福》（徐貞）。《別弟》戴孩兒髮，身穿舊黑褶子，黑彩褲鑲鞋。註：中間出門捎鋪蓋腰刀《報喜》頭戴孩兒髮，身穿舊黑褶子，黑彩褲鑲鞋。手提小籃下場時棄小籃拿馬鞭。《宴會》頭戴方翅紗帽加附馬套，身穿紅官衣，腰束角帶，湖色彩褲，高底靴。《別弟報喜》當歸作旦家門。

　　《三笑》（秋香）。《送飯》梳大頭、戴花，身穿襖子褲，腰束四喜帶，汗巾，彩鞋。《奪食》梳大頭、戴花，身穿襖子褲，腰束四喜帶，汗巾，彩鞋。《亭會》梳大頭、戴花，身穿襖子褲，腰束四喜帶，汗巾，彩鞋，手拿桂花。《三錯》梳大頭、戴花，身穿襖子褲，腰束四喜帶，汗巾，彩鞋，手拿桂花。

　　《義俠記》（潘金蓮）。《戲叔別兄》梳大頭、戴花，身穿素黑褶子，罩湖色花長馬甲，腰束白汗巾，白裙，白彩褲彩鞋。上崑改古裝頭，穿窄袖古裝衣裙，紅背心，下加小黑圍裙（作家事）。《挑簾裁衣》梳大頭、戴花，身穿湖色襖子，腰束湖色花裙，白汗巾，白彩褲彩鞋，上崑改穿水袖。《捉姦》梳大頭、戴花，身穿月白花褶子，罩粉紅花長馬甲，腰束白裙，白綢帶，白彩褲彩鞋。《服毒》梳大頭、戴少數花，身穿素黑褶子，月白花長馬甲腰束白裙，白綢帶，白彩褲彩鞋。中間拿毒藥。

　　《雙珠記》《天打》（月白星）。梳大頭、戴白罩紗，身穿白打衣，腰束白裙、打腰，白彩褲彩鞋。左手提首級，右手拿寶劍。

　　《水滸記》（閻婆惜）。《借茶》包頭、戴花，身穿黑褶子翹水袖，月白繡花長馬甲，腰束白汗巾，白裙，白彩褲彩鞋。註第二場拿茶杯上，下時茶杯帶下。浙崑梳大頭穿花裙襖上場唱【一封書】時拿繡花繃子。上崑穿古裝衣裙，梳古裝頭拿紗絹。省崑穿捎袖藍褶子、繡花馬面裙，加紅長坎肩、腰巾。《前誘》包頭、戴花，身穿黑褶子翹水袖，月白繡花長馬甲，腰束白裙白汗巾白彩褲彩鞋。《後誘》包頭、戴花，穿黑褶子翹水袖，月白繡花長馬甲，腰束白裙白汗巾白彩褲彩鞋。《崑劇穿戴》將《活捉》歸刺旦，包頭戴花黑水紗魂魄，紅褶子黑長馬甲腰束汗巾白裙，彩褲彩鞋。朱傳茗之《活捉》大頭銀泡，黑褶子白裙，上崑穿著白古裝衣裙，紅長坎肩外罩黑長坎肩，古裝頭，長白魂靈掛兩面，後披長黑紗。現省崑、浙崑之裝束皆同上崑。

　　《占花魁》（丫頭）。《湖樓》頭戴包頭，身穿粉紅襖褲，月白馬甲，腰束湖色汗巾，彩鞋。上崑改丑扮丫頭。《受吐》頭戴包頭，身穿粉紅襖褲，月白馬甲，腰束湖色汗巾，彩鞋。二場拿茶盤上。（妓女乙）頭戴包頭，身穿皎月褶，腰束白裙，白彩褲彩鞋。《獨佔》（丫頭）頭戴包頭，身穿粉紅襖褲，腰束湖色汗巾，彩鞋。拿酒壺酒杯上。

　　《西廂記》（紅娘）。《游殿》包頭、戴花，身穿皎月花襖褲，腰束汗巾，彩鞋，手拿團扇。今多改穿裙，短坎肩腰巾。《鬧齋》包頭、戴花，身穿素褶子，罩皎月繡花長馬甲（花褲襖亦可），腰束白裙，汗巾，白彩褲彩鞋手拿金面折扇。《下書》（即惠明）包頭、戴花，身穿素褶子，罩皎月繡花長馬甲（花褲襖亦可），腰束白裙，汗巾，白彩褲彩鞋。《寄柬》包頭、戴花，身穿皎月襖褲，罩粉紅長馬甲，腰束四喜帶汗巾、粉紅鞋。今多改穿裙，短坎肩腰巾。《跳牆》包頭、戴花，身穿皎月襖褲，罩粉紅長馬

甲，腰束四喜帶汗巾、彩鞋。註：演至中間拿棋盤，後托茶盤，內放壺一把杯兩隻。包頭、戴花，身穿粉紅襖褲，外罩皎月長馬甲，腰束四喜帶汗巾，彩鞋。今多改為穿裙襖，短坎肩繫汗巾不加四喜帶，上崑則穿百折裙不穿馬面裙。《拷紅》包頭戴花，身穿粉紅襖褲，外罩皎月長馬甲，腰束四喜帶汗巾，彩鞋。《長亭》包頭戴花，身穿粉紅襖褲，外罩皎月長馬甲，腰束四喜帶汗巾，彩鞋。

《衣珠記》（荷珠）。《折梅》梳大頭戴花，身穿湖色襖子褲，粉紅短馬甲，腰束白汗巾彩鞋，手拿梅花。《園會》梳大頭戴花，身穿粉紅襖子褲，罩粉紅花帔彩鞋。註：袖藏銀包和金釵一對，中間交與趙旭。《衙敘》梳大頭戴大過橋，身穿月白女官衣，大雲肩角帶，腰束白裙，白彩褲，彩鞋。《珠圓》梳大頭戴大過橋，身穿月白女官衣，大雲肩角帶腰束白裙，白彩褲彩鞋。

《牡丹亭》（春香）。《鬧學》頭戴包頭，身穿粉紅襖褲，湖色馬甲，腰束四喜帶，花汗巾，彩鞋。清代宮中《穿戴提綱》中春香穿裙，繫腰巾（穿襖褲才需加四喜帶），《兆琪曲譜》春香穿著為《遊園》梳大頭、戴花，身穿粉紅襖褲，湖色馬甲，腰束四喜帶、花汗巾，彩鞋，手拿團扇。

《尋夢》包頭戴花，身穿湖色襖褲，粉紅馬甲，腰束四喜帶花汗巾，彩鞋。小《尋夢》不上春香。

《邯鄲夢》（荷仙姑）。《掃花》頭戴道姑巾加大過橋、身穿湖色繡花帔襯素褶子，腰束白裙，白彩褲彩鞋，左手拿長柄荷花，右手拿棕掃帚，現今多改古裝。

《金雀記》（巫彩鳳）。《覓花》頭戴道姑巾，身穿道姑衣，腰束白裙，湖色宮縧，白彩褲彩鞋，手執雲帚。《庵會》《醉圓》裝束同上。《醉圓》第二場除道姑巾、宮縧、雲帚、換穿粉紅花帔襯湖色素褶子。

《釵釧記》（芸香）。《相約討釵》梳大頭戴花，身穿月白花褶子，外罩粉紅長馬甲，腰束白裙，白綢帶，白彩褲彩鞋。註：水袖挽起今之演出皆穿褲襖加長坎肩腰巾，不穿裙。《小審大審》梳大頭不戴花，身穿黑褶子，腰束白裙打腰，白彩褲彩鞋。

《獅吼記》（琴操）。《游春》包頭戴花，身穿粉紅繡花帔襯素褶子，腰束白裙，白彩褲彩鞋手拿女折扇。今未見。

《望湖亭》（小珍）。《照鏡》包頭戴花，身穿粉紅襖褲，腰束四喜帶汗巾，彩鞋手拿必正巾、大紅素褶子送與顏大麻子。

《西遊記》（胖姑）。《胖姑》包頭戴花，身穿粉紅襖褲，腰束四喜帶、彩鞋。右手拿女折扇左手拿手帕。今多加短馬甲，腰巾，此為貼旦典型裝束。

《蝴蝶夢‧煽墳》（觀音化身）。包頭、白打頭、白彩球、身穿白褶子腰束白裙、白彩褲彩鞋拿團扇。《弔奠》（田氏）。白包頭白彩球，兜麻。身穿白褶子罩麻衣，腰束白裙罩麻裙，白彩褲彩鞋。《說親、回話》（田氏）。白包頭白彩球，身穿白褶子腰束白裙，白彩褲彩鞋，腰間塞紅手帕，下場時紅手帕拿手上。

《翡翠園》（趙翠兒）。《盜令》包頭戴花，身穿月白襖褲，彩鞋，拿手帕。《殺舟》包頭戴花，身穿粉紅襖褲，彩鞋，拿手帕。《遊街》包頭戴花，身穿湖色襖褲，彩鞋，拿手帕，揹包裹。

《連環記》（貂蟬）。《賜環》包頭戴花，身穿湖色繡花褶子，腰束花白裙，白彩褲彩鞋。

《拜月》包頭戴花，身穿繡茄花褶子，腰束白裙，白彩褲彩鞋。《小宴》包頭戴花，身穿粉紅帔襯皎月褶子，腰束花白裙，白彩褲彩鞋。今多穿古裝梳古裝頭。《大宴》頭戴大過橋戴花，身穿老式宮裝，腰束花白裙，白彩褲彩鞋，手拿尺板。（今多穿古裝梳古裝頭）。

《金不換‧侍酒》（查氏女扮男裝）。貼片子，戴文生巾，身穿繡花小生褶子，腰束白裙，白彩褲彩鞋。北崑今不貼片子作小生打扮。

《打花鼓》（花鼓女）。《花鼓》梳大頭加藍綢包頭，身穿藍布短衫褲，腰束白綢帶，彩鞋，肩背花鼓，手拿鬃頭花鼓簽。

以上為《崑劇穿戴》中所書之六旦劇碼的服飾重點摘錄，細觀之可發覺服飾變化太少，由於六旦一般不穿水袖（兩門抱之角色例外），總不脫褲裙襖、褶子、馬甲、腰巾這幾項，此因清末民初傳統崑劇班社之發展年代多涉戰亂及戲曲「皮黃」獨大的雙重影響，崑劇在此低靡的演出環境生態下需要走街串巷，奔赴各地茶樓酒肆、廣場廟會到處演出，攜帶所限而導致其服飾難有變化，這也是特殊時代所產生的必然結果。《崑劇穿戴》中之《呆中福》、《打花鼓》角色有註花旦的當等同於崑劇六旦、貼旦。桑毓喜之《幽蘭雅韻賴傳承》中記載「《呆中福》此劇系姑蘇全福班於清同、光年間新排演的通俗型劇碼」。想必其時已受皮黃影響，故以花旦名之。

《崑劇穿戴》中已有許多六旦角色轉為五旦及刺旦應工，其餘旦腳家門服飾詳見本論文其他章節。

　　《兆琪曲譜》（上崑崑劇團顧兆琪著）在曲譜前有折目簡介及角色穿戴，其所書之服飾均以上海崑劇團演出劇碼時所穿著服飾為依規。而現今新編戲或依古傳奇劇本新排劇碼多已有新定制的服飾與穿戴（但並無實質性規範），早期「寧穿破、不穿錯」的劇裝規矩多不存在了。

　　清光緒年間上海《圖畫日報》[42]中有篇貼旦周鳳林《三笑》之崑曲畫，我們從圖中可明確觀之，當時貼旦基本裝束為褲襖，加斜襟長坎肩（如今之短坎肩為斜襟，長坎肩多改為對襟），系腰巾。

　　六旦可分貼旦（丫環）、風月旦兩大類，丫環類穿著總是褲襖加坎肩（長、短）、腰巾（下人作活）為主，風月旦亦多是下層人士，早期穿著同貼旦褲襖，因年齡較丫環旦長些，亦可穿裙襖，近期受京劇服飾影響，或改穿古裝類衣裙。

　　目前各團有各團的穿衣法則，同一折戲、同一角色穿法皆不相同。筆者也認為服飾在大原則內不出錯即可，早期演紅娘的都穿著褲襖、短馬甲、四喜帶、汗巾，現今的女性演員，有些年過中年身材走樣（小腹，臀部脂肪堆積）就不願穿褲襖及短馬甲，而改穿裙襖或長馬甲遮掩身形，筆者認為這也是無可厚非的舉動，演員在臺上總想表現完美的一面，誰也不想把臃腫的體態呈現在觀眾面前，適合角色的穿著才是最重要的。

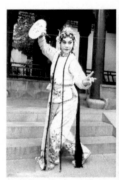

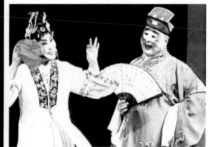

褲襖加馬甲　　　裙襖　　　　　　古裝加背心

二、六旦的妝容

　　中國戲曲的妝容是濃重油彩，這是為了掩蓋原有面貌，由於京劇定型時期演員皆為男性，女角亦由男性扮演，因此濃重的油彩較能遮掩剛毅的男性面容，梅蘭芳也曾改良戲曲妝。並創造出古裝頭造型。現今有些地方曲種已用較「輕」的舞臺妝容（如越劇、黃梅戲），這種妝容吸收戲曲妝（紅、白、黑）及舞臺話劇妝的特點，舞臺妝是近似生活妝的畫法，不若傳統戲曲妝誇張。

1.化妝

　　筆者認為六旦的妝容可依角色有不同之塑造，六旦行當包含六旦、貼旦。貼旦多未成年小女孩，所以人生悅曆較少，如春香、紅娘，畫妝是以眼部為主，眼睛畫「圓」些，多些可愛的感覺，眉毛略畫粗些，顯現濃眉大眼少不經事的活潑模樣，而油紅以大紅色較佳，部位以眉下、眼窩至鼻翼側，顯現小姑娘紅通通的面頰。尚有個最不同的特點，即為眉心之間，點上顆朱紗記，象徵天真無邪的單純心態。而六旦多為成年女子，如潘金蓮等成熟女性，油紅以荷花紅色為主，部位僅眼眶及眼週，而眼睛就要畫長些，眉毛稍細些，以圖顯她的「媚」氣。雖說化妝以修飾各人先天條件為主要，但能凸顯角色人物的妝扮對表演表達的深刻性也是很重要的（影視妝容較注重「人物」這部分，目前戲曲化妝卻還不太講究這些，只要求美觀）。

2.包頭

　　魏長生發明梳水頭之前，民間戲班的旦腳仍用黑紗包頭，直到魏氏發明水頭貼片，其南下揚州客座于江鶴亭之春台班，對江南旦腳啟發頗大，沈起鳳《諧鐸》卷十二《南部》指出，不僅「亂彈部靡然效之」，「崑班子弟亦有倍（背）師而學者」。[43]這種經魏氏藝術處理過的假髻符合戲曲的形式美，更契合當時男旦們的需求。

3.片子

　　梳大頭的片子貼法有七片（七個小彎）或大柳（兩大片），年輕的女子可加齊眉穗（留海），古裝頭多只貼兩大柳，且一定加齊眉穗，但可加象徵小姑娘的髮辮。

43　（清）沈起鳳：《諧鐸》，陳果標點，重慶出版社2005年版，第153頁

4.髮式

　　現今六旦的髮式可分「大頭」與「古裝頭」（目前已無民國時期之「包頭」式），大頭是傳統一層一層的戴法，畫好妝後，先吊眉（使眉眼顯精神）然後是片子、髮網、線尾子、髮髻、水紗、接著就可以戴頭面了，

5.頭面

　　六旦的頭面多以水鑽頭面為主（點翠頭面是五旦戴的，但五旦、正旦也可戴水鑽頭面，六旦則不許帶點翠）以象徵身分、主從之別。

　　古裝頭則有正髻（呂字髻、品字髻），旁髻（留香髻）之別，五旦多正字髻，六旦多用旁髻。

　　六旦的丫環旦之大頭與五旦、正旦最大不同之處在於抓髻。

紅絲線綁的後髮髻部分及紅繩小辮

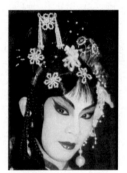
古裝頭側鬢、大柳

第六節　六旦之演員

一、古代

　　明代對崑曲頗有研究的潘之恒對當時技藝精湛的家班六旦演員張三有所記載：

　　　《潘之恒曲話・醉張三》

　　「張三，申班之小旦，酷嗜酒，醉而上場，其豔如神，非醉中不能盡其技。………觀其紅娘，一音一步，居然婉弱女子，魂為之銷。」[44]

[44]　（明）潘之恒：《潘之恒曲話》，江效倚校，北京中國戲劇出版社1988年版，第136頁

　　馮夢禎《快雪堂筆記》萬曆三十年九月二十五日：「吳徽州班演《義俠記》，旦張三者新自粵中回，絕伎也。」二十七日：「吳伎以吳徽州班為上，班中又以旦張三為上，今日易他班便覺損色。」[45]

　　《筆夢敍》記萬曆常熟錢岱家班女樂小旦吳三三、周桂郎。老旦張二姐，備旦月華兒。小生徐二姐。張二姐、吳三三以《芸香相罵》、《拷打紅娘》稱著，徐二姐、吳三三、周桂郎《西廂》為最。筆者由劇碼觀之，可知吳三三為紅娘，周桂郎為鶯鶯，故吳三三為六旦。

　　小旦吳三三，蘇州人，眼微似鬥雞，而丰姿俏麗，色態雙絕。弓足而纖校，後適顧氏子為妾。

　　貼旦月姐，眉稍長曲，面頰微靨，姿色頗豔，弓足。後配家人子譚四。[46]

　　吳徽州班張三（即醉張三），擅《西廂記》紅娘，《義俠記》中潘金蓮，《明珠記》劉無雙。

　　《潘之恒曲話》中對明代家班之旦腳演員潘箋然、何文倩亦有記載，但文中不知其屬家門。清代前期對藝人著墨甚少，可考述的有名伶王子稼（子玠），（1622-1656）。之後迨《燕蘭小譜》出，伶人記述則瞬時多如繁星牛毛。

　　《十美詞紀》載：

　　蘇州名姬陳圓圓，「陳圓者，女優也…演《西廂》扮貼旦紅娘腳色，體態傾靡，說白能巧，曲盡蕭寺當年情緒。常在余家演劇，留連不去…」[47]

　　《研堂見聞雜記》：

　　優人王紫稼，善為新聲，人皆愛之…所演會真紅娘，人認歎絕。[48]

　　《清稗類鈔》所載貼旦三人為：

　　王稼，字紫稼，一作子玠，又作子嘉，明末之吳伶也。風流僊巧，明慧善歌。

　　楊桂雲善扮貼，楊桂雲，字朵仙，體胖，善扮貼。面橫闊，多酒肉氣，喉帶北鄙殺伐之音，半啞而近豺，故長於作潑悍劇。

[45] （明）馮夢禎：《快雪堂日記》萬曆三十年九月，《四庫全書存目叢書》集部第165冊，齊魯書社1997年版，第727頁

[46] （清）據梧子：《筆夢敍》，《香豔叢書》（一），上海國學扶輪社排印本1994年影印本，第331頁

[47] （清）鄒樞：《十美詞紀》，（清）蟲天子編，董乃斌等點校《中國香豔叢書》，北京出版社2005年版，第24頁

[48] （清）不著撰人：《研堂見聞雜記》，臺灣大通書局，1987年版，第35頁

胖巧玲工貼劇，胖巧玲，京師人，以貼劇著。體貌厚重，扮相不佳，而舌具燦花，如嚦嚦鶯聲囀於花外，長言短語，妙合自然。[49]

清代律法不許狎妓因此文人雅士改狎雛伶，且多贈優伶詩文並留傳立世，愛好此道者亦紛紛效仿，《燕蘭小譜》[50]為此舉之濫觴，所載崑旦凡二十例，書中明其六旦身分者無從考，僅能從其演出劇碼中推斷之，其載雅部（崑腔）二十人，贈詩四十四首皆書于《燕蘭小譜》卷之四，《燕蘭小譜》成書於乾隆五十年，此時起旦色全由男性扮演。

《燕蘭小譜》（乾隆五十年）記載之貼旦演員：

小周四官，同部元和人，年僅成童，伶俐活潑，無非天趣，惜面方不媚，豪客未之賞焉。是日演《拷紅》，眼色傳神，躍躍欲語，不獨齒牙吐慧，稱可意侍兒。

李琴官，文保和部江蘇元和人。年僅弱冠，目妍而瞬，面瘦而腴，雖非謝氏閨英，亦屬鄭家文婢。嘗演《裁衣》，風流醞藉，有企愛之神，無匕斜之態。詩云：「既見君子，我心則降。」吾於斯劇恍然也。若他人之始裝而終浪者，徒見其醜穢耳。

王翠官，慶春部諢號「水蜜桃」，江蘇元和人，崑旦中歡喜緣也。恬雅妍媚，水團面笑容可掬，人見之未有不歡悅者，雅號於以稱焉。嘗演《絮閣搜妝》，恰稱玉環嬌態。今回蘇，而是班之彩雲零落矣！

《眾香國》（嘉慶十一年）中所述之崑曲六旦略書如下：

豔香，魯壽林字意蘭，現在春台部，演《絮閣》、《後誘》諸出，神致豔佚。蓋體物瀏亮，與之俱化矣。允宜桃花人面，獨出冠時。

媚香，陸雙全字韻初，現在四喜部。所演皆崑劇，《相約》、《相罵》二出，設身處地，情景宛然，尤堪心折。以弁媚香，可謂毫髮無遺憾矣。

吳福壽，字春祉，現在春台部。春祉性聰敏，所演《跳牆》、《下棋》，儼如閨閣名媛。《相約》、《討釵》酷肖宦家使女，當年聞有以雨醉桃花擬之者。近演武劇，盤旋自如，醇而能肆意，可香當為斯人焚之矣。

李綠林，字綺琴，現在春台部。見其演《盜令》、《殺舟》，有情有景，繪影繪聲。從前三慶部之陳仙圃，演《盜令》一出，可謂佳矣，而較之

[49] 徐珂編：《清稗類鈔》，北京商務印書館1928年版，第52頁
[50] 《燕蘭小譜》、《眾香國》、《聽春新詠》俱收于張次溪編《清代燕都梨園史料》，北京中國戲劇出版社1988年版

綺琴，猶覺有其靈活，無其刻露也。至《思凡》、《佳期》諸出，皆能于常中見奇，動人心目。髫齡擅此絕技，得於天者，優也。

王如意，字蕚仙，現在和春部。演《胖姑》、《回家》諸出，無不用心摹寫，學步傳神。以別于譚如意，咸稱為小如意云。

《聽春新詠》（嘉慶十五年）所撰之六旦演員：

小慶齡，姓趙字仿雲，又字小倩，年十八，揚州人三慶部。色秀貌妍，音調體俊。近得吳下名師張蓮舫名蕙蘭，始隸京中保和部，詳《燕蘭小譜》留心問業，更益精純。故《思凡》、《藏舟》、《佳期》等劇，宮商協律，機趣橫生。《春睡》一出，星眼朦朧，雲羅掩映，尤得「半抹曉煙籠芍藥，一泓秋水浸芙蓉」之妙，轉覺卿家燕瘦，較勝環肥矣。

慶元，姓黃，字梨雲，年十七，蘇州人。四喜部。《寄柬》、《茶敘》諸劇，尤獨冠時。蓋徽部得人，四喜最盛。自集中所錄諸人外，如陳天福之音韻鏗鏘，添喜之神情淡雅，朱寶林之折矩周規，雙喜之玲瓏跳脫，至寶玉、祥林、王添然、田壽林輩，或則風華研媚，或則綽態嬌憨。而梨雲抑揚宛轉，細膩風光，更于諸郎之外另樹一幟。

福壽，姓王，字佩珊，又字藕雲，年十五，揚州人。大順寧部。初上歌台即演《裁衣》一出，寫到醉思春濃、情腸絲繞，真有不可名言之妙。緒演《剃頭》、《寫狀》、《捉姦》諸劇，俱能描繪入神，見者無不色飛眉舞。

喜林，姓章，字杏仙，年二十一，安徽人。四喜部。余見近時演《相約》、《討釵》兩劇，不作媒婆身段，即為惡婢情形，其中吞吐難言之隱，憤激莫訴之神，終未傳出，惟杏仙能做到恰好處。至演《殺惜》則狀彼咆哮，使人髮指；《打櫻桃》則恣其調笑，令我情怡。能事讓伊獨擅，名下畢竟無虛。

才林，姓張，本姓周，字琴舫，蘇州人。三慶部。工《戲叔》、《前誘》等劇，而武技尤為出色，蓋拳勇其素擅也。《打桃園》、《招親》諸劇，便捷輕靈，雖介石、仿雲猶讓卿出一頭地。

清代演員記載多為男性，但亦有女班「插班射利」其間，李斗《揚州畫舫錄.卷九小秦淮錄》記載：顧阿夷吳門人，征女子為崑班，名雙清班，延師教之。……小玉為喜官之妹，喜作崔鶯鶯，小玉輒為紅娘，喜作杜麗娘，小玉輒為春香，互相評賞。金官憑人傲物，班中謂之「鬥蟲」，而以之演《相約相罵》如出鬼斧神工。[51]

[51]　（清）李斗：《揚州畫舫錄》，北京中華書局，1960年版，第124頁

清末著名旦色有邱阿增（邱增壽）、葛子香（六旦）、談雅芳（六旦）、周鳳林（見五旦章）、周鳳文、小桂林（陳桂林）、小金虎（章銘坡）、小金寶、許彩金（見正旦）、徐金虎、尤彩雲等，且多為五、六兼擅，甚難劃分家門。

榮桂，鴻福班[52]當家旦角演員，《淞影曼錄》卷十一稱「洪福班中之榮桂，集秀班中之三多，俱稱領袖⋯綺年玉貌，洵如尤物，足以移人，每演《跳牆》、《著棋》、《絮閣》、《樓會》四出，觀者率皆傾耳注目擊節歡賞不止。」《海陬冶遊錄》稱其「形態妍麗，如好女子，媚情冶態，觀者傾動。」同治十一年六月初四《申報》有《戲園竹枝詞》云：「鴻福名優迥出群，眉梢眼角逗紅裙。」[53]

邱阿增，清代咸豐至同治、光緒年間活躍于蘇州上海的崑劇名伶。名增壽，蘇州人，工五旦、六旦。同治初年隨蘇州大雅班赴滬演出時，即豔名鼎鼎，紅極一時。爾後，長期在上海獻藝。光緒三年（1877）初，曾在豐樂園演出。翌年年底起，與名副姜善珍一起改搭京班，隸天仙茶園，仍以插演崑劇為主，並享受演中軸子、不演日場的優越待遇，兩人合作演出了《借茶》、《後誘》、《活捉》、《說親》、《回話》、《挑簾》、《裁衣》、《遊殿》、《寄柬》、《前親》、《蘆林》、《勸妝》以及《天門陣》、《賣甲魚》、《打齋飯》、《來富唱山歌》等一路戲；邱阿增單獨或與他人同台獻演的《遊園》、《驚夢》、《佳期》、《拷紅》等戲，亦頗著名。其胞弟邱阿四，受其薰陶，亦工崑旦，也是天仙茶園的名旦之一。筆者以劇碼觀之，其六旦戲明顯強於五旦戲。

葛子香（芷香）（1831-1880），咸同間已負盛名，蘇州人，初隸大章後入大雅，五六兼擅，以《跳著》紅娘見長，唱《佳期》【十二紅】破例用小工調，無後繼者。演《絮閣》楊貴妃、《女亭》崔鶯鶯、《羞父》馬瑤草「咸妙曼幽靜，傾動一時」與當時另一名旦談雅芳齊名。

談雅芳，咸同間蘇州人　工四、六旦，擅演《前誘後誘》、《反誑殺山》、《說親回話》，以《翡翠園・盜令》之趙翠兒最為傑出。

小金虎（章銘坡），光緒宣統年間蘇州人，身材瘦小，唱曲曼聲徐度。光緒十七年入京，光緒二十六年南返，後改丑行。新刊《菊台集秀錄》記，

[52] 約建于清道光前期（1821-1830）主要在蘇州城內演出，道光二十二年（1842）上海開埠即至滬上獻技

[53] 中國戲曲志編輯委員會：《中國戲曲志・江蘇卷》，2000年版，第649頁

章銘坡（小金虎，《刺虎》、《搖會》、《湖船》、《奇雙會》），章菊蘭（《探親》、《查關》、《算命》、《花鼓》）為章氏父子。

馮小隱《顧曲隨筆》記章氏父子：庚子之前玉成班有小金虎者，崑旦也，如《費宮人刺虎》、《思凡下山》、《蕩湖船》皆名著一時，每逢春令，各處堂會戲未有不串金虎者。金虎亦能皮黃，如黃月山之《大名府》，即以金虎飾賈氏。某年封台，余紫雲在玉成串演《二本虹霓關》，以金虎飾夫人。庚子以後，都下不見其人，數年前在滬遇子丹桂第一台，以妙絕人寰之旦角，竟變雞皮皓首之老叟。其時易名章瑞卿，已改丑行。韓世昌赴滬，曾從而請益。金虎有子亦業旦色，晦不能露頭角，以教戲為生，海上坤角，多出其門。曾被喻為周鳳林後第一人。

小桂林（1869-？），原名陳桂林，周鳳林之徒，光緒十三年赴滬演出《折柳》、《陽關》、《絮閣》，光緒十九年入清宮演出，光緒二十二年返滬搭班天福茶樓。曾掛「內城府頭等名腳」以號召觀眾。小桂枝為其弟子。

《上海梨園公報》刊之《陳壽豐供奉之軼事》一文「光緒癸巳十九年（1893），慈禧後面諭，著組織崑班，專演全本崑劇，並賜班名[萬年同慶]，前後至申聘去小桂林、黃玉泉、小金虎（名章瑞卿）等人，所排之戲如《稱人心》、《十全福》、《伏虎韜》、《雙官誥》、《十五貫》等戲，深得美滿之譽，皆陳供奉一人之力也。」

小金寶，光緒宣統年間蘇州人 原名徐介玉，習六旦隸三雅園，擅《挑簾裁衣》、《借茶活捉》、《花報瑤台》、《佳期拷紅》、《思凡下山》等。上海畫報評其演出，「其媚在神，其神秀在色，演時另有一種旖旎之態流露於眉目間，頗為名流所賞。」

周鳳文，工六旦，為周鳳林之小生搭檔周釗泉之子。擅演《呆中福》、《佳期》、《寄柬》等。藝名夜來香，後入京班兼唱皮黃，中年後改丑行。

二、近代

施桂林（1876-1943），工旦腳，主六旦，兼擅四旦、作旦，某些五旦戲也能應行。能戲頗多，尤以飾演《衣珠記》中荷珠、《翡翠園》中趙翠兒。《西廂記》中紅娘、《蝴蝶夢》中田氏等角色最稱拿手。長期搭姑蘇全福班，1903年始，一度搭入文武全福班、鴻福崑弋武班，在蘇、杭、嘉、湖一帶頗負時譽。1920年1月13日起，複隨全福班先後演出於上海新舞臺、

天蟾舞臺、小世界遊樂場等處，除主演《衣珠記》、《翡翠園》、《漁家樂》（飾鄔飛霞）以及《白蛇傳・水鬥、斷橋》（飾小青）等六旦、四旦戲以外，還主演了五旦戲《牡丹亭・學堂、遊園、驚夢》中的杜麗娘。1923年秋，全福班報散後，曾任南通伶工學社崑劇教師。1926年崑劇傳習所學生在上海「新世界」幫演期間，應聘為該所旦腳教師，直至該所改組成新樂府崑班初期，仍然隨班繼續授戲，前後歷時兩年。他單獨或與吳義生、陸壽卿等合作向學生們傳授了《衣珠記》、《尋親記》、《釵釧記》、《翡翠園》等整本戲以及一批崑劇傳統折子戲，「傳」字輩學生們深受教益，其中張傳芳的六旦戲、王傳蕖的正旦戲得益尤多。京劇名角王熙春、金素雯等亦曾從其習藝。其妻弟曾長生早年主演的《劈棺》等四旦戲，也因其親授。1936年2月，曾帶領女子崑曲堂名班周劍文、秦劍鈺等8人，在蘇州百靈電臺播唱《思凡》、《下山》等崑曲折子戲。1938年10月5日，仙霓社在上海東方第一書場演出時，曾與尤彩雲、沈盤生同臺客串《牡丹亭・遊園、驚夢》（施飾春香）。

徐金虎（約1881-1939），工六旦，擅《活捉》、《西廂記》紅娘，《牡丹亭》春香，《漁家樂》鄔飛霞，尤宜演小家碧玉人物，以《呆中福》葛巧雲稱著。1921年曾參加上海全福班在上海最後的演出。與岳父陸壽卿合作之《挑裁》、《借茶、前誘、後誘、活捉》更是轟動一時。

曾長生（1892-1966），初習作旦後習六旦（見三旦章）。

韓世昌（1898-1976），字君青。高陽縣河西村人。1909年滿12歲，送入本村的戲班慶長班。期間從白雲亭、王益友學藝，初習武生，後改正旦、貼旦及小旦。他在慶長班學戲大約一年，隨後就和原班人馬轉入榮慶社。到1916年他已開始登臺唱主角戲。1917年冬，迫于河北災荒，榮慶社決定到北京尋找出路，在天樂園演出。1918年他拜吳瞿庵（吳梅）為師，後又拜在崑曲名家趙子敬門下學藝，經這兩位名師指點，韓的唱功演技更趨精進，被譽為崑曲大王。1928年秋韓世昌率20多位崑曲名角，應邀赴日本演出。1936年至1938年韓世昌隨祥慶社到南方各省進行巡迴演出，足跡遍及江南六省及諸多大城市。但由於盧溝橋事變，演出只得草草收場，在此後八年抗戰期間，韓世昌蟄居天津，靠教戲維持全家生計。1949年52歲的他被聘為人民藝術劇院的教員，傳授崑曲表演藝術。1951年改在中央實驗歌劇任教。1957年北方崑曲劇院正式成立，韓世昌任院長。他戲路極寬，除工正旦、閨門旦外，兼精刺殺旦。尤擅運用手勢、眼神和面部豐富的表情，刻畫人物的內心活動。

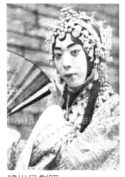

韓世昌劇照　　　　　韓世昌與梅蘭芳

在長期的藝術實踐中，形成了獨具特色的藝術風格。代表劇碼有《鬧學》、《思凡》、《胖姑學舌》、《刺虎》、《癡夢》等。

張傳芳（1911-1983），崑曲旦角。原名金壽。江蘇蘇州人。1921年8月入崑劇傳習所。師承尤彩雲、施桂林，後又從學於丁蘭蓀，工六旦，兼五旦，某些四旦及崑腔、吹腔武旦戲亦能應行。1926年在上海新世界「幫演」期間，即擁有眾多觀眾。曲迷們特組成「蘭社」，並編印《蘭言集》為其捧場。張從而成為傳習所及「新樂府」紅極一時的名旦。20世紀30年代初組建「仙霓社」他是發起人之一。

張傳芳嗓音婉轉甜潤，口齒清晰，表演細緻，能戲極多。「傳」字輩中常演的六旦主戲，除《蝴蝶夢・說親、回話》（飾田氏）與朱傳茗互演以外，其他基本上由他一人承擔。如《牡丹亭・學堂、遊園》中春香、《翡翠園・盜令、殺舟》中趙翠兒、《桂花亭》中秋香等角色，均稱傑作。在《衣珠記・荷敍、珠圓》中飾演荷珠，表現「婢學夫人，倉惶失措，可謂妙到秋毫顛」。在《西廂記》中扮演紅娘，天真爛漫，玲瓏透剔，曲盡其妙，堪稱一絕。在演《跳牆》、《著棋》時為鶯鶯和張生端茶，張生食畢，卻望著紅娘癡呆。這時紅娘接過張生的空茶碗順手一覆，不偏不斜正合在鶯鶯的茶碗上，以喻兩人相好、結合之意。這一特技謂之「疊茶碗」，為其他劇種所無，張傳芳演來得心應手。在《佳期》中一支【十二紅】曲牌，紅娘一人連唱帶做達十餘分鐘，一曲終了，必有滿堂彩聲。他在表演藝術上極富創新精神，善於根據自身特點突破某些師承。例如：曾嘗試豐富《遊園》中春香的表演，在同唱「良辰美景奈何天」時，增加了「臥魚」身段。他飾演的《思凡》，與朱傳茗雖同出一師，但身段卻有所發展變化，更為繁複美觀。

　　1942年2月仙霓社報散後，他長期在滬為曲友們「拍曲」、「踏戲」，以維持生計。復旦大學中文系趙景深教授因教學工作需要，曾從其習藝10餘年。1949年11月19日始，曾與部分師兄弟公演于上海同孚大戲院。爾後，又應邀兼任上海藝術劇院、紅旗歌舞團、上海滬劇團、上海淮劇團等文藝團體身段舞蹈教師。1951年8月參加華東戲曲研究院藝術室工作。1954年3月始，先後任崑曲演員訓練班及上海市戲曲學校崑劇班教師，主教六旦，梁谷音、史潔華為其得意學生。

　　此外，張傳芳還積極參與歷次崑劇（戲曲）會演等藝術活動。如1951年4月，在蘇州舉辦的建國後首次「崑劇觀摩演出」中，先後參演了《思凡》、《遊園》等戲；1954年10月，在華東區戲曲觀摩演出大會崑曲展演中，榮獲獎狀獎；1956年9月、11月先後于蘇州、上海舉辦的「崑劇觀摩演出」，以及1962年「蘇、浙、滬三省（市）崑曲觀摩演出大會」上，又演出了《思凡》、《斷橋》（飾小青）、《寄柬》、《借茶》、《亭會》、《絮閣》、《寄子》（飾伍子）等各路旦腳戲。

　　1982年張傳芳雖已年逾七十，體弱多病，還應邀為江蘇省蘇崑劇團青年演員傳授了《胖姑》、《盜令》、《佳期》、《拷紅》等拿手好戲。

左為張傳芳

第七節　六旦之傳承

　　崑劇每個發展階段傳承都是最主要的部分，沒有傳承就沒有體系，那就是種新創造的文藝，魏良輔也是繼承了崑山腔，後有感吳音之鄙陋而立志改造成今日所見之崑腔的。腳色的傳承也大多如此，經歷了歷代藝人的「承-

展-傳」後，才有今日之風貌。傳字輩張傳芳、北崑韓世昌他們在崑劇最艱難的時候擔負起了六旦家門承先啟後的重責大任，他們的學生現在也同樣繼承了此文化傳續工作。

六旦目前傳承所保留劇目不多，因此六旦演員多跨行學習五旦、正旦劇碼以豐富其表演，筆者認為今之傳承重點除教授現存劇碼外，依循老本子（有工尺但已無演出範本的崑腔戲）重新創出（捏出）合乎崑劇規律的舞臺演出也是另一條有待復興的道路。

六旦中之貼旦多飾演少不經事的小丫頭，因此實際年齡在舞臺演出上多受限制（到了某一年紀就不適合再裝嫩），演員自然就想轉型往其他年紀較為成熟的六旦角色去發展，而六旦留存（傳承）劇碼太少，因而造成目前極少有專演六旦的演員（多兼演五旦戲）。這也是貼旦行當（單指丫環角色）很難成為出眾演員的原因。

筆者最終感覺到，五旦戲、六旦戲之歸類並不重要，一個六旦演員演五旦腳色一定帶有六旦的風格，許多有爭議的戲，如《思凡》，五旦演員演的就「文」些，六旦演就「動」些，再如《說親回話》，張繼青演來就端莊些，梁谷音演來就嫵媚些，這取決於演員的詮釋。

目下所及，目前之疊頭戲串折小本戲多以一人飾演一角色為主，而不以腳色行當家門為依規，如梁谷音串演《蝴蝶夢》之田氏即一人到底，而不論早先某些折中田氏需以五旦應工（《弔奠》、《說親》、《回話》）、六旦應工（《搧墳》、《歸家》）甚或刺旦應工（《劈棺》）。一人飾一角色除了人物統一之外，更多的則是為了顯現演員多面手的特質。

對於六旦發展的限制梁谷音曾說朱傳茗教的崑大班五旦演員，有成就的就有七位，而張傳芳教出的六旦演員出名的只有她一位，這是張老師不如朱老師嗎，不是的，是因為六旦的限制太多，五旦只要唱、作基本功達到某種程度，在舞臺上就看的過去，六旦多以貼旦起家（多以丫環戲起蒙），在五旦的小姐身旁，又不能蓋過小姐的鋒芒，所以時常不為人們注意跟重視，加上貼旦主戲太少，而風月浪蝶戲在她們學戲時期大多又都是「禁戲」，這在傳承中失去了最好的機會。

筆者縱觀描寫傳字輩經歷過程的書籍中有一個沒有引起太多注意的人，那就是華傳萍。他先學五、六旦，也曾被人稱為扮相最佳、旦中翹楚等，後專工風月旦，如《義俠記》、《水滸記》、《翠屏山》等戲，《申報崑劇資料選編》中，多次提到華，如《記崑曲兩名旦》篇，寫到「旦腳中則以張傳

芳之貼為儕輩之冠⋯華傳萍亦一時瑜亮，扮相最佳，飾閨旦端莊凝重，飾貼旦媚豔流利，有兼擅之長」，再如《新樂府最後之一夜》篇，「飾夏荷之華傳萍，是夕扮相益形嫵媚」。[54]新樂府時期之《戲叔別兄》多為華主演，非傳茗、傳芳，可知華所演之潘金蓮必有獨到之處。可惜崑大班成立之時他已過世，所以他所承傳的戲目雖說朱傳茗、張傳芳也會，可每人擅長專項不同，朱是五旦，以端莊秀麗為主，張是貼旦，以俏皮活潑為主。因華傳萍早年過世（不到三十歲），所以他擅演的風月戲這一脈未經發展就此斷檔。姚傳薌在《崑曲演藝家、曲家及學者訪問錄》也說「雖然我們也會演其他的行當，但還是不適合教其他行當。還是要教本行，學生才能學的專精。」試問導致傳字輩分裂的三件皮裘[55]，其中一件為什麼落在華傳萍身上，筆者認為這或許就是「天將降大任於斯人也」的前兆，可惜劇團經理的理想被極力爭取平等的其他傳字輩藝人所打破，另一個可能產生的新偶像也應聲夭折[56]，否則今日崑團風月旦或也不會只剩梁氏一脈了。梁谷音在錄製蘇州大學《崑曲藝術》時特別說到「傳字輩老師把他們所學教給了我們，我們依靠我們的理解，捏出我們的東西傳給下一代，下一代也會通過他們的腦子，捏出他們的東西再傳給下下一代。」

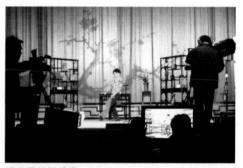

梁谷音教學錄像

　　六旦行當雖不若五旦行在崑劇中占主導地位，但總算與正旦平起平坐，更駕臨三旦、四旦之上，現今發展之角色制已將行當範圍擴大，一人飾一

[54] 朱建明輯選：《申報崑劇資料選編》，上海崑劇志編輯部內部印行1992年版，第170頁及166頁

[55] 顧傳玠、朱傳茗兩人是傳習所最重要的小生、五旦，獲贈皮裘，其他團員自然沒話說。

[56] 其時京劇風行，故「主角制」概念或多或少影響到傳統崑班的經理人。

角，按照劇情需求駕馭各行當方顯演員才能，對此，現代人觀念改變，觀賞戲曲本為「娛樂」之舉，與「振興文化」等毫不相干，戲曲教化的歷史任務早已遠去，君不見目下越是光怪陸離的內容越能奪人眼球，這對六旦的發展來說是好事一樁，因為六旦腳色比五旦更能承載性格特異的人物，看看那些能獲得世界各大影展「最佳女主角」獎項的，不都是能駕馭這些「性格乖張」超乎常人的角色。不過無論角色如何適合六旦演繹，都不能脫離崑劇唱、唸、作、表的範圍才是適合當今腳色發展的方向。筆者認為可從三方面來發展：

一、可從古文本（《補園》近乎九百折崑戲手抄譜）中尋取適合現代人的審美趣味的題材加以修編，前題還是以不更改前人之文詞為要務。

二、許多京劇或地方戲借自崑曲的折目當還原崑劇面貌（如京劇《衣珠記》、川劇《焚香記》）。

三、完全的新編戲，不過合腔是最為重要的（如國內各劇團之新編崑劇）。

　　以上是發展六旦新劇碼的方向，至於六旦演員表演的發展可借鑒影視、話劇深刻的揣摩人物及從多種地方戲曲中吸收適當之人物塑造並精煉其表現技法，再化為崑劇的表演程式運用之。

下篇　當代崑旦現況調查

　　上篇以旦色行當來研究（宏觀），下篇以當代旦行演員來分析（微觀）。以擔任國家崑劇旦色傳承人、梅花獎崑旦得主及各團旦行主要演員為主，戲校教師亦多為劇團出身，故以劇團演員為撰傳藍本。戲校培育學生眾多，每屆畢業生不可能都入劇團，但學生進入劇團才有可能進一步發展成為專業演員，筆者取捨以劇團為基準，並以早期傳承之學員，當今仍在崑劇界者為優先擇錄。

一、江蘇省崑劇團（省崑）

　　成立於1977年11月，前身為駐南京的江蘇省崑劇團。1960年，為進一步繁榮崑劇，擴大演出範圍，上級決定抽調省蘇崑劇團的張繼青等13名「繼」字輩演職員到南京建立江蘇省崑劇團一團，留駐蘇州的改為二團。1972年一、二團又合併，駐地蘇州。「文革」後，1977年省委省政府決定恢復崑劇，一團奉命重新調回南京，建立了省崑劇院。

　　省崑第一代（繼字輩）1956年入江蘇省蘇崑劇團，為隨團培訓，1961年結業

　　張繼青，先學蘇劇，後得崑曲前輩全福班老藝人尤彩雲、曾長生的教授，在傳統技藝上打下了良好的基礎。1952年參加蘇州民鋒蘇劇團。1956年入蘇州市蘇劇團。1958年後，專工崑劇閨門旦、正旦，又得到沈傳芷、姚傳薌、俞錫侯等名家的指授。後任江蘇省蘇崑劇團演員，江蘇省崑劇院副院長、名譽院長，第一屆梅花獎得主。以《牡丹亭》、《朱買臣休妻》及折子戲「三夢」著稱。第二批國家級非遺傳承人（第一批無戲曲類）。

　　同輩尚有吳繼靜（五旦）、吳繼月（六旦）等旦腳。

　　省崑第二代1960年入學江蘇省戲劇學校崑劇科（南京），1967年畢業（八年制）

　　胡錦芳，工閨門旦。在校期間隨宋衡之學習崑曲；以後又得到崑劇名家姚傳薌、沈傳芷、張嫻的指點與傳授。貼旦、刀馬旦、刺殺旦均有所涉獵。主演過《李慧娘》、《西施》、《玉簪記》、《焚香記》以及新編的《桃花扇》、《竇娥冤》、《血冤》等劇碼，同時還擅演傳統折子戲如《鐵冠圖·刺虎》、《療妒羹·題曲》、《雙珠記·賣子投淵》、《牡丹亭·遊園驚夢》、《豔雲亭·癡訴點香》、《白蛇傳·斷橋》《占花魁·受吐》、《水滸記·活捉》、《千里送京娘》等。曾獲首屆文華獎、第八屆梅花獎。第三批國家級非遺傳承人。

王維艱，在校工正旦，入團後改老旦。在校師從王傳蕖等，《罷宴》、《花婆》、《別母》為拿手戲。劇團退休後被聘入上海戲校教授老旦。

省崑第三代1978年入學江蘇省戲劇學校崑劇科，1985年畢業（八年制）

孔愛萍，1966年生，工閨門旦，師從張嫻、張洵澎、張繼青，演出劇碼有《長生殿》、《玉簪記》、《白蛇傳》、《百花贈劍》、《漁家樂》、《幽閨記》、《唐伯虎傳奇》、《桃花扇》、《趙五娘》、《風箏誤》、《繡襦記》等。曾獲第24屆中國戲劇梅花獎，首屆中國崑劇青年演員交流演出「蘭花最佳表演獎」等。中國戲曲學院第四屆研究生班畢業。

徐雲秀，1967年生，工五旦、正旦，師從姚傳薌、張繼青、胡錦芳。中國崑曲優秀中青年演員評比展演中，以《療妒羹·題曲》獲得國家文化部頒發的「促進崑曲藝術獎」。2003年在《竇娥冤》劇中，擔綱主演竇娥角色，現為國家一級演員。

龔隱雷，1965年生，工閨門旦、正旦，師從張嫻、張繼青。2009年拜胡錦芳為師，曾向王正來請益，唱唸頗具南崑風格。現為國家一級演員。

顧預，1968年生，工六旦，兼習武旦、作旦，師從吳繼月、楊繼貞、梁谷音、蔡鳴芬。擅演京崑傳統折子戲和大戲，2010年投梁谷音門下。

鄭懿，1967年出生，貼旦兼刀馬旦，師承蔡鳴芬、包世蓉、張嫻、梁谷音等。擅演《孽海記·思凡下山》、《西廂記·佳期》、《焚香記·陽告》、《水滸傳·戲叔別兄》、《豔雲亭·癡訴點香》、《青塚記·昭君出塞》、《蝴蝶夢·說親回話》、《南柯夢·瑤台》等。2010年投梁谷音門下。

錢冬霞，工旦腳，師從崑劇表演藝術家張嫻及著名崑曲演員吳繼月。

裴彩萍，1965年生。工老旦，師從王維艱、程海鸞等。劇碼有《荊釵記·見娘》、《吟風閣·罷宴》、《釧釵記·相約討釵》、《鐵冠圖·別母》、《西廂記·拷紅》、《風箏誤》、《竇娥冤》等。現為國家二級演員。

叢海燕，1967年生。專工貼旦、作旦，師叢吳繼月、楊繼貞、石小梅。擅演《浣紗記·寄子》、《牡丹亭·鬧學》、《釵釧記·相約討釵》、《小放牛》等。現為國家二級演員。

周向紅，1967年出生，1984年畢業於無錫市戲劇學校錫劇科，進入無錫市錫劇團工作，曾擔任《鬼斷家私》、《今天誰結婚》等大戲的主演。1996年調到江蘇省崑劇院，先後學習演出《刺虎》、《佳期》、《遊園》、《琴挑》等崑劇傳統折子戲。

省崑第四代1998年入學江蘇省戲曲學校崑劇班，2004年畢業（七年制）

　　羅晨雪，工閨門旦、刺殺旦、武旦。師承於胡錦芳、龔隱雷、孔愛萍、徐雲秀等老師，擅戲有《牡丹亭》、《桃花扇》。曾任江蘇省崑劇院演員。2012年拜著名崑曲表演藝術家張靜嫻為師，2012年轉任職於上海市崑劇團。為國家二級演員。

　　單雯，1989年生，工五旦，擅長劇碼《1699桃花扇》、《幽閨記・踏傘》、《鳳凰山・贈劍》、《長生殿・小宴》、《玉簪記・琴挑偷詩》、《牡丹亭》。崑曲表演藝術家張繼青老師入室弟子。

　　徐思佳，1985年生，工正旦、五旦，師從龔隱雷、胡錦芳、梁谷音等老師。演出《朱買臣休妻》、《繡襦記・蓮花剔目》、《斷橋》、《桃花扇》等劇碼。

　　陶一春，省崑六旦演員，擅演紅娘、春香、青兒等角色。

　　我們由以上省崑之旦色各人簡歷可看出，除繼字輩學員外，後期旦腳皆出自南京戲校崑劇科（六-八年）。學校師承自有不同，入團實踐學習對象亦不同，所以舞臺表現力自有差異，學校能專精學習，基本功較扎實但實際舞臺經驗較少，隨團則是從小角色帶起，不若戲校學戲有系統有規律，但隨團四處演出，耳濡目染，舞臺實踐較強。

　　省崑目前第三代以降之正旦、五旦大多以張繼青為宗，傳承《牡丹亭》、《長生殿》、《琵琶記》、《朱買臣休妻》等劇碼（除孔愛萍早年拜入張洵澎門下，有些劇碼習自張洵澎外）。另某些張繼青不具備之劇碼如《題曲》等則以胡錦芳為傳承，而省崑沒有適當之六旦傳承，是故省崑三代之六旦演員近年多拜上崑梁谷音為師，習大六旦、貼旦劇碼。但既為梁門弟子，怎好只傳承其六旦劇碼，當然梁之正旦劇碼也得學習之。省崑老旦多走王維艱路線，三旦、四旦以戲為依規，仍保持省崑傳統。

　　筆者建議省崑旦色能繼續維持原汁原味的傳統，將崑劇的精髓保存下來。

張繼青《牡丹亭》

講學

二、江蘇蘇州崑劇院（蘇崑）

蘇崑前身為成立於1951年的上海民鋒蘇劇團，為民間職業劇團，並於1953年落戶蘇州。於1956年10月正式批准為國營性劇團，定名為江蘇省蘇崑劇團，蘇劇、崑劇兼演。1977年改為江蘇省蘇劇團專演蘇劇。1982年恢復為江蘇省蘇崑劇團，2001年11月改團建院，更名為江蘇省蘇州崑劇院。近年因三本《長生殿》、青春版《牡丹亭》、《玉簪記》、中日版《牡丹亭》等劇及「白先勇傳承計畫」而受矚目。

蘇崑第一代（繼字輩）1956年入江蘇省蘇崑劇團，為隨團培訓，1961年結業。

柳繼雁（以蘇劇為主）。1935年生，原名柳月珍，蘇州人。1955年考入蘇州市蘇劇團，後改稱江蘇省蘇崑劇團。曾隨俞錫侯、宋選之、宋衡之、徐淩雲、張傳芳、朱傳茗、沈傳芷、姚傳薌、倪傳鉞、王瑤琴、冒正祥等學藝，主攻五旦兼正旦。曾演崑劇《牡丹亭‧遊園驚夢、尋夢、寫真離魂》、《長生殿‧定情賜盒、密誓、絮閣、小宴》、《紫釵記‧折柳陽關》、《躍鯉記‧蘆林》、《雷峰塔‧斷橋》、《彩樓記‧評雪辨蹤》、《獅吼記‧梳妝跪池》、《焚香記‧情探》、《滿床笏‧嵩壽、納妾、跪門、求子、後納》，其中《滿床笏》劇碼2001年曾赴臺灣演出，2002年赴香港演出，均獲好評。第三批國家非遺傳承人。國家二級演員。

蘇二代（承字輩）1959年至1966年所招學員皆以承字輩命名，因無較出色之旦腳故從略。

蘇三代（弘字輩）1977年入學江蘇省蘇崑劇團弘字輩學館（蘇州）

王芳，1963年生，蘇州人，1977年9月參加江蘇省蘇崑劇團弘字輩學館，大專學歷。工閨門旦，曾得著名崑劇藝術家沈傳芷、姚傳薌、張傳芳、張繼青和著名京劇演員施雍容及著名蘇劇演員莊再春、蔣玉芳等人教授。崑劇、蘇劇均擅表演，是江蘇省蘇州崑劇院主要旦腳演員。1994年獲第十二屆中國戲劇「梅花獎」，2002年在聯合國教科文組織「人類口頭遺產和非物質遺產代表作」中國崑曲優秀中青年演員評比展演中榮獲「促進崑曲藝術獎」。2005年獲中國戲劇梅花獎「二度梅」殊榮。其飾演《長生殿》、《牡丹亭》、《花魁記》、《養子》、《扈家莊》、《五姑娘》等一系列人物形

象，廣受好評，尤以蘇劇《醉歸》、崑劇《尋夢》、《養子》著稱。第二批國家級非遺傳承人。

陶紅珍，擅演正旦、六旦。《相約討釵》、《癡夢》為其拿手戲，2003年投入張繼青門下，頗得其師正傳。國家一級演員。

蘇四代（揚字輩）1994入學蘇州評彈學校崑劇班，1998年畢業（四年制）

沈豐英，工閨門旦、正旦。1998年8月進入江蘇省蘇州崑劇院，師從柳繼雁、王芳。2000年榮獲中國首屆崑劇藝術節表演獎。2003年拜著名崑劇表演藝術家張繼青為師。2007年獲第23屆梅花獎。1998年畢業之後又於南京藝術學院表演專業學習，畢業後再入上海戲劇學院研讀碩士課程。擅演劇碼有《牡丹亭》、《玉簪記》等。

顧衛英，工閨門旦、正旦。原江蘇省蘇州崑劇院主要演員，現為中國戲曲學院表演系專職教師，藝術碩士，1999年畢業于蘇州評彈學校崑劇表演班。2002年畢業于南京藝術學院戲曲表演大專班。2012年獲得中國戲曲學院藝術碩士學位。先後師從崑劇表演藝術家柳繼雁、張洵澎、梁谷音、沈世華等。2003年入張繼青門下，為張繼青嫡傳弟子、並得張靜嫻之真傳。劇碼有：《牡丹亭》、《長生殿》、《玉簪記》、《白蛇傳》、《爛柯山》、《蝴蝶夢》和蘇劇《花魁記》等。國家一級演員。

呂佳，工六旦。在校師從趙國珍、吳美玉。2003年拜著名崑劇表演藝術家梁谷音為師。擅長《西廂記》、《借茶活捉》、《藏舟》、《思凡下山》等。國家二級演員。

沈國芳，工六旦，在校師從趙國珍、陳蓓。擅飾演《牡丹亭》的春香、《釵釧記》的芸香等古代少女。國家二級演員。

陳玲玲，工老旦。師從王維艱、岳琪。擅演《別母》、《拷紅》、《罷宴》、《見娘》、《相約討釵》等。國家二級演員。

朱瓔媛，江蘇啟東人，主工閨門旦、六旦，曾師從柳繼雁、陳蓓、張繼青、胡錦芳等老師。擅演《西廂記》、《說親回話》、《思凡》等。國家二級演員。

翁育賢，五旦演員。師從柳繼雁、胡錦芳。2007年拜王芳為師。主演過《長生殿·絮閣、驚變》、《牡丹亭·遊園驚夢》、《斷橋》、《養子》等經典折子戲。國家二級演員。

蘇五代2007年畢業于蘇州藝術學校崑曲班

　　徐超，青年旦角演員，師從著名崑曲表演藝術家顧湘、王奉梅、陶紅珍等。

　　我們由蘇崑之旦色各人簡歷可看出，除繼、承、宏輩學員得自傳字輩藝人親授外，其餘蘇崑旦腳出自蘇州評彈學校崑劇班（四年），而戲校崑班畢業後尚有進修之管道，如南京藝術學院表演班等，故能多方學習相關知識以豐富其表演藝能。

　　蘇崑傳承因同屬江蘇省，資源相近，故以江蘇省崑劇院為第一師承，正旦、五旦亦多宗張繼青（沈豐英之《玉簪記》學自華文漪），蘇崑六旦除呂佳藉由白先勇引鑒拜梁谷音，專習梁派六旦外，團內其他之六旦仍走省崑路線，但以戲目來繼承。如沈國芳繼承北崑之《學舌》、《千里送京娘》，而《題曲》則習自王奉梅。蘇五代旦腳之《活捉》為林繼凡教授，旦走胡錦芳路線。蘇崑老旦亦學自王維艱。

　　蘇一代、蘇二代為崑、蘇兼習，故除崑劇外亦演出蘇劇故常附有蘇劇字音，甚至許多北曲唱腔亦以蘇音唱之。

　　江蘇兩崑團演出體系相似，因當初傳字輩藝人多在上海、浙江，省崑、蘇崑只能趁蘇州的傳字輩藝人寒、暑假返蘇時，加強訓練，當時江蘇顧篤璜以講求原汁原味稱著，早期在其指導方針下的崑團路數還是偏向傳統的，後期行政組織改變就有了不同的方向發展。

　　蘇崑青年旦腳演員近年因白先勇崑曲傳承計畫而有了很大的進展，繼承了許多傳統折目，筆者希望經過舞臺歷練後她們將會有更穩固的根基。

白先勇製作的青春版《牡丹亭》

三、上海崑劇團（上崑）

　　前身為上海青年京崑劇團，成立於1961年8月，1978年改現名，京崑藝術大師俞振飛為首任團長。成員大部來自上海戲曲學校一、二、三班畢業生。

　　崑大班1954年入學華東戲曲研究院崑曲演員培訓班，1961年畢業（八年制）

　　華文漪，生於1941年，主攻閨門旦，受教於朱傳茗等「傳」字輩藝術家及俞振飛、言慧珠等名師，20世紀60年代就享有「小梅蘭芳」的美譽。擅長劇碼有《牡丹亭》、《玉簪記》、《白蛇傳》、《長生殿》、《牆頭馬上》、《販馬記》、《獅吼記・跪池》、《刺虎》、《蔡文姬》、《釵頭鳳》等。1989年她隨團赴美國演出，未歸。同年7月，定居美國，在洛杉磯創辦了「華崑研究社」，七年後回國。2006年華文漪擔任白先勇策劃製作的新版崑劇《玉簪記》之藝術指導。近年還應邀回到母校「上海戲曲學校」向「崑五班」學員傳藝。

　　張洵澎，工閨門旦。師承言慧珠、朱傳茗、沈傳芷、姚傳薌等名家，同時又耳濡目染梅蘭芳、程硯秋二位京崑大師的高境界技藝。文革後獻身於藝術教育，但並未忘情於舞臺，在邊教邊演中不斷求新立異地創造新劇碼，又不斷為豐富教學提供養料，培養了崑曲、京劇、越劇和其他各劇種無數藝術人才。曾為京劇《寶蓮燈》、《杜十娘》、《洛神賦》、《嫦娥》，梆子《大都名伶》，晉劇《打神告廟》、《梨花情》等做藝術指導。師承朱傳茗（戲校閨門旦班主教教師）、言慧珠（教《牡丹亭》及配戲之耳濡目染）、沈傳芷（排《拜月亭》等大戲）、姚傳薌（《尋夢》、《題曲》）、周傳瑛（《亭會》、《喬醋》）等。國家一級演員。國家級非遺傳承人。

　　蔡瑤銑，1943年生於上海，2005年因病逝世於北京。祖籍浙江慈溪。工閨門旦、正旦，師從朱傳茗、王傳渠、方傳芸等，學習了《長生殿・定情賜盒》、《浣紗記・打圍》、《雷峰塔・水鬥斷橋》、《認子》、《剪髮賣髮》、《癡夢》、《青塚記・出塞》、《雷峰塔・盜草》、《出獵回獵》等崑曲折子戲。在校期間，她還向楊畹農先生學了不少梅派京戲，如《女起解》、《三堂會審》、《宇宙鋒》、《生死恨》等。1961年分配到上海青年京崑劇團工作，先後排演了崑曲《白羅衫》和京劇《白蛇傳》，1963年回上海戲校擔任助教。1965年3月調上海京劇院《海港》劇組參加現代京劇

《海港》的創作和演出，1975年錄製了崑曲經典傳統折子戲《遊園》和《思凡》。1978年調上海崑劇團工作。1979年轉調北京，任北方崑曲劇院演員。蔡瑤銑分別飾演了《血濺美人圖》中的陳圓圓、《牡丹亭》中的杜麗娘、《西廂記》中的崔鶯鶯、《竇娥冤》中的竇娥、《琵琶記》中的趙五娘等名劇中的角色以及《女彈》中的張三姑等優秀折子戲中的角色，她的這些代表劇碼也成為了北方崑曲劇院的保留劇目。1988年獲第五屆中國戲劇「梅花獎」，1994年她主演的《琵琶記》獲文化部「文華表演獎」。

梁谷音，1942年生。原籍浙江新昌。專攻六旦兼工正旦。師承沈傳芷、張傳芳、朱傳茗，曾以《佳期》獲第三屆中國戲劇梅花獎，又獲第一、五兩屆上海戲劇白玉蘭表演藝術主角獎。1978年上海崑劇團成立，由浙江調回上海崑劇團。回到上崑後她恢復了《爛柯山》、《思凡》、《下山》、《借茶》、《活捉》等傳統劇碼。國家一級演員。國家級非遺傳承人。

王芝泉，工刀馬旦、武旦，師承方傳芸、松雪芳、張傳芳。主演大戲有《白蛇傳》、《白蛇後傳》、《三打白骨精》、《紅娘子》、《上靈山》、《無鹽傳奇》等及傳統折子戲《擋馬》、《扈家莊》、《盜庫銀》、《雅觀樓》、《虹橋贈珠》、《請神降妖》、《百鳥朝鳳》等，表演柔中見剛、剛柔相濟、打中有做、舞表結合。塑造了個人獨特的藝術風格。國家一級演員。國家級非遺傳承人。

董瑤琴，上海人。主工六旦兼工娃娃生和刀馬旦，師從張傳芳、宋雪芳等。1958年轉北方崑曲劇院高級訓練班（詳見北崑二代）。

金采琴，在校習六旦，為劇壇最佳春香，曾配過多位杜麗娘。

王英姿，在校習閨門旦，畢業後入上崑，後任上海戲校旦行教師。

周雪雯，在校習閨門旦、正旦，畢業後入浙江戲曲學校擔任教習。

崑二班1959年入學上海市戲曲學校崑曲班，1966年畢業。

張靜嫻，1947年生，工閨門旦。師承朱傳茗。方傳芸、沈傳芷、姚傳薌等，文革時改唱樣板戲之老旦。文革後返上崑任旦行演員，其演出之《長生殿》、《占花魁》二戲均榮獲1989年上海文化藝術優秀成果獎。拿手劇碼有《斬娥》、《刺虎》、《喬醋》、《蘆林》等。1990年以《長生殿》獲第七屆中國戲劇梅花獎。國家一級演員，國家級非遺傳承人。

朱曉瑜，工正旦，從王傳蕖學《作鞋夜課》、《榮歸誥圓》，從沈傳芷習《後親》、《書館》、《描別》、《認子》等戲，畢業後入上崑任正旦演員，現任上海戲校教師。

　　史潔華，工五旦、六旦。師承朱傳茗、張傳芳、方傳芸。擅演劇碼《思凡》、《下山》、《秋江》、《花報》、《瑤台》、《借扇》、《小放牛》、《打花鼓》、《昭君出塞》、《覓花》、《庵會》、《廊會》、《白蛇傳》，反串小生演出《白蛇後傳》（飾許夢蛟）等。自1990年起，史潔華赴美執教於紐約。現任紐約海外崑曲社駐社藝術家，紐約崑劇團團長，崑曲傳習班主教老師，致力於崑曲藝術的傳承。

　　段秋霞，武旦演員，現居澳大利亞悉尼，閒暇時亦教授戲曲身段于當地廣東戲社團。

崑三班1986年入學上海戲曲學校崑劇班（八年制）

　　谷好好，1973年生於溫州，小學即進入溫州藝術學校舞蹈班，1986年考入上海市戲曲學校（現上海戲劇學院附屬戲曲學校）崑劇班（亦稱「崑三班」）學習。在校前四年從張洵澎習閨門旦，後轉從王芝泉習武旦，2001年以《扈家莊》、《守門殺監》（反串小生）、《水鬥》獲第二十三屆梅花獎，現為上崑團長。擅戲《出塞》、《借扇》、《盜草》等。

　　錢熠，1975年生於上海。初習六旦，後改學閨門旦（五旦）和正旦。1994年進入上崑擔任旦角演員。擅長《牡丹亭》、《白蛇傳》、《玉簪記》等傳統劇碼。後赴美參與陳士爭大都會歌劇院版《牡丹亭》出任杜麗娘一角，定居美國後，錢熠主演了多部改編自中國傳統戲劇並融合西方戲劇元素的現代舞台劇。2007年主演了臺灣當代傳奇劇場的《夢蝶》，又與臺灣南管天后王心心同台連袂主演新編劇《霓裳羽衣‧南管崑曲》。2010臺北新象文教基金會在國父紀念館演出白先勇原著的話劇《遊園驚夢》，出演天辣椒（蔣碧月）一角。

　　沈昳麗，工五旦。先後畢業於上海市戲曲學校第三屆崑劇演員班、上海戲劇學院戲曲表演專業（本科）、上海戲劇學院藝術碩士專業。在校時師承王英姿，後又得到崑劇表演藝術家張靜嫻、張洵澎、華文漪、張繼青、沈世華、王奉梅、梁谷音、王芝泉等的親自指點與教授，工閨門旦。曾主演《牡丹亭》、《長生殿》、《玉簪記》、《司馬相如》、《牆頭馬上》、《占花魁》、《傷逝》、《紫釵記》等全本大戲，以及《說親》、《遊園驚夢》、《尋夢》、《百花贈劍》、《受吐》、《醉楊妃》等傳統折子戲，國家一級演員。

　　余彬，工閨門旦兼正旦。先後畢業於上海市戲曲學校第三屆崑劇演員班和上海戲劇學院戲曲舞蹈分院戲曲表演專業，在校時師承朱曉瑜、王英

姿，入團後又得到張靜嫻、張洵澎、梁谷音的親自指點與教授。曾主演《斬娥》、《遊園驚夢》、《尋夢》、《百花贈劍》、《蘆林》等傳統折子戲。也擔綱了《血手記》、《長生殿》、《玉簪記》、《妙玉與寶玉》、《牡丹亭》、《班昭》、《繡襦記》及蘇崑版《長生殿》等大戲的主演。近年她還在三十集戲曲（越劇）電視劇《紅樓夢》中成功塑造女主角林黛玉。國家一級演員。

陳莉，在校習閨門旦，入團後改習正旦，向梁谷音學得《癡夢潑水》、《描容別墳》等正旦戲。擅長劇碼《琵琶記》、《爛柯山》、《邯鄲夢》等。

倪泓，在校師從張洵澎習五旦，入團隨梁谷音習六旦，並得到劉健老師的指點和教授。演出傳統折子戲和《假婿成龍》、《釵釧記》等大戲。

何燕萍，在校習老旦，擅《刺字》等劇碼。

崑四班（1999入學上海戲校）八年制

崑四班旦腳有湯潑潑（六旦）、謝露、張頤（正旦）袁佳（五旦）等。

湯潑潑，在戲校隨金采琴習貼旦，隨張洵澎習閨門旦，入團再隨梁谷音學《思凡》、《佳期》、《藏舟》、《借茶》、《戲叔》等六旦戲，2012年拜梁谷音為師。

崑五班（2004-5入學）戲校六年，學院四年（共10年）。

崑五班旦行有：陳思青（老旦），沈欣婕（正旦），姚徐依、張冉、蔣詩佳、張莉、汪思雅（五旦），雷斯琪、陶思好、畢玉婷（六旦），錢瑜婷（武旦）。初出茅廬，至於日後表現如何則有待觀察。

上海戲校培訓旦行之教師都為崑大、崑二、崑三班演員轉入，故其教學體系即同上崑，如朱曉瑜為上崑正旦演員，故其在戲校所授劇碼並不以當初傳字輩所教授之正旦內容為本，卻以上崑改編過版本傳授給崑五班學生，這或許是為將來學生畢業後進入上崑，才不會造成與上崑之劇碼演出不相符合無法銜接之故。但崑劇最傳統的原樣卻遭改變。崑三、崑四班按照傳統由戲校任職之老師授課，基本功、把子功、行當課程皆由不同專業老師傳授，五旦有五旦的老師，正旦有正旦的老師，分門上課。崑五班教學則有所改變，除武功、基本功由不同老師上課外，行當課則自小劃分行當家門後即由專業演員一手帶大，專跟一位老師學習她身上的所有技能與劇碼。如雷斯琪、陶思好跟梁谷音不止學《佳期拷紅》、《借茶活捉》等六旦之劇碼，也學梁所擅之《陽告》、《癡訴點香》等正旦劇碼。

　　當年戲校主事者俞、言二位，本身即京崑皆擅，故主張京崑不分家，因此上崑體系多向京崑靠近。崑大班許多演員皆擅京崑。崑三班倒沒了這種傾向。這都是當時教學主事者的方向所導致。

　　上崑旦腳唱腔唸白以中州韻為主，少蘇音。表演風格較接近京劇，揮灑比較大（無論劇本，表演，舞美）。上崑旦行演員多借鑒它行藝術豐富其表演，如張洵澎、梁谷音、王芝泉之講課內容多提到它行藝術之運用。

　　上海戲校學制八年，在校純粹學戲、觀摩、演戲，故基本功較磁實。上海得天獨厚，各種演出繁多，演員眼界較廣，多方涉獵，故創造力較強。因此上崑旦行演員較多元化，正旦、五旦、六旦門派風格眾多，不假外求，五旦已有華文漪、張洵澎、張靜嫻、正旦有梁谷音、張靜嫻、朱曉瑜，六旦有梁谷音、金采琴等，上崑三、四代已有多重選擇，崑五更是由崑大班名師一路帶出，尚未入崑團已直接進入各門體系，「澎門」、「梁門」、「嫻門」早已各有歸屬，入團後更為各門之後備生力軍。上崑四旦戲多以相關家門旦行串演，傳承上也是如此（詳見上篇四旦章）。對於過往，崑二班旦行演員胡保棟（北京袁二小姐之女）受筆者訪問時說道，她九歲在北京隨沈盤生習藝。崑大班後期她才入上海戲校，隨張傳芳學《佳期》、《思凡》，後跟崑二班改學閨門旦，《遊園驚夢》、《斷橋》、《驚變》、《琴挑》、《販馬記》皆為朱傳茗的路子。當初崑大班在校學的都是傳統好戲，崑二班在校時傳字輩就另教些冷門戲如《繡房別祠》、《金印記》等。出科後正遇文革，1978年才恢復老戲，但已記得不多。胡保棟自學校畢業後就留在崑團教學。教授學生的劇碼都是傳統傳字輩老師教的，退休後仍從事教學的工作，胡認為教開蒙要用朱老師的路子打基礎最合適。學好了要學誰的路子都行，要先有架子，基礎好了怎麼改都行。

　　總觀上崑的旦行演員得力于上海的環境，當時正逢崑曲人才空窗期，出線機率大，加上上海全力扶持，上崑傳字輩老師退居幕後（同時期之浙崑傳字輩可還在舞臺，要不是他們還在舞臺或許就沒有《十五貫》的產生，沒有《十五貫》或許崑劇早就絕跡了），上海演出多，觀摩機會多，方便吸收它行藝術，上海觀眾見多識廣包容性強，演員有發揮的空間，崑大班沒畢業就出國演出，各種經歷都幫助他們成長。這或許就是海派風格的由來。姚傳薌對於上崑的旦腳與筆者有相同的看法，他說：

上海崑劇團這批演員功底都很扎實、造詣高，但由於所處上海的具體環境的不同，觀眾的欣賞口味不同，她們在表演上偏於「花」。地區環境使然，這也是一種風格，無可厚非。[1]

筆者認為海派文化歷練下的上崑旦色自有傳承，早已融合殊多元素於崑劇表演中，這亦是其特色之一，更有利於發展屬於上崑的旦色表演風格。

梁谷音、劉異龍《活捉》

梁谷音教學

[1]　姚傳薌：《昆曲家姚傳薌傳藝談》，中國戲劇網，http://www.xijucn.com/html/kunqu/20100625/17962.html

四、浙江崑劇團（浙崑）

　　浙江崑劇團成立於1955年，是由著名崑劇表演藝術家周傳瑛、王傳淞、朱國梁等在原民間戲班「國風蘇崑劇團」的基礎上組建而成。也是當時全國唯一的崑劇表演團體。1956年，浙崑排演了經過整理改編的傳統劇《十五貫》。周恩來總理稱譽崑劇為藝術百花園中的蘭花。《人民日報》以「一出戲救活一個劇種」發表專題社論。從此，各地崑劇院團紛紛成立，崑劇藝術進入了一個新的歷史發展時期。1994年浙江崑劇團和浙江京劇團兩團合併組建而成的浙江京崑藝術劇院，汪世瑜出任院長，後陶鐵斧任崑劇團團長。2003年2月浙江京崑藝術劇院正式撤院分別建團，浙江崑劇團正式恢復了其獨立建制。

　　浙一代旦行（世字輩）1954年入國風崑蘇劇團團帶。

　　沈世華，原名沈月華，原籍浙江省慈溪。1941年生於上海。1954年初入國風崑蘇劇團（浙江崑劇團前身）學藝，工五旦（閨門旦）。師從周傳瑛、朱傳茗、姚傳薌等，並得到俞振飛、周傳錚等諸多南崑名家的親傳和指授。入團不久即成為浙崑的旦角台柱之一，與小生汪世瑜搭檔演出。1980年代沈世華調入北方崑曲劇院（因丈夫鈕驃調至中國戲曲學院）。擅演劇碼有《思凡》、《琴挑》、《斷橋》、《牡丹亭》、《西園記》等。沈世華1960年代開始教學，生員有浙崑學員班的王奉梅。1980年代之後教的學生有北崑學員班和戲曲學院表演系本科班和研究生班的眾多旦角學員。獲第四批國家級非遺崑曲傳承人。

　　龔世葵，五歲登臺，以「天才童星」著稱，工花旦。她戲路寬，舞臺經驗豐富，男性角色也能勝任。1956年晉京演出《相梁刺梁》，一炮打響。《十五貫》中她飾演的小門子，也給觀眾留下了深刻的印象。她擅演《西園記》的香筠、《三關排宴》的佘太君、《獅吼記》的柳氏、《風箏誤》的詹愛娟以及阿慶嫂、李鐵梅等角色，國家一級演員。

　　浙二代（盛字輩）1959年入學浙江省戲曲學校（七年制）。（因文革，提前至六年畢業）

　　王奉梅，1945年生，1959年入浙江省戲曲學校，1965年畢業。現為浙江崑劇團藝術顧問、工閨門旦、正旦，師承表演藝術家張嫻、姚傳薌。主要代表劇碼有《長生殿》、《牡丹亭》、《琴挑》、《斷橋》、《題曲》和現代

崑劇《瓊花》等。文革時入浙江越劇團。1987年演出《蘆林》,獲浙江省第三屆戲劇節表演一等獎,同年,晉京以《題曲》、《絮閣》等戲,獲中國第五屆戲劇梅花獎。演出的代表劇碼有《斷橋》、《鬧學》、《琴挑》、《百花贈劍》、《長生殿》、《思凡下山》、《斬娥》、《小宴》、《梳妝》、《題曲》、《風箏誤》、及《三關排宴》中的佘太君、《千里送京娘》中的京娘,現代戲《瓊花》中的瓊花等。國家一級演員。

浙三代(秀字輩)1978入浙江崑劇團(團培),1983年畢業(五年制)

張志紅,1966年生,1978年進人浙崑,由周雪雯啟蒙傳授,後為姚傳薌的得意弟子。主演過《百花贈劍》、《尋夢》、《說親回話》、《昭君出塞》等。因其在《牡丹亭》中的出色表現被譽為「小杜麗娘」,尤其因《尋夢》一折的出色表演享有「天下第一夢」之美稱。1995年獲第12屆中國戲劇梅花獎。2002年度參加全國崑曲評比展演,一舉榮獲由聯合國科教文組織和文化部聯合頒發的「崑曲藝術促進獎」,國家一級演員。

徐延芬,工閨門旦。師承著名崑劇表演藝術家周傳瑛、張嫻等,正旦、老旦、刺殺旦都能應行。主演過的劇碼有《折柳陽關》、《長生殿》、《亭會》、《玉簪記》、《漁家樂》、《遊園驚夢》、《呂布與貂蟬》等。國家一級演員。

邢金沙,1963年出生,現為香港演藝學院戲曲學科導師。1978年沈世華為其開蒙,學習演出了《斷橋》、《玉簪記‧琴挑、問病、偷詩》、《鐵冠圖‧刺虎》等。後又得姚傳薌、張嫻以及周雪雯薪傳,學習演出了《遊園》、《驚夢》、《尋夢》、《佳期》、《思凡》、《下山》、《百花贈劍》、《刺梁》、《出塞》等傳統折子戲。排演了《青虹劍》、《雷州盜》、《伏波將軍》等新編劇碼。1986年定居香港,成為香港無線電視臺國語配音員。2007年成立「邢金莎崑曲傳習社」,2008年在香港舉辦個人崑曲演出專場。並獲得第二十四屆梅花獎。

唐蘊嵐,主工六旦。深得姚傳薌等諸多「傳字輩」老師的精雕細琢。十三歲時,浙崑《西園記》搬上銀幕,她被著名導演陶金一眼相中,扮演劇中「茂兒」。她擅演《西廂記》紅娘、《牡丹亭》春香,國家一級演員。

郭鑒英,工旦角。師承張嫻。她戲路較寬,正旦、貼旦、閨門旦都能應行。其《思凡》一折,曾由浙江電視臺錄為戲曲片。近年亦串老旦。國家一級演員。

　　洪倩，1973年生，1987年考入浙江藝校越劇班，1993年調入浙江崑劇團，工閨門旦，師承張嫻。擅戲有《斷橋》、《連環記·小宴》、《百花贈劍》等。

　　楊崑，本名楊娟，1974年出生，主工閨門旦。1990年考入江山婺劇團，1994年調入浙江崑劇團，親炙于張嫻、龔世葵、王奉梅。擅演劇碼《玉簪記·琴挑》、《鐵冠圖·刺虎》、《療妒羹·題曲》、《風雲會·送京》、《水滸記·活捉》、《長生殿·密誓·小宴》、《西樓記·樓會》、《販馬記·寫狀》以及《牡丹亭》、《西園記》、《雷峰塔》、《獅吼記》、《張協狀元》等。在由南戲改編的崑劇《張協狀元》中一人飾演兩個女主角「貧女」和「勝花」。曾獲得文化部第十屆「文華獎」。2003年以優異的成績畢業于浙江大學人文學院藝術學系。國家一級演員。

　　浙四代（萬字輩）1996年入學浙江藝術學校崑劇班，2000年畢業（五年制）

　　張侃侃，工旦腳，在校期間曾學習崑劇折子戲《擋馬》、《斷橋》、《秋江》、《跪池》、《牡丹亭》全本中的春香等，並向京劇表演藝術家陳和平等學習《賣水》、《櫃中緣》等。2000年進入浙江崑劇團，主攻六旦，曾授業于梁谷音及郭鑒英、唐蘊嵐、陸永昌等，並得益于表演藝術家張嫻之點撥與教誨。學習傳承了《思凡》、《佳期》、《寄子》、《癡訴》、《西園記》、《十五貫》等經典傳統劇碼。

　　王靜，攻旦腳，師承梁谷音、王奉梅，常演劇碼《爛柯山》、《蝴蝶夢》、《思凡》、《活捉》、《借茶》、《琴挑》、《離魂》、《斷橋》、《蘆林》、《癡訴點香》等。2012年拜入梁谷音門下。

　　胡娉，主攻閨門旦，師承張嫻、張洵澎、王奉梅、張志紅、谷好好。主演過的劇碼有《牡丹亭》、《西園記》、《定情賜盒》、《琴挑》、《昭君出塞》等。

　　浙江戲校崑劇班七年制，後改五年隨團制。浙崑今已有四代演員，2013年招收第五代（代字輩）學員，正在戲校培育中。

　　浙崑旦腳多受教于張嫻、姚傳薌，故浙崑在《琴挑》、《尋夢》、《題曲》、《說親》等戲上能有更細緻的表演。自沈世華赴北京後，浙崑旦腳成青黃不濟之勢。沈世華自幼為團帶，與浙崑可說是一起成長，也對其內部狀態知之若詳，配合演出上更有默契。第二代王奉梅自戲校畢業旋即遇上文革，雖說進入越劇團工作但畢竟多年不演崑劇，唱、做方面不可與經年累月

在崑劇舞臺歷練的演員相比，文革後重入浙崑學習傳統崑劇，故早年所學不夠豐富，浙崑旦腳戲目偏少這也是由來已久的。張嫻為傳字輩所授，傳字輩在浙崑僅姚傳薌一旦行，所傳劇碼除《尋夢》、《題曲》外，也就是《牡丹亭》之折子。這也與姚自身有關，浙崑旦腳門派不多，五旦僅王奉梅、張志紅，六旦龔世葵。浙崑演出主閨門旦，偶涉正旦，六旦劇碼可說少之又少，所以浙崑旦行傳承較依靠外援。浙崑三代多由周雪雯起蒙，周為上海戲校崑大班畢業，師事朱傳茗等，亦受王傳蕖、方傳芸指導，1962年調浙江國風蘇崑劇團任教師，所以其總體教學風格還是上海的。浙崑王靜拜梁谷音入梁門習得《爛柯山》、《蝴蝶夢》等大戲。郭鑒英近年正旦、老旦兩門抱，頗有補充浙崑老旦行不足之勢。

浙崑旦行教師姚傳薌說：「我們崑劇演員如果能轉益多師，技藝將會有很大的提升。我當年出科的時候唯有錢寶卿老先生一人尚會《題曲》，我在病榻前跟他學《題曲》，成為獨傳，但亦極少再演。後來我重新整理，教給了浙江崑劇團『盛』字輩的演員王奉梅，她曾在會演中演出受到好評。《尋夢》也是錢寶卿教我的，南京的張繼青又經過我的指導，現在這些中年演員也會《尋夢》及《題曲》了。」[2]

筆者對浙崑的建議是多向浙江相關劇種（金華崑、甬崑）中探求浙江風格的建立，這更有助於發展自身旦色之特色。

王奉梅《題曲》

王奉梅、張嫻身段示範

[2] 白先勇：《白先勇說崑曲》，姚白芳記錄整理，原刊于《聯合報‧副刊》，1993年12月26日

五、北方崑曲劇院（北崑）

　　北方崑曲劇院1957年成立，首任院長為韓世昌，文革期間解散。1979年復院，崑劇表演藝術家韓世昌、白雲生、侯永奎、馬祥麟、侯玉山、沈盤生、白玉珍、魏慶林等都曾在北方崑劇院任職和工作。

　　劇團以弘揚北崑之豪放，取法南崑之綿長為藝術特色，傳承，整理、改編、移植、新創了一大批在國內外有一定影響的優秀的傳統戲、新編歷史戲和現代題材的劇碼。

　　北一代（1957年入北方崑曲劇院）。

　　李淑君，1930年生，北方崑曲代表人物之一，初求學於北京輔仁大學，後入中央音樂學院，畢業後進入中央實驗歌劇院任歌劇與民歌獨唱演員。曾先後向北崑名家韓世昌、馬祥麟和黃梅戲一代宗師嚴鳳英等學藝。1957年進入北方崑曲劇院擔任旦角演員後，她很快以嗓音甜潤、吐字清晰、表演細膩，善於在傳統唱法的基礎上吸收地方戲和民歌的演唱技巧來塑造人物而成為北崑第一旦角。除演出《千里送京娘》、《昭君出塞》、《玉簪記》、《牡丹亭》、《長生殿》、《百花贈劍》、《奇雙會》等傳統劇碼外，李淑君還出演了多部新編劇碼，如《文成公主》、《李慧娘》、《蔡文姬》、《桃花扇》、《血濺美人圖》以及《紅霞》等。其中上世紀60年代的《李慧娘》，曾引起了輿論界關於「有鬼無害論」的大討論。《血濺美人圖》還曾由北京電影製片廠攝製成戲曲電影。她還曾為電影《桃花扇》和話劇《蔡文姬》配唱崑曲。「申遺」成功後，李淑君曾在2002年被聯合國教科文組織和文化部聯合授予「長期潛心崑曲藝術事業成績顯著者」稱號。2011年12月離世，享年81歲。

　　北二代（1958年入北方崑曲劇院）團帶。

　　洪雪飛，安徽省歙縣人。1958年考入北方崑曲劇院。學正旦。師從韓世昌、白雲生、馬祥麟等。後又得姚傳薌、周傳瑛指授。學戲不久即以新編戲《晴雯》中的襲人脫穎而出。1966年入北京京劇團改唱京劇，以演《沙家浜》中阿慶嫂聞名。並拍成了彩色電影。1979年北崑恢復建制後重歸崑劇任北方崑曲劇院演員。代表劇碼有崑劇《牡丹亭》、《千里送京娘》、《長生殿》，現代戲《江姐》、《紅霞》等。其他劇碼還有《活捉》、《遊園驚夢》、《癡夢》、《白蛇傳》、《共和之劍》、《春江琴魂》、《南唐遺

事》、《桃花扇》、《夕鶴》等。1985年獲第二屆全國戲劇梅花獎。1994年
9月赴新疆演出時發生意外過世，時年僅53歲。

蔡瑤銑，1979年從上海崑劇團調入北方崑曲劇院任正旦、五旦演員（詳
見上崑崑大班）。

董瑤琴，1954年入上海戲曲學校崑曲班，師從張傳芳。1958年轉北方崑
曲劇院高級訓練班，又向韓世昌、白雲生、馬祥麟等名家問藝。1966年調北
京京劇團。1985年又拜崑劇老前輩姚傳薌為師。曾主演崑劇《金山寺》、
《借扇》、《佳期拷紅》、《出獵回獵》、《寄子》等傳統折子戲和大戲
《晴雯》、《牡丹亭》、《西廂記》、《三夫人》、《南唐遺事》、《瓊
花》等。

張毓雯，1945年生，北京人，北方崑曲劇院早期「北崑四旦」之一，北
京市京崑振興協會副會長，北京市陶然曲社社長。1956年入北京崑曲研習社
學戲；1958年考入北方崑曲劇院，主攻閨門旦，兼刀馬旦、正旦。師從韓世
昌、馬祥麟、白雲生、沈盤生等北崑老藝術家。於1959年首次登臺，演出
《思凡》；之後又演出了《琴挑》、《遊園驚夢》、《斷橋》、《藏舟》、
《棋盤會》、《癡夢》、《刺梁》、《出塞》等眾多劇碼。擅演《昭君出
塞》、《棋盤會》等北崑特色劇碼。國家一級演員。

林萍，1937年生，原學京劇，1956年中國戲校畢業，畢業後同李淑君等
被招入北崑，入韓世昌繼承小組（林萍、王燕菊、李倩影、喬燕和），繼承
教學韓派藝術。

喬燕和，山西喬家大院後人，師從韓世昌學《胖姑》等六旦劇碼，為韓
世昌繼承小組成員之一。

北三代（多為它劇種轉入）

楊鳳一，1962年生。北方崑曲劇院院長、演員，1973至1979年在中國
戲曲學校學習京劇刀馬旦，1979年至1982年在中國戲曲學院大專班學習。師
從荀令香、李金鴻、馬宗慧、謝銳青、張正芳、陳國為、張逸娟等。代表劇
碼有《天罡陣》、《貴妃東渡》、《扈家莊》、《碧波仙子》、《雙陽公
主》、《白蛇傳》、《大英傑烈》、《荀灌娘》等。曾獲第十二屆梅花獎、
第四屆中國戲劇節優秀表演獎，國家級崑劇傳承人。

劉靜，中國藝術研究院創作研究中心二級演員。1985年畢業於中國戲曲
學院表演系（原學京劇武旦），在北方崑曲劇院擔任主要演員。1996年榮獲
第十三屆梅花獎。1999年考入北京大學，攻讀戲劇史，2002年獲得碩士學位

後，進入中國藝術研究院。近年主要從事於戲曲研究和藝術創作，2005年出版的《中國崑曲藝術》叢書中，撰寫其中「崑曲表演」部分，現參與中國藝術研究院重點課題《中國崑曲大典》的撰寫工作。目前為研究生院碩士生導師，並教授中國戲曲藝術課程。

史紅梅，1969年出生於中國山西省忻州市。10歲考入忻州地區戲曲學校，14歲登臺，曾為山西省忻州地區北路梆子劇團主要演員。演出經典戲曲劇碼《殺宮》，並獲獎。1995畢業於中國戲曲學院表演系，分配到北方崑曲劇院工作至今，2005年又畢業中國戲曲學院第三屆優秀青年演員研究生班。曾先後向沈世華、傅雪漪、於玉蘅、王小蓉、劉秀榮、艾美君、叢兆桓、蔡瑤銑、董瑤琴、秦肖玉、王大元、張繼青、張毓文等名家學藝。劇碼有：《遊園驚夢》、《尋夢》、《驚變埋玉》、《昭君出塞》、《千里送京娘》、《斷橋》、《李慧娘》、《西廂記》、《妙醫》、《天女散花》、《貴妃醉酒》。2000年獲第十七屆梅花獎。

董萍，原學京劇專業，後入北方崑曲劇院任演員，演出劇碼有《西廂記》、《別母亂箭》、《夜奔》、《千里送京娘》等。國家一級演員。2008年6月因意外逝世。

北四代1982年入學北京戲校崑曲班，1988年畢業（六年制）

魏春榮，1972年出生。工習閨門旦、六旦。在校期間跟隨李倩影、林萍、喬燕和等多位老師學習崑曲表演藝術。學習演出的劇碼有《雙下山》、《胖姑學舌》、《春香鬧學》、《相約相罵》、《落園》、《小放牛》、《遊園驚夢》、《刺虎》、《思凡》、《盜令、殺舟》等傳統戲。1988年畢業後，分配在北方崑曲劇院工作，工作期間先後又向周仲春、蔡瑤銑、周志剛、董瑤琴、張玉雯、洪雪飛等多位表演藝術家學習了《活捉》、《琴挑》、《問病》、《偷詩》、《秋江》、《斷橋》、《寫狀》、《斬娥辯冤》、《賞荷盤夫》、《長生殿・小宴》、《連環計・小宴》、《游湖端陽》、《瑤台》、《藏舟》等劇碼。並主演了大戲《晴雯》、《閻惜姣》、《牡丹亭》、《玉簪記》、《奇雙會》、《偶人記》、《南唐遺事》、《關漢卿》、《長生殿》（與上崑合作）、《西廂記》（大都版）。並曾主演過話劇《天上人間》、《龍鳳呈祥》。曾獲第二十一屆梅花獎。國家一級演員

王瑾，1971年生於北京。工六旦。開蒙戲為李倩影教授的《胖姑學舌》，陸續學習《思凡下山》、《春香鬧學》、《相約相罵》。主演劇碼：《釵釧記》、《西廂記》、《牡丹亭》、《風箏誤》等。折子戲《胖姑學舌》、

《思凡下山》、《春香鬧學》、《相約相罵》、《昭君出塞》、《刺梁》、《梳妝擲戟》、《癡夢》、《小放牛》。北方崑曲劇院國家二級演員。

劉馨鴻，原名劉穎，1978年生，畢業於中國戲曲學院表演專業藝術碩士（京劇專業），後轉入北方崑曲劇院，擅長《義俠記》、《爛柯山》等經典劇碼。

北五代2001年入學北京戲曲藝術職業學院崑曲班，2004年畢業。（三年制）

邵天帥，1986年出生黑龍江。2004年畢業於北京市戲曲藝術職業學院（崑曲班）。後北京戲曲學院研究生班畢業。現為北方崑曲劇院五旦演員。先後向張毓文、顧鳳莉、孔昭、喬燕和、秦肖玉、楊鳳一、胡錦芳、魏春榮、韓冬青、哈冬雪等老師學演《牡丹亭》、《思凡》、《斷橋》、《金山寺》、《琴挑》、《刺虎》、《昭君出塞》、《題曲》、《百花贈劍》、《長亭》、《聽琴》等傳統折子戲。在《白蛇傳》、《牡丹亭》、《關漢卿》、《憐香伴》、宮廷版《長生殿》、《紅樓夢》等劇碼擔任主要角色。同班尚有五旦張媛媛、朱冰貞、王麗媛，六旦馬靖等。

周好璐，出身戲曲世家，畢業於中國戲曲學院，師承陳琪、錢世明、張洵澎等。2006年獲得「北京市優秀畢業生」榮譽稱號。8月參加北崑工作。祖父周傳瑛先生，曾以演出《十五貫》，深為周總理讚譽；父親周世琮是著名導演，現為江蘇省崑劇院副院長；母親朱雅為江蘇省京劇院「荀派」演員。周好璐深受藝術薰陶，幼年得益于祖母張嫻的真傳，學習《牡丹亭》、《長生殿》、《琴挑》等傳統劇碼，奠定良好的基礎，但是她特別喜愛京劇「程派」藝術，並在這方面刻苦向學。近年轉入北崑為崑劇演員。

北崑早年從高陽起家，唱唸多由方言音韻組合而成，吐字發音多帶有河北農村語音。因在農村演出，具草崑性質，故武戲多，唱文戲時亦加武戲（文戲武唱），此著眼於當地農村的須求，曲風高亢，明快。後來改用京音唱唸崑劇，丑用京白不用蘇白，唱腔不唱入聲字。我們從上篇馬祥麟自述中可看出，崑弋自進入北京後，亦意圖擺脫農村風格，向京劇、南崑等學習，這與當時的社會環境也有直接的關係，彼時京劇獨大，崑劇當然希望能分得京劇廣大基礎群眾之一杯羹，從韓世昌向吳梅習曲亦可看出，其欲改變崑弋的地方局限性。

1940年刊于《國藝》的《五十年來崑曲盛衰記》記載清末到民初的崑曲現狀，其中說到「…以前的韓世昌、白雲生等，此時也到了沒落時期，而

且這一班名義上是崑曲班，根本弋腔出身，不是崑曲的正宗」。[3]秦華生說「清代北方及宮廷中，既演出崑腔戲，同時也演出具有北方風格的弋腔戲，把更多的北弋風格注入到北方崑曲之中，成為影響北方崑曲藝術風格的一個重要因素…」[4]。「同治年間，光緒帝的生父醇親王府內成立崑弋合演的恩慶班，於是帶動一批崑弋班社相繼成立，把北方崑劇又推向一個小的繁榮時期」[5]。丁修詢亦說：「北崑的『崑』因為跟『弋』在一起了，因而有了自己的特色」[6]。叢兆桓先生亦曾提到早年北崑老輩藝人所保留的弋腔戲，在文革時以及後來大家都強調南崑風格的觀念下而失傳了。他更擔心北崑的「京劇化」與「泛崑化」，他說到：

> 京劇化：比如《出潼關》、《倒銅旗》、《嫁妹》這些戲，不但表演有特色，連鑼鼓都是不一樣的，崑弋用高腔鑼鼓，它不是「匡切匡切」而是「厥冬厥咚」，這不一樣的，那麼現在已經沒有了，都失傳了，全部的鑼鼓曲牌京劇化，表演唸白唸詞京劇化了。
>
> 泛崑化：不分南崑北崑都一樣了，北崑沒有北崑的特色，劇碼上沒有特色，唱唸上沒有特色，表演上沒有特色，我覺得任何一個藝術品種如果失去了他自身的藝術特色，也就是失去了它存在的價值和基礎。[7]

　　北崑本以北方崑弋為主，早年政策偏向學習南崑，近年則回歸發展北方崑劇之特色，如《西廂記》以《北西廂》為主。北崑旦色培育不若南崑來的穩定，這與師資有關，我們從上之旦行簡歷可看出，北崑自第一代旦行就多為外來跨行，要就是外劇種如京劇、梆子等，甚或是歌劇、舞蹈演員，直到第四代才形成自身之傳承體系，體系的不穩定讓自身傳承受到干擾。筆者分析這有兩個原因，一是當時崑劇從業人員稀少，北方形式更為險峻，獨北崑一支，在京劇的旁大體系下生存艱難，文革後斷層明顯只能靠外員支援，二是北崑受京劇影響頗大，語言、咬字早與京崑合流，不似南方崑曲唱唸用

[3]　梁淑安編輯：《中國近代文學論文集》戲劇卷，中國社會科學出版社1988年版，第93頁
[4]　秦華生：《北方崑曲藝術風格的形成與傳承》，《四川戲劇》2008年第3期，第70頁
[5]　王衛民：《談北方崑劇的價值與振興》，《戲曲藝術》1995年第4期，第28頁
[6]　洪惟助編：《崑劇演藝家、曲家及學者訪問錄》，臺北國家出版社2002年版，第525頁
[7]　叢兆桓：《北京崑劇的生生死死》收入《京都崑曲往事》，臺北秀威資訊科技出版2010年版，第155頁

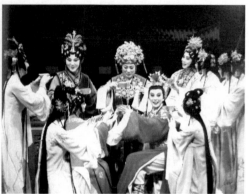

楊鳳一《陣產》　　　　　　　　北崑大戲《紅樓夢》，旦腳眾多

法，故借用外劇種演員較少會產生言語障礙。如今北崑之崑弋戲也僅剩《鳳凰山》、《棋盤會》、《祥麟現》、《青塚記》等少數幾出。

　　對於北崑風格的轉型，楊鳳一在筆者訪談時說到：

> 因為在崑曲界總是有一種說法就是說北崑北方的戲比較粗糙，南方的戲比較細膩，比較柔和，但是我個人不是這樣認為。因為北方畢竟有地域的影響，如果我們像蘇崑那樣拿過來用蘇白肯定不會有觀眾，所以北派有北派的風格。但是這些年我是力求於南北互動，吸收對方的優勢優點。這些年我也請了些南方的老師像胡錦芳老師、梁谷音老師等等，來給北崑的演員排戲。北崑的演員也去南方學戲，所以這種互補我覺得很重要。崑曲不能說你北派的就得演北派的戲，南派就得演南派的戲，其實我覺的互相統一下風格沒有什麼不好。每個院團有自己的風格那是另當別論，比如說北崑的一些戲像《天罡陣》，有自己的特色，但不可否認有人認為北崑在文戲方面有些粗糙，以後我要力求的就是做到既有粗獷大氣，又有像南方細膩溫婉的味道，我覺得要這兩者結合起來會有新的天地，我要力求抓品質。

> 　　　　　　　　（採訪時間：2009年10月20日，地點：北方崑曲劇院）

　　對於北崑的發展方向，筆者建議北崑新戲也應往北崑特色方面發展（北崑其實包含了崑弋與京朝派崑曲）。當以傳承老戲之精髓，研究分析其特點，以復原北崑傳統為要務，老戲復舊及新編戲之比例當自調整。北崑的旦

行傳承中有兩項內容，一是韓派藝術，二是崑弋武戲。韓派藝術講求的是表演，崑弋講究的是武打風格，要不同於京劇，且有自己崑曲的特色。筆者認為北崑該繼承特色之四旦戲（馬祥麟紮靠戲），五旦、六旦則走北崑（韓派）風格。但因自身傳統多從京劇移植，已較難掌握北方崑弋特色。且因沈世華、蔡瑤銑都是南崑過去的，北崑旦腳多少也受南崑影響，已形成交合之態。將來走向正考驗著北崑的領導們。

六、浙江永嘉崑劇院（永嘉崑）

浙江永嘉崑劇，也叫「溫州崑曲」，早在南宋時期，我國戲劇的最早成熟形式——南戲，就起源於溫州。在南戲的傳播過程中，孕育出包括崑劇在內的許多戲劇劇種，而永嘉崑劇也以其行腔平直明快，表演質樸粗獷成為崑劇裏的一個支派。

永嘉崑劇團前身成立於1954年，當時政府重組原崑班藝人，取名為「溫州巨輪崑劇團」。1957年劇團劃歸永嘉縣管轄，改稱「永嘉崑劇團」。文革期間，永嘉崑劇團被撤銷。直至1999年，為了振興永崑，建立「永嘉崑曲傳習所」。2001年崑劇被聯合國教科文組織列為首批非遺之後，「永嘉崑曲傳習所」有幸與浙崑、上崑、北崑等全國六大崑劇院一起獲得國家的扶持保護，並於2005年6月恢復建立永嘉崑劇團。

永嘉崑第一代

劉文華，永嘉崑劇團團長、藝術指導。1956年生人，1970年考入當時的永嘉毛澤東思想文藝宣傳隊。師從旦角周雲娟、阿寶和武戲老師張仁傑等學習永崑表演；也得到上崑華文漪、周志剛、蔡正仁等人的幫助。是永崑解散前的當家旦角，主演劇碼有《白蛇傳》、《百花公主》、《飛龍傳》、《荊釵記》、《三請樊梨花》、《玉簪記》、《牆頭馬上》等。1984年永崑劇團解散後調永嘉文化局工作。1987年排演《斬竇娥》參加首屆南戲學術研討會展演。1991年排演現代戲《嘉富村瑣事》，參加在溫州舉辦的第四屆戲劇節。2006年回復建後的永嘉崑劇團任藝術團長。在新排大戲《折桂記》中飾演夫人、《琵琶記》中飾趙五娘，教授《三請樊梨花》、《百花公主》等戲給新秀由騰騰傳承永嘉崑之旦腳表演藝術。

永嘉崑第二代

由騰騰，工貼旦，畢業於山東省藝術學院戲曲學校（原習京劇），2006年考入永嘉崑劇團工作。師承張寶祥、劉文華、張玲弟。京劇曾演過《扈家莊》、《白蛇傳》、《三請樊梨花》、《四郎探母》等劇碼。2004年，在第二屆全國紅梅大賽中出演《盜仙草》白素貞一角，榮獲表演一等獎。

黃苗苗，畢業於上海戲曲學院崑曲演員班，主工閨門旦。師從胡保棣、張洵澎、王英姿，學習《思凡》、《琴挑》、《雙下山》等劇碼。2003年進永嘉崑劇團工作，師承劉文華、鄭淑蘭、董秀鳳等。其基本功扎實，扮相靚

麗，表演細膩，台風嚴謹。從藝以來，在《荊釵記‧拷婢》、《玉簪記‧秋江趕船》、《八義記‧抱孤出宮》、《釵釧記‧約釵鬧釵》、《張協狀元》、《白蛇傳》、《殺狗記》、《折桂記》、《琵琶記》等劇碼中擔任主演或重要角色。

南顯娟，主工閨門旦，畢業於上海戲曲學校，在校期間，師承王英姿、王君慧，學習《遊園驚夢》、《水鬥》等劇碼。2003年進入永嘉崑劇團，師承劉文華、董秀鳳學習永崑傳統劇碼，所演劇碼有《琵琶記》、《張協狀元》、《殺狗記》、《折桂記》、《拷婢》等。

孫永會，正旦，畢業於中國戲曲學院附中。2000年9月至2007年7月，在山東省安丘市京劇團工作，2007年8月調入永嘉崑劇團至今。師承張繼青、劉文華、周雪雯。主演的劇碼有《折桂記》、《殺狗記》、《癡夢》、《牲祭》、《寫本》等。

金海雷，工老旦。2000年畢業於紹興藝術學校，從事越劇演員工作六年，專工小生。2006年考入永嘉崑劇團，擔任小生行當，兼演老旦。師承劉文華、張玲弟。現為浙江永嘉崑劇團演員。

永嘉崑實因地處南戲發源地永嘉，才得以一息尚存，但人才凋零、青黃不濟卻是最大之考驗，永嘉崑現在的旦行演員都很年輕，多系外劇種轉入，需要較多的舞臺磨練，再由適當老師教授傳統劇碼，掌握永嘉崑特色才能孕育出適合永嘉崑的旦行演員。

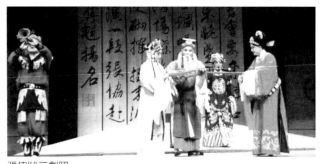

張協狀元劇照

七、湖南省崑劇團（湘崑）

成立於1964年，其前身為1960年組建的郴州專區湘崑劇團，為全國七大崑劇院團之一，是中南六省乃至西南唯一的專業崑劇藝術表演團體。2000年被國家文化部對外文化聯絡局、文化藝術人才交流中心認定為中國著名藝術表演團體。

湘一代（團帶）

文菊林，原郴州文工團團員，1960年調入湘崑改習崑曲，師從彭升蘭、陳綺霞。1961年拜北崑馬祥麟為師，擅長《昭君和番》、《白兔記》、《荊釵記》等。

湘二代（1978年入學湖南省藝術學校湘崑科）三年制

傅藝萍，1964年生，1980年畢業於湖南省藝術學校崑劇科，師承周仲春、傅雪漪。《癡夢》、《搶棍》、《埋玉》、《荊釵記》、《彩樓記》為拿手劇碼。第十九屆梅花獎得主。國家級崑劇傳承人。

羅豔，生於1964年，現任湖南省崑劇團團長，1986年拜崑曲表演藝術家馬祥麟為師，2002年考入中國戲曲學院進行三年的研究生學習，成為「中國京劇優秀青年演員研究生班」唯一的湖南籍學員。擅演劇碼有《昭君出塞》、《贈劍》、《點將》、《尋夢》、《女彈》等。

湘三代（1985入學湖南省藝術學校湘崑科）五年制

雷玲，1990年畢業於湖南省藝術學校，同年進入湖南省崑劇團。工閨門旦，師承金雲、文菊林。1997年被周仲春收為弟子。參加過「張洵澎閨門旦表演藝術」首屆崑劇藝術研修班、「梁谷音旦角表演藝術」研修班。2013年獲得二十六屆梅花獎。

湘四代（1998年入學湘崑學員班，2000年赴上海戲校培訓五年）

劉娜，主攻閨門旦。為湘崑新一代旦腳。

蘇州崑腔流傳到各地後，有的銷聲匿跡，有的被合併、吸收、利用、改造成當地劇種中的部分。因此除湘崑外，湖南的祁劇、湘劇、辰河戲中亦有些許崑腔的存在。

湘崑使用的語言是湖南的地方話，常在鄉野演出，觀眾多為農民，表演風格較粗獷。而湘崑音樂吸收山歌跟民間小調，唱腔少用裝飾音，顯得朴質高亢，自成一格。而湖南嘉禾祁劇團則為半崑半彈的班子，有乾旦劉國卿，

坤旦何鳴翠等旦色。湘崑演員也時常向祁劇演員學習祁劇中的崑腔戲以充實表演。

　　湘崑的李楚池對於過往的名家表演有詳盡的描述：

> 名旦張宏開擅演《漁家樂‧藏舟》，他飾演漁家女鄔飛霞，唱做到家，表情細緻。登場唱第一支[山坡羊]曲子，一啟口開腔，就能使草台下的成千觀眾寂然無聲。藏舟原為蕩槳，張宏開根據湘南河流水急灘多的特點，改用長篙表演出許多優美多姿的撐船動作。他有一個撐船舞姿，身子拱的象一張彎弓，既美又真，群眾評他「一篙抵得八百吊」（即八百串錢）。…[8]

　　湘崑所留傳統旦色劇碼不豐，導致難以從中歸結出湘崑傳統旦行身段、唱腔、表演特色。曾任湘崑主演、戲校領導的唐湘音在其所著《蘭園舊夢》中說道：

> 回想起來最主要的是教學後期對湘崑自己的特色劇碼注意不夠，未能把最有特色的湘崑劇碼作為重點狠抓。……大氣候使教學劇碼的側重點偏移。學習南崑北崑的劇碼較多，而把湘崑自己的代表性劇碼和劇種特色如何繼承下來加工提高，發揚光大注意不夠，至今使這些劇碼出現了後繼無人，臺上斷檔的現象。[9]

　　湘崑旦腳除留下少許經典劇碼如《搶棍》、《藏舟》、《殺嫂》、《出塞》外，其餘多學自南崑各團，尤以上崑為大宗，這與八十年代張洵澎在郴州教授湘崑旦腳不無關聯。湘崑四代自湖南戲校畢業後多送至上海戲曲學院代訓，亦有淵源。湘崑由於地處環境偏遠之故，與其他崑團交流較少，接受觀眾檢驗亦不夠，尚需加強崑劇傳統表演的經驗。筆者建議除已有湘崑特色劇碼外，更可以湘劇、祁劇中之崑腔戲劇碼發展為整折甚或整出的湘崑戲。

[8]　李楚池：《湘崑簡史》，載于張富光編《楚辭蘭韻》，北京文化藝術出版社2008年版，第72頁

[9]　唐湘音：《蘭園舊夢》，北京中國戲劇出版社2010年版，第96頁

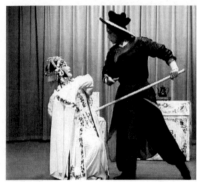
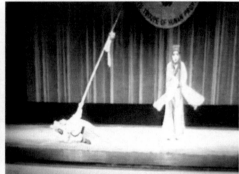

《搶棍》　　　　　　　《藏舟》

八、海外崑劇組織

　　崑劇的發源與傳播多在中國內地，但海外亦有崑劇（曲）之愛好者。1949年兩岸分制時，許多曲家、曲友遷移到臺灣，這促成了崑劇在臺灣的發展，而中國改革開放後亦有許多崑劇從業人員透過不同的管道移居海外，這也為崑劇的傳播增添了新頁。近年來中國為推介崑劇藝術更是不遺餘力，時常派遣崑劇院團赴國外展演，介紹崑劇。本章就來論述海外崑劇旦色發展的現況。

（一）美國

　　上世紀八十年代起許多國內崑劇專業人員抵達美國，當基本生活安定後就結合許多志同道合的崑劇愛好者，組織曲社舉行活動。美國的曲友活動分美東、美西兩大區塊，美東有張充和、陳安娜的「美東崑曲研習社」。今名改為「紐約海外崑曲社」，社長陳安娜（早年由臺灣赴美），副社長尹繼芳（蘇州「繼」字輩傳人）。藝術顧問張充和（張氏四姐妹之么妹於2015年5月病逝）。該社活動正規，能人眾多。還辦初、中級崑曲班，對社會開放，1990年起由史潔華（原上崑演員）教授，近年常邀大陸專業藝人赴美講學、展演。「美西崑曲社」近年指導教師為馬瑤瑤（原蘇崑演員）。

　　華文漪（原上崑演員，赴美前簡歷見下篇之上崑部分），1992年在美國加利福尼亞州洛杉磯成立的「華文漪崑劇研究學社」簡稱「華崑」研究學社。由華文漪任社長，主要成員有蘇盛義、秦銳生、蘇珊（Susan）小姐和喬（Joe）等。該社因為是非營利性的傳習崑劇的組織，所以可向美國文化部申請活動經費。曾參加洛杉磯國際藝術節和西班牙國際藝術節，演出崑劇折子戲。又應邀到俄亥俄大學教崑劇，招收美國學生，教他們演出了《遊園》、《小宴》。後因華文漪之夫蘇盛義去世，「華崑」於2014年停止社務活動。近年她更頻頻參與國內崑壇各項演出活動。

華文漪

（二）香港

　　香港早期並無崑劇傳播，國內改革開放後始有許多崑劇從業人員赴香港落籍，閒暇時亦從事崑劇之推廣，如邢金沙於1986年定居香港，2007年成立「邢金莎崑曲傳習社」，2008年在香港舉辦個人崑曲演出專場。並以《牡丹亭・遊園》、《蝴蝶夢・說親》、《西遊記・借扇》獲得第二十四屆梅花獎。

　　鄧宛霞，香港出生，1985年拜俞振飛為師，1986年鄧宛霞組織香港京崑藝術協會，推廣京、崑藝術，1990年成立鄧宛霞京崑劇團，1990年以演荀派名劇《大英傑烈》榮獲第八屆梅花獎，是香港第一位獲得這項中國戲劇界最高榮譽的本土藝術家。她是京崑藝術大師俞振飛的得意弟子，學習了《琴挑》、《小宴》、《絮閣》、《寫狀》、《水鬥》、《贈劍》等折目，打下扎實的基礎。並隨著名武旦張美娟習武，還受教於李玉茹、杜近芳、曹和雯、姚傳薌（向其學習《鐵冠圖・刺虎》）、梅葆玖、陳正薇等名家，技藝更加深化。她極重視舞臺實踐，經常到內地或在港巡迴演出。近年曾與侯少奎演北崑名劇《千里送京娘》、《義俠記》，又與裴豔玲演出《武松與潘金蓮》等劇碼。2001年於第三屆「中國京劇藝術節」獲「優秀表演獎」，2009年獲「香港藝術發展獎」之「年度最佳藝術家獎（戲曲）」，2010年獲香港特區政府頒授「榮譽勳章」。

　　在香港城大講座《中國戲曲的藝和技》中，鄧宛霞說到「西方常用邏輯思維轉化成理論，由思想引導再到身體運用，這是慢的方法，而中國戲曲確是先身體力行後再發展出理論，更適合演員」。

　　總觀鄧宛霞，雖京、崑兩抱，不過總體演出京多崑少，又受香港環境語言影響，其唱、唸不可能如蘇州發音般糯軟，這樣的前提下可知其所演繹之崑劇亦似台崑、北崑一般。且香港的文化環境對大陸的其他戲曲劇種都比不上對粵劇的熱情，這是地域所限，非京、崑之不濟。但鄧宛霞在香港對京、崑的推介確是不容置疑的。

鄧宛霞

（三）臺灣

　　1949年幾個大陸京劇演出團體因戰事滯留於台，他們將北方的京崑劇碼在台承襲下來，此時許多南方曲家、曲友亦遷移入台，如顧傳玠、張元和伉儷，徐炎之、張善薌夫婦等，他們都為崑劇在臺灣的發展貢獻了一分心力，夏煥新、徐炎之等常年在學校、社團、各處傳遞崑曲，爾後才衍生出崑劇在臺灣的復興。

張善薌教學

　　臺灣的崑劇團體均非官方組織，全為民間團體，性質等同于內地曲社組織，重要的有臺灣崑劇團（台崑）、蘭庭崑劇團、水磨曲集、臺北崑劇團、絲竹京崑劇團……等

　　臺灣1991年至2000年曾數次舉行「崑曲傳承計畫」，招收專業京劇演員及曲友學習崑劇。其教師來自內地各崑團之著名演員，如張繼青、梁谷音、王奉梅等（崑曲傳習班）。2000年中央大學教授洪惟助成立臺灣崑劇團（簡稱台崑），吸收這些學員中的京劇專業演員為班底（非官方組織、非固定有給制），每年定期舉行公演。台崑旦行演員有陳美蘭、郭勝芳、楊莉娟、唐瑞蘭、王耀星、陳長燕等。因本身為京劇演員，故唱崑劇帶京味，台崑亦無自身傳承體系，僅以戲為主（即哪出戲學自誰）。除卻台崑外，尚有蘭庭崑劇團、水磨曲集、絲竹雅集等曲友組成的民間劇團，他們偶爾也舉行公演，

有時也找臺灣京劇演員或台崑成員，甚至大陸崑劇名角合作演出。此因臺灣
崑曲演出非合約性質，多為單場計價，即無所謂身分歸屬問題（臺灣專業京
劇演員任職專業京劇團體，在民間崑團兼唱崑曲不屬正職工作）。

　　台一代（徐炎之、張善薌教授）徐露、紐方雨、王鳳雲等，均出身大鵬
劇校、大鵬劇團。

　　1980年第一屆新象藝術節，演出《學堂》（徐露飾春香，王銀麗飾杜麗
娘）、《遊園驚夢》（徐露杜麗娘，紐方雨春香，劉玉麟飾柳夢梅）。1984
年白先勇製作《牡丹亭》，徐露飾杜麗娘，王鳳雲飾春香，高蕙蘭飾柳夢梅。

徐露演出《牡丹亭》之節目冊

　　另有「雅音小集」郭小莊等劇校出身之演員，承襲傳統京劇中之崑腔劇
碼，演出至今。

　　台二代（大陸著名崑劇演員授藝）陳美蘭（大鵬），郭勝芳、楊莉娟
（陸光），唐瑞蘭（復興），王耀星、陳長燕（國光）等，此代演員大多生
於六十年代中、後期至七十年代初期（恰如省崑三代至崑三班段），常年致
力於京劇演出，崑劇偶一為之，故難以崑劇專業要求之。

　　「台崑」近幾年邀請大陸名角合作演出，以提升團員崑劇演出之能力
（演員仍以京劇為專業）。如2009年之「蘭谷名華」（旦腳為梁谷音），
2011年之「西牆寄情」（旦腳為張靜嫻）等。近因洪惟助教授退休，台崑已
於2014年停止業務活動。

　　「蘭庭」亦時常邀國內名角與臺灣演員合演，如邀請孔愛萍與在台定居之溫宇航合作《尋找遊園驚夢》等。

　　臺灣國光劇團、戲曲學院劇團皆為專業京劇表演團體，除京戲中之崑腔武戲外，偶演崑曲，如國光劇團魏海敏與上崑蔡正仁演過曾永義新編崑劇《梁祝》，戲曲學院劇團朱民玲演出曾永義之《孟姜女》、《李香君》、《楊貴妃》，但這些京劇演員所演之崑劇，還是京味十足。

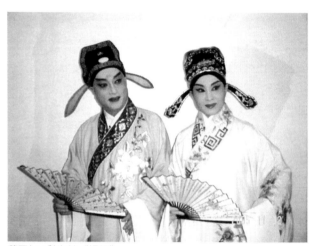

蔡正仁／魏海敏《梁祝》

　　筆者認為，京劇演員轉演崑劇有其擅長之事，如身段基本功等，但咬字發音行腔需重新修正，轉崑劇之後就不要再回頭唱京劇。因京劇為北方劇種，有著剛強粗獷的表現力，崑劇為南方劇種，有著娟秀綺麗的南派風格，兩門抱的結果就是成了「京崑」，南崑韻味皆失。台灣崑劇發展不可能像湘崑、川崑等用當地語言發音，只能向南崑靠近，但兩地環境不同，如何發展有待研究。

　　崑劇除江、浙、滬等南崑與北方之北崑外，另有川崑、滇崑、徽崑、贛崑等崑腔支流，但因無確切組織故無法列入。

　　總覽下篇，筆者對各團之崑旦給予四字之評：上崑旦色求新求變，省崑蘇崑原汁原味，浙崑永嘉相容並蓄。北方崑弋精湛武藝，湖南湘崑樸質俚氣，海外崑旦再接再厲。

結論

　　本文上篇已從歷時性的角度將旦行各家門的起源、演變、發展，演員及唱唸做表、服飾化妝等作一剖析，下篇更從共時性角度對各團旦色作一分析比較。我們從中不止能比對出崑旦這一行當從古到今的流變，更能對應分析出各團旦色之不同特色。

　　在下文中，筆者將對每章相關的部分，如崑旦的劇碼、唱唸、作表、服飾及崑旦的傳承作出總結。每部分綜合一旦到六旦作整體說明並對崑旦將來的發展作一建言。

　　行當家門的界定：

　　清初旦色家門劃分較寬泛，如乾隆期之「作旦」、「風月旦」、「武小旦」皆歸「貼旦」行，清末崑班將「作旦」劃歸三旦，「武小旦（刺旦）」歸四旦，「風月旦」歸六旦，幾經分合，隨著崑劇的沒落，如今作旦、風月旦，刺殺旦皆有回歸六旦應工之勢。

　　南崑諸團旦色如張繼青、胡錦芳、梁谷音、王芝泉、張靜嫻、王奉梅等在香港城大之講座，與北崑喬燕和、中國藝術研究院胡芝風在蘇大講座中每個人對旦行家門的分類都有不同，這是其個人的分法，但以筆者觀點來看，分類須以學術理論作依據，不能道聽塗說。如周傳瑛曾說喬小青歸六旦，而現今一般演員都是以五旦應工，筆者認為這需要看該戲的傳授源流，更要從人物性格及表演來觀其所屬行當。亦可從歷來演出資料中尋求明確界定。如曾扮演喬小青的金德輝擅唱《尋夢》，則可說明此腳色當屬五旦無疑。

　　綜合上篇各章節所述，經歸納整理後，筆者將崑旦的家門依據人物身分、性格來劃分，並將模糊之處作一明確分析，例如「作旦」，許多介紹文章皆書作旦扮演天真活潑的少年，也扮演性格開朗的青少年女性，如《相約討釵》的芸香、《慈悲願》之胖姑，《送京》之京娘，以上所述折目之角色究竟當歸作旦，還是貼旦，並無明確的劃分，今以傳字輩作旦方傳芸為例，其照傳統崑班分類行當學習，其串演之作旦都為年輕之男性，未曾演過芸

香、胖姑、京娘等角色即可證明作旦當扮演年輕男性。故筆者將崑旦家門簡單歸納如下：

一旦（老旦），上了年紀的婦人，其下輩人士為劇中主要人物。

二旦（正旦），已婚的中年女性。

三旦（作旦），扮演年紀幼小的男子。

四旦（刺殺旦），劇中需要翻打撲跌技術的女性。功架四旦則以把子開打為主。

五旦（閨門旦），身份高尚（落難時亦同）且貞良賢淑的女性。

六旦（貼旦、風月旦），身份較低下，個性活潑外向的年輕女性。

七旦（旦雜），丫環、宮女等群眾或龍套腳色。

各家門旦色以單折為最小單位，意即在不同折目中可依劇情、人物性格而改變其家門行當，如《連環計》之貂蟬，在《賜環》、《拜月》等折目，其身尚處於王允府中，身份又為歌伎，故以「貼」扮演，至婚後《梳妝折戟》就應換「五旦」應工。時至今日一本或多本之名稱不連貫已不必深究，以人物個性劃分即可。

不同地域之崑劇旦腳有不同的分列方式，如「甬崑九旦」（旦行九家門）說法雖今已不傳但筆者認為可作參考，其一旦到九旦按照年齡區分，九旦即旦雜（耳朵旦），初習旦腳即為九旦，有些白口，此為適應旦行的入門，也兼演些無甚唱作的娃娃生；而後八旦有些唱做，權當配角，如《遊殿》、《佳期》的崔鶯鶯等；七旦又稱花旦，同于南崑之六旦、風月旦，如《佳期》之紅娘、《挑簾裁衣》之潘金蓮；六旦則為較沉穩之人物，性格較深沉，如《活捉》之閻婆惜、《偷詩》之陳妙常；五旦穩重文靜，如《小宴驚變》之楊貴妃、《出塞》之王昭君；四旦又稱「潑旦」，劇碼同南崑四旦之「三刺三殺」；三旦等同南崑之閨門旦，為未婚之妙齡女子，如《牡丹亭》之杜麗娘、《風箏誤》之詹淑娟；二旦同于南崑之正旦，如《琵琶記》之趙五娘、《爛柯山》之崔氏；一旦同南崑之老旦，如《見娘》之王老夫人、《拷紅》之崔夫人等。這些旦色一體相承，自幼年入班唱九旦，年紀稍長，從貼旦、風月旦唱到刺旦，最好的年齡唱閨門旦，過了妙齡改唱正旦，到年老色衰剛好唱老旦。真可說，「一生為崑旦，半點不求人」，是為崑旦而鞠躬盡瘁矣。

一、總結

（一）劇碼文本方面

傳奇劇碼文本留存眾多，有工尺、沒工尺的不知凡幾，補園主人所藏手抄崑戲曲譜高達八百九十六折，而《崑戲集存》所錄有承襲的劇碼僅為四百十一折，且許多只有名稱而現今舞臺多已不傳。筆者認為不傳之原因如下，解放初期，政治轉換之際，人心不定且當時剛經過中日交戰、國共內戰，民生凋弊，許多藝人生活無以為繼，就已失去許多劇碼。五十年代開始恢復崑曲招生傳承，僅存些許傳字輩藝人教授劇碼。六十年代各團第一代剛學成畢業，許多戲未經舞臺歷練成熟又遇十年浩劫，八十年代浩劫過後當百業俱興，各地崑團紛紛成立，九十年代別的地方劇種蓬勃發展，可崑劇卻仍知音寥寥，直至20二十世紀末才稍有起色，2001年被評為聯合國非物質文化遺產代表作時崑劇才獲新生。試想六十年代學的戲，二、三十年沒有過舞臺實踐，還能記得多少，尤其那還是個思想鬥爭不曾歇止的年代。演員現今所謂的復舊只不過是自己多年所學技藝及經驗轉化出的成果，這已有如傳字輩的捏戲，已並非當年其師所授之原汁原味，再加上現今演員均多方涉獵其他藝術門類，所表演出來的，要想不參雜他行也很困難。

沈傳芷曾新捏《癡訴點香》、《前逼》、《蘆林》等折目，姚傳薌亦捏過《寫真離魂》、《澆墓》等。當今成熟之崑劇演員也都有捏戲的能力，如何平衡、取捨就端看個人的功力了。如張繼青、汪世瑜幫青春版《牡丹亭》新捏折目，梁谷音捏《陽告》，張銘榮捏《吃糠》等。這些新捏之崑旦劇碼，除豐富崑劇的旦色劇碼外，更能促進崑旦表演的發展。

1.劇碼的增減（腔調分與合）

乾隆時期崑腔與時劇、梆子腔劃分嚴謹，但至同治時期已將《打花鼓》、《和番》（即《出塞》）、《奇雙會》等時劇劇碼歸化於崑，以別於皮黃。從《清代燕都梨園史料》所載的劇碼中可看出崑旦腳色分類及劇碼歸類變化等。此時為「由分到合」的階段，這促使許多時劇劇碼進入崑腔體系，也豐富了崑旦的表演內容。

而京劇中的崑腔戲是皮黃在其發展過程中吸收而未化之作，如京劇崑腔的《水鬥》、《斷橋》，在梅蘭芳時期仍沿用崑腔，此因當時這些劇碼尚未

發展成皮黃腔，故仍以「兩下鍋」形式演出。但至今轉化已成，京劇之《盜草》、《金山寺》皆有以京腔皮黃呈現（京劇演員李炳淑版、劉秀榮版）。目下京劇院團所演《斷橋》多為杜近芳或李炳淑之皮黃腔調版本，少見有演崑腔版。《遊湖借傘》亦未見傳統崑腔演出的版本。筆者認為這可稱之「去崑腔化」（將崑腔曲牌體唱詞換作以京胡伴奏之板腔體皮黃腔上、下句唱詞）。這是「由合到分」的階段，也是京劇越發成熟的表徵。筆者再以川劇為例，其亦正處於當初京劇換化為大劇種時的相當過程中，京劇包含崑腔、皮黃、梆子及小戲聲腔（如柳枝腔）等，但以皮黃為大宗。川劇包含崑、高、胡、彈、燈五種腔調，但以高腔最能表達四川地方劇種高昂的聲頻特徵，因此其崑腔曲調除少許丑腳劇碼留存外，多已化入高腔體系當中，例如川劇高腔《思凡》中的「崑頭子」，其餘川崑之旦行劇碼多已不傳。

2.劇作之張冠李戴

以前的伶人學識不豐，故常有「張冠李戴」之舉，為將相近故事內容連成一戲（如《爛柯山》與《漁樵記》，《西遊記》與《慈悲願》，《鐵冠圖》與《虎口餘生》），也不管作者是否為同一人。今日切不可如此，隨著民生富裕，將崑劇（曲）納入藝文生活的一般民眾越來越多，隨著知識水準的提升，對偽劣的仿品有分辨的能力後，張冠李戴之亂相勢必遭棄。

當代演員演出之所謂「全本戲」大多經過改編，這些崑劇舞臺劇名延用傳奇舊名而內容另行刪改的劇碼不計其數，這些仿古的「舊瓶新酒」，有的是以傳統折子串連，加些當代人的現代觀點補論（如省崑《朱買臣休妻》），有的僅摘些古本詞句（如上崑《潘金蓮》），更有的為全新詞、曲的創作（如北崑《琵琶記》）。但無論用怎樣的修改模式，都與原傳奇（折子戲）之文本有所差異，沒有深入研究的人常被這張冠李戴的內容搞的摸不清頭腦，納悶這作家怎麼作品文詞風格不甚統一。筆者認為此種劇作最好不要沿用原傳奇之名，以免產生混淆。蘇州崑曲研究者顧聆森對此也有他的看法：

> 出於某種理念而對《桃花扇》進行傷筋動骨的改編，似不必再命名為《桃花扇》，譬如另起一個諸如「侯方域與李香君」之類的劇名更好。但作為崑劇四大古典名著之一的《桃花扇》，人們懷念它，渴望有朝一日能夠在當代崑劇舞臺上還它的本來面貌。[1]

[1] 顧聆森：《聆森戲劇評論選》，香港東方藝術中心2001年版，第219頁

3.案頭本與演出本

　　案頭傳奇本與舞臺演出本的差異頗大，我們從兩者的變化中可發現歷代藝人除刪節劇作原文外，多將道白改成地方語言白口以拉近與觀眾的距離，同時亦可表現演員的技能，故修改傳奇原著之道白是為接續舞臺演出需求，但切不可更改曲詞，因這牽涉到格律用詞的問題，文詞多為劇作家精心推敲，切勿改其本貌與原意。劇作家賦予人物的個性都是作者精心打造，有其思維主旨，今人切勿用其個人現代觀點強行篡改之。

　　折子戲為崑劇演員必攻之基礎，折子戲較短小，短的二十分鐘長的最多三刻鐘，折子戲中主要人物亦不多，偶有些龍套邊配角色，少數幾個人就能演一折戲，這機會對各行演員來說是均等的，但將串折、疊頭戲整編為全本或小串本則是要靠組織合作，能擔綱演出小全本的演員往往是劇團較重視的演員，例如我們觀察各團「本戲」演出名單即可看出，每個時期各劇團主要旦腳誰受重視，可都是一目了然的。

　　各團有各團的「底」，也可說是各團風格的呈現，宏觀來說就是各團傳統之呈現，微觀的來說就是各團在音韻、唱唸、表演、服裝各方面上的特色。不同時期對載體的要求不同，有時強調文字，有時強調音樂，有時強調合乎政治需要，無論偏向何方，都以不能更動崑曲的本質為優先考慮的因素。

　　以目前演出方式來看，傳奇動輒四、五十折，在生活快速的當今社會已不符合需求，縮裁劇作是最合乎當今戲曲觀眾審美的，有完整之故事架構，又能讓觀眾在短時間內領略崑劇之美，因此可對原作進行刪節，劇作家總希望自己嘔心瀝血之作品能照自己的初衷重現舞臺。對於古本復舊，筆者贊成「只刪不改」。香港學者古兆申也有他的看法，他認為：「有人強調只刪不改，認為這才是對作者的尊重，並把此一作法定為原則。這其實是不通的。首先，刪了也就是改了，如果把原著好的部分刪掉，把不好或平庸的部分留下來，更是把作品改壞了。」[2]但筆者認為每個時代有每個時代的審美觀，歷來許多知名藝術家直到死後百年才被人發現他作品的價值，我們不應以當代眼光來束縛古人之作，又誰知或許百年之後這些不被現代目光所及的作品能散發出它的光環呢。

2　古兆申：《長言雅音論昆曲》，香港天地圖書有限公司2009年版，第247頁

4.特色家門劇碼

由上篇清代宮中承應崑腔劇碼觀察可發現六旦劇碼較多，五、六旦兩門抱劇碼也較純五旦劇碼（今之分類）為多，情緒起伏大的劇碼較受歡迎，純唱工的崑戲較少。而今許多早期之禁戲因環境變化而紛紛解禁，這使崑旦劇碼更為豐富，更能促使旦行各家門發展出新的方向。

文學史上許多傳奇經典劇碼（折目），如旦行老旦之《刺字》，正旦之《雙官誥》，作旦之《花報》、《打番》，四旦之《刺湯》、《殺惜》，五旦之《浣紗記》、《千金記》，六旦之《翡翠園》、《桂花亭》等，尚待重新整編，筆者期盼他們早日重現於崑劇舞臺之上。

（二）音樂唱唸方面

我們從上篇各團唱腔比對中可發現不同時期由於政策及方向的不同，音樂唱唸的發展也不同，如傳字輩遵守古譜，一字一音不差，全折完整；而到了建國後第一代演員時期，由於「戲改」的影響，許多傳奇作品遭到刪修，文詞及音樂唱腔有所改變。而時至近期，特別是崑劇獲非遺之後，傳統劇碼又回歸原本之曲詞，但為舞臺演出效果而對繁冗之曲詞有所刪減，這是為了順應當代戲曲審美及觀眾需求所作的改變，但要注意「曲牌體」，不可任意以字句銜接，最好是兩支同名牌子作接合，刪去上段或下段（如現今演出之《題曲》）。音樂曲牌有格律要求，在不破壞體例之下可作適當銜接。音樂理論中，節拍有強弱之分，四拍通常是「強、弱、次強、弱」的順序，崑曲一板三眼之節奏也當依此處理，擅接就會打亂重拍，故不得不慎。而現存曲譜中也時常有詞句相同但標不同之曲牌名稱，當依照曲牌格律修正之。

崑旦的唱多用小嗓（假聲），清代徐大椿《樂府傳聲》曾云：「至人聲之陰陽，則緊逼其喉，而作雌聲者，謂之陰調。……然即陰調之中，亦有陰陽之別，非一味逼緊也。……放開直出者為陽之陽，將喉收細揭高，世之所謂小堂調者，為陽之陰。」[3]其本為發聲用嗓的概念，筆者將之引申為旦色唱腔的用法，前一句是小嗓假音的用法，五旦、六旦用之，第二句是正旦的唱法，陰中有陽（略帶本嗓）是雌大面的唱法，第三句，唱腔中偶爾「陽中含陰」則是形容老旦的應用。

[3]　（明）徐大椿：《樂府傳聲》，《中國古典戲曲論著集成》（七），北京中國戲劇出版社1959年版，172頁

雖然不同旦色嗓音需求不同，且嗓音均為天生無可改變，但可通過後天學習用嗓及發音方式來達到所需結果。而崑劇最重要的就是曲唱，除了出字歸韻、四聲陰陽外，「腔格」是唱出曲情的一大要點，雖然旦腳在運用腔格時差異不大，但各個家門之腔格運用也有不同，如上聲字之「嗐腔」，五旦、六旦遇到此腔宜輕聲下「嗐」，突顯嬌態。而正旦、四旦則可強調下滑重音以顯剛烈悲壯之勢。另如閨門旦在唱「三疊腔」時，第二個疊音只要微高即可，不必似正旦般唱高一度來強調重音。

1.崑旦的唱，升降調（KEY）問題

2012年由京劇演員史依紅與崑劇演員張軍所演出的崑劇《牡丹亭》，因演唱時改變笛色（升調）之問題而引發崑劇界的兩極看法。其將小工調曲牌（D調）以六字調（F調）演唱，此舉因史依紅為京劇演員，而京劇演員用嗓發音不同于崑劇演員之故。崑劇用嗓較內斂，京劇較外放，以京劇旦腳與崑劇旦腳作比較，京劇西皮（定弦63）基本唱#C調門，唱腔旋律高音唱到MI—SOL間，就是G—bB。崑劇小工調（D調）占多數，高音通常到MI，也就是音名#F的音。京劇唱腔「勁頭」用的比崑曲多，崑劇音域較寬、低音也多，用慣京劇發聲的演唱崑曲總有低不下去的感覺，因此想到提高調門，但調門升KEY之後崑曲韻味就大異其趣了。其實崑劇演員改調歌之亦不在少數，（詳見各章唱唸一節），能否改調只是觀眾的觀點討論罷了。崑曲的這一特點實不若京劇皮黃來的科學。實為此時與彼時也。中國早期都用平均孔笛，一支笛子轉七個調門，轉調後音準有很大問題，如今都用不平均孔之十二平均律的套笛，換調換支笛子也就是了。筆者認為此問題仍有許多討論的空間。傳字輩張傳芳說：

> 「曲牌【山坡羊】為什麼老生要用尺字調，旦要分成兩個調呢，一方面是為了角色的感情，一方面也為了人物的個性，它不是單純的為了唱，是從戲出發的。…這是因為當初定音的時候，是按照劇情按照角色來定音的，並不是為了某一個人嗓子來定音的。」[4]

大、小嗓所用同曲牌但調門亦不同。《折柳陽關》生旦用小工調。花臉老生用尺字調。有些曲牌只能用凡字調，但有一部分用凡字調的可改用小工

[4] 張傳芳：《昆劇的曲牌與打擊樂》收於《昆劇觀摩演出紀念文集》，上海文化出版社1957年版，第27頁

調，像【山坡羊】，正旦唱凡字調，但《驚夢》杜麗娘唱小工調。【懶畫眉】、【二郎神】只能用六字調，用其他調，味就不對了。

以上是曲調更動笛色高低的問題，另筆者發現今許多相同劇碼曲譜之工尺不甚相同，從《太古傳宗》到《納書楹》再到《遏雲閣》、《六也》、《粟廬》到《振飛》，許多腔有小的變化，但往往變的更好聽更合乎曲情。這都是前人不斷改進積累的成果。

唱腔方面，現今國內各團對曲唱之咬字運腔要求不同，也時有增刪曲牌或文字之舉，但膾炙人口的著名唱段如《遊園驚夢》、《思凡》、《琴挑》等各家唱譜大同小異，尺寸（速度）亦小有差別。而民國時期的崑旦演員或曲家常灌錄有唱片傳世（見上篇各章），筆者對照後發現都依照傳統曲譜歌之，少有自行創腔或改調的情形。在以保護傳統為主的今天，越是原始的狀態越值得保存，反過來說，曲辭之工尺也不是不能更改，陳宏亮說過只要改的恰當，改的動聽，合乎崑唱規律的就是適合的。

2.語音問題

李漁在《閒情偶寄》中說到「正音維何？察其所生之地，禁為鄉土之言，使歸《中原音韻》之正者是已」[5]，說明崑唱準確咬字的重要。王驥德也指出了南北曲字音，其陰陽調值的高低剛好倒置，故南曲宜以南音唱之，不必強從北音。沈寵綏更提出韻腳當共押「中原音韻」，句中字面則南曲以「正韻」（洪武正韻）為宗，北曲以「周韻」（中原音韻）為宗的折中之論。對於崑劇的咬字，在明人的研究中就說的十分清楚，以中州韻為主，不可帶鄉音，但筆者認為這是在普及崑曲、擴大崑曲影響的前提下，由那時代的人決定的，但當今審美已有不同，且聯合國非遺的宗旨就是要保持原樣，中國許多戲曲腔調都是依字行腔，如果地方戲都統一，沒有地方口音那就不成為地方戲曲，故筆者認為蘇州中州韻更能展現蘇州方言及地域特色的美，但北曲無南字，南曲無北音還是基本的遵守原則。

江浙滬的演員，雖非地道蘇州籍，但因本身為吳語系，條件得天獨厚，不用過於考慮咬字的問題，崑曲雖用的是「蘇州中州韻」，但總比其他語系的人學習崑劇唱、唸方便得多。其他的崑團演員（北崑、湘崑、台崑）就得講究些。所以古籍中早有「必用吳兒」的說法。顧兆琳自述近年上海戲校崑劇科招生，其遍訪江蘇、浙江的小學，找尋適當之人才，再請托其父母、師

5　（清）李漁：《閒情偶寄》，西安三秦出版社2008年版，第67頁

長允其入校就讀。如今之崑五班旦行演員籍貫不是上海、江蘇就是浙江，這都跟以崑劇所用之語音挑選人才有很大關係。

3.節奏問題

各團因應表演需求而產生相同曲牌之板眼、速度有異，吳新雷曾對各地崑腔之特色曾作一綜合評論：

> 永崑特色不水磨，節奏快。溫州跟金華都這樣，北崑也較快，但湘崑、北崑還是尊守崑曲原有的體例，金華崑、溫州崑的變化就大了，愈簡單愈好。[6]

其所說的這些音樂特點自然也體現在崑旦的唱腔方面。

（三）身段表演方面

《梨園原》、《閒情偶寄》中都有戲曲身段要求的論述，崑劇身段可在傳統基礎上再進行創造。表演方面則照個人所擅可自由發揮，重點要吃透詞意，因理解不同就產生不同的動作，如《鬧學》的「陪她理繡床」，《遊園》的「彩雲偏」。動作需合乎劇中人之身分以適切表達。

演出場地與形式對戲劇創作也都有關係，崑劇演出場地從廳堂轉到廣場，相對的許多動作有所轉變，例如《審音鑑古錄》中《荊釵記・參相》一折，本有描述淨腳「杯裏攪湯匙」之動作，但場地變大了此類小動作觀眾看不清就沒戲劇效果，後來演出就刪除了。

「身段譜」在錄影未普及前為戲曲身段之最佳留存方式，今之重要性遞減，但古身段譜卻是我們研究崑劇表演歷史的重要資料，筆者曾參照許多藝人所寫之古身段譜所述，欲還原其身段，但發現有許多描述不夠詳實之處，故筆者認為今後我們在寫身段譜之時，動作描述要講手勢之順逆、正反（手心手背），位置高低、距離前後、身形方向、腳式與地位及移動方式（直線或圓弧）等，而臉部方向、視線高低及表情則另論。我國戲曲所說地位通常指九龍口、上場門、下場門等，西洋戲劇舞臺劃分法更為恰當，共分九區，涵蓋全舞臺。如將中西舞臺藝術相結合，更能將此記述方式發揮到極致。因此，筆者建議「身段譜」可與西洋「拉邦舞譜」[7]相參照。

[6] 洪惟助主編：《崑曲演藝家、曲家及學者訪問錄》，臺北國家出版社2002年版，第580頁

[7] 魯道夫拉邦Rudolf von Laban〔1879~1958〕。他以「拉邦動作譜記法」和「拉邦舞譜」在

　　我們從本文上篇記載之許多演員及演出劇碼中可觀察出，兼擅家門實為應合觀眾喜好之舉，因一人所擅行當細分後定與其家門有關，當他將所擅家門之表演跨入另一家門後與原家門之間會產生交互之影響，反映在表演上就是所謂的個人風格，亦即混淆固有家門的特質。如今專業演員常打破行當跨界演出，以顯多方才能。而曲友更是沒有行當家門限制的，許多曲家生、旦、淨、丑兼習，且旦行遍獵正、作、刺、五、六等家門角色。王傳蕖在《蘇州崑劇傳習所始末》中也說：

> 崑劇沒有流派，因為唱腔用的是曲牌體套曲，與板腔體不同，按曲填調，依曲尋腔，唱法都是一樣的。從唱腔言，沒有流派。表演上有流派，各人都可形成個人風格，但最終要歸結到行當中去，以行當規範表演，這樣共性多於個性，好像又沒有了流派。當然每個人在唱腔、表演上還是打上個人烙記，比如我唱正旦，尤彩雲就不一樣，俚較實、較平，我是虛虛實實、輕重緩急，要說流派，這就是流派。崑劇沒有四大名旦、四小名旦的藝術派別。[8]

（四）服飾妝容方面

1. 戲曲服飾的改良：戲曲服飾不分朝代、季節、地區，並具有程式性、符號性、裝飾性、可舞性等特徵，在不違背人物行當、家門及角色的個性前提下可適度調整運用，非一成不變。其用料、色澤、剪裁、花型都能在傳統中作適度改進。如青春版《牡丹亭》之服飾即為改良成功的案例。

2. 傳統造型的變化：因梅蘭芳古裝頭的加入，豐富了容裝造型，也為崑劇裝扮增添了新的方式、新的選擇。如傳統折子戲，旦腳均梳大頭，但新串全本戲則改作創新髮式，如上崑《折柳陽關》之於《紫釵記》，《驚變埋玉》之于《長生殿》。

崑劇旦腳妝扮不斷在變化，新近發展出來的古裝包頭飾，貼片大頭但後不梳假髮，而是用線尾子替代，（如北崑新編《紅樓夢》、《李香君》），這種方式既保有傳統大頭的線尾子，去掉了後髮髻及後三件顯得輕便，古裝頭之頂髻又能有不同髮式之變化，甚合女角眾多的新編戲風格。貼片

舞蹈史上佔有一席之地。傳統的舞譜只記錄時間與步伐，而拉邦為了彌補其不足，進而更深入的加入時間、空間與量化的方式記錄身體動作。

[8]　王傳蕖憶述《蘇州昆劇傳習所始末》（北京昆曲研習社朱複記錄整理）

是最凸顯戲曲造型的特徵，除傳統七片外，有大柳及側開片等新的貼片方式，更增添視覺美觀。

3.妝容色彩的運用：現在戲曲旦腳的化妝已不僅著重紅、白、黑的顏色，也不局限于傳統的油彩，也會吸收許多影視妝的優點。如眼影會用咖啡色，更用現代的粉狀修容餅修飾臉型，但此類妝容較適合軟性之越劇、黃梅戲，而傳統之黑、白、紅分明仍是古典崑劇的重要特徵，不能輕易拋棄。

4.吊眉技術的精進：眾所周知隨著年齡的增長，皮膚的鬆弛使眾多青春不再的藝術家難以在舞臺上展現其豐富的舞臺表演而不得不轉向幕後發展，但近年隨著科技的發達，國內從許多西方電影畫妝技術獲得靈感而改進傳統吊眉方式，能使年紀大的演員通過技術性吊眉，年輕幾十歲，延長其舞臺壽命。

（五）演員記載方面

　　歷史文獻中對崑劇旦行演員雖有所記載，但中國自古以來都是重文人輕藝者，故著墨不多，許多只有名字而無詳細描述，筆者僅能從眾多文獻中挖掘一二，並照劇碼分歸各家門。此外尚有許多歷史記載為旦腳，但未知確切家門的演員，如明代《鸞嘯小品》中的潘瑩然、何文倩等。更有如傅靈修、楊仙度等擅唱崑劇的知名女優。至清代《燕蘭小譜》、《日下看花記》等品花錄中之旦色則是多如江鯽，不及備載，只能割愛。清沈起鳳《諧鐸》卷十二，「南部」條亦書有崑劇旦色之評點：

> 吳中樂部，色藝兼優者，若肥張、瘦許，豔絕當時。後起之秀，目不見前輩典型，挾其片長，亦足傾動四座。如金德輝之《尋夢》，孫柏齡之《別祠》，彷彿江彩蘋樓東獨步，冷淡處別饒一種哀豔。朱曉春之《歡月》，馬奇玉之《題曲》，正如孟德曜練裳椎髻，不失大家風範。張聯芳之《思凡》，曹遠亭之《佳期》，又似孫荊玉舉止放誕，而反腰貼地，要是天然態度。王阿長之《埋玉》，周二官之《劈棺》，如徐月華臨青陽門彈箜篌，一時聲情俱裂。戴雲從之《偷棋》，沈人瑞之《盜令》，未免稍軼範圍，卻似趙飛燕跋扈昭陽。而掌中一舞。頗能竄易耳目。至如張修來《思春》一出，雖秋娘老去，猶似十三四女郎堂上簸錢光景。一兒歌場，得此數人提倡，稍可維持菊部。[9]

9　（清）沈起鳳：《諧鐸》，陳果標點，重慶出版社2005年版，第153頁

　　我們從古籍中挖掘，尚能獲悉明、清兩代崑劇旦色之各家門優秀演員的少許情況。而當今成名演員則多有傳記性書籍留世。兩相比較，演員地位之變化真不可同日而語。

（六）崑旦傳承方面

　　聯合國教科文組織2001年頒佈了「人類口頭和非物質遺產代表作」，中國崑曲及許多世界各地瀕臨失傳的文化項目得以重新回歸人們的視野。而《保護非物質遺產公約》中的「保護」定義為：「採取措施確保非物質文化遺產的生命力，包括這種遺產各方面的確認、立檔、研究、保存、保護、宣傳、弘揚、承傳（主要通過正規和非正規教育）和振興。」[10]在世界愈趨向同質化的今天，保護文化的獨特多樣性才更顯得重要。而「傳承」是保護「非物質文化遺產」最重要的課題。傳承就是一代一代的延續。對於崑曲來說，傳承也是最為重要的，現在講究「原生態」，崑曲（劇）的原生態已不可見，但儘量復原其舊貌才是首要之舉。各團當以保留其特色（地域性）為重點。崑劇既獲得非遺，筆者認為其任務當為保持傳統，對於傳承方面張繼青在香港城市大學講座《崑曲的未來與人才培養》中提到：

　　　　我覺的我們的責任是將我們自己學到的藝術，老先生傳給了我們，我們如何更好的不折不扣的保持，就像古兆申先生講的，原湯原味的，這種經典的著作，老先生一代一代傳下來，到我們手裏就不要輕易的把它捧掉。正如《尋夢》是姚傳薌繼承傳下來，當然姚老師也有所創造，之前還有錢寶卿、丁蘭蓀，都是一脈相傳，不止是一兩代人，起碼都是乾隆時期傳下來的，你要改要有基礎，古為今用要有借鑒。不是憑空而造。（2009.4.20）

　　筆者認為戲曲演員所呈現的表演，其師承與個人經歷都是組成其表現之一部分。任何項目之老師所教內容都是其基礎之一，加上各人天賦與努力，不斷吸收才能成為表演藝術家。而張繼青對閨門旦與正旦的舞臺表現掌握的十分恰當，能將崑劇之歌舞並重、人物性格藉由唱、唸、做表達出來。由上篇的《琵琶記》、《西遊記・認子》、《爛柯山》表演分析中我們也可看出張繼青尊循傳統的觀念。

[10]　鄭培凱主編：《口傳心授與文化傳承》，廣西師範大學出版社2006年版，第40頁

曾任蘇崑團長的徐坤榮說：「把崑劇遺產的家底盡可能多地摸清楚，便於研究整理吸收，也使演員演藝進步，即使劇碼本身沒有公演價值，也具有借鑒認識的作用，是發展提高崑劇藝術的養分，同時對戲劇文化的研究有其作用」。[11]1980年到1981年徐曾把十六位傳字輩請到南京錄了一批折子戲，1986到1987再錄時只剩十三位，1992年時僅剩八位，由此可見搶救崑曲是多麼急迫的事。隨著2010年最後一位傳字輩倪傳鉞的逝世（呂傳洪為小班），「崑劇傳習所」就此成為歷史。

1.承傳的時機

國內1979年文革結束後才真正開始重新傳承崑劇，但僅剩沈傳芷、姚傳薌、王傳蕖等少數旦行演員，承傳工作無以為繼。1986年舉辦過兩屆傳承班（蘇州）、（北京、蘇州、上海、杭州、郴州），1987年（蘇州）一屆。1988年（蘇州）一屆。所傳承之旦腳劇碼已十分稀少。

筆者多年觀察崑劇表演發現，學生初學完戲之時，其動作是最像老師的，而早期戲校教師（非為演員舞臺退休轉任教師）所教則最為原汁原味，因他們較少為「適應觀眾喜好」或「滿足上級要求」而改變。而同一演員演出同一劇碼、同一角色，在不同時期也會有所不同（教學亦然），張繼青曾說姚傳薌教的《尋夢》每次不同（香港城大講學），而梁谷音教筆者之《尋夢》亦不同於現在她所演出的版本。因此該承傳其哪階段之表演是個無法選擇的問題。

早年崑劇重藝輕色，許多才子佳人的角色仍由年屆「知天命」的演員扮演，所以才導致白先勇青春版《牡丹亭》的出現。其立意良好，年輕演員演年輕人更本色些，更能吸引青年觀眾。當初上海戲校推出崑大班的演員時，那些才四十多歲的傳字輩藝人被迫走向了幕後，一方面使人遺憾損失了許多舞臺上的寶貴原真性資料。但另一方面，也可讓觀眾早些見到後繼青年演員的成熟。另有些在浙江國風劇團的傳字輩演員倒憑《十五貫》走紅全國，那些在上海教學的傳字輩老演員心中，想必是五味雜陳。傳承的工作各崑團、戲校都在如火如荼地進行著，現在跟當初復興崑曲時是沒有多大區別的。

崑曲（劇）自2001年獲得聯合國教科文組織的世界非物質文化遺產後，國家開始重視，「崑歌、崑舞、新崑劇」一時盛行，要是不懂分辨其中的差異，崑劇這文化遺產只會被這些打著崑劇旗號的「偽崑」產品（項目）所拖累，日後檢驗方知對錯。建國以來的種種錯誤政策，我們今當引以為鑒。而

11 洪惟助主編：《昆曲演藝家、曲家及學者訪問錄》，臺北國家出版社2002年版，第618頁

香港、臺灣很早就進行保存崑劇的工作。上世紀90九十年代臺灣出書、出錄影保存，並請著名演員來台授課。香港則通過舉辦演講等方式來保存，都為崑劇的保護作了重要的工作。國內現今也都在做，不過政策的方向正確與否是個值得研究的問題。

2.傳承的變異

至於師承關係重要與否，陸萼庭在《崑曲演藝家、曲家學者訪談錄》中說他曾看到一個抄本，那個抄本前面就記載了三、四代的師承關係。所以他認為師承很重要。但筆者認為不能只看師承，還要看演員表演中繼承比例的問題，如當今某些演員表演之師承劇碼與其師有很大的差異，雖有「承」，但其個人風格強于傳統師承時就值得商榷了。而且演員自己說的師承有時並不可信，主要還是看他/她舞臺上的表現，而且演員會根據台下觀眾和臺上對手的情況調整其表演。

1982年文化部在蘇州舉行江、浙、滬崑劇會演，匯演過後舉行「戲曲座談會」，江蘇發言人說，「我們接觸到的老師（傳字輩），一般並不主張對傳統崑劇劇碼原封不動，他們在教學時就已經作了某些改動。」浙江發言人也說「傳字輩老師在教學中還根據推陳出新的方針在繼承的基礎上努力對一些傳統劇碼進行了一些改革。」上海也說「傳字輩老師很多戲都是在實踐中，不斷修改提高過的。」[12]

同為傳字輩教出來的各地學生有不同地域的表現，總被認為是學生改變了老師所教的。以《說親》來看，上崑華文漪、梁谷音動作差異較小，但與江蘇、浙江差異較大；反過來思考，如果不是學生改變動作，也有可能是傳字輩老師因材施教。更有甚者，地區行政主事者的要求也有可能改變傳字輩老師的教授內容（據某崑團行政執行者所言，當初傳字輩老師在教授學生時會因上級要求而調整教學，如蘇州要求傳統些，上海要求海派些）。各地主事者側重不同以致形成崑劇之地域風格。

筆者訪問現在已退休的許多崑劇演員，都說當年曾學過許多至今舞臺未見之傳統折目，雖說以前學過，可經過大躍進年代，文革時代，多年不碰老戲，還有多少能拿的回來？1979年後才慢慢恢復累積，許多恢復後的劇碼與當初所學時已有很大的差異。

[12] 以上三者髮言收於《昆劇在蘇州》，蘇州市文化廣播電視管理局編印，內部資料2006年版，第181-188

浙崑旦行的引領者姚傳薌對傳承的變異則以自身來作範例，他說：

> 「尤老師（尤彩雲）本來的行當不是花旦、閨門旦，而是正旦。我向
> 丁蘭蓀學了四出戲，另外三出就讓我跟錢寶卿學，這七出戲我們在傳
> 習所都已經學過了，只是請他們重新再教一次，…我向錢寶卿學了
> 《題曲》、《尋夢》，這兩出戲是丁老師不會的，雖然現在這兩出戲
> 都承傳下去了，但這都是我們根據自己的表演經驗教下去的。當時，
> 由於老先生年紀都很大了，所以只是在唱的方面指點我們，至於形體
> 的表演，他們已經沒法作的很好，…像《題曲》、《尋夢》、《琴
> 挑》，都是我們自己改的。」[13]

3.家門的消長

觀之清代所演劇碼及著名藝人可發現，當時六旦劇碼比五旦劇碼受歡
迎，這是由於觀眾階層從明代士大夫喜好的小生小旦「愛情戲」，轉換成清
代市井小民愛看的「風情戲」，這其中固然受皮黃班花旦的影響，不過從人
性角度來看這是必然的過程。古語說過，「食色性也」，近代也有「飽暖思
淫欲」之說，當欲望滿足後才會轉化成對藝術品味的追求。明代官家或士大
夫是這樣，現代亦是如此。臺灣上世紀70年代經濟起飛，那時崑劇還沒人注
意。到了90年代，生活富裕了就開始對精神生活有更高的要求。某些藝文之
士開始提倡崑曲，辦演出、拍錄影、研究學術，那時大陸剛開始起步，一切
還以經濟發展為第一優先，顧不上精神生活。到了2001年崑劇得到聯合國非
物質文化遺產殊榮後，國內各級單位才開始重視，崑劇才漸入人們的視野。
2004年青春版《牡丹亭》的產生更吸引了許多門外漢對崑曲注視的目光。筆
者認為「培養觀眾愛好崑劇」遠比「適應觀眾改變崑劇」來得重要。

顧篤璜在《崑劇史補論》中也說到：「不同的人對於精神生活與審美要
求都是不一樣的，滿足於通俗文藝的，與願意在提高的藝術中去尋求更多精
神享受的，這與他們文化教養多少是有關係的，但也並不完全由文化教養
來決定。」[14]，筆者覺得物質需求得到滿足了自然就會往心靈的需求方向而
去，但每個人的方向可能並不相同。藝術是多元的，總會有一項適合。正如

[13] 洪惟助主編：《昆曲演藝家、曲家及學者訪問錄》，臺北國家出版社2002年版，第65頁
[14] 顧篤璜：《昆劇史補論》，江蘇古籍出版社1987年版，第157頁

觀眾素質提高了，喜好也有所轉變，早期喜好嬉笑玩樂的六旦戲，現在多轉向溫文儒雅的五旦戲目。

4.崑旦的繼承

筆者認為傳承當以完整折子作傳承，但實際演出時可照情況作修整，以符合不同場合之需求。崑旦教師朱曉瑜、胡保棣受筆者訪問時亦說到崑曲教戲需完整折子的學習，演出可為適應需要而有所刪節。

崑旦方面，五旦劇碼傳承頗豐，繼承最完備。正旦戲次之，劇碼亦可再發掘整理，四旦劇碼可以武旦應工，三旦腳色因劇碼發展不豐，現今無法獨立成行，僅能用六旦兼任了。老旦劇碼多為陪襯，主戲尚需復舊之。而六旦戲為何不能像清末那樣蓬勃發展，筆者認為有兩個因素，一是政治上的因素，因建國初期偏左的思想，將一切涉及所謂不健康思想的，封建的戲，要麼禁演、要麼改詞，導致許多作品未能留存，或變異再生。且六旦傳承劇碼多為風月戲，五十年代的「戲改」多將此類劇碼列入禁戲之列，等到1980年能回復演出，老藝人卻所剩無幾，所以未能傳承。再者，開放以來崑劇尚未脫離危機，搶救的都是正面人物形象的生旦戲，僅有的人才為傳承僅有的戲目而忙碌。另一個因素是傳承人的斷檔，眾所周知崑劇快滅絕的時候僅靠傳字輩傳遞微弱的薪火，全部的戲都依託在僅有的幾個人身上，當這幾個人故去了，戲也就斷檔了。傳字輩的旦行腳色大多是每個家門僅一位演員傳承為主，如五旦朱傳茗、六旦（貼）張傳芳，作旦方傳芸、刺旦劉傳蘅，雖然彼此可跨家門但工夫肯定不如本工來的強。如當初能培育較多的六旦人才（如華傳萍），就會有更多的發展方向（藝人自己會找出路）。上崑梁谷音好不容易將《蝴蝶夢》納回六旦行，尚有許多劇碼有待回歸。

傳承不止在演員間，各地曲社、曲友的傳承也是重要的[15]，這也都是傳播崑劇的不同途徑，並能將之散播於世界各地。

崑劇旦腳表演藝術不止培育了崑旦之下一代，更影響了全國的其他地方性劇種。皮黃剛興起時就受崑腔表演的影響，許多當代藝人都能夠「崑亂不擋」（如「同光十三絕」），時至京劇蓬勃時期，四大名旦之梅蘭芳、程硯秋、尚小雲也都學習崑腔以豐富京劇旦行的表演。至今張繼青、梁谷音、張

[15] 曲家對昆曲的傳承不遺餘力，例如徐凌雲，上海甘紋軒、南京汪小丹、香港顧鐵華、臺灣徐炎之、張善薌夫婦、美國張充和、陳安娜等，全國各地曲社於每年中秋在虎丘聚會，相互切磋學習。上海每週一曲、昆曲FELLOW ME、上海昆曲研習社、湖南街道曲社，蘇州昆研社、南京蘭苑曲社、北京昆研社都在教授唱曲與身段。這都是培養業餘愛好者的一種手段。

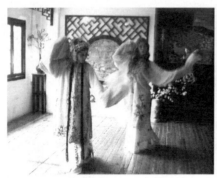

筆者教外國學生《驚夢》　　　　　　胡保棣教曲友《琴挑》

洶澎等不止將崑劇傳承給下一代崑團旦行演員，更教授崑劇旦行經典劇碼給其他劇種的旦腳，藉以加強其表演之規範。

如上所述，崑劇每個傳承過程中所加的東西都是藝人結合所學而出，都是獨一無二的，但這對尋找前代的原貌就產生了困難。近年崑劇新編大戲或古本新排之戲缺乏崑劇的特色，全中國的新編戲曲拿掉音樂語言，單看畫面都差不多，令人無法分辨這是京劇、崑曲或地方戲（地方劇種近年來都學習京、崑文詞典雅、身段繁複、劇情豐富之長處）。筆者認為創作者的任何一改變都要記錄下，將來才能追本朔原還其面貌。筆者研究崑劇傳承過程中發覺，省崑老一輩的演員如張繼青等，其表演與傳字輩時是最為接近的，我們當以此作傳承之依據。所幸臺灣早年替崑劇留下許多珍貴影像資料，我們現今才能對傳承的異變有所研究。筆者在研究中亦發現，發展脈絡是最重要的，它會對傳承造成影響，也會使歷史記錄有所改變。筆者多年前與日本皇宮雅樂院交流，他們的藝生傳承要求與老師一模一樣，決不允許有絲毫自己擅自添加的東西，這是對歷史的負責，所以我們現在研究唐代雅樂大曲都要去日本尋找根源（臺灣著名舞蹈家劉鳳學的舞作《破陣樂》、《春鶯囀》都取材自日本雅樂），就是這個道理。

臺灣崑旦承傳方面，筆者再以自身經驗作例子，吾師梁秀娟所擅《出塞》、《水鬥》、《思凡》等戲，其《出塞》的路子已無人繼承，如今臺灣走的都是：尚小雲─張君秋─顧正秋─目下臺灣戲校（劇團）學生的路數，而梁秀娟為崑加京，其傳承體系為：馬祥麟、尚小雲─梁秀娟─學生輩（文大徐中菲、朱芳慧、金瑞琪、周象耕），我是梁秀娟教的最後一個學生，其他同輩皆已脫離此行，我若不傳，梁之《出塞》就此絕矣（梁秀娟崑劇學自

韓世昌，其《思凡》亦受好評，曾授
與國際著名影人盧燕及臺灣名伶郭小
莊等）。

反觀現今臺灣崑劇身段多邀大陸
演員或大陸教師傳授，如此臺灣崑劇
由張善薌傳下來的身段體系也就再無
舞臺呈現，1949年後臺灣自身發展的
崑劇如今又被大陸同化，從而失去台
崑別支的風貌。

盧燕學思凡

二、建議

　　組織訂定的方針對於演員的成長及學戲方式與崑劇發展皆有關聯，由下
篇之演員學習經歷可看出，學戲不外乎幾種方式：

　　（一）在校專心學習。（二）入團後隨著名演員學戲。（三）短期傳承
班學習。（四）個人私淑老師（或拜入其門下）學習。

　　不同方式有不同成效。基礎由戲校打底，成長後有自身理解能力再找老
師學習以尋求進一步增長，可向不同體系之老師學習，最後靠自身融會貫通
發展出屬於自身的風格。而政府相關單位、學校、劇團訂定的目標與方向也
左右著崑劇繼承與發展的方向。如俞言二位當上海戲校校長時期，主張京崑
不分家，成立青年京崑劇團，故培育學生多朝這方向發展。今之仍為海派崑
劇，海納百川包羅萬象。但丁修詢言到：「我對俞振飛先生很尊敬，但是他
有一個很大的缺失，把京崑二者在某種程度上混同了」[16]。蘇州顧篤璜則講
究原汁原味，當時江蘇的崑劇走向即十分傳統，今之領導人更換，方向也有
所改變。浙崑由林為林當院長，方向為復興崑劇之武戲，《呂布試馬》、
《紅泥關》即為此政策下的成品。北崑楊鳳一以排演新編大戲為其首要任
務，大都版《西廂記》、《紅樓夢》堪為代表。永嘉崑、湘崑皆在尋求自身
之定位與特色，台崑偏安一隅，自得其樂。

　　而不同時期各團的風格亦有不同，如上海崑大班在上世紀80年代整編老
戲，或為戲劇效果修編情節，或為適應觀眾審美而將老詞中艱深詞語改得較

[16]　洪惟助主編：《昆曲演藝家、曲家及學者訪問錄》，臺北國家出版社2002年版，第525頁

為白話些，或某些劇碼新舊合參（新編戲詞+傳奇舊語），這或多或少都與那時期主事者之思想方向有關。時至今日，崑大班的藝術家就算想改回傳統之傳奇古本也沒那個精力了，只好將就著把這樣夾新雜舊的衍生物傳承下去。而這樣的時代產物不止在南方，北方也有自己的時代產物，北京崑弋研究者朱複認為「崑弋」早失傳了，現今舞臺上的都是些仿作。叢兆恒也曾說到某個時期北崑向南崑靠近，使北崑的傳統風格盡失。

筆者對各崑團發展的建議是：北崑當傳承老戲之精髓，以復原北崑傳統崑弋為要務。省崑、蘇崑地處崑腔發源之地，生、旦戲本為崑劇主體，其唱、作當以保有溫文儒雅的水磨風格為主，略帶蘇音彰顯特色更好。上崑本就京、崑合流，海派崑曲包羅萬象，此亦其特色之一。浙崑融合杭州、紹興、寧波、金華等崑腔武班特色為發展基礎，也不失為良策。永嘉崑該將南戲劇碼傳奇化，即風格強調別於他處。湘崑當截取湖南他種地方戲如辰河戲、荊河戲、祁劇之崑腔以完備湘崑的腔調組織。

而崑劇旦色欲再求發展，從選腳色開始。戲曲理論家李漁曾自組家班，後由家班演出經驗發展出許多演劇方面的理論，他對挑選演員自有一套，他說選角重要的是「相目」與「相態」，旦腳的眼睛要會說話，而相由心生，從面上觀看即可感受其心如何。另外體態合適否也是重要的。除了先天條件外，後天的培養更為重要，崑旦表演的再發展需從幾方面著手：

（一）廣博的學習

一個成名的演員一定有與別人不同的長處，借此加以發揮才可能有別於他人之精彩表現，而廣博的學習要從多方面下手：

1.向不同師承學習

一個成名演員不可能只跟一個老師學（傳承），而一定是隨多個老師學習再取眾家之長，轉化為自己的東西再呈現給觀眾。如同班同行當，皆受教于同一個老師，所學相同，但後來卻有不同的舞臺呈現，即是個人加了適合自己的東西。經過優勝劣敗的原則，最後剩下的就是那時代所留下來的。顧篤璜也說過「因此即使由同一演員來演出同一劇碼，每次也不可能是完全相同的重複。何況從演員自身條件出發的再創造必然會有，這是由表演藝術的客觀規律決定的。從老師處學來的戲，要消化，要提高，要豐富，要發展，這就需要做導演加工。這裏有創造，有發展，卻根本不是什麼『改革』，崑劇傳統劇碼需要的是『整舊如舊』，『移步不換形』，也即是合乎崑劇藝術

規律的進步，而不違反規律破壞崑劇藝術體系的改革。導演加了工，又看不出加工的痕跡，才稱高手。」[17]

2.向不同劇種學習

京劇為目前程式化最完備的劇種，戲曲演員「京兼崑」有很多實例，且多能得到良好的成果，崑曲泰斗俞振飛、京劇名伶言慧珠即為明證，因為京劇四功五法要求比崑劇嚴格，武功方面尤然，北崑楊鳳一、周好璐，永崑由騰騰都是京劇改崑劇。上崑谷好好亦向京劇名師求教過。但以崑旦立場來看，京崑兼習重要的就是把京味去掉，轉而著重崑曲的咬字行腔。且轉入崑之後就別再唱京劇，免得功虧一潰，以台崑為例，台崑演員常年京、崑混演，故行腔咬字嚴格說來就不夠嚴謹規範，常帶「京味」，雖然這也成為台崑的特色之一。

3.向不同藝術門類學習

傳統戲曲以程式化表演為主，故而表現人物多有類同，因此多方吸收不同門類之藝術，豐富人物個性，實為提高戲曲內涵的不二法門。西洋戲劇體系的技法無論是史坦尼斯拉夫斯基的「先驗說」或布萊希特的「間離說」都對人物表演有更深刻的分析，戲曲演員當以程式為依託，而破除程式化才能體現更深層的戲劇效果。

（二）搭檔的培養

崑大班各個行當皆出色，演員相互配戲，故能出戲出人，別的團之配角就不夠強，難以抗衡。所以一個成功的崑劇旦行演員，除自身條件外，努力是重要的，更重要的是要有好的搭檔（除非專唱獨角戲），如梁谷音正旦配末行計鎮華，六旦配付丑劉異龍，旗鼓相當才能成就一台好戲，舞臺合作久了就更有默契。另如張繼青配姚繼琨，華文漪、張靜嫻配蔡正仁、岳美緹。王奉梅配汪世瑜都是崑劇生旦的絕佳組合。搭檔除了「個頭」相應之外（扮相、唱做為演員基礎不考慮配合問題），舞臺表現方式亦為重要，外放型演員若搭配內斂型演員，觀者就會感覺強、弱懸殊，故表現風格一致，旗鼓相當才能成就一出好戲。

[17] 顧篤璜：《人物分類演員分行及表演藝術之傳承略述》，《藝術百家》2008年第5期，第153頁

（三）折子戲的復舊

　　各崑團第一代、第二代旦腳多在折子戲上下工夫，才得以創造出眾多不同風格的演員。但現今各團自三代後只有承襲的能力，沒有創造的能力。且各團目前都以小本串折為主，小本串折的重點與折子戲有很大的差異，更遑論新編大戲了。新編戲的重點在運用唱唸做打講述故事，對詳細的唱唸身段鋪陳，僅止於點到而已，所以在表演上難顯崑劇唱、做一體的特殊性（各劇種新編大戲皆如此，崑劇在此中未見出彩）。而折子戲是將劇情中的一小段落過程放大到舞臺上，所以要不是能體現豐富的崑曲唱、做的折子，就會因不出彩，觀眾不愛看而消失于觀眾視野之中。如何將折子戲的內容藉由表演，而活於崑劇舞臺上，這是我們要思考的。如同張繼青所講，他們儘量做到保持老師傳授的原汁原味的東西，同時也盡可能適應當代的審美需求，如果觀眾覺得不夠好，他們也還是先把它傳承下來，等到日後更有能力的演員將它轉化得更好，才能繼續流傳下去。這是時代的問題，或許再過幾代人，觀眾整體素質提高了，也就有更多人能接受崑劇的雅致了。今日崑曲之發展跟觀眾的欣賞水準與20世紀90年代的水準相比，就有很大的提高。我們從上篇歷代藝人擅演劇碼可看出觀眾愛好流變是與環境變化息息相關的，這亦能作為劇作發展復舊的重要參考。

三、餘論

　　崑劇的振興也與時代環境有關，筆者親身經歷了兩岸崑劇20多年來的消長。時代變遷促使兩岸的崑劇生態產生了變化，而記述的方式也為崑劇之研究帶來差異。

（一）時代的變化

　　1987年臺灣第一個民間崑劇表演團「水磨曲集」誕生，這樣小眾的活動從各大學社團的展演慢慢到了正規的舞臺，也才慢慢為觀眾接受。之前的崑劇都是京劇團裏的「京崑武戲」，「水磨曲集」之後南崑的秀麗風雅才為臺灣的觀眾知曉。上世紀末臺灣錄製傳統折子戲資料，為保存崑劇餘脈竭盡心力。近年臺灣多採取新、舊融合的方式。「台崑」專演傳統折子或串折，「蘭庭」則請大陸知名演員以古老劇碼為底、加入「環境劇場」元素重新整

編而成，更有新派崑劇如「二分之一Q」結合視覺裝置藝術、舞蹈藝術為一體作跨領域的結合。臺灣的崑劇團體皆無官方背景，各團自負盈虧，為適應商業大眾故涉獵範圍較廣，自由度也較大。

反觀國內每個時期之戲曲大方向不同，上世紀60年代戲曲現代戲登場，70年代樣板戲橫行，80年代剛復興傳統，故仍有許多限制，大多數崑團以傳統傳奇為底，新編合於當時政治走向需要之劇碼，大改詞曲以適應當時之需求，90年代崑曲歷經低潮，新世紀起始受非遺影響慢慢歸向傳統，如今新、老並存。而大量新編戲演完就擱著，再沒有拿出來演過的就是不合崑劇規律的，此因大陸崑團皆為國家扶持，不需考慮經費問題，只需完成指定任務，因循政策方針即可。

（二）環境的影響

由於報界（媒體界）的推波助瀾，1983年《戲劇報》（《中國戲劇》之前身）、《戲劇論叢》推薦張繼青赴京演出才使官方有舉辦「梅花獎」之舉，這與民國時期「順天時報」舉辦之「四大名旦」票選有同工之妙。而今之電視選秀節目更接棒為之（北崑紅樓夢選秀、青年崑劇電視大獎賽）。這都將傳統藝術與流行娛樂劃上等號，這對崑劇的普及有莫大的助益，卻也影響了崑劇的純真性。

我們由下篇之各團簡史中可觀察出，所處地域之其他重要劇種對當地崑劇的影響，在江蘇是崑蘇不分家，上海則是京崑不分家，浙江是崑越不分家，北京則京崑弋不分，此因受所在環境而有不同程度之影響也是無可厚非的。

（三）視野的寬廣

筆者小時候讀梅蘭芳的《舞臺生涯六十年》，看到其找尋傳統國畫中的仕女圖而創出《天女散花》的綢舞，就感到其無窮的創作才能，到了藝專時學《天女散花》更覺得其不凡的藝術功力（那時兩岸尚未交流），直到後來看到梅蘭芳拍的《天女散花》紀錄片，第一印象卻是，「怎麼那麼短的綢，動作也沒見怎樣特出」。因筆者學習耍綢時，《散花》的綢舞已經過多年與多人的發展，早以顯現不同於初創之期的雛形。同時筆者當時並無把年代、社會環境、當時的審美觀與觀眾眼界混合考量，僅憑第一印象，難免偏頗。如今筆者從演出者變換成研究者，這才感到「不帶個人主觀色彩的描述是極難完成的」，同前所述，要麼是「褒」要麼是「貶」，要「褒」的話就像當

時的「X黨」，極力吹捧，寫的天花亂墜，沒見過真實情況的人，僅憑著些許的文字敘述而自己天馬行空地想像，並將之理想化。「貶」的話也不需要真寫些批評的文章，只要他三言兩語輕描淡寫，就能把這事沉於歷史中而不被人所注目。如今我們在看待前人所描寫的情況時是不是也該回歸各方面的條件來綜合考量呢？筆者常從民初的某些文章中觀察，某位名角在哪個千人的舞臺演出，演出盛況如何如何，其中曾敘述到上海的「中國大戲院」，為千人的劇場，但筆者親身曆臨才發現是在南京東路旁的一個小巷子內，舞臺小的沒話說（常不及當今鏡框式舞臺的一半，有許多留存照片可證），觀眾席也不大，不過數百座位而已。不知當時描述的千人盛況是怎樣產生的？（上海的這些舊劇場除逸夫舞臺外，它如大世界、中國大戲院等，多沒改裝過）。筆者的目的只是想理清歷史的脈絡並還原當時的真實狀態，即所謂「原真性」的資料，不要「人云亦云」，這才是研究者的本意。本論文旨在探究崑旦各家門的界定、差異、舞臺表現各方面，希望能借由原真的資料，剖析出不同的論點。

（四）考證的確實

　　劇界當下流行為演員作傳，書其生平、學習過程與演出經驗等，以資後進者借鑑，筆者有次訪問崑大班的某位演員，對現今的自述性傳記有何看法。他說他看了許多同班同學的出版傳記後感覺美化了太多，離他們當時的真實情況有些差距。這讓我想到傳記都是當事人口述，肯定撿好的說，所以寫出來每個人都似乎「神格化」了。中國戲曲學院教授傅謹在「第一屆兩岸八校師生崑曲學術研討會」[18]中說道：朱家溍曾說過，「演員的回憶有其他文獻可資佐證的時候，是可以相信的」，筆者對此言深有同感。

　　照各行演員看來，崑旦歷來重童伶，成名的演員都非常年輕。清代甚至十三、四歲就出臺演劇，並為觀客所矚目。但同一個人在不同記載中出生年分不甚相同，如周鳳林在《上海崑劇志》、《蘇州崑劇志》、《中國戲曲志-江蘇卷》、《中國崑劇大辭典》、《崑曲辭典》中都不相同，看樣子考據的工作需再加強。許多伶人所述相同事件與年代多有抵觸，研究者需多方考證定之。如曾任職華東戲曲研究院的徐扶明說：「傳字輩能演出的戲只有二百五、六十折，我們收的三百折是包括他老師演過的。仙霓社的劇碼單、

[18] 2010年在臺灣舉行，由臺灣中央大學舉辦，邀請兩岸昆劇學術研究之相關科系師生參加。

傳字輩的劇碼單、戲曲學校所教過的戲」。[19]傳字輩周傳瑛自敘則有400折。而桑毓喜卻有截然不同的說法，他在《幽蘭雅韻賴傳承》中說傳字輩有700餘折劇碼。面對如此大的差異，如何考據確切是我們仍需研究的問題。

戲曲研究者王季思說：「在研究方面要有考證的功夫作為作學問的基礎，但是單有考證功夫不能解決問題，還要懂得藝術分析，藝術的、美學的、舞臺演出的效果都要注意」。[20]

考證尚需與各種相關學科相配合，崑劇旦色的表演系統更需理論作基礎，需將各家門系統理論化，從而提升到學術的高度。

顧篤璜《人物分類演員分行及表演藝術之傳承略述》中對當今崑團旦行之現象亦有體認：

> …正旦、五旦、六旦不分，則在現今的崑劇界幾乎成了常態。一時沒有適當的人選，只能湊合著演，是可以接受的，或者是演員通過努力找到了彌補自身缺陷的方法，這也是一種藝術創造，對於這樣的演員是應該得到稱讚的，但總不免帶著缺陷。若從此把原是合理的條件當成過高的要求，把降格以求，勉強湊合當作了合理的標準，這就會減弱各家門腳色之間的形象差別（也即劇中人物的性格差別），會導致藝術水準的下降。[21]

其所言亦是筆者的觀點，在崑旦系統化的過程中，現實與理論皆需達到標準才能展現崑劇旦色藝術之價值。崑劇經過四百餘年的發展，幾經沉浮，近年獲世遺殊榮後猶如新生，我們當把握此一良機，再創崑劇的高峰，此高峰不在於群眾基礎的廣大，因崑曲不可能再回到「戶戶收拾起，家家不提防」的年代，而在於其藝術成就的高點，成為中華文化的精粹。而崑劇表演之旦行腳色家門當有其自身的傳統規範，筆者僅將心目中理想崑旦的典範作一文字之記述，以使此行當能繼續向著更完善之目標前進。

19　洪惟助主編：《昆曲演藝家、曲家及學者訪問錄》，臺北國家出版社2002年版，第455頁

20　洪惟助主編：《昆曲演藝家、曲家及學者訪問錄》，臺北國家出版社2002年版，第372頁

21　顧篤璜：《人物分類演員分行及表演藝術之傳承略述》，《藝術百家》2008年第5期，第153頁

後記

　　一本著作的完成要感謝的人太多了，除了我的師長外還有我的家人，再要感謝提供多幀照片及贈畫的朋友，這篇論文不是我研究的結束，而是下個階段的開始，希望在以後的日子裏能將崑旦藝術研究的更透徹，以對崑旦藝術之系統理論的完成能有所助益。

<div style="text-align:right">2015年8月</div>

🜲 獵海人

水磨薪傳論崑旦
——崑劇旦色辨析

作　　者	周象耕
圖文排版	賴英珍
封面設計	周象耕
出　　版	周象耕
製作發行	獵海人
	114 台北市內湖區瑞光路76巷69號2樓
	電話：+886-2-2518-0207
	傳真：+886-2-2518-0778
	服務信箱：s.seahunter@gmail.com
展售門市	國家書店【松江門市】
	10485 台北市中山區松江路209號1樓
	電話：+886-2-2518-0207
	三民書局【復北門市】
	10476 台北市復興北路386號
	電話：+886-2-2500-6600
	三民書局【重南門市】
	10045 台北市重慶南路一段61號
	電話：+886-2-2361-7511
網路訂購	博客來網路書店：http://www.books.com.tw
	三 民 網 路 書 店：http://www.m.sanmin.com.tw
	金石堂網路書店：http://www.kingstone.com.tw
	學思行網路書店：http://www.taaze.tw
法律顧問	毛國樑　律師

出版日期：2015年11月
定　　價：450元

國家圖書館出版品預行編目

水磨薪傳論崑旦：崑劇旦色辨析 / 周象耕著. --
臺北市：周象耕, 2015.11
　　面；　公分
ISBN 978-957-43-3059-1(平裝)

1. 崑劇　2. 角色

857.61　　　　　　　　　　　　101011686